LA

REVUE DE L'ART

ANCIEN ET MODERNE

Directeur : JULES COMTE

TABLES
1897-1909

PARIS

28, rue du Mont-Thabor, 28

TABLES
DE LA
REVUE DE L'ART
ANCIEN ET MODERNE

LA REVUE DE L'ART ANCIEN ET MODERNE

TABLES
DE 1897 A 1909
PAR
ÉMILE DACIER

PARIS
28, RUE DU MONT-THABOR, 28

AVERTISSEMENT

A Revue de l'art ancien et moderne a commencé à paraître au mois d'avril 1897. Les présentes tables s'arrêtent à la fin de l'année 1909 : elles comprennent donc 153 numéros, formant vingt-six tomes semestriels ; exceptionnellement le tome I ne comporte que quatre numéros (avril-juillet 1897) et le tome II que cinq (août-décembre de la même année).

La pagination étant continue pour les numéros de chaque semestre, les tables renverront simplement au chiffre du tome et à la page de ce tome, sans qu'il soit fait mention des années ni des numéros. Voici toutefois une petite table de concordance, pour le cas où l'on voudrait rapidement dater un tome ou un numéro :

1897, t. I (nos 1-4) et II (nos 5-9) ;
1898, t. III (nos 10-15) et IV (nos 16-21) ;
1899, t. V (nos 22-27) et VI (nos 28-33) ;
1900, t. VII (nos 34-39) et VIII (nos 40-45) ;
1901, t. IX (nos 46-51) et X (nos 52-57) ;
1902, t. XI (nos 58-63) et XII (nos 64-69) ;
1903, t. XIII (nos 70-75) et XIV (nos 76-81) ;
1904, t. XV (nos 82-87) et XVI (nos 88-93) ;
1905, t. XVII (nos 94-99) et XVIII (nos 100-105) ;
1906, t. XIX (nos 106-111) et XX (nos 112-117) ;
1907, t. XXI (nos 118-123) et XXII (nos 124-129) ;
1908, t. XXIII (nos 130-135) et XXIV (nos 136-141) ;
1909, t. XXV (nos 142-147) et XXVI (nos 148-153).

Les tables qui suivent sont de deux sortes : la première est un répertoire méthodique, la seconde une table alphabétique.

I. **Table méthodique.** — Dans la table méthodique, les articles sont partagés, d'après leurs sujets, entre diverses rubriques classées alphabétiquement, dont voici la liste :

Archéologie.
Architecture et décoration architecturale.
Armes.
Arts décoratifs.
Bibliophilie.
Bijouterie.
Céramique.
Collections et collectionneurs.
Costume.
Cuir (Art du).
Dessin.
Émaillerie.
Enseignement.
Expositions.
Glyptique.
Gravure.
Gravure en médailles.
Histoire de l'art.

Horlogerie.
Ivoire (Art de l').
Jurisprudence.
Lithographie.
Métal (Arts du).
Miniature.
Mobilier.
Musées.
Musique.
Orfèvrerie.
Pastel.
Peinture.
Photographie.
Reliure.
Sculpture.
Théâtre.
Tissus (Arts du).
Verrerie.

Comme le titre de chaque article ne figure qu'une seule fois dans cette table, on a fait suivre chaque rubrique des renvois aux diverses autres rubriques sous lesquelles on aura chance de trouver le renseignement cherché.

Sauf indication contraire, les matières sont, dans chacune des rubriques, classées, suivant l'ordre chronologique. Enfin des sous-titres ont été créés dans les rubriques longues ou complexes, afin de faciliter les recherches.

II. **Table alphabétique.** — Cette table est composée de quatre éléments, classés par ordre alphabétique : 1° les titres des articles ; 2° les noms des auteurs d'articles ; 3° et 4° les titres et les auteurs d'ouvrages dont il a été publié des bibliographies.

1° Les titres des articles sont *en italiques.*

Ils figurent dans la table, non seulement à leur premier mot, — sauf

pour *le, la, les, un, une, du, de, des, quelque*, etc., et sauf pour les prénoms, rejetés après les noms propres, — mais encore à tous les mots typiques qu'ils contiennent. Ainsi un article intitulé : *les Nouvelles fouilles d'Antinoé* pourra être trouvé soit à : *Nouvelles fouilles (les) d'Antinoé*; soit à : *Fouilles (les Nouvelles) d'Antinoé*; soit enfin à : *Antinoé (les Nouvelles fouilles d')*.

Les titres imparfaits ou obscurs ont été complétés par des additions entre crochets. Le nom de l'auteur, quand il est indiqué à la suite du titre d'un article, est composé en petites capitales.

2° les noms des d'auteurs d'articles, quand ils viennent à leur ordre alphabétique sont composés en égyptiennes.

Ils sont suivis de l'énumération des titres des articles dus à chaque auteur; ces titres sont classés alphabétiquement, et chacun d'eux forme un alinéa, précédé d'un tiret, qui remplace le nom de l'auteur.

3° et 4°. On a aussi fait entrer dans la table les bibliographies publiées par la *Revue*, moins peut-être pour les renseignements fournis par ces bibliographies, généralement assez succinctes, que pour permettre de réunir une sorte de répertoire par auteurs et par matières des principaux ouvrages sur les beaux-arts publiés depuis treize ans.

Ces bibliographies sont représentées deux fois seulement dans la table : au premier mot de leur titre (sauf les articles et les prénoms) et au nom de leur auteur. Outre que ces titres et ces noms sont composés en romains, l'indication *bibl.* qui s'y trouve jointe dans les deux cas, permettra de faire immédiatement la différence entre le titre et l'auteur d'une Bibliographie et le titre et l'auteur d'un article.

En résumé, un seul regard sur cette table alphabétique permet de trouver :

1° *En italiques* : les titres des articles, suivis du nom de leurs auteurs EN PETITES CAPITALES ;

2° **En égyptiennes** : les noms des auteurs d'articles, quand ces noms viennent à leur ordre alphabétique;

3° En romaines : les noms d'auteurs et les titres d'ouvrages bibliographiés, accompagnés de l'abréviation : *bibl.*

TABLE MÉTHODIQUE

AMEUBLEMENT

Voir ARCHITECTURE ET DÉCORATION ARCHITECTURALE, MOBILIER, MUSÉE

ARCHÉOLOGIE

Voir aussi : ARCHITECTURE, ARTS DÉCORATIFS, SCULPTURE

Susiane et Chaldée.

Les Sumériens de la Chaldée, d'après les monuments du Louvre, par E. POTTIER, XXVI, 409.

L'Art susien, d'après les récentes découvertes de M. J. de Morgan, par E. BABELON, XI, 297.

Les Nouvelles découvertes en Susiane, par E. BABELON, XIX, 177; 265.

Les Dernières fouilles de Susiane, étude sur l'évolution artistique dans l'Élam et la Chaldée depuis les origines jusqu'à la prise de Suse par Assourbanipal, par J. de MORGAN, XXIV, 401; XXV, 23.

Égypte.

Correspondance du Caire [: les Fouilles archéologiques en Égypte, en 1896-1897], par A. G., I, 79.

Les Fouilles du musée Guimet [en Égypte, 1896-1897], par A. G., I, 188.

Correspondance du Caire, par Al. G., IV, 480.

Thaïs d'Antinoë, par Al. GAYET, X, 135.

Les Dernières fouilles d'Antinoë : Leukyoné et la civilisation d'Antinoë sous le règne d'Héliogabale, par Al. GAYET, XII, 9.

Les Nouvelles fouilles d'Antinoë, par Al. GAYET, XIV, 75.

Grèce et Orient grec.

Pourquoi Thésée fut l'ami d'Hercule, par E. POTTIER, IX, 1.

Correspondance de Grèce : Fouilles et restaurations, Olympie, Delphes, Délos, Knossos et le musée de Candie, XXIII, 73.

Correspondance de Grèce : les Recherches archéologiques en 1909, par Gabriel LEROUX, XXVI, 313.

Les Grands champs de fouilles de l'Orient grec en 1904, par Gustave MENDEL, XVIII, 245, 371 ; — en 1905, XX, 441, XXI, 21 ; — en 1906-1908, XXV, 193, 260.

Les Fouilles d'Aphrodisias, par Max. COLLIGNON, XIX, 33.

Une Excursion à Cnossos dans l'île de Crète, par Edmond POTTIER, XII, 81, 161.

Les Dernières fouilles de Delphes : le Temple d'Athéna Pronaia, par Théophile HOMOLLE, X, 361.

Fouilles de Delphes : les Découvertes de Marmaria, par Théophile HOMOLLE, XV, 5.

Fouilles de Didymes, par B. HAUSSOULLIER et E. PONTREMOLI, II, 391.

Sardes, par Gustave MENDEL, XVIII, 29, 127.

Empire romain.

La Basilique de Cherchel, par Victor WAILLE, II, 343.

Un Nouveau livre sur Pompéi [par P.-Gusman], par L. J., VI, 497.

ARCHITECTURE ET DÉCORATION ARCHITECTURALE

Voir aussi : ARCHÉOLOGIE, PEINTURE

France.

Chronique du vandalisme : Avignon et ses remparts, par Robert de SOUZA, XIII, 225.

Les Architectes des ducs de Bourgogne, par A. KLEINCLAUSZ, XXVI, 61.

La Restauration de l'escalier du Palais de Justice de Rouen, par Ed. DELABARRE, XIII, 395.

Un Esprit d'artiste au XVIe siècle : Philibert de L'Orme, par Henry LEMONNIER, III, 123, 549.

Un Ouvrage oublié de Philibert Delorme [: le Plafond de la chambre d'Henri II à Fontainebleau], par L. DIMIER, X, 210.

Marie de Médicis et le Palais du Luxembourg, par Louis BATIFFOL, XVII, 217.

Les Châteaux de France : Vaux-le-Vicomte, par FOURNIER-SARLOVÈZE, IV, 397, 529.

La Création de Versailles d'après des documents inédits, par Pierre de NOLHAC, III, 393 ; IV, 63, 97.

L'Art de Versailles : la Chambre de Louis XIV, par Pierre DE NOLHAC, II, 221, 315.

L'Art de Versailles : l'Escalier des Ambassadeurs, par Pierre de NOLHAC, VII, 54.

L'Art de Versailles : la Galerie des glaces, par Pierre de NOLHAC, XIII, 177, 279.
Monuments menacés : la Chapelle expiatoire, par Jacques de BOISJOSLIN, VI, 149.
L'Architecture moderne sur la Côte d'Azur, par H. LAFFILLÉE, V, 145, 229.
L'Église du Sacré-Cœur, par J. GUADET, VII, 103.
L'Hôtel de Ville de Paris, par H. FIÉRENS-GEVAERT, VI, 281, 475 ; IX, 193, 281.
Le Tombeau de Pasteur, par André PÉRATÉ, I, 51.
Le Nouvel Opéra-Comique, par H. FIÉRENS-GEVAERT, IV, 289 ; 481.
La Chapelle de la Charité, rue Jean Goujon, par Jacques de BOISJOSLIN, VII, 255.
Paul Sédille, par SULLY-PRUDHOMME, IX, 77, 149.
L'Exposition universelle [de 1900] : Avant l'ouverture [l'architecture], par J. GUADET, VII, 241.
L'Architecture aux Salons, par J. L. PASCAL, (1897) I, 155 ; 260 ; — (1898) III, 413, 503 ; — (1899) V, 484 ; VI, 19 ; — (1901) IX, 344 ; — (1902) XI, 344 ; — (1903) XIII, 341 ; — (1904) XV, 329 ; — (1905) XVII, 321 ; — (1906) XIX, 433 ; — (1907) XXI, 437 ; — par H. CLOUZOT (1908) XXIII, 413 ; — par L. BONNIER (1909) XXV, 431.

Italie.

Les Autels domestiques de Pompéi, par Pierre GUSMAN, III, 13.
Le Capitole romain, par Max. COLLIGNON, XVI, 269.
Le Style décoratif à Rome au temps d'Auguste : les Stucs du musée des Thermes de Dioclétien, par Max. COLLIGNON, II, 97, 204.
Léon-Battista Alberti peut-il être l'auteur du Palais de Venise à Rome ? par Henry de GEYMÜLLER, XXIV, 417.
La Chartreuse du Val d'Ema, par Pierre GAUTHIEZ, IV, 111.
Correspondance de Florence : la Chapelle de Léon X et le « tesoretto » du Palais Vieux, par Ernest FORICHON, XXVI, 307.
Correspondance de Florence : les Appartements du duc Cosme I^{er} au Palais-Vieux, par Ernest FORICHON, XXV, 459.

Orient.

Les Monuments seldjoukides en Asie-Mineure, par Gustave MENDEL, XXIII, 9, 113.
Les Monuments de Damiette et de Mansourah contemporains de l'époque des croisades, par Al. GAYET, VI, 71.
Les Mosquées et tombeaux du Caire, par Gaston MIGEON, VII, 139.

Russie.

Notes et documents : l'Appareil à pointes de diamant et le palais à facettes du Kremlin, par E. MÜNTZ, X, 57.

ARMES

Les Armes de duel, par Maurice MAINDRON, II, 335.

« Il Fiore di Battaglia », par Maurice MAINDRON, XLV, 258.

Le Musée d'armes de Bruxelles, par Maurice MAINDRON, XVI, 461.

L'Arsenal des chevaliers de Malte au palais de La Valette, par Maurice MAINDRON, XXI, 229.

Le Portrait du grand-maître Alof de Wignacourt, au musée du Louvre; son portrait et ses armes à l'arsenal de Malte; par Maurice MAINDRON, XXIV, 241, 339.

Les Épées d'honneur distribuées par les papes à propos d'une publication récente [du M. Mac Swiney de Mashnaglas], par Eugène MÜNTZ, IX, 251, 331.

Trois armes de parade au musée archéologique de Badajoz, par Pierre PARIS, XX, 379.

Collections privées : une Dague de la collection Ressmann, par Maurice MAINDRON, I, 73.

Les Armes à l'Exposition rétrospective de l'art français [en 1900], par Gaston MIGEON, VIII, 137.

ARTS DÉCORATIFS

Voir aussi : ARCHITECTURE ET DÉCORATION ARCHITECTURALE, ARMES, BIJOUTERIE, BRONZE (Art du), CÉRAMIQUE, CUIR (Art du), DINANDERIE, ÉMAILLERIE, EXPOSITIONS, FERRONNERIE, HORLOGERIE, IVOIRE (Art de l'), MOBILIER, ORFÈVRERIE, RELIURE, TISSU (Arts du), VERRERIE

Le Trésor du « Sancta sanctorum » au Latran, par Ph. LAUER, XX, 5.

Les Bibelots du Louvre, par Émile MOLINIER, V, 64, 325.

Un Milieu d'art russe : Talachkino, par Denis ROCHE, XXII, 223.

La Société de l'art précieux de France, par J.-L. GÉRÔME, II, 451.

Concours de composition décorative ouvert par la Société d'encouragement à l'art et à l'industrie, pour un flambeau électrique de bureau, par A. D., IV, 83.

Les Arts décoratifs aux Salons, par E. MOLINIER, (1897) II, 169; — (1898) III, 538; — (1899) VI, 31; — (1901) X, 43; — par H. HAVARD (1902) XI, 411; — (1903) XIII, 463; — (1904) XVI, 22; — (1905) XVIII, 65; — (1906) XIX, 460; — (1907) XXII, 57; — (1908) XXIII, 439; — (1909) XXV, 449.

BIBLIOPHILIE

Voir aussi : DESSIN, RELIURE

Une Collection de livres japonais à la Bibliothèque nationale, par Gaston Migeon, VI, 227.

Libretti d'opéras [à la bibliothèque du Conservatoire de Bruxelles], par H. Fiérens-Gevaert, X, 205.

Propos de bibliophile, par Henri Béraldi : [la gravure sur bois d'illustration], I, 76; — une reliure [de Marius Michel pour « les Nuits »], I, 187; — les ventes de livres et d'estampes (saison 1896-1897), II, 284; 362; — la rentrée; la retraite de Morgand; les Vingt, II, 368; — quelques livres illustrés récents, II, 467; — livres illustrés récents; les affiches, III, 81; — l'estampe dans la vie; Léon Conquet, III, 173; — l'ère des menus; l'état vignettiste, III, 269; — l'année 1898; les livres d'initiative privée, V, 251.

BIJOUTERIE

Voir aussi : ARTS DÉCORATIFS, ÉMAILLERIE, MÉTAL (Arts du), ORFÈVRERIE

Lettre sur une trouvaille de bijoux égyptiens faite à Sakkarah, par G. Maspero, VIII, 353.

Les Bijoux nord-africains, par Henri Clouzot, XIII, 303.

Les Bijoux populaires français, par Henri Clouzot, XXI, 169.

BIOGRAPHIES

Voir : ARCHITECTURE, COLLECTIONS ET COLLECTIONNEURS, DESSIN, ÉMAILLERIE, GRAVURE, GRAVURE EN MÉDAILLES, LITHOGRAPHIE, ORFÈVRERIE, PASTEL, PEINTURE, SCULPTURE, VERRERIE

BRODERIES

Voir : TISSU (Arts du)

BRONZE

Voir : MÉTAL (Arts du), SCULPTURE

CÉRAMIQUE

Les Faïences hispano-moresques, par Gaston MIGEON, XIX, 291.
Le Maître-potier de Saint-Porchaire, par Henri CLOUZOT, XVI, 357.
Céramique populaire d'Espagne, par Pierre PARIS, XXIV, 69.
La Porcelaine hollandaise, par Henry HAVARD, XXIV, 81, 178.
Une Faïencerie à Rotterdam aux XVII⁰ et XVIII⁰ siècles, par E. de LAIGUE, IV, 227.
La Porcelaine de Meissen et son histoire, par Édouard GARNIER, VII, 301.
Devant une collection de pots à crème anciens (1700-1830), par la comtesse Pierre de COSSÉ-BRISSAC, IX, 385.
L'Exposition universelle [de 1900] : la Terre, par Édouard GARNIER, VIII, 103, 173, 389.
Les Céramiques à l'Exposition rétrospective de l'art français [en 1900], par Gaston MIGEON, VII, 463.

COLLECTIONS ET COLLECTIONNEURS

Voir aussi : ARMES, BIBLIOPHILIE, CÉRAMIQUE, DESSIN, GLYPTIQUE, GRAVURE, GRAVURE EN MÉDAILLES, MINIATURE, MOBILIER, MUSÉES, PEINTURE, TISSU (Arts du)

France (par ordre alphabétique des collectionneurs).

La Collection d'un critique d'art [A. Alexandre], par Alfred ROBERT, XIII, 385.
Le Duc d'Aumale, par Alfred MÉZIÈRES, I, 201.
La Collection Bonnaffé, par Maurice TOURNEUX, I, 42.
Une Collection d'autrefois : le Château de Bussy, par Maurice DEMAISON, X, 380 ; XI, 45.
La Collection Cronier, par Raymond BOUYER, XVIII, 343.
La Collection Dutuit, par Georges CAIN, XII, 389.
Galeries et collections : la Collection Humbert, par Marcel NICOLLE, XI, 435.
Everhard Jabach, collectionneur parisien, par le baron de JOUVENEL, V, 197.
Galeries et collections : la Collection Georges Lutz, par Marcel NICOLLE, XI, 334.
La Collection Maurice Kann, par Louis GILLET, XXVI, 361, 421.
La Collection Rodolphe Kann, par Marcel NICOLLE, XXIII, 187.
L'Antiquaire de l'Ile Saint-Louis [Mme V⁵ᵉ C. Lelong], par Émile DACIER, XIII, 241.
Galeries et collections : la Collection Pacully, par Raymond BOUYER, XIII, 291.

Étranger.

Les Collections d'art aux États-Unis, par Léonce BÉNÉDITE, XXIII, 161.

Les Collections particulières d'Italie : Rome : les collections Colonna et Albani, par Art. JAHN RUSCONI, XVIII, 281.

Les Collections particulières d'Italie : Rome : la Collection Doria-Pamphili, par Art. JAHN RUSCONI, XVI, 449.

COSTUME
Voir aussi : DESSIN, TISSU (Arts du)

La Toge romaine étudiée sur le modèle vivant, par Léon HEUZEY, I, 97, 204 ; II, 193, 295.

Botticelli costumier, par E. BERTAUX, XXI, 269, 375.

CUIR (Art du)

Les Cuirs à l'Exposition rétrospective de l'art français [en 1900], par Gaston MIGEON, VIII, 137.

DENTELLES
Voir : TISSU (Arts du)

DESSIN

Dessins et monochromes antiques, par Pierre GUSMAN, XXVI, 117.

Archives et documents : un Dessin inédit de Pisanello au musée de Cologne, par E. MÜNTZ, V, 72.

La « Guerre de Troie », à propos de dessins récemment acquis par le Louvre, par Jean GUIFFREY, V, 205, 503.

Les Dessins de Rembrandt à l'exposition de la Bibliothèque nationale, par Paul ALFASSA, XXIII, 353.

Les Dumonstier, dessinateurs de portraits aux crayons (xvie et xviie siècles), par Jules GUIFFREY, XVIII, 5, 136, 323, 447 ; XIX, 51 ; XX, 321.

Notes et documents : l'origine des Du Monstier, par Henri STEIN, XXVI, 75.

Cinq dessins attribués à La Tour, par Maurice TOURNEUX, XXV, 341.

Un Nouveau livre illustré par Gabriel de Saint-Aubin : la « Description de Paris » de la collection Jacques Doucet, par Émile DACIER, XXIII, 241.

Le Catalogue de la vente Sophie Arnould, illustré par Gabriel de Saint-Aubin, par Émile DACIER, XXVI, 353.

Un Artiste révolutionnaire : les Dessins de Jean-Louis Prieur (1789-1792), par Pierre de NOLHAC, X, 319.

« L'Amour et l'Innocence » [dessin de Prudhon, au musée Condé, gravure de W. Barbotin], XIV, 364.

Les Vernet, dessinateurs pour modes, par Paul ROUAIX, IV, 255.

La Nouvelle salle des portraits-crayons d'Ingres au musée du Louvre, par Henry de CHENNEVIÈRES, XIV, 125.

« Mme Delphine Ingres » [dessin d'Ingres], gravure de M. Corabeuf, par E. D., XIX, 352.

Un Dessin inédit d'Eugène Delacroix [au Département des manuscrits de la Bibliothèque nationale], par Jean CHANTAVOINE, XIII, 223.

Les Dessins de Puvis de Chavannes au musée du Luxembourg, par Léonce BÉNÉDITE, VII, 45.

L'Œuvre dessiné de Constantin Meunier, par Louis DUMONT-WILDEN, XIII, 207.

« Les Quais de Paris » [dessins de Paul Jouve], par Raymond BOUYER, XIV, 249, 331.

Quelques dessins à la plume de Martin Rico, par Ph. ZILCKEN, XXIII, 299.

« Les Paraboles » d'Eugène Burnand, par C. de MANDACH, XXIV, 369.

DINANDERIE

Voir : MÉTAL (Arts du)

ÉMAILLERIE

Voir aussi : ORFÈVRERIE

Le Retable de San Miguel in Excelsis (Navarre), par Dom E. ROULIN, XIII, 155.

Les Maîtres de Petitot : les Émaillistes de l'école de Blois, par Henri CLOUZOT, XXVI, 104.

Les Maîtres de Petitot : les Toutin, orfèvres, graveurs et peintres sur émail, par Henri CLOUZOT, XXIV, 456; XXV, 39.

Les Frères Huaud, miniaturistes et peintres sur émail, nouveaux documents, par Henri CLOUZOT, XXII, 293.

ENSEIGNEMENT

L'École française d'Athènes, par Th. HOMOLLE, I, 1, 321; II, 1.

L'Institut d'histoire de l'art de l'Université de Lille, par François Benoit, IX, 437.

Une Faculté des arts, par Jean Chantavoine, XI, 128.

L'Enseignement des beaux-arts au Japon, par Félix Régamey, VI, 321.

ESTHÉTIQUE

Voir : **HISTOIRE DE L'ART**

EXPOSITIONS

Voir aussi : **ARCHITECTURE, ARTS DÉCORATIFS, CÉRAMIQUE, CUIR (Art du), DESSIN, GRAVURE EN MÉDAILLES, IVOIRE (Art de l'), LITHOGRAPHIE, MÉTAL (Art du), MINIATURE, PASTEL, PEINTURE, PHOTOGRAPHIE, RELIURE, SCULPTURE, TISSU (Arts du)**

Allemagne.

Correspondance d'Allemagne : l'Exposition de Düsseldorf [1904], par Maurice Hamel, XVI, 243.

Correspondance d'Allemagne : IX^e exposition internationale des beaux-arts, à Munich [1905], par Marcel Montandon, XVIII, 319.

Belgique.

L'Exposition internationale de Bruxelles [1897], par H. Fierens-Gevaert, I, 227; II, 161, 269.

Correspondance de Belgique : A propos du Salon de [Bruxelles de] 1903, par L. Dumont-Wilden, XIV, 337.

Correspondance de Bruxelles : l'Exposition de l'Art français du xviii^e siècle [1904], par L. Dumont-Wilden, XV, 229.

L'Art ancien et moderne à l'Exposition universelle de Liège [1905], par Pol Neveux, XVIII, 165.

Correspondance de Bruges : l'Exposition de la Toison d'or et de l'art néerlandais sous les ducs de Bourgogne [1907]; par C. de Mandach, XXII, 151.

France.

Salons de 1897 à 1909, voir : Architecture, Arts décoratifs, Gravure, Gravure en médailles et sur pierres fines, Peinture, Sculpture.

L'Exposition des portraits de femmes et d'enfants à l'École des beaux-arts [1897], par Henry de Chennevières, I, 108.

Les Envois de Rome [1897], par Maurice Demaison, II, 67.

Les Envois de Rome [1898], par H. R., IV, 160.

Les Beaux-Arts à l'Exposition universelle de 1900, par Paul Morel, VI, 177.

Exposition universelle de 1900, voir aux mêmes rubriques que pour les Salons, et voir aussi : *Céramique, Glyptique, Mobilier, Reliure, Tissu (Arts du)*.

Exposition rétrospective de l'art français en 1900, voir : *Armes, Céramique, Cuir (Art du), Horlogerie, Ivoire (Art de l'), Métal (Arts du), Mobilier, Orfèvrerie, Peinture, Sculpture, Tissu (Arts du)*.

L'Exposition de l'habitation [1903], par Henry HAVARD, XIV, 265.

Au Musée du Luxembourg : une Exposition de quelques chefs-d'œuvre prêtés par des amateurs [1904], par Léonce BÉNÉDITE, XV, 363.

L'Exposition des portraits peints et dessinés du XIIIe au XVIIe siècle à la Bibliothèque nationale [1907], par Henry MARCEL, XXI, 401.

L'École de Nancy et son exposition au Palais de Rohan, à Strasbourg [1908], par Gaston VARENNE, XXIII, 439.

Les Cent portraits de femmes [exposition franco-anglaise de 1909], par P.-A. LEMOISNE, XXV, 404.

Grande-Bretagne

Correspondance de Londres : l'Art à l'Exposition franco-britannique [1908], par P. A., XXIV, 233.

Italie

L'Exposition de Turin [1902], par H. FIÉRENS-GEVAERT, XII, 52.

L'Exposition internationale de Venise [1903], par E. DURAND-GRÉVILLE, XIII, 424.

L'Exposition d'art ancien à Sienne [1905], par Art. JAHN RUSCONI, XVI, 139.

Roumanie

Correspondance de Bucarest : l'Art roumain et l'Exposition jubilaire [1906], par Marcel MONTANDON, XX, 390.

FAIENCE
Voir : CÉRAMIQUE

FERRONNERIE
Voir : MÉTAL (Arts du)

GLYPTIQUE
Voir aussi : GRAVURE EN MÉDAILLES

La Collection Pauvert de La Chapelle au Cabinet des médailles, par E. BABELON, VI, 371 ; VII, 1.

L'Exposition universelle [de 1900] : la Gravure en pierres fines, par E. BABELON, VIII, 221, 297.

GRAVURE

Voir aussi : DESSIN; EXPOSITIONS; PEINTURE

Histoire et Généralités.

Les Cartes à jouer, à propos d'un livre récent [de Hr-R. d'Allemagne], par Alfred PEREIRE, XX, 308.

Un « Ouvrage de Lombardie », à propos d'un récent livre de M. le prince d'Essling, par Henri BOUCHOT, XIV, 417, 477.

Notes critiques sur la « paix » attribuée à Maso Finiguerra et sur ses différentes épreuves, par François COURBOIN, XXV, 161, 289.

Une Collection de portraits français [collection P. Beraldi], par le baron Roger PORTALIS et Henri BERALDI, XIII, 161, 261.

Graveurs et dessinateurs du xviiie siècle, par Marcel NICOLLE, XIV, 84.

Une Estampe satirique du xviiie siècle [sur l'affaire Pélissier-Du Lis] identifiée, par Émile DACIER, XXII, 224.

Notes et documents : le Portrait de Pierre Grassin, gravé par B. Lépicié, d'après N. de Largillière, par François COURBOIN, XXVI, 402.

« Les Conquêtes de la Chine », une commande [de gravures] de l'empereur de Chine en France au xviiie siècle, par Jean MONVAL, XVIII, 147.

Les Graveurs Demarteau, Gilles et Gilles-Antoine (1722-1802) d'après des documents inédits, par Henri BOUCHOT, XVIII, 97.

L'Illustration de la correspondance révolutionnaire, par R. BONNET, XIV, 321; XV, 125, 215.

Quelques enrichissements récents du Cabinet des estampes, par François COURBOIN, XXV, 361.

L'Exposition de la gravure sur bois [1902], par Émile DACIER, XI, 279, 315.

L'Exposition universelle [de 1900] : l'Estampe, par H. BÉRALDI, VIII, 309, 359.

La Gravure aux Salons, par P. LALO, (1897) I, 164, 270 ; — (1898) III, 449, 533 ; —, (1899) V, 465 ; —, par H. BOUCHOT (1901) IX, 427 ; — par E. DACIER (1902) XII, 29 ; — (1903) XIII, 374 ; — (1904) XV, 441 ; — (1905) XVII, 462 ; XVIII, 54 ; — (1906) XX, 47 ; — (1907) XXII, 69 ; — (1908) XXIV, 45 ; — (1909) XXVI, 53.

Monographies (par ordre alphabétique des graveurs).

Maurice Achener, peintre et graveur, par André GIRODIE, XIX, 416.

Adolphe *Ardail*, par Henri Bouchot, XIV, 285.

« Bruges : le Quai Long », gravure originale de M. F. M. *Armington*, par E. D., XXV, 192.

Les Graveurs du XX° siècle : J.-P.-V. *Beurdeley*, peintre et graveur à l'eau-forte, par Henri Beraldi, XIV, 232.

« A l'hospice des vieillards », eau-forte originale de M. Jacques *Beurdeley*, par E. D., XXI, 268.

« Sur la Tamise », eau-forte originale de M. J. *Beurdeley*, par E. D., XXV, 332.

Un Peintre-poète visionnaire : William *Blake* (1757-1827), par Paul Alfassa, XXIII, 219, 280.

Max *Bugnicourt*, peintre et graveur, par André Girodie, XXII, 40.

Félix *Buhot*, par Léonce Bénédite, XI, 1.

Jacques *Callot* en Italie, par Léon Rosenthal, XXVI, 23.

Les Graveurs du XX° siècle : *Chahine*, peintre-graveur et illustrateur, par Henri Beraldi, XVII, 269.

Les « Impressions d'Italie » d'Edgar *Chahine*, par Gabriel Mourey, XXI, 111.

Les Graveurs du XX° siècle : Eugène *Charvot*, peintre et graveur, par Henri Beraldi, XIV, 162.

Artistes contemporains : Théophile *Chauvel*, par Loys Delteil, V, 103.

« Route de la Butte-aux-Aires (Fontainebleau) », eau-forte originale de M. Th. *Chauvel*, par E. D., XXVI, 196.

Les Graveurs du XX° siècle : Charles *Chessa*, peintre et graveur, par Henri Beraldi, XII, 320.

« La Bête à bon Dieu », gravure de Mlle Louise *Danse*, d'après Alfred Stevens, par L. Dumont-Wilden, XXII, 338.

Les Graveurs du XX° siècle : Gaston *Darbour*, graveur et illustrateur, par Henri Beraldi, XIV, 42.

Les Graveurs du XX° siècle : Eugène *Decisy*, graveur et peintre, par Henri Beraldi, XI, 197.

Angèle *Delasalle*, peintre et graveur, par A. M., XVIII, 446.

Étude de nu, [eau-forte originale] par Mlle Angèle *Delasalle*, par Raymond Bouyer, XXII, 142.

Nouvelle étude de nu, [eau-forte originale] par Mlle Angèle *Delasalle*, par Raymond Bouyer, XXV, 112.

Les Graveurs du XX° siècle : Eugène *Delatre*, peintre-graveur et imprimeur, par Henri Beraldi, XVII, 442.

Les Graveurs du xxᵉ siècle : Camille *Delpy*, peintre et graveur, par Henri BÉRALDI, XV, 298.

Marcellin *Desboutin* (1823-1902), par Georges LAFENESTRE, XII, 401.

« Le Pont des Saints-Pères », gravure sur bois de M. Eugène *Délé*, par E. D., XVI, 228.

Raoul *Du Gardier*, peintre-aquafortiste, par Raymond BOUYER, XVIII, 312.

« Le Repos », gravure originale de M. Auguste *Fabre*, par E. D., XXIII, 448.

Artistes contemporains. Léopold *Flameng*, par Henry HAVARD, XIV, 451; XV, 29.

Une Eau-forte inconnue de *Goya*, par A. M., X, 378.

Les Graveurs du xxᵉ siècle : Pierre *Gusman*, par Henri BÉRALDI, XVII, 32.

« Les Pins de la Villa Borghèse », gravure originale de M. Pierre *Gusman* (bois et eau-forte), par E. D., XXV, 288.

Ernest *Herscher*, architecte, décorateur et graveur, par P. A., XIX, 264.

« L'Abside de l'église de Villiers-Adam », [eau-forte originale] par M. Cl. *Heyman*, par E. D., XXIII, 128.

« La Rue du Petit-Croissant, au Havre », eau-forte originale de M. Maurice *Hillekamp*, par E. D., XXII, 222.

« Vieilles maisons, rue de Rennes », eau-forte originale de M. L. G. *Hornby*, par E. D., XXIII, 248.

Les Graveurs du xxᵉ siècle : Auguste *Hotin*, par Henri BÉRALDI, XV, 110.

Charles *Huard*, peintre, aquafortiste et illustrateur, par Édouard ANDRÉ, XX, 455.

Une Eau-forte inédite de Jules *Jacquemart*, par Maurice TOURNEUX, II, 74.

Portrait de M. Janssen, burin original de M. Achille *Jacquet*, XVII, 20.

Dominique *Jouvet*, dessinateur et aquafortiste, par Louise PILLION, XXI, 374.

Les Pointes sèches de Fernand *Khnopff*, par Philippe ZILCKEN, XXI, 192.

Les Graveurs du xxᵉ siècle : Albert *Kœrttgé*, aquarelliste et graveur, par Henri BÉRALDI, XVIII, 42.

« Le Passage des Chenizelles, à Laon », eau-forte de M. *Kriéger*, par E. D., XIV, 330.

« Le Clocher de Saint-Laurent, à Rouen », eau-forte originale de M. B. *Kriéger*, XVI, 462.

« Saint-Étienne-du-Mont », eau-forte originale de M. B. *Kriéger*, par E. D., XIX, 110.

« Saint-Nicolas-du-Chardonnet », eau-forte originale de M. B. *Kriéger*, par E. D., XX, 222.

Une Aiguière en cristal de roche [du musée du Louvre], eau-forte originale de M. B. *Krieger*, par E. D., XXIV, 220.

« Au Mont Saint-Michel », eau-forte originale de M. B. *Krieger*, par E. D., XXVI, 458.

Les Graveurs du xx° siècle : *Lehcutre*, peintre, graveur à l'eau-forte et à la pointe sèche, par Henri BERALDI, XII, 102.

L'Estampe contemporaine : « la Rue Boutebrie (Quartier Saint-Séverin) », eau-forte originale de *Lepère*, IX, 19.

Graveurs contemporains : Émile *Lequeux*, par Émile DACIER, XXIV, 91.

« La Porte de Mars », eau-forte de M. *Lesigne*, par A. M., XI, 278.

La Première eau-forte originale de M. Alexandre *Lunois* [« Norvégienne de Lofthus »], par Émile DACIER, XXII, 331.

Les Graveurs du xx° siècle : Mac-Laughlan, peintre-graveur, par Henri BERALDI, XIII, 31.

« La Rue du Chasseur, à Rouen », eau-forte originale de M. D. S. *Mac Laughlan*, XVI, 122.

« Une Rue à Châlon-sur-Saône », gravure à l'eau-forte de M. Charles *Maldant*, par E. D., XX, 94.

L'Estampe contemporaine : le Double modèle d'Hercule, eau-forte inédite de *Meissonier*, IX, 385.

Les Graveurs du xx° siècle : Tony *Minartz*, peintre, graveur, illustrateur, par Henry BERALDI, XIII, 340.

« Au restaurant », eau-forte originale de M. Tony *Minartz*, XVI, 46.

« La Rue de la Paix », eau-forte originale de M. Tony *Minartz*, par E. D., XXV, 60.

Les Graveurs du xx° siècle : Louis *Morin*, écrivain, peintre, graveur, illustrateur, par Henri BERALDI, XVII, 375.

Artistes contemporains : Evert van *Muyden*, peintre-graveur, par Henri BOUCHOT, IX, 183.

Henri *Paillard*, peintre, graveur à l'eau-forte et graveur sur bois, par Henri BERALDI, IX, 101.

Rodolphe *Piguet*, par Henri CHERRIER, XVI, 372.

Une Gravure originale à la manière noire par M. R. *Piguet*, par E. D., XVIII, 126.

Les Graveurs du xx° siècle : Abel *Truchet*, peintre, lithographe et graveur, par Henri BERALDI, XVI, 268.

L'Estampe française contemporaine : « Heures et parisiennes » par Pierre *Vidal*, par Henri BERALDI, XIII, 122.

Les Graveurs du xxᵉ siècle : *Waltner*, par Henri BERALDI, XVII, 101, 180.

« Le Port d'Auteuil », eau-forte originale de M. Walter Zeising, par R. G., XXIII, 252.

GRAVURE EN MÉDAILLES

Les Origines du portrait sur les monnaies grecques, par E. BABELON, V, 89, 177.

Les Monnaies antiques de la Sicile, par Adrien BLANCHET, III, 417.

La Collection Armand-Valton au Cabinet des médailles, par E. BABELON, XXIV, 161, 293.

Les Origines de la médaille en France, par E. BABELON, XVII, 161, 277.

Vittore Pisanello, à propos de la nouvelle édition de Vasari, publiée par M. Venturi, par Eugène MÜNTZ, I, 67.

Pisanello, d'après des découvertes récentes, par Jean de FOVILLE, XXIV, 315.

J.-C. Chaplain et l'art de la médaille au xixᵉ siècle, par E. BABELON, XXVI, 435.

La Plaquette de M. Chaplain et le cinquantenaire de M. Berthelot, XI, 16.

Daniel Dupuis et ses dernières œuvres, par A. de FOVILLE, VII, 89.

Le Nouveau sou [de Daniel Dupuis], par H. LAFFILLÉE, IV, 33.

A propos de la nouvelle pièce de cinq francs [projet de O. Roty] : le Semeur, par Henry LEMONNIER, I, 335.

L'Exposition universelle [de 1900] : la Gravure en médailles, par André HALLAYS, VII, 431 ; VIII, 29.

La Gravure en médailles et sur pierres fines aux Salons, par E. MOLINIER, (1897) I, 257 ; — (1898) III, 529 ; — (1899) VI, 42 ; — par E. BABELON, (1901) X, 33 ; — (1902) XII, 19 ; — (1903) XIV, 23 ; — (1904) XVI, 36 ; — (1905) XVIII, 58 ; — (1906) XX, 57 ; — (1907) XXII, 63 ; — (1908) XXIV, 39 ; — (1909) XXVI, 48.

HISTOIRE DE L'ART

(Voir aussi les rubriques particulières.)

Généralités et Divers.

Le Miroir de la vie, à propos d'un livre nouveau [de R. de La Sizeranne] ; par Émile DACIER, XI, 442.

Histoire et philosophie des styles, par Henry HAVARD, VI, 419.

Causeries sur les styles : l'Enfance de l'art, par A. MAYEUX, II, 108.

L'Homme et son image, à propos d'un livre récent [de M. Moreau-Vauthier], par Émile DACIER, XVIII, 459.

Les Portraits de l'enfant, par Émile DACIER, XI, 59.

L'Anatomie et l'art, aperçu historique sur l'étude de l'anatomie appliquée aux arts, par Mathias DUVAL et Édouard CUYER, IV, 345, 439.

La Figuration artistique de la course, par le D' Paul RICHER, I, 215, 304.

L'Art des jardins, par François BENOIT, XIV, 233, 305.

L'Arc-en-ciel dans l'art, par E. MASCART, II, 213.

Whistler, Ruskin et l'Impressionnisme, par Robert de LA SIZERANNE, XIV, 433.

Ruskin à Venise, par Robert de LA SIZERANNE, XVIII, 401.

Le Mouvement artistique [en 1897] I, 88, 198, 298, 382; II, 91, 190; — [en 1898] III, 96, 191, 287, 479, 575; IV, 183, 284, 383, 477, 575. — Pour les années suivantes, voir le *Bulletin de l'art ancien et moderne*.

Le Mouvement artistique à l'étranger, par T. DE WYZEWA, XV, 307; XVI, 314; XVII, 67.

Art antique.

L'Enfant dans l'art ancien, par Adrien BLANCHET, VI, 251.

Le Type féminin dans l'art hellénique, à propos d'un livre récent [de P. Hertz], par Gabriel LEROUX, XXIV, 387.

Le Geste du discobole dans l'art antique et dans le sport moderne, par Jean RICHER, XXIV, 193.

Les Portraits à Pompéi, par Pierre GUSMAN, I, 343.

Espagne.

Des Portraits de fous, de nains et de phénomènes en Espagne aux xv° et xvi° siècles, par Paul LAFOND, XI, 217.

Extrême-Orient.

L'Art du Yamato, par Cl.-E. MAITRE, IX, 49, 111.

France.

Le Centenaire de la Société nationale des Antiquaires de France, par Noël VALOIS, XV, 299.

La « Légende dorée » et l'art du moyen âge, par Émile MALE, V, 187.

L'Art symbolique à la fin du moyen âge, par Émile MALE, XVIII, 81, 195, 435.

L'Art symbolique à la fin du moyen âge : les Triomphes, par Émile MALE, XIX, 111.

La Renaissance et ses origines françaises, par F. de Mély, XX, 62.

Les Arts dans la Maison de Condé; par Gustave Macon, VII, 217; IX, 69, 133; X, 123, 175; XI, 117, 199; XII, 66, 147, 217.

L'Esthétique janséniste, par André Fontaine, XXIV, 141.

La Galerie des portraits de Port-Royal d'après un ouvrage récent [de A. Gazier], par Claude Cochin, XXVI, 455.

Les Origines de l'art du xviii° siècle, à propos d'un livre récent [de Pierre Marcel], par Henry Lemonnier, XXII, 307.

L'Art français du xviii° siècle et l'enseignement académique, par Eugène Müntz, II, 31.

Beaumarchais fouetté, par Georges Monval, II, 360.

Essai sur l'iconographie de Mirabeau, par Henry Marcel, IX, 269.

Les Destinées d'une figure historique dans l'art du xviii° et du xix° siècle : Hoche, par Émile Bourgeois, XIII, 321 ; XIV, 43.

Les Portraits d'Alfred de Musset, à propos d'une peinture inédite d'Eugène Delacroix, par Émile Dacier, XX, 457.

Aperçu iconographique sur Théophile Gautier, par Henri Boucher, IV, 147.

Correspondance de Nancy : les Congrès d'art, par Gaston Varenne, XXVI, 233.

Italie.

Saint Antoine de Padoue et l'art italien, par Paul Vitry, VI, 245.

Le Dernier des condottieri: Jean des Bandes Noires, 1498-1526, esquisse d'iconographie, par Pierre Gauthiez, II, 121.

Madagascar.

L'Art à Madagascar, par Marius-Ary Leblond, XXII, 127.

Orient.

L'Art copte, par Al. Gayet, IV, 49.

L'Art musulman, par Raymond Kœchlin, XXII, 391.

L'Art musulman, à propos de l'exposition du Pavillon de Marsan, par Raymond Kœchlin, XIII, 409.

L'Art arabe à Alger, par C. Bayet, XVIII, 17.

A travers le Turkestan russe, par Émile Dacier, XI, 131.

Portugal.

L'Art portugais, par Paul Lafond, XXIII, 305, 383.

HORLOGERIE

Horloges et pendules, par H. BAFFILLÉE, IV, 357; 429.

L'Horlogerie à l'Exposition rétrospective de l'art français [en 1900], par Gaston Migeon, VIII, 136.

IVOIRE (Art de l')

Les Ivoires à l'Exposition rétrospective de l'art français [en 1900], par Gaston MIGEON, VII, 453.

Un Ivoire du Musée d'Amsterdam, par A. PIT, IV, 157.

L'Art de l'ivoire, à propos de l'exposition du musée Galliera, par Émile DACIER, XIV, 61.

JURISPRUDENCE

L'Art et la loi, par Édouard CLUNET, I, 183, 281, 369; II, 79, 178, 278, 373; III, 469; IV, 171, 273.

LITHOGRAPHIE

La Lithographie originale, par Léonce BÉNÉDITE, VI, 440.

Les Peintres-lithographes, par Léonce BÉNÉDITE, XIV, 491.

L'Estampe française contemporaine : Ludovic *Alleaume*, peintre et lithographe, par Henri BERALDI, XV, 214.

« Le Port de Rouen », lithographie originale de M.-L. *Alleaume*, par R. G., XXI, 68.

L'Estampe française contemporaine : Albert *Bellenoche*, peintre et lithographe, par Henri BERALDI, XV, 452.

L'Estampe française contemporaine : Claude *Bourgonnier*, peintre et lithographe, par Henri BERALDI, XV, 390.

L'Estampe française contemporaine : L.-B. *Delfosse*, peintre, graveur et lithographe, par Henri BERALDI, XIII, 438.

« Sur le Quai (Belle-Ile-en-Mer) », lithographie originale de M. L.-B. *Delfosse*, par Raymond BOUYER, XXIII, 279.

« Liseuse », lithographie originale de H.-P. *Dillon*, par R. G., XIX, 62.

« Pluviôse », lithographie originale de M. H. *Dillon*, par E. D., XXII, 390.

L'Estampe française contemporaine : Maurice *Éliot*, peintre et lithographe, par Henri BERALDI, XIII, 192.

A propos des Peintres-lithographes : Deux nouvelles œuvres de *Fantin-Latour*, par Léonce BÉNÉDITE, XIV, 375.

Les Graveurs du xx^e siècle : *Goittob*, par R. G., XVIII, 210.

L'Estampe contemporaine : « le Paon », panneau décoratif, lithographie originale d'Adolphe *Gumery*, par B., X, 122.

L'Estampe contemporaine : « Cheval de halage devant Notre-Dame »; lithographie originale de Paul *Jouve*, par A. M., X, 350.

L'Estampe française contemporaine : *Léandre*, peintre, illustrateur, humoriste, lithographe, par Henri BERALDI, XVIII, 354.

Alexandre *Lunois*, par Émile DACIER, VIII, 410 ; IX, 36 ; « Guitarrera », lithographie de M. A. *Lunois*, par A. M., IX, 330.

« Lever de lune », lithographie par Alphonse *Morlot*, par R. G., XIII, 200.

L'Estampe française contemporaine : Maurice *Neumont*, peintre et lithographe, par Henri BERALDI, XV, 53.

Portrait d'une dame de la cour des Valois, lithographie d'Alexandre *Toupey*, par Henri BOUCHOT, XX, 298.

LIVRES
Voir : BIBLIOPHILIE, DESSIN, RELIURE

MÉDAILLES
Voir : GRAVURE EN MÉDAILLES

MÉTAL (Arts du)
Voir aussi : ARMES, ARTS DÉCORATIFS, BIJOUTERIE, GRAVURE EN MÉDAILLES, ORFÈVRERIE, SCULPTURE

L'Exposition universelle [de 1900] : le Métal, par Henry HAVARD, VII, 359, 441 ; VIII, 43, 91, 257, 349.

Les Bronzes et la bijouterie à l'Exposition rétrospective de l'art français [en 1900], par Gaston MIGEON, VIII, 127.

La Dinanderie à l'Exposition rétrospective de l'art français [en 1900], par Gaston MIGEON, VIII, 131.

La Ferronnerie à l'Exposition rétrospective de l'art français [en 1900], par Gaston MIGEON, VIII, 134.

MINIATURE

Voir aussi : **EXPOSITIONS, PEINTURE**

Les Très riches Heures du duc de Berry, par Henri Bouchot, XVII, 213.

Les Très riches Heures du duc de Berry et les inscriptions de ses miniatures : Henri Bellechose et Hermann Rust, par F. de Mély, XXII, 41.

La Peinture en France au début du xve siècle : le Maître des Heures du maréchal de Boucicaut, par le comte Paul Durrieu, XIX, 401 ; XX, 21.

« L'Histoire du bon roi Alexandre », manuscrit à miniatures de la collection Dutuit, par le comte Paul Durrieu, XIII, 49, 103.

Le Maître aux Ardents, par Henri Bouchot, II, 247.

Les Primitifs et leurs signatures : Ordonnances et jugements des 1er avril 1426, 27 juin 1457, 21 mars 1500, enjoignant aux miniaturistes de marquer leurs œuvres sous peine d'amende, par F. de Mély, XXV, 385.

Le Bréviaire Grimani et les inscriptions de ses miniatures, par F. de Mély, XXV, 81, 225.

Les « Antiquités judaïques » et Jean Foucquet, à propos d'un livre nouveau [du comte P. Durrieu], par Émile Dacier, XXII, 463.

Le Missel de Thomas James, évêque de Dol, par É. Bertaux et G. Birot, XX, 129.

Le Missel de Jean Borgia, par Émile Bertaux, XVII, 241.

Notes et documents : le Livre d'heures d'Anne de Bretagne et les inscriptions de ses miniatures, par F. de Mély, XVIII, 235.

Les Heures du connétable de Montmorency au musée Condé, par Léopold Delisle, VII, 321, 393.

Description des peintures des Heures du connétable de Montmorency, par le comte Paul Durrieu, VII, 398.

L'Exposition du xviiie siècle à la Bibliothèque nationale [miniatures, 1906], par Henry Marcel, XIX, 321.

Un Chef-d'œuvre dans la collection Thiers [« les Deux sœurs », miniature], par Camille Benoit, IV, 353.

MOBILIER

Les Meubles du moyen âge et de la Renaissance, par Émile Molinier [compte rendu] par Gaston Migeon, I, 355.

Le Mobilier français au xviie et au xviiie siècle, par Gaston Migeon, IV, 367.

Les Meubles du duc d'Aumont, par Ch. Huyot-Berton, X, 351.

Le Mobilier à l'Exposition rétrospective de l'art français [en 1900], par Gaston Migeon, VIII, 189.

L'Exposition universelle [de 1900] : le Bois, par L. de Fourcaud, VIII, 374.

Le Salon des arts du mobilier, par Henry Havard, XII, 183, 251.

MONNAIES

Voir : GRAVURE EN MÉDAILLES.

MUSÉES

Voir aussi : ARCHÉOLOGIE, ARCHITECTURE ET DÉCORATION ARCHITECTURALE, ARMES, COLLECTIONS, DESSIN, GLYPTIQUE, GRAVURE EN MÉDAILLES, MINIATURE, PEINTURE, SCULPTURE.

Alsace.

Les Musées d'Alsace : le Musée de Colmar, par André Girodie, XVI, 421 ; XVII, 5.

Les Musées d'Alsace : les Musées de Strasbourg, par André Girodie, XXII, 175, 277.

France (Généralités).

Nos Musées de France, par Henri Bouchot, XVI, 5.

France (Paris).

Les Récentes acquisitions du musée du Louvre : Département de la peinture, 1897-1899, par Marcel Nicolle, VII, 297.

Les Récentes acquisitions du musée du Louvre : Département de la peinture (1897-1901) ; écoles allemande, flamande et hollandaise, par Marcel Nicolle, X, 189.

Les Récentes acquisitions du musée du Louvre : Département de la peinture (1897-1901) ; école française, par Marcel Nicolle, X, 276.

Les Récentes acquisitions du musée du Louvre : Département de la peinture (1902-1904), par Marcel Nicolle, XVI, 305 ; XVII, 33, 148, 353, 405 ; XVIII, 185.

Les Accroissements du département de la sculpture du moyen âge, de la Renaissance et des temps modernes au musée du Louvre, par Paul Vitry, XXIII, 101, 205.

Le Legs de la baronne Nathaniel de Rothschild au musée du Louvre, par Jean GUIFFREY, IX, 357.

Le Legs Adolphe de Rothschild aux musées du Louvre et de Cluny, par G. MIGEON, XI, 87; 187.

Le Legs Thomy Thiéry au musée du Louvre, par Jean GUIFFREY, XI, 113.

Le Musée des Arts décoratifs et la collection Peyre, au Pavillon de Marsan, par Raymond KŒCHLIN, XVII, 429.

La Collection Moreau au musée des Arts décoratifs, par Léon DESHAIRS, XXI, 241.

Le Musée Carnavalet, par Jacques de BOISJOSLIN, XI, 137, 263; XVIII, 211, 301.

Le Musée Cernuschi, par Maurice DEMAISON, II, 254.

Le Musée de la Comédie-Française, par Émile DACIER, XVI, 183.

La Maison de Victor Hugo, à propos d'un livre récent [de A. Alexandre], par Émile DACIER, XIV, 428.

France (Province, par ordre alphabétique des villes).

Le Musée de l'Hôtel Pincé à *Angers*, par Louis GONSE, XIV, 177.

Chantilly : les propriétaires, par A. MÉZIÈRES, III, 289; — le château et le parc, par Gustave MACON, 304; — la galerie de peinture, par BENJAMIN-CONSTANT, 325; — les dessins, par Henri BOUCHOT, 345; — le cabinet des livres, par Léopold DELISLE, 353; — collections diverses, par Germain BAPST, 375; — conclusion : la donation de Chantilly ; l'ensemble des collections, par G. MACON, 385; — bibliographie, 390.

Au Musée de *Chartres*, par François BENOIT, III, 163.

Le Musée de *Clermont-Ferrand*, par Louis GONSE, XIV, 365.

La Peinture au musée de *Lille*, par Raymond BOUYER, XXIV, 353.

Au Musée de *Troyes* : Sculptures et objets d'art, par Louis GONSE, XV, 321.

Le xviii° siècle à *Versailles*, par Raymond BOUYER, XIV, 399 ; XV, 54.

Le Musée du Bardo à *Tunis* et les fouilles de M. Gauckler, par Georges PERROT, VI, 99.

Étranger (Par ordre alphabétique des villes).

Les Nouvelles salles du musée de *Constantinople*, par Gustave MENDEL, XXVI, 251, 337.

Le Musée Mesdag à *La Haye*, par Ph. ZILCKEN, XXIV, 301.

Le Legs John Samuel à la National Gallery [*Londres*], par M. H. SPIELMANN, XXI, 161.

Correspondance de *Rome* : la Nouvelle pinacothèque vaticane, par Claude COCHIN, XXV, 303.

MUSIQUE

Musique russe, par Camille BELLAIGUE, V, 19.
Compositeurs tchèques contemporains, par Albert SOUBIES, IV, 449.
Georges Bizet, par Hugues IMBERT, VI, 215.
Camille Saint-Saëns, l'homme, l'artiste, l'œuvre, par Louis GALLET, IV, 385.
Louis Gallet, par Camille SAINT-SAËNS, IV, 539.
La Défense de l'opéra-comique, par Camille SAINT-SAËNS, III, 393.
Le Mouvement musical, par Camille SAINT-SAËNS, II, 385.
Les Grands concerts de l'année [1898], par Louis GALLET, III, 495 ; IV, 15.
Lyres et cithares antiques, par Camille SAINT-SAËNS, XIII, 23.
L'Orgue du dauphin, par Ch.-M. WIDOR, V, 292.
Pour le piano, par André WORMSER, III, 97.
A propos d'un nouveau piano double, par Félix MOTTL, I, 189.

NUMISMATIQUE

Voir : GRAVURE EN MÉDAILLES

ORFÈVRERIE

Le Trésor de Zagazig, par G. MASPÉRO, XXIII, 401 ; XXIV, 29.
Notes et documents : les Plateaux et les coupes d'accouchées aux XV^e et XVI^e siècles, nouvelles recherches, par E. MÜNTZ, V, 427.
Le Vase dit Sobieski, exécuté en l'honneur de Léopold I^{er}, empereur d'Allemagne (1683), par H. de LA TOUR, II, 442.
Un Décorateur du XVIII^e siècle : Juste-Aurèle Meissonnier, orfèvre du roi, par R. CARSIX, XXVI, 393.
L'Orfèvrerie et l'émaillerie à l'Exposition rétrospective de l'art français [en 1900], par Gaston MIGEON, VIII, 55.
Correspondance : la Crise de l'orfèvrerie ; un concours à organiser, par Robert LINZELER, XVIII, 236.
Notre concours d'orfèvrerie. [programme], XIX, 74 ; — [résultats], par Louis BONNIER, XX, 152.

PASTEL

Le Pastel et les pastellistes français au XVIIIe siècle, à propos de l'exposition des Cent pastels, par L. de FOURCAUD, XXIV, 5, 109, 221, 279.

Les pastels de Maurice Quentin de La Tour au musée de Saint-Quentin, par Henry Lapauze, par E. S., V, 161.

Un Pastel de La Tour : le Portrait de Mlle Sallé, par Émile D'ACIER, XXIV, 332.

Un Pastelliste anglais du XVIIIe siècle : John Russel, par Maurice TOURNEUX, XXIII, 25, 81.

PEINTURE

Voir aussi : COLLECTIONS, EXPOSITIONS, HISTOIRE DE L'ART, MINIATURE, MUSÉES

Histoire et Généralités.

Une Manière nouvelle d'éclairer les tableaux, par Jules BUISSON, IX, 354.

L'Impressionnisme, à propos d'un livre récent [de C. Mauclair], par E. D., XIV, 306.

La Renaissance du triptyque, par Louis GILLET, XIX, 255, 379.

L'Exposition universelle [de 1900] : la Peinture, l'école française, par Louis de FOURCAUD, VII, 411; VIII, 1, 73, 145.

L'Exposition universelle [de 1900] : la Peinture, les écoles étrangères, par Georges LAFENESTRE, VIII, 209, 281.

La Peinture aux Salons de 1897, par A. PÉRATÉ, I, 123, et P. LALO, I, 236; — de 1898, par A. de MURVILLE, III, 426, 508; — de 1899, par P. GAUTHIEZ, V, 393, 451; — de 1901, par M. DEMAISON, IX, 397; — de 1902 [à 1909], par Raymond BOUYER; (1902) XI, 358, 381; — (1903), XIII, 351, 439; — (1904) XV, 339, 423; XVI, 15; — (1905) XVII, 326, 443; — (1906) XIX, 367, 433; — (1907) XXI, 361, 444; — (1908) XXIII, 369, 418; — (1909) XXV, 347, 436.

Allemagne.

Lucas Cranach, par Louis RÉAU, XXV, 271, 333.

Correspondance de Dresde : l'Exposition Cranach [1899], par Marcel NICOLLE, VI, 237.

Albert Dürer, à propos d'un livre récent [de M. Hamel], par Louis GILLET, XVI, 391.

Notes sur quelques œuvres d'Holbein en Angleterre, par André MICHIELS, XX, 227.

Le Portrait de Christine de Danemark, par Holbein, par P. ALFASSA, XXVI, 147.

Notes et documents : un Portrait français par Gerlach Flicciüs [portrait de Jacques de Savoie, duc de Nemours], par L. DIMIER, XXVI, 471.

La Peinture allemande du xixᵉ siècle, par le marquis de LA MAZELIÈRE, XX, 95.

Hans von Marées (1837-1887), par Louis RÉAU, XXVI, 267.

Menzel, par Louis GILLET, XVII, 181, 295.

Arnold Bœcklin (1827-1901), par Louis GILLET, XXII, 375, 443 ; XXIII, 44.

Franz von Lenbach (1836-1904), par L. de FOURCAUD, XIX, 63, 99, 187.

Max Liebermann, par Louis RÉAU, XXIV, 441.

Correspondance de Munich : Albert von Keller, par Marcel MONTANDON, XXIII, 463.

Espagne.

Les Primitifs espagnols, par E. BERTAUX, XX, 417 ; XXII, 107, 241, 339 ; XXIII, 269, 341 ; XXV, 61.

Bartholomeus Rubeus et Bartolomé Vermejo, par F. de MÉLY, XXI, 303.

Musées de province : « l'Ivresse de Noé », par Zurbaran, au musée de Pau, par P. LAFOND, V, 419.

Portrait d'un cardinal, par Velazquez, par Marcel NICOLLE, XV, 21.

Le Portrait de Don Diego del Corral, par Velazquez, par Georges DAUMET, XVIII, 27.

La « Vénus au miroir », par Velazquez, par Marcel NICOLLE, XXII, 413.

Les Bayeu, par Paul LAFOND, XXII, 193.

Goya, par P. LAFOND, V, 133, 491 ; VI, 45, 461 ; VII, 45 ; IX, 20, 211.

Un Disciple de Goya : Eugenio Lucas, par Paul LAFOND, XX, 37.

Vicente Lopez, par Paul LAFOND, XVIII, 254.

Ignacio Zuloaga, par Paul LAFOND, XIV, 163.

Flandre et Belgique.

L'Exposition des Primitifs flamands à Bruges [1902], par H. FIERENS-GEVAERT, XII, 105, 173, 435.

Les Peintres primitifs des Pays-Bas à Gênes, par Camille BENOIT, V, 111, 299.

La Femme de Jean van Eyck, à l'Académie de Bruges, par Henri BOUCHOT, VII, 405.

Une Vierge de Cornelis Schernir van Coninxloo, par F. de MÉLY, XXIV, 274.

L'Art et les mystères en Flandre, à propos de deux peintures du musée de Gand, par L. MAETERLINCK, XIX, 308.

Un Tableau récemment donné au musée du Louvre [« l'Enfer », école flamande du xv° siècle], par Jean GUIFFREY, IV, 135.

Une Récente acquisition du musée du Louvre : « Portrait de vieille femme », par Memling, par Paul LEPRIEUR, XXVI, 241.

« La Sibylle Sambeth » de Bruges [par H. Memling], par Henri BOUCHOT, V, 441.

Un Panneau flamand inédit au musée de la Société historique de New-York [« Mariage mystique de Sainte Catherine », attribué à Gérard David], par François MONOD, XV, 394.

A propos d'une œuvre de Bosch au musée de Gand, par L. MAETERLINCK, XX, 299.

Les Imitateurs de Hieronymus Bosch, à propos d'une œuvre inconnue d'Henri Met de Bles [« le Paradis, le Jugement dernier, l'Enfer »], par L. MAETERLINCK, XXIII, 145.

Le Triptyque mutilé de Zierickzée [au musée de Bruxelles], par L. MAETERLINCK, XXIV, 209.

Trois portraits de Jean Carondelet, par A. J. WAUTERS, IV, 217.

Un Tableau du musée de Lille : une « Prédication de saint Jean », attribuable à Pieter Coecke, par François BÉNOIT, XXIV, 63.

Rubens au château de Steen, par Émile MICHEL, III, 203 ; IV, 1.

Le Portrait prétendu d'Elisabeth de France, par Rubens, au musée du Louvre, par Fernand ENGERAND, IV, 267.

Sur un portrait d'Anne d'Autriche [par Rubens], par Louis HOURTICQ, XVI, 293.

Van Dyck, par Jean DURAND, VI, 117.

L'Exposition Van Dyck à Anvers [1899], par Jean DURAND, VI, 299.

L'Exposition Van Dyck à Londres [1900], par Jean DURAND, VII, 207.

Van Dyck et Anguissola, par FOURNIER-SARLOVÈZE, VI, 316.

L'Exposition Jordaens à Anvers [1905], par Louis GILLET, XVIII, 223.

Portraits par Gonzalés Coques au musée de Cassel, par F. COURBOIN, XI, 291.

La Peinture belge au xix° siècle, par Émile DACIER, XVIII, 113.

Albrecht de Vriendt, par H. FIÉRENS-GEVAERT, IV, 241.

Fernand Khnopff, par L. DUMONT-WILDEN, XVIII, 267.

France.

La Peinture à l'Exposition rétrospective de l'art français [en 1900], par Gaston Migeon, VII, 370.

L'Exposition des Primitifs français [1904], par Paul Durrieu, XV, 81, 161, 241, 401.

Une Promenade aux Primitifs [français]. Trois haltes : Jehan Fouquet, le Maître de Moulins, Jehan Perréal, par F. de Mély, XV, 453.

Seconde promenade aux Primitifs [français], par F. de Mély, XVI, 47.

Les Primitifs français : un Dernier mot, par Henri Bouchot, XVI, 169.

Quelques Primitifs du centre de la France, par Fournier-Sarlovèze, XXV, 113, 180.

Le Portrait de saint Louis, à l'âge de treize ans, de la Sainte-Chapelle de Paris, par le Cte Paul Durrieu, XXIV, 321.

L'École avignonnaise de peinture, par l'abbé H. Requin, XVI, 89, 201.

Nicolas Froment, d'Avignon, par Georges Lafenestre, II, 305.

Les Peintres des ducs de Bourgogne, par A. Kleinclausz, XX, 161, 253.

Le Crucifix royal du Parlement de Toulouse, par Roschach, XIII, 193.

Études sur le xv siècle : Simon Marmion, d'Amiens, et la « Vie de saint Bertin », par L. de Fourcaud, XXII, 321, 417.

A propos de l'Exposition des Primitifs français : un Portrait de Dunois, par Paul Vitry, XIII, 255.

Notes et documents : un Tableau français de la fin du xv siècle dans la collection de lord Ashburnham [« Adoration des mages »], par W. H. James Weale, XVII, 233.

Jean Fouquet, par Paul Leprieur, I, 25 ; II, 15, 147, 347.

L'Exposition des peintres primitifs français : de Quelques portraits du peintre Jean Fouquet aujourd'hui perdus, par Henri Bouchot, XIII, 1.

« L'Homme au verre », attribué à Fouquet, par Georges Lafenestre, XX, 437.

Le Retable du Cellier et la signature de Jean Bellegambe, par F. de Mély, XXIV, 97.

A propos de quelques soi-disant portraits de femmes du xvi siècle, par R. de Maulde La Clavière, II, 411 ; III, 27.

François I en saint Jean-Baptiste, peinture attribuée à Jean Clouet, par M. H. Spielmann, XX, 223.

Un Portrait authentique de François Clouet au musée du Louvre [portrait de Pierre Quthe], par Paul Cornu, XXIII, 449.

Un Portrait de François Clouet à Bergame [portrait de Louis de Clèves, comte de Nevers], par Henri BOUCHOT, V, 54.

Le Portrait coiffé d'Elisabeth d'Autriche au Louvre [par François Clouet], par H. B., III, 215.

Une Œuvre inconnue de Corneille de Lyon, [portrait de Jean de Rieux, comte de Châteauneuf], par L. DIMIER, XII, 5.

Les Peintures du château d'Oiron, par Henri CLOUZOT, XX, 177, 285.

Les Frères Le Nain, par Raymond BOUYER, XVI, 155.

Le « Racine » de J.-B. Santerre et d'Achille Jacquet, par Gustave LARROUMET, XII, 385.

« Madame de Grignan », gravure de M. Buland, d'après le tableau de Mignard au musée Carnavalet, par E. D., X, 390.

La Chasse à la chouette, contribution à l'histoire de la peinture satirique, par Paul PERDRIZET, XXII, 143.

Les Peintres français au XVIIIe siècle, par Marcel NICOLLE, VII, 149.

L'École française du XVIIIe siècle au National Museum de Stockholm, par Julien LECLERCQ, V, 121.

L'Exposition universelle [de 1900] : Potsdam à Paris [les peintures du XVIIIe siècle français de la collection de l'empereur d'Allemagne], par L. de FOURCAUD, VIII, 269.

Une Œuvre inconnue d'Antoine Coypel [« les Ambassadeurs marocains à la Comédie-Française », du musée de Versailles], par J.-J. MARQUET DE VASSELOT, III, 456.

Antoine Watteau, par L. de FOURCAUD, IX, 87, 313 ; X, 105, 163, 244, 337.

Antoine Watteau : Scènes et figures théâtrales, par L. de FOURCAUD, XV, 135, 193.

Antoine Watteau : Scènes et figures galantes, par L. de FOURCAUD, XVI, 341 ; XVII, 105.

Antoine Watteau, peintre d'arabesques, par L. de FOURCAUD, XXIV, 431 ; XXV, 49, 29.

Le Pseudo-Watteau de la collection Landelle, par Casimir STRYIENSKI, XXV, 35.

La Mode des portraits turcs au XVIIIe siècle, par A. BOPPE, XII, 211.

Nattier, peintre des favorites de Louis XV, par Fernand ENGERAND, II, 327, 429.

Un Nouveau Nattier au musée de Versailles : le Portrait de Marie Leczinska, par Pierre DE NOLHAC, XXV, 175.

Les Boucher des Gobelins, par Jules GUIFFREY, VI, 433.

Jean-Baptiste-Siméon Chardin, par L. de FOURCAUD, VI, 383.

« Le Retour de l'école », tableau de la galerie Lacaze, attribué à Chardin, par François COURBOIN, II, 267.

L'Exposition Chardin-Fragonard [1907], par Jean GUIFFREY, XXII, 93.

Honoré Fragonard, par L. DE FOURCAUD, XXI, 5, 95, 209, 287.

Fragonard et l'architecte Paris, à propos de l'exposition rétrospective de Besançon [1906], par Henri BOUCHOT, XIX, 203.

Deux questions sur Fragonard, par Pierre DE NOLHAC, XXII, 19.

Les Drouais, par Prosper DORBEC, XVI, 409; XVII, 53.

Le Portrait de Marie Leczinska, par Carle Van Loo (musée du Louvre), par Georges LAFENESTRE, II, 137.

Petits maîtres du XVIIIe siècle : Jean-Baptiste Hilair, par Henry MARCEL, XIV, 201.

Une Peinture inconnue de Gabriel de Saint-Aubin : « la Naumachie des jardins de Monceau » en 1778, par Émile DACIER, XXV, 207.

Un Amateur oublié : Costa de Beauregard, par FOURNIER-SARLOVÈZE, X, 259.

Marie-Antoinette et Mme Vigée-Lebrun, par Pierre DE NOLHAC, IV, 523.

Une Artiste française pendant l'émigration : Mme Vigée-Lebrun, par Henri BOUCHOT, III, 51, 219.

Les Peintres de Stanislas-Auguste : Norblin de La Gourdaine, par FOURNIER-SARLOVÈZE, XVI, 249, 279.

Le Portrait pendant la Révolution, par Prosper DORBEC, XXI, 41, 133.

Louis David, à propos d'un livre récent [de L. Rosenthal], par Raymond BOUYER, XVI, 437.

Voyage de David à Nantes en 1790, par Charles SAUNIER, XIV, 33.

« M. Seriziat », gravure de M. Carle Dupont, d'après David, par E. D., XX, 36.

Le Général Lejeune, par FOURNIER-SARLOVÈZE, IX, 161.

Boilly, par Henri BOUCHOT, V, 339.

Une Esquisse de Prudhon au musée du Louvre, par Marcel NICOLLE, XV, 179.

A propos des Vernet, par Paul ROUAIX, III, 459.

L'Esthétique de Géricault, par Léon ROSENTHAL, XVIII, 291, 355.

« Le Bain turc d'Ingres », d'après des documents inédits, par Henry LAPAUZE, XVIII, 383.

La Tradition classique dans le paysage au milieu du XIXe siècle, par Prosper DORBEC, XXIV, 259, 357.

Les Peintures d'Eugène Delacroix à la bibliothèque de la Chambre des députés, par Gustave GEFFROY, XIII, 65, 139.

Les Nouveaux Delacroix du musée du Louvre, par Marcel NICOLLE, XVI, 169.

Un Portrait de Balzac [par L. Boulanger] au musée de Tours, par Ch. HUYOT-BERTON, V, 353.

Théodore Chasseriau, ses débuts, les peintures de la Cour des Comptes, par V. CHEVILLARD, III, 107, 245.

Delphine Bernard, par Mary DUCLAUX, XIV, 217.

Gustave Ricard (1823-1873), par Camille MAUCLAIR, XII, 233.

Le Portrait de Mme de Calonne, par Ricard, au musée du Louvre, par Marcel NICOLLE, XXI, 37.

Corot peintre de figures, par Raymond BOUYER, XXVI, 295.

Musées de province : à propos d'un portrait de Millet au musée de Rouen [portrait d'un officier de marine], par Paul LAFOND, IV, 167.

Gustave Courbet, à propos de l'exposition du Grand Palais [1906], par Édouard SARRADIN, XX, 349.

Daumier, par Gustave GEFFROY, IX, 229.

Adolphe François Cals, par Émile DACIER, X, 59.

Adolphe Monticelli, par Camille MAUCLAIR, XIV, 105.

John Lewis Brown, par Léonce BÉNÉDITE, XIII, 181.

Gustave Moreau, par Paul FLAT, III, 39, 231.

Rosa Bonheur, par L. AUGÉ DE LASSUS, VII, 379.

Henri de Toulouse-Lautrec, par André RIVOIRE, X, 391 ; XI, 247.

Jean-Charles Cazin, par Léonce BÉNÉDITE, X, 1, 73.

Edmond Lechevallier-Chevignard (1825-1902), par Paul VITRY, XII, 297.

Paul Flandrin (1811-1902) et le paysage de style, par Raymond BOUYER, XII, 41.

Fantin-Latour, par Léonce BÉNÉDITE, V, 1.

Fantin-Latour, sa vie et ses amitiés, par Raymond BOUYER, XXVI, 229.

Histoire d'un tableau : « le Toast », par Fantin-Latour, par Léonce BÉNÉDITE, XVII, 21, 121.

Un Tableau de Fantin-Latour [« Mes deux sœurs »], par Léonce BÉNÉDITE, XII, 95.

J.-J. Henner, par Gabriel SÉAILLES, II, 49.

La Jeunesse d'Henner, par S. ROCHEBLAVE, XIX, 161, 273.
Un Peintre écrivain, Jules Breton, par Pierre GAUTHIEZ, IV, 201.
Sur Eugène Carrière, par Paul ALFASSA, XXI, 417.
Un Peintre-décorateur : Édouard Toudouze, par Raymond BOUYER, XIX, 127.
Ernest Hébert, notes et impressions, par Jules CLARETIE, XX, 401 ; XXI, 53.
Félix Ziem, par L. ROGER-MILÈS, XII, 321, 417.
Edgar Degas, par Camille MAUCLAIR, XIV, 381.
Alphonse Legros, par Léonce BÉNÉDITE, VII, 335.
Exposition Alphonse Legros [1904], par Léonce BÉNÉDITE, XV, 183.
Carolus-Duran, par Arsène ALEXANDRE, XIV, 185, 289.
Les Peintures décoratives de M. Cormon au Muséum, par Émile MICHEL, III, 1.
Paul Renouard, par L. DUMONT-WILDEN, XX, 361.
Luc-Olivier Merson, par Gustave LARROUMET, II, 437.
Alfred Roll, à propos d'un livre récent [de L. Roger-Milès], par Raymond BOUYER, XVI, 81.
Lucien Simon, par Henry MARCEL, XIII, 123.
L. Lévy-Dhurmer, par Jacques SORRÈZE, VII, 121.
J. Granié, par Jean CRUPPI, VI, 89.

Grande-Bretagne.
Une Exposition de portraits anglais anciens au Burlington Fine Arts Club [1909], par L. DIMIER, XXVI, 181.
La Femme anglaise et ses peintres, par Henri BOUCHOT ; X, 145, 225, 293, 401 ; XI, 17, 96, 155, 228 ; XII, 117, 195.
Les Portraits de Reynolds, par François BENOIT, XVI, 229.
Portraits d'enfants par Joshua Reynolds, par Ch. HUYOT BURTON, V, 31.
« Master Hare », par sir Joshua Reynolds, par M. N., XVIII, 433.
« Mrs. Sheridan et Mrs. Tickell » [par Th. Gainsborough], à la galerie du Collège de Dulwich, par P. A., XXIV, 255.
Le Nouvel Hoppner du Louvre [« Portrait d'une femme et d'un jeune garçon »], par E. D., XIX, 186.
Le Portrait du capitaine Robert Hay of Spot, par Raeburn, au musée du Louvre, par Paul LEPRIEUR, XXVI, 19.

Portraits de John Julius Angerstein et de sa femme, par sir Thomas Lawrence (musée du Louvre), par Georges LAFENESTRE, I, 301.

Richard Parkes Bonington, par A. DUBUISSON, XXVI, 81, 197, 375.

John Everett Millais, par M. H. SPIELMANN, XIII, 33, 95.

L'Exposition Whistler [Paris, 1905], par E.-B. BUTTERFLY, XVII, 387.

Watts, par M. H. SPIELMANN, IV, 21, 121.

Correspondance de Londres : la Mort de G. F. Watts, par Léonce BÉNÉDITE, XVI, 151.

Grèce.

Un Artiste grec d'aujourd'hui : Nicolas Gysis, par William RITTER, IX, 301.

Hongrie.

Correspondance de Munich : la Peinture hongroise contemporaine, à propos de l'exposition du Glas Palast, par Marcel MONTANDON, XXVI, 463.

Artistes contemporains : Rodolphe Berény, par le Marquis COSTA [DE BEAUREGARD], XIV, 5.

Italie.

« Arte pisana », par Benvenuto Supino, par Georges LAFENESTRE, XVII, 76.

Giotto à Assise : les Scènes de la vie de saint François, par C. BAYET, XXI, 81, 195.

Les « Triomphes » de Pétrarque dans l'art représentatif, par Adolfo VENTURI, XX, 81, 209.

Le Chroniqueur Fra Salimbene et « le Triomphe de la Mort » au Campo Santo de Pise, par Émile GEBHART, IV, 193.

Correspondance de Pérouse : l'Exposition des primitifs ombriens [1907], par E. DURAND-GRÉVILLE, XXII, 231.

Les Premiers Vénitiens, par Paul FLAT, V, 241.

A San Giovanni Val d'Arno : les Fêtes de Masaccio, par Henry COCHIN, XIV, 353.

Fra Angelico au Louvre et la « Légende dorée », par T. de WYZEWA, XVI, 329.

Les Fresques de l'Angelico dans le Cloître Saint-Marc à Florence, par Pierre GAUTHIEZ, VII, 193.

La Chapelle du palais des Médicis à Florence et sa décoration par Benozzo Gozzoli, par Urbain MENGIN, XXV, 367.

« La Vierge et l'Enfant » de Piero della Francesca au musée du Louvre, par Georges LAFENESTRE, VII, 81.

« La Rhétorique » de Melozzo da Forli, par Ch.-H. BERTON, IV, 460.

L'Architecture des peintres aux premières années de la Renaissance, par Marcel REYMOND, XVI, 463; XVII, 41, 137.

La Peinture orientaliste en Italie au temps de la Renaissance, par Charles DIEHL, XIX, 5, 142.

Ghirlandaio, à propos d'un livre récent [de H. Hauvette], par Charles DIEHL, XXV, 141.

La « Madone Guidi » de Botticelli, par Émile GEBHART, XXIII, 5.

Léonard de Vinci, par Marcel NICOLLE, VI, 163.

Une troisième « Vierge au rocher » [de Léonard de Vinci], par Paul FLAT, II, 405.

La Jeunesse du Pérugin et les origines de l'École ombrienne, par Émile MALE, X, 66.

Le « Sposalizio » du Pérugin au musée de Caen, par Fernand ENGERAND, VI, 199.

Trois portraits méconnus de la jeunesse de Raphaël, par E. DURAND-GRÉVILLE, XVII, 377.

Un Portrait indûment retiré à Raphaël : la Pseudo-Fornarina des Offices, par E. DURAND-GRÉVILLE, XVIII, 313.

Notes et documents : un Collaborateur peu connu de Raphaël : Tomaso Vincidor, de Bologne, par E. MÜNTZ, VI, 335.

Le Double portrait vénitien du musée du Louvre, par Jean GUIFFREY, X, 289.

Au Pays de Giorgione et de Titien, par Émile MICHEL, XXI, 321, 424.

Les Portraits des Madruzzi par Titien et G.-B. Moroni, par Georges LAFENESTRE, XXI, 351.

Amateurs au XVIᵉ siècle : Sofonisba Anguissola et ses sœurs, par FOURNIER-SARLOVÈZE, V, 313, 379.

Une Exposition de tableaux italiens à Paris [1909], par Georges LAFENESTRE, XXV, 5.

Les Fresques de Tiepolo à la Villa Soderini, par Henri BOUCHER, IX, 367.

Lampi, par FOURNIER-SARLOVÈZE, VII, 169, 281.

Les Peintres de Stanislas-Auguste II, roi de Pologne : Bacciarelli, par FOURNIER-SARLOVÈZE, XIV, 89.

Les Peintres de Stanislas-Auguste : Grassi, par FOURNIER-SARLOVÈZE, XVII, 257, 337.

In Memoriam: Giovanni Segantini, le peintre de l'Engadine, par Robert de LA SIZERANNE, VI, 353.

Japon.

La Naissance de la peinture laïque japonaise et son évolution du XI° au XIV° siècle, par le comte Georges de TRESSAN, XXVI, 5, 129.

La Peinture japonaise au musée du Louvre, par Gaston MIGEON, III, 256.

Pays-Bas.

La Peinture hollandaise au XV° siècle : Albert van Ouwater et Gérard de Saint-Jean, par E. DURAND-GRÉVILLE, XVI, 249, 373.

Lambert d'Amsterdam (Lambert Zustris), par François Benoit, XXIV, 471.

Correspondance de Hollande : l'Exposition van Goyen [1903], par Paul ALFASSA, XLV, 255.

L'Exposition Rembrandt à Amsterdam [1898], par Marcel NICOLLE, IV, 411, 541; V, 39.

L'Exposition Rembrandt à Londres [1899], par Marcel NICOLLE, V, 213.

Le Tri-centenaire de Rembrandt : les Expositions de Leyde et d'Amsterdam [1906], par Paul ALFASSA, XX, 191.

« L'Homme au casque » de Rembrandt [gravure de M. Louveau-Rouveyre], XXII, 192.

Portrait d'Adriaen van Rijn, gravure de M. Roger Favier, d'après Rembrandt, par E. D., XXIV, 416.

Bartholomeus van der Helst, peintre de nu mythologique, par François Benoit, XXIV, 139.

« L'Enfant au faucon », gravure de M. Carle Dupont, d'après Nicolas Maes, par E. D., XXII, 276.

Gabriel Metsu, par KRONIG, XXV, 193, 213.

Pologne.

Les Peintres de Stanislas-Auguste : Alexandre Kucharski, par FOURNIER-SARLOVÈZE, XVIII, 417; XIX, 17.

Roumanie.

Correspondance de Bucarest : Theodor Aman (1830-1891), par Marcel MONTANDON, XXVI, 151.

Russie.

Un Peintre humoriste russe : Paul Andréévitch Fédotov, par Denis ROCHE, XXIV, 53, 127.

Suisse.

Antoine Graff, par FOURNIER-SARLOVÈZE, XV, 111.

Un Peintre explorateur : Maurice Potter, par Léonce BÉNÉDITE, VII, 267.

Divers.

Rubens et Delacroix, à propos de deux tableaux de la Collection de S. M. le roi des Belges, par Louis Hourticq, XXVI, 215.

Deux tableaux du musée de Lille [« Jésus chez Marthe et Marie », par Jacques Jordaens; « le Couronnement d'épines », par le Pseudo-Grünewald], par François Benoit, XXIII, 87.

Les Peintres de Stanislas-Auguste : Per Krafft et Bernardo Bellotto, par Fournier-Sarlovèze, XX, 113.

Les peintres de Stanislas-Auguste : Louis Marteau, Vincent de Leseur, Daniel Chodowiecki, Joseph Pitschmann, par Fournier-Sarlovèze, XX, 269.

Deux idéalistes : Gustave Moreau et E. Burne-Jones, par Léonce Bénédite, V, 265, 357; VI, 57.

PHOTOGRAPHIE

L'Épreuve photographique, à propos d'une publication nouvelle, par Alfred Robert, XV, 469.

La Photographie est-elle un art? par Louis de Meurville, IV, 461.

La Photographie et l'art, à propos du Salon de photographie du Photo-Club de Paris, par C. Puyo, III, 485.

La Photographie documentaire, à propos de l'exposition de photographies de la Ville de Paris, par Émile Dacier, XV, 155.

PIERRES FINES (Gravure sur)

Voir : GLYPTIQUE, GRAVURE EN MÉDAILLES

PORCELAINE

Voir : CÉRAMIQUE

RELIURE

Voir aussi : BIBLIOPHILIE

La Reliure au xix⁰ siècle, par L. de Fourcaud, III, 63.

Une Reliure de Marius Michel pour « les Fleurs du mal », par R. C., II, 462.

L'Exposition universelle [de 1900] : la Reliure, par Henri Beraldi, VIII, 227.

L'Exposition de reliures du musée Galliera [1902], par Henri BERALDI, XI, 371, 424.

SCULPTURE

Voir aussi : ARCHÉOLOGIE, COLLECTIONS, EXPOSITIONS, MUSÉES

Antiquité.

La Cachette de Karnak et l'école de sculpture thébaine, par G. MASPERO, XX, 241, 337.

Sur un fragment de statuette thébaine, par G. MASPERO, XVII, 401.

Sur une châtte de bronze égyptienne, par G. MASPERO, XI, 377.

La Vache de Deïr-el-Bahari, par G. MASPERO, XXII, 5.

Les Lions de Délos, par Gabriel LEROUX, XXIII, 177.

La Minerve de Poitiers, par Louis GONSE, XII, 313.

Le Bronze de Delphes, par Théophile HOMOLLE, IV, 289.

Phidias et ses prédécesseurs d'après des travaux récents, par E. POTTIER, XXI, 117, 177.

Scopas, par Max. COLLIGNON, XXII, 161, 263.

La Statue de jeune fille de Porto d'Anzio (Rome, musée des Thermes), par Max. COLLIGNON, XXVI, 451.

Une Statue découverte à Délos : « Apollon vainqueur des Galates », par Gabriel LEROUX, XXVI, 98.

L'Éphèbe de Pompéi, bronze du musée de Naples, par Max. COLLIGNON, X, 217.

Notes et documents : « Éros et Psyché », sculpture antique inédite, musée de l'École des Beaux-arts, par E. MÜNTZ, VII, 236.

Centaure marin et Silène, groupe antique du musée du Louvre, par Étienne MICHON, XIX, 389.

Buste funéraire grec du musée du Louvre, par Max. COLLIGNON, IX, 377.

Un Portrait d'enfant romain à la Glyptothèque de Munich, par Max. COLLIGNON, XIV, 471.

Les Figurines de terre cuite du musée de Constantinople, par Gustave MENDEL, XXI, 257, 337.

Les Nouveaux achats du Louvre : Orchestre et danseurs, figurines de terre cuite grecques, par Max. COLLIGNON, I, 19.

Le Buste d'Elché au musée du Louvre, par Pierre PARIS, III, 193.

Le Petit nègre de bronze du musée de Tarragone, par Pierre PARIS, VII, 131.

Moyen Age et Renaissance.

Allemagne.

La Sculpture à Wurzbourg au début du xvɪᵉ siècle : Tillmann Riemenschneider (1468-1531), par Louis Réau, XXVI, 161.

France.

Les Influences du drame liturgique sur la sculpture romane, par Émile Mâle, XXII, 81.

La Sculpture à l'Exposition rétrospective de l'art français [en 1900], par Gaston Migeon, VII, 374.

Le Portail Sainte-Anne à Notre-Dame de Paris, par Émile Mâle, III, 231.

Les Soubassements des portails latéraux de la cathédrale de Rouen, par Louise Pillion, XVII, 81, 199.

Le Mausolée des maréchaux d'Albigeois : Notre-Dame de La Roche, par le Cte Lefebvre des Noettes, XXI, 308.

Notes et documents : Sur quelques Vierges du xɪvᵉ siècle, à propos d'une statue de Saint-Germain-en-Laye, par le Comte Lefebvre des Noettes, XIX, 231.

Le Buste de Gauthiot d'Ancier, par Fournier-Sarlovèze, III, 135.

Italie.

La Renaissance avant la Renaissance : les Origines de Nicolas de Pise, par Louis Gillet, XV, 281.

La Sculpture italienne du xɪvᵉ siècle et son dernier historien [A. Venturi], par Louise Pillion, XIX, 241, 353.

La Sculpture italienne du xvᵉ siècle, d'après un ouvrage récent [« Storia dell'arte italiana », de A. Venturi], par Louise Pillion, XXV, 324, 419.

Trois chefs-d'œuvre italiens de la collection Aynard, par E. Bertaux, XIX, 81.

La Cathédrale de Lyon et Donatello, par C. de Mandach, XXII, 433.

Deux biographies de Verrocchio [par Miss Maud Crutwell et par Marcel Reymond], par T. W., XX, 147.

Verrocchio et l'anatomie du cheval, par le commandant Lefebvre des Noettes, XXVI, 286.

Deux portraits du Maréchal Trivulce, par E. Molinier, II, 421 ; III, 74.

Correspondance d'Amsterdam : une Maquette de Michel-Ange [statue de « David »], par A. Pit, I, 78.

Le « David » de Michel-Ange au château de Bury, par A. Pit, II, 455.

Un Ouvrage perdu de Benvenuto Cellini [les « Victoires » du château d'Anet], par L. DIMIER, III, 561.

Pays-Bas.

Le Puits des prophètes de Claus Sluter, par A. KLEINCLAUSZ, XVII, 311, 339.

Fragment de retable [sculpture flamande de la fin du xv° siècle], par Joseph DESTRÉE, VII, 233.

Époque moderne (xvii°-xix° siècle).

La Statuaire polychrome en Espagne, par Raymond BOUYER, XXII, 459.

La Sculpture amiénoise au xvii° et au xviii° siècle, par François BENOIT, VII, 181.

Une OEuvre inconnue de Jaillot [le Christ d'ivoire de l'église d'Ailles, Aisne], par Henri CHERRIER, XV, 151.

Les Bas-reliefs des petits autels de la chapelle de Versailles, par Léon DESHAIRS, XIX, 217.

Les Statues équestres de Paris avant la Révolution et les dessins de Bouchardon, par Jean GUIFFREY et Pierre MARCEL, XXII, 209.

Quelques bustes français [du xviii° siècle] à l'exposition des Cent pastels, par Paul VITRY, XXIV, 21.

Deux statuettes françaises du sculpteur Pfaff (xviii° siècle), au château de Monbijou à Berlin, par Paul VITRY, III, 155.

« L'Amour et l'Amitié », groupe par le sculpteur Tassaert, à Berlin et au château de Dampierre, par Paul VITRY, V, 157.

L'État-civil des bustes et médaillons de Marie-Antoinette et de Louis XVI, par Émile BOURGEOIS, XXII, 401; XXIII, 31.

Houdon portraitiste de sa femme et de ses enfants, par Paul VITRY, XIX, 337.

Le « Morphée », de Houdon, par Paul VITRY, XXI, 149.

Un Buste de négresse, par Houdon, au musée de Soissons, par Paul VITRY, I, 354.

Jean-Baptiste Pigalle et son art, par S. ROCHEBLAVE, XII, 267, 355.

La Femme dans l'œuvre de Jean-Baptiste Pigalle, par S. ROCHEBLAVE, XVII, 413; XVIII, 43.

Un Oublié : le statuaire Lucas de Montigny, par Henry MARCEL, VII, 161.

Sur quelques ouvrages peu connus de Lucas de Montigny, par Henry MARCEL, XXV, 103.

Philippe-Laurent Roland et la statuaire de son temps, par Henry MARCEL, XII, 135.

Le Buste de Mme Récamier, par Chinard, par E. BERTAUX, XXVI, 321.

François Rude, à propos d'un livre récent [de L. de Fourcaud], par Éd. C., XV, 73.

L'Exposition Carpeaux au Grand Palais [1907], par Raymond Bouyer, XXII, 361.

Un Oublié : Morel-Ladeuil, sculpteur-ciseleur (1820-1888), par Lucien Marcheix, XVI, 73.

Le statuaire Charles Lenoir, par Henry Marcel, XXIII, 253.

Ernest Barrias (1841-1905), par Georges Lafenestre, XXIII, 321.

Une Statue polychrome de M. Ernest Barrias [« la Nature se dévoilant »], par Max. Collignon, VI, 191.

M. Dalou, par Maurice Demaison, VII, 29.

Alexandre Falguière, par Léonce Bénédite, XI, 65.

« Un Sculpteur belge » : Paul de Vigne, par H. Fierens-Gevaert, IX, 263.

M. Bartholomé et le « Monument aux morts », par Maurice Demaison, VI, 265.

« Le Duc d'Aumale » de M. Gérome, par P. M., VI, 370.

Le « Penseur » de M. Auguste Rodin, par Émile Dacier, XV, 71.

L'Exposition universelle [de 1900] : la Sculpture, l'école française, par Maurice Demaison, VIII, 17, 117.

L'Exposition universelle [de 1900] : la Sculpture, les écoles étrangères, par Léonce Bénédite, VIII, 159.

La Sculpture aux Salons de 1897, par P. Jamot, I, 143, et P. Lalo, I, 248 ; — de 1898, par P. Gauthier, III, 439, 522 ; — de 1899, par L. Bénédite, V, 440, 473 ; — de 1901, par G. Babin, IX, 415 ; — de 1902, par G. Babin, XI, 366, 399 ; — de 1903, par G. Babin, XIII, 367, 450 ; — de 1904, par L. Bénédite, XV, 431 ; — de 1905 [à 1909] par R. Bouyer, (1905) XVII, 434 ; — (1906) XIX, 450 ; — (1907) XXI, 456 ; — (1908) XXIII, 429 ; — (1909) XXVI, 394.

TAPISSERIE

Voir : TISSU (Arts du)

THÉATRE

Voir aussi : MUSÉES

Figures de théâtre, par Émile Dacier, XV, 263 ; 373, XVI, 55, 123.

TISSU (Arts du)

Broderies.

Les Broderies de la ville de Beaugency, par Jules Guiffrey, III, 145.

Dentelles.

Les Dentelles précieuses, par R. Cox, XIV, 141.

La Collection de dentelles José Pasco, par Raymond Cox, XXIV, 373.

La Dentelle au musée Galliera, par Fernand ENGERAND, XV, 351.

Étoffes.

Essai de classement des tissus coptes, par Raymond Cox, XIX, 417.

Les plus anciens tissus musulmans, par Raymond Cox, XXII, 25.

Les Toiles de Jouy, par Henri CLOUZOT, XXIII, 59, 129.

A propos de quelques tissus du XIX° siècle, par Raymond Cox, XV, 98.

L'Exposition universelle [de 1900] : les Tissus d'art, par Fernand CALMETTES, VIII, 237, 333, 405.

Tapisseries.

La Loi de la tapisserie, par Fernand CALMETTES, XVI, 105.

Un Bal de sauvages, tapisserie du XV° siècle, par Jules GUIFFREY, IV, 75.

Notes et documents : les Tapisseries flamandes, marques et monogrammes, par Eugène MÜNTZ, X, 201.

Les Tapisseries du Mobilier national, par Fernand CALMETTES, XII, 371.

Les Tapisseries de Malte aux Gobelins et les tentures de l'Académie de France à Rome, par J. G., I, 164.

Napoléon et Alexandre, histoire de deux portraits en tapisserie, par Fernand CALMETTES, XXV, 245.

Les Tapisseries à l'Exposition rétrospective de l'art français [en 1900], par Gaston MIGEON, VIII, 138.

VERRERIE

Notes et documents : la Peinture sur verre en Italie, par Eugène MÜNTZ, XI, 209.

Le Peintre-verrier anversois Dirick Vellert, et une verrière de l'église de Saint-Gervais à Paris, par N. BEETS, XXI, 393.

Émile Gallé, par L. de FOURCAUD, XI, 34, 171; XII, 284, 337.

TABLE ALPHABÉTIQUE

A

A. D. Concours de composition décorative ouvert par la Société d'encouragement à l'art et à l'industrie, pour un flambeau électrique de bureau, IV, 83.

A. G. Voir : Gayet (Al.).

« A l'Hospice des vieillards », eau-forte originale de M. Jacques Beurdeley, par E. D., XXI, 268.

A. M. Angèle Delasalle, peintre et graveur, XVIII, 446 ;

— Eau-forte inconnue (une) de Goya, X, 378 ;

— Estampe contemporaine (l') : « Cheval de halage devant Notre-Dame », lithographie originale de Paul Jouve, X, 350 ;

— « Guitarrera », lithographie originale de A. Lunois, IX, 330 ;

— « Porte (la) de Mars » [à Reims], eau-forte de M. Lesigne, XI, 278 ;

A propos d'un nouveau piano double, par F. Mottl, I, 189.

A propos d'un portrait de [par] Millet, au musée de Rouen, par P. Lafond, IV, 167.

A propos d'une œuvre de Bosch au musée de Gand [« Portement de croix »], par L. Maeterlinck, XX, 299.

A propos de l'exposition des Primitifs français : un Portrait de Dunois, par P. Vitry, XIII, 255.

A propos de l'exposition du pavillon de Marsan [1903] : l'Art musulman, par R. Koechlin, XIII, 409.

A propos de la nouvelle pièce de cinq francs : le Semeur, par H. Lemonnier, I, 335.

A propos de quelques soi-disant portraits de femmes du XVIe siècle, par B. de Maulde La Clavière, II, 411 ; III, 27.

A propos de quelques tissus du XIXe siècle, par R. Cox, XV, 984.

A propos des Peintres-lithographes : deux nouvelles œuvres de Fantin-Latour, par L. Bénédite, XIV, 375.

A propos des Vernet [et d'un livre de A. Dayot], par P. Rouaix, III, 459.

A propos du Salon [de Bruxelles] de 1903, par L. Dumont-Wilden, XIV, 337.

A propos du séjour de Raphaël à Florence, par G. Gronau, bibl., XIII, 80.

A San Giovanni Val d'Arno : les Fêtes de Masaccio, par H. Cochin, XIV, 353.

A travers le Turkestan russe, [à propos d'un livre de H. Krafft], par E. Dacier, XI, 131.

Abbaye (l'), et les cloîtres de Moissac, par E. Rupin, bibl., VII, 71.

« Abside (l') de l'église de Villiers-Adam », [eau-forte originale] par M. Ch. Heyman, par E. D., XXIII, 128.

Académie de Bruges (la « Femme de Jean Van Eyck », à l'), par H. Bouchot, VII, 405.

Académie de France à Rome (les Tapisseries de Malte aux Gobelins et les tentures de l'), par J. G., I, 64.

Accroissements (les) du département de la sculpture du moyen âge, de la Renaissance et des temps modernes au Musée du Louvre, par P. VITRY, XXIII, 101, 205.

Achats (les Nouveaux) du Louvre : Orchestre et danseurs, figurines de terre cuite grecques, par M. COLLIGNON, I, 19.

Achener (Maurice), peintre et graveur, par A. GIRODIE, XIX, 416.

Acquisitions (les Récentes) du Musée du Louvre : département de la peinture, par M. NICOLLE (*1897-1901*), VII, 297 ; X, 189, 276 ; — (*1902-1904*) XVI, 305 ; XVII, 33, 148, 353, 405 ; XVIII, 185.

Adam (Marcelle), les Caricatures de Puvis de Chavannes, *bibl.*, XIX, 159.

[« *Adoration des mages* »]. Voir : *un Tableau français de la fin du XVe siècle, dans la collection de lord Ashburnham*, par W. H. J. WEALE, XVII, 233.

Affiches (les). Voir : *Propos de bibliophile*, par H. BÉRALDI, III, 81.

Africains (les Bijoux nord-), par H. CLOUZOT, XIII, 303.

Aiguière (une) en cristal de roche [du Musée du Louvre], eau-forte originale de M. B. Kriéger, par E. D., XXIV, 220.

[*Ailles, Aisne (le Christ d'ivoire de l'église d')*]. Voir : *une Œuvre inconnue de Jaillot*, par H. CHERRIER, XV, 151.

Albana (Marguerite), le Corrège, *bibl.*, VII, 391.

Albani. Voir : *Collection Albani*.

Albenas (G. d'). Catalogue, etc., du musée Fabre de Montpellier, *bibl.*, XVII, 78.

Alberti (Léon-Battista) peut-il être l'architecte du palais de Venise à Rome? par H. de GEYMULLER, XXIV, 417.

Albigeois (le Mausolée des maréchaux d') : Notre-Dame de la Roche, par le Comte LEFEBVRE DES NOETTES, XXI, 308.

Album de l'exposition militaire de la Société des amis des arts de Strasbourg, par A. Seyloth et C. Binder, *bibl.*, XVIII, 244.

Album des monuments et de l'art ancien du midi de la France, dirigé par E. Cartailhac, *bibl.*, III, 171.

Album historique, par A. Parmentier, *bibl.*, III, 467.

Alexandre (Arsène). *Artistes contemporains : Carolus-Duran*, XIV, 185, 289.

Alexandre (Arsène), A.-F. Cals, *bibl.*, X, 59 ; — la Maison de Victor Hugo, *bibl.*, XIV, 428 ; — J.-F. Raffaëlli, *bibl.*, XXVI, 158.

Alexandre (Arsène). Voir aussi : *Collection d'un critique d'art*.

Alexandre (Napoléon et), histoire de deux portraits en tapisserie, par F. CALMETTES, XXV, 245.

Alfassa (Paul). *Correspondance de Hollande : l'Exposition Van Goyen [à Amsterdam, 1903]*, XIV, 255 ;

— *Correspondance de Londres : l'Art à l'exposition franco-britannique [de 1908]*, XXIV, 233 ;

— *Dessins (les) de Rembrandt à l'exposition de la Bibliothèque nationale [1908]*, XXIII, 353 ;

— *Ernest Herscher, architecte, décorateur et graveur*, XIX, 264 ;

— « *Mrs. Sheridan et Mrs. Tickell* », par Gainsborough, à la galerie du collège de Dulwich [à propos d'une gravure de Henry Cheffer], XXIV, 255 ;

— *Peintre-poète (un) visionnaire : William Blake (1757-1827)*, XXIII, 219, 281 ;

— *Portrait (le) de Christine de Danemark, par Holbein [à la National Gallery, de Londres]*, XXVI, 147 ;

— *Sur Eugène Carrière* [à propos de son exposition à l'école des beaux-arts, 1907], XXI, 417 ;

— *Tri-centenaire (le) de Rembrandt : les Expositions de Leyde et d'Amsterdam [1906]*, XX, 191.

Alger (l'Art arabe à), par C. BAYET, XVIII, 17.

Alleaumé (Ludovic), peintre et lithographe, par H. BÉRALDI, XV, 214 ; — « *le Port de Rouen* », *lithographie originale de*-, par R. G., XXI, 68.

Allemagne (H.-R. d'), les Cartes à jouer, bibl., XX, 308; — les Jouets à la « World's Fair » en 1904, à Saint-Louis, bibl., XXIV, 318.

Allemagne. Voir pour les articles : Cassel ; Cologne; Dresde; Düsseldorf; Exposition; Monbijou (Palais de); Munich; Musée; Potsdam.

Allemande (la Peinture) du XIX^e siècle, par le Marquis de La Mazelière, XX, 95.

Allgemeines Lexikon der bildenden Künstler, herausg. von U. Thieme und F. Becker, bibl., XXII, 468.

Almanach des spectacles, par A. Soubies, bibl., V, 518; IX, 146; XXII, 240; XXIV, 239.

Alsace (les Musées d'). Voir : Musée de Colmar; Musée de Strasbourg.

Aman (Théodor), 1830-1891. Voir : Correspondance de Bucarest, par M. Montandon, XXVI, 151.

Amateur orléanais (un) au XVIII^e siècle : Aignan-Thomas Desfriches, par P. Ratouis de Limay, bibl., XXII, 399.

Amateur oublié (un) : Costa de Beauregard, par Fournier-Sarlovèze, X, 259.

Amateurs au XVI^e siècle : Sofonisba Anguissola et ses sœurs, par Fournier-Sarlovèze, V, 313, 379.

Amatore (l') d'autografi del conte E. Budan, bibl., VII, 72.

« Ambassadeurs marocains (les) à la Comédie italienne », Musée de Versailles. Voir : une Œuvre inconnue d'Antoine Coypel, par Jean-J. Marquet de Vasselot, III, 456.

Ames de chefs-d'œuvre, par M. Star, bibl., XI, 294.

Amiénoise (la Sculpture) au XVII^e et XVIII^e siècle, par F. Benoit, VII, 181.

Amiens (Simon Marmion, d') et la « Vie de Saint-Bertin », par L. de Fourcaud, XXII, 321, 417.

« Amour (l') et l'Amitié », groupe par le sculpteur Tassaert, à Berlin et au château de Dampierre, par P. Vitry, V, 157.

« Amour (l') et l'Innocence » [dessin de Prud'hon au Musée Condé, gravé par W. Barbotin], XIV, 364.

Amsterdam (l'Exposition Rembrandt à) [en 1898], par M. Nicolle, IV, 411; 541; V, 39; — Correspondance de Hollande : l'Exposition Van Goyen, à [en 1903], par P. Alfassa, XIV, 255; — le Tri-centenaire de Rembrandt : les Expositions de Leyde et d', [1906], par P. Alfassa, XX, 191; — Lambert d', ou Lambert Zustris, par F. Benoit, XXIV, 171. — Voir aussi : Musée d'Amsterdam.

Anatomie artistique des animaux, par E. Cuyer, bibl., XIII, 407.

Anatomie du cheval (Verrochio et l'), par le Comte Lefevre des Noettes, XXVI, 286.

Anatomie (l') et l'art, aperçu historique sur l'étude de l'anatomie appliquée aux arts, par Mathias-Duval et E. Cuyer, IV, 345; 439.

Ancêtre (un) de la gravure sur bois, par H. Bouchot, bibl., XII, 230.

Ancien trésor (l') de l'abbaye de Silos, par dom E. Roulin, bibl., IX, 146.

Anciens artistes (les) peintres et décorateurs mulhousiens jusqu'au XIX^e siècle, par E. Meininger, bibl., XXV, 400.

André (Édouard). Charles Huard, XX, 455.

André (Édouard), Swebach-Desfontaines, bibl., XVIII, 244; — Zorn, bibl., XXII, 159.

André (Édouard), Histoire de l'abbaye du Bricôt-en-Brie, bibl., V, 167.

Anecdotes curieuses de la cour de France sous le règne de Louis XV, publ. par P. Fould, bibl., XVIII, 162.

Anet. Voir : un Ouvrage perdu de Benvenuto Cellini : les Victoires du château d', par L. Dimier, III, 561.

Angeli (Diego), Mino da Fiesole, bibl., XVI, 326.

Angelico (les Fresques de l') dans le cloître Saint-Marc, à Florence, par P. Gauthiez, VII, 193; — Fra Angelico au Louvre et la

« *Légende dorée* », par T. DE WYZEWA, XVI, 329.

Angelico (Fra) et Benozzo Gozzoli, par G. Sortais, *bibl.*, XIX, 399; — le Bienheureux fra Giovanni de Fiesole, par H. Cochin, *bibl.*, XX, 159.

Angers Voir : *Musée de l'hôtel Pincé*.

Angerstein (Portraits de John Julius) et de sa femme, par sir Thomas Lawrence, au Musée du Louvre, par G. LAFENESTRE, I, 301.

Anglaise (la Femme) et ses peintres, par H. BOUCHOT : *Holbein*, X, 145; — *Van Dyck*, X, 225; — *le chevalier Lely*, X, 293; — *Hogarth*, X, 401; XI, 17; — *Reynolds*, XI, 22, 97, 155; — *Lawrence*, XI, 158, 228; — *Hayter*, XI, 240; XII, 117; — *Conclusion*, XII, 126, 195.

Angleterre. Voir pour les articles : *Collection Wallace*; *Exposition*; *Galerie du College de Dulwich*; *Londres*; *National Gallery*.

Anguissola (Sofonisba) et ses sœurs. Voir : *Amateurs au XVIe siècle*, par FOURNIER-SARLOVÈZE, V, 313, 379; — *Van Dyck et*, par FOURNIER-SARLOVÈZE, VI, 316.

Anne d'Autriche, de Bretagne, de Clèves. Voir : *Autriche (Anne d')*; *Bretagne (Anne de)*; *Clèves (Anne de)*.

Annuaire général et international de photographie, par R. Aubry, *bibl.*, XIII, 483; XVI, 166; XVIII, 398; XXII, 238; XXIV, 80.

Anonimo (the), notes d'un anonyme du XVIe siècle sur des œuvres d'art conservées en Italie, trad. de P. Mussi et annot. par G. C. Williamson, *bibl.*, XIV, 510.

Antinoë (les *Fouilles du Musée Guimet* à), par A. G., I, 188; — *Thaïs d'*, par A. GAYET, X, 135; — *les Dernières fouilles d'. Leukyoné et la civilisation d'Antinoë sous le règne d'Héliogabale*, par A. GAYET, XII, 9; — *les Nouvelles fouilles d'*, par A. GAYET, XIV, 75.

Antinoë et les sculptures de Thaïs et de Sérapion, par A. Gayet, *bibl.*, XIII, 159.

Antiquaire (l') de l'Ile-Saint-Louis [à propos de la vente des collections de Mme Veuve Camille Lelong], par E. DACIER, XIII, 241.

« Antiquités judaïques (les) » (et Jean Fouquet, à propos d'un livre nouveau [du Cte P. Durrieu]), par E. DACIER, XXII, 463.

Antoine de Padoue (Saint) et l'art italien [à propos d'un livre de C. de Mandach], par P. VITRY, VI, 245.

Anvers (l'*Exposition Van Dyck* à) [1899] par J. DURAND, VI, 299; — l'*Exposition Jordaens* à [1905], par L. GILLET, XVIII, 223.

Anversois (le *Peintre-verrier*) Dirick Vellert et une verrière de l'église Saint-Gervais, à Paris, par N. BEETS, XXI, 393.

Aperçu iconographique sur Théophile Gautier, par H. BOUCHEN, IV, 147.

Aphrodisias (les *Fouilles d'*), par M. COLLIGNON, XIX, 33.

« Apollon vainqueur des Galates ». Voir : *une Statue découverte à Délos*, par G. LEROUX, XXVI, 98.

Apollons archaïques (les), par W. Deonna, *bibl.*, XXVI, 78.

Appareil (l') à pointes de diamant et le palais à facettes du Kremlin [à Moscou], par E. MÜNTZ, X, 57.

Appartements (les) du duc Cosme Ier au Palais Vieux. Voir : *Correspondance de Florence*, par E. FORICHON, XXV, 459.

Arabe (l'Art) à Alger, par C. BAYET, XVIII, 17.

Aragon (les *Disciples de Jean van Eyck dans le royaume d'*). Voir : *les Primitifs espagnols*, par E. BERTAUX, XXII, 107, 241, 339.

Arc-en-ciel (l') dans l'art, par E. MASCART, II, 213.

Archéologie (l') du moyen âge et ses méthodes, par J.-A. Brutails, *bibl.*, VII, 238.

Archéologie égyptienne (l'), par G. Maspero, *bibl.*, XXIII, 157.

Archéologie grecque (l'), par M. Collignon, *bibl.*, XXIII, 157.

Architectes (les) des ducs de Bourgogne, par A. Kleinclausz, XXVI, 61.

Architecture (l') aux Salons, par J.-L. Pascal (1897) I, 155, 260; — (1898) III, 413, 503; — (1899) V, 484; VI, 19; (1901) IX, 341; — (1902) XI, 344; — (1903) XIII, 341; — (1904) XV, 329; — (1905) XVII, 321; — (1906) XIX, 433; — (1907) XXI, 437; — par H. Clouzot (1908) XXIII, 413; — par L. Bonnier (1909) XXV, 481.

Architecture (l') des peintres aux premières années de la Renaissance, par M. Reymond, XVI, 463; XVII, 41, 137.

Architecture (l') et la décoration aux palais du Louvre et des Tuileries, bibl., XVIII, 399.

Architecture (l') et la décoration française des XVIIIe et XIXe siècles, bibl., XX, 468; XXIII, 239.

Architecture hindoue (l') en Extrême-Orient, par L. de Beylié, bibl., XXI, 397.

Architecture moderne (l') sur la Côte d'azur, par H. Laffillée, V, 145, 229.

Architecture religieuse (l') à l'époque romane dans l'ancien diocèse du Puy, par N. et F. Thiollier, bibl., X, 70.

Archives et documents : un Dessin inédit de Pisanello, au musée de Cologne, par E. Müntz, V, 73.

Ardail (Adolphe), par H. Bouchot, XIV, 285.

Arènes (les) de Lutèce, ou le premier théâtre parisien, par Ch. Normand, bibl., II, 462.

Argent (l') à l'Exposition universelle de 1900, par H. Havard, VIII, 43, 91.

Armand-Calliat (T.-J.), Exposition universelle de 1900. Rapports du jury international. Classe 94 : Orfèvrerie, bibl., XIV, 175.

Armand-Valton. Voir : Collection Armand-Valton.

Armes (les) à l'Exposition rétrospective de l'art français (Exposition universelle de 1900), par G. Migeon, VIII, 137.

Armes (les) de duel; simple essai, par M. Maindron, II, 335.

Armes (Trois) de parade, au Musée archéologique de Badajoz, par P. Paris, XX, 379.

Armes (les) du grand-maître Alof de Wignacourt à l'Arsenal de Malte, par M. Maindron, XXIV, 241, 339.

Armington (F.-M.). Voir : « Bruges : le Quai Long », gravure originale de, par E. D., XXV, 192.

Arnaud d'Agnel (Abbé G.), les Comptes du roi René, bibl., XXV, 239.

Arnould (Sophie). Voir : le Catalogue de la vente, illustré par Gabriel de Saint-Aubin (au Cabinet des estampes de la Bibliothèque nationale), par E. Dacier, XXVI, 353.

Arréat (L.), Art et psychologie individuelle, bibl., XX, 320.

Arsenal (l') des chevaliers de Malte, au palais de La Valette, par M. Maindron, XXI, 229; — le Portrait du grand-maître Alof de Wignacourt, au Musée du Louvre; son portrait et ses armes, à l'—, par M. Maindron, XXIV, 241, 339.

Art (l') à l'Exposition franco-britannique de Londres, 1908, par P. A., XXIV, 239.

Art (l') à Madagascar, par Marius-Ary. Leblond, XXII, 127.

Art ancien (l') à l'exposition nationale suisse, bibl., I, 276.

Art ancien (Exposition d') à Sienne [1904], par A. Jahn-Rusconi, XVI, 139.

Art ancien (l') et moderne à l'Exposition universelle de Liège [1905], par P. Neveux, XVIII, 165.

Art arabe (l') à Alger, par C. Bayet, XVIII, 117.

Art (l') au XIXe siècle, 1800-1900, par L. Bénédite, bibl., XIX, 78.

Art byzantin (l') à l'exposition de Grottaferrata, par A. Muñoz, bibl., XXII, 237.

Art copte (l'), par Al. Gayet, IV, 49.

Art copte (l'), par Al. Gayet, bibl., XII, 79.

Art (l') dans la décoration du diplôme, par H. Bouchot, bibl., X, 413.

Art (l') de bâtir les villes, par C. Sitte, *bibl.*, XIII, 320.

Art (l') de James Mc Neill Whistler, by T. R. Way et G. R. Dennis, *bibl.*, XIV, 510.

Art (l') de l'imprimerie pendant la Renaissance italienne, par Le Monnier, *bibl.*, XI, 177.

Art (l') de l'ivoire; à propos de l'exposition du Musée Galliera [1903], par E. DACIER, XIV, 61.

Art (l') de Versailles : la Chambre de Louis XIV, par P. de NOLHAC, II, 221, 315; — l'Escalier des Ambassadeurs, par P. de NOLHAC, VII, 54; — la Galerie des glaces, par P. de NOLHAC, XIII, 177, 279.

Art décoratif (l') dans le vieux Paris, par A. de Champeaux, *bibl.*, III, 565.

Art décoratif (l') et le mobilier sous la République et l'Empire, par P. Lafond; *bibl.*, VII, 238.

Art (l') des jardins, par F. BENOIT, XIV, 233, 305.

Art (l') des jardins, par G. Riat, *bibl.*, VIII, 279.

Art (l') du Yamato, par Cl.-E. MAITRE, IX, 49, 111.

Art (l') et la loi, par CLUNET, I, 183, 281, 369; II, 79, 178, 278, 373 ; III, 469; IV, 171, 273.

Art (l') et la médecine, par le Dr P. Richer, *bibl.*, XII, 78.

Art (l') et le confort dans la vie moderne ; le bon vieux temps, par H. Havard, *bibl.*, XVI, 85.

Art (l') et les mœurs en France, *bibl.*, XXVI, 319.

Art (l') et les mystères en Flandre, à propos de deux peintures du Musée de Gand [« la Transfiguration », XVe siècle ; « le Christ prêchant », de K. Van Mander], par L. MAETERLINCK, XIX, 308.

Art et psychologie individuelle, par L. Arréat, *bibl.*, XX, 320.

Art ferrarais (l') à l'époque des princes d'Este, par A. Gruyer, *bibl.*, II, 175.

Art français (l') du XVIIIe siècle, *bibl.*, XVII, 158.

Art français (l') du XVIIIe siècle et l'enseignement académique, par E. MÜNTZ, II, 313.

Art français (l') sous la Révolution et l'Empire, par F. Benoit, *bibl.*, II, 463.

Art mosan (l'), par J. Helbig, *bibl.*, XXI, 78.

Art musulman (l'), à propos de l'exposition du pavillon de Marsan; 1903, par R. KOECHLIN, XIII, 409; — [à propos du « Manuel » de H. Saladin et G. Migeon], par R. KOECHLIN, XXII, 391.

Art nouveau (l'), par J. Lahor, *bibl.*, XI, 216.

Arts (the) of Netherland Galleries, *bibl.*, by Dr C. Preyer, XXV, 318.

Arts (the) of the Dresden Gallery, by J. de Wolf-Addison, *bibl.*, XXI, 468.

Arts (the) of the National Gallery, by J. de Wolf-Addison, *bibl.*, XIX, 238.

Art (the) of the Venice Academy, *bibl.*, XIX, 238.

Art photographique (l'), publ. par G. Mareschal, *bibl.*, VIII, 144.

Art portugais (l'), par P. LAFOND, XXIII, 305, 383.

Art (l') pour tous, par E. Eumet, *bibl.*, XVI, 248.

Art précieux (la Société de l') de France, par J. L. GÉRÔME, II, 451.

Art religieux (l') de la fin du moyen âge, par E. Mâle, *bibl.*, XXV, 158.

Art religieux (l') du XIIIe siècle en France, par E. Mâle, *bibl.*, VI, 253 ; XI, 375.

Art roumain (l') et l'exposition jubilaire [de Bucarest, 1906], par M. MONTANDON, XX, 390.

Art russe (un Milieu d') : Talachkino, par D. ROCHE, XXII, 223.

Art susien (l'), d'après les récentes découvertes de M. J. de Morgan, par E. BABELON, XI, 297.

TABLE ALPHABÉTIQUE 47

Art (l') symbolique à la fin du moyen âge, par E. MÂLE, XVIII, 81, 195, 435; XIX, 111.

Arte (l') dell' armi in Italia, di J. Gelli, *bibl.*, XXI, 157.

Arte (l') di Benvenuto Cellini, d'I. B. Supino, *bibl.*, XIV, 263.

Arte pisana, d'I. B. Supino, *bibl.*, XVII, 76.

Artiste française (une) pendant l'émigration : Madame Vigée-Lebrun, par H. BOUCHOT, III, 51, 219.

Artiste grec (un) d'aujourd'hui : Nicolas Gysis, par W. RITTER, IX, 301.

Artiste révolutionnaire (un) : les Dessins de Jean-Louis Prieur (1789-1792), par P. de NOLHAC, X, 319.

Artistes contemporains. Voir au nom des artistes.

Artistes (les) de tous les temps, *bibl.*, X, 359.

Artistes et amateurs, par G. Lafenestre, *bibl.*, VIII, 278.

Artistes oubliés, par Fournier-Sarlovèze, *bibl.*, XI, 135.

Arts (les) à la cour des papes Innocent VIII, Alexandre VI, Pie III (1484-1503), par E. Müntz, *bibl.*, V, 254.

Arts appliqués (les) à l'industrie, aux Salons. Voir : Arts décoratifs (les) aux Salons.

Arts (les) dans la maison de Condé, par G. MACON, VII, 217; IX, 69, 133; XI, 123, 175; XI, 117, 199; XII, 66, 147, 217.

Arts décoratifs. Voir : Musée des arts décoratifs.

Arts décoratifs (les) aux Salons, par E. MOLINIER (1897) I, 169; (1898) III, 538; (1899) VI, 31; — (1901) X, 43; — par H. HAVARD (1902) XI, 411; (1903) XIII, 463; (1904) XVI, 22; — (1905) XVIII, 65; (1906) XIX, 460; (1907) XXII, 57; (1908) XXIII, 439; — (1909) XXV, 449.

Arts (les) du feu à l'Exposition universelle de 1900, par E. GARNIER : l'Exposition centennale, VIII, 103; — la Porcelaine, VIII, 173; — la Faïence, VIII, 389; — le Grès, VIII, 397; le Verre, VIII, 402.

Arts du mobilier (le Salon des), par H. HAVARD, XII, 183, 251.

Arts (les) du tissu, par G. Migeon, *bibl.*, XXVI, 475.

Arts (les) en Toscane sous Napoléon : la Princesse Élisa, par P. Marmottan, *bibl.*, IX, 374.

Arts (les) et les lettres, par L. Riotor, *bibl.*, IX, 375.

Ashburnham (Lord). Voir : Collection de lord Ashburnham.

Asie Mineure (les Monuments seldjoukides en), par G. MENDEL, XXIII, 9, 113.

Assise (Giotto à) : les Scènes de la « Vie de saint François », par C. BAYET, XXI, 81, 195.

Astier (Colonel d'), la Belle tapisserie du roy et les tentures de Scipion l'Africain, *bibl.*, XXIII, 238.

Athènes (l'École française d'), par Th. HOMOLLE, I, 1, 321; II, 1.

Athènes et ses environs, par G. Fougères, *bibl.*, XXII, 319.

Atti del Congresso internazionale di scienze storiche (Roma, 1905); vol. VII : Storia dell' arte, *bibl.*, XIX, 319.

Au Japon, promenades aux sanctuaires de l'art, par G. Migeon, *bibl.*, XXIII, 397.

Au milieu des hommes, par H. Roujon, *bibl.*, XXII, 318.

« Au Mont Saint-Michel », eau-forte originale de M. B. Krieger, par E. D., XXV, 458.

Au Musée de Chartres, par F. BENOIT, III, 163.

Au Musée de Troyes : Sculptures et objets d'art, par L. GONSE, XV, 321.

Au Musée du Luxembourg : une Exposition de quelques chefs-d'œuvre prêtés par des amateurs, par L. BÉNÉDITE, XV, 363.

Au pays de don Quichotte, par A. F. Jaccaci, *bibl.*, IX, 145.

Au pays de Giorgione et de Titien, par E. Michel, XXI, 321; 421.

Au pays flamand, par A. Valabrègue, bibl., XVIII, 79.

« Au restaurant », eau-forte originale de M. Tony Minartz, XVI, 46.

Aubert (Marcel), la Cathédrale Notre-Dame de Paris, bibl., XXV, 399.

Aubry (Pierre). Mélanges de musicologie critique, bibl., VIII, 352; — les Caractères de la danse, bibl., XIX, 78.

Aubry (Roger), Annuaire général et international de photographie, bibl., XIII, 483; XVI, 166; XVIII, 398; XXII, 238; XXIV, 80; — l'Épreuve photographique, bibl., XIX, 320.

Ange de Lassus (L.). Rosa Bonheur, VIII, 379.

Aumale (le Duc d'), par A. Mézières, I, 201; — « le Duc d'Aumale », de M. Gérôme, par P. M., VI, 370.

Aumont (les Meubles du duc d'), par Ch. Huyot-Benton, X, 351.

Auquier (Ph.), Pierre Puget, décorateur et mariniste, bibl., XXII, 80.

Ausstellung deutscher Kunst aus der Zeit von 1775-1875, in der koeniglichen National-galerie, Berlin (1906), von H. von Tschudi, bibl., XX, 238.

Autels domestiques (les) à Pompéi, par P. Gusman, III, 13.

Autriche (Anne d'). Voir : Sur un portrait d'— [par Rubens, au Musée du Louvre], par L. Hourticq, XVI, 293.

Autriche (Élisabeth d'). Voir : le Portrait coiffé d'— au Louvre [par F. Clouet], par H. B., III, 215.

Avenel (Vicomte G. d'), la Noblesse française sous Richelieu, bibl., X, 72.

Aventures d'Alice au pays des merveilles, par E. Caroll, bibl., XXIV, 399.

Avignon et le Comtat, par A. Hallays, bibl., XXVI, 317.

Avignon et ses remparts. Voir : Chronique du vandalisme, par R. de Souza, XIII, 225.

Avignonnaise (l'École) de peinture, par l'abbé H. Requin, XVI, 89; 201.

Aynard. Voir : Collection Aynard.

Aynard (E.), l'Œuvre de Gaspard André, architecte lyonnais, bibl., V, 517.

Aynard (J.), Oxford et Cambridge, bibl., XXVI, 239.

B

B. Voir : Beraldi (Henri).

Babelon (Ernest). L'Art susien, d'après les dernières découvertes de M. J. de Morgan, XI, 297;

— Chaplain (J.-C.) et l'art de la médaille au XIX⁰ siècle, XXVI, 495;

— Collection Armand-Valton (la) au Cabinet des médailles [de la Bibliothèque nationale], XXIV, 161; 293;

— Collection Pauvert de La Chapelle (la), au Cabinet des médailles [de la Bibliothèque nationale], VI, 371; VII, 1.

— Exposition universelle (l') de 1900 : la Gravure en pierres fines, VIII, 221; 297;

— Nouvelles découvertes (les) en Susiane, XIX, 177; 265;

— Origines (les) de la médaille en France, XVII, 161; 277;

— Origines (les) du portrait sur les monnaies grecques, V, 89; 177;

— (Salons (les) : la Gravure en médailles et en pierres fines (1901), X, 33 ; — (1902), XII, 19 ; — (1903), XIV, 23 ; — (1904), XVI, 36 ; — (1905), XVIII, 58 ; — (1906), XX, 57 ; — (1907), XXII, 63 ; — (1908), XXIV, 39 ; — (1909), XXVI, 48.

Babelon (Ernest), Guide illustré au Cabinet des médailles et antiques de la Bibliothèque nationale, bibl., VIII, 71 ; — Vercingétorix, étude d'iconographie numismatique, bibl., XII, 78 ; — Histoire de la gravure sur gemmes en France, bibl., XII, 311 ; — les Grandes institutions de la France : la Bibliothèque nationale, bibl., XXII, 158.

Babin (Gustave). Les Salons : la Sculpture (1901), IX, 415 ; — (1902), XI, 366, 399 ; — (1903), XIII, 367, 450.

Bacciarelli. Voir : les Peintres de Stanislas Auguste II, roi de Pologne, par FOURNIER-SARLOVÈZE, XIV, 89.

Bachelin (E.), Tableaux anciens de la galerie de S. M. Charles I^{er}, roi de Roumanie, bibl., V, 164.

Badajoz. Voir : Musée archéologique de Badajoz.

Bailly (Nicolas), Inventaire des tableaux du roi (1709-1710), publ. par F. Engerand, bibl., VI, 424.

« Bain turc (le) », d'Ingres, d'après les documents inédits, par H. LAPAUZE, XVIII, 383.

« Bal (un) de sauvages », tapisserie du XV^e siècle, par Jules GUIFFREY, IV, 75.

Balthazar et la reine Balkis, par A. France, bibl., VIII, 159.

Balzac (un portrait de), [par L. Boulanger,] au Musée de Tours, par Ch. HUYOT-BERTON, V, 353.

*Banchi (L.), Nuovi documenti per la storia dell'arte senese, bibl., IV, 272.

Bandes noires (Jean des). Voir : Jean des Bandes Noires.

Bapst (Germain) : Chantilly : Collections diverses, III, 375.

Barbotin (Gravure de W). Voir : « l'Amour et l'Innocence », [dessin de Prud'hon, au Musée Condé], XIV, 364.

Bardo. Voir : Musée du Bardo, à Tunis.

Barrias (une Statue polychrome de M. Ernest) : [« la Nature se dévoilant »], par Max COLLIGNON, VI, 191 ; — Barrias (Ernest), 1841-1905, par G. LAFENESTRE, XXIII, 321.

Barrie (J.-M.), Piter Pan dans les jardins de Kensington, bibl., XXII, 467.

Barth (H.), Constantinople, bibl., XIV, 352.

Bartholomé (M.) et le Monument aux morts, par M. DEMAISON, VI, 265.

Bartolommeo (une Nouvelle biographie de Fra), [par F. Knapp]. Voir : le Mouvement artistique à l'étranger, par T. de WYZEWA, XVI, 314.

Bartolommeo della Porta (Fra) und die Schule von San Marco, von F. Knapp, bibl., XIV, 349.

Basilica (la) di Assisi, par A. Venturi, bibl., XXIV, 78.

Basilique (la) de Cherchel, par V. WAILLE, II, 343.

[Bas-relief (un) de A. di Duccio]. Voir : Trois chefs-d'œuvre italiens de la collection Aynard, par E. BERTAUX, XIX, 81.

Bas-relief romain (le) à représentation historique, par E. Courbaud, bibl., VI, 503.

Bas-reliefs (les) des petits autels de la chapelle de Versailles, par E. DESHAIRS, XIX, 217.

Bastelaer (R. van), les Estampes de Peter Brueghel l'ancien, bibl., XXV, 78.

Batiffol (Louis). Marie de Médicis et le palais du Luxembourg, XVII, 217.

Battaglia (la) di Pavia, par L. Beltrami, bibl., I, 277.

Bayard (E.), la Caricature et les caricaturistes, IX, 147.

7

Bayet (Ch.). *L'Art arabe à Alger*, XVIII, 17;
— *Giotto à Assise : les Scènes de la « Vie de saint François »*, XXI, 81, 195.

Bayet (Ch.), *Précis d'histoire de l'art*, *bibl.*, XVII, 238; — Giotto, *bibl.*, XXII, 397.

Bayeu (les), par P. Lafond, XXII, 193.

Bazin (H.), une Vieille cité de France : Reims, *bibl.*, VII, 239; — les Monuments de Paris, *bibl.*, XVII, 157.

Beardsley (Aubrey), par A. Symons, *bibl.*, XXI, 467.

Beaugency (les Broderies de la ville de), par Jules Guiffrey, III, 145.

Beaumarchais fouetté, par G. Monval, II, 360.

Beauté (la) rationnelle, par P. Souriau, *bibl.*, XVI, 247.

Beaux-Arts (les) à l'Exposition universelle de 1900, par Paul Morel, VI, 177.

Becker (F.), *Allgemeines Lexikon der bildenden Künstler*, *bibl.*, XXII, 468.

Beethoven (L. von), Correspondance, trad. par J. Chantavoine, *bibl.*, XV, 399.

Beets (N.). *Le Peintre-verrier anversois Dirick Vellert, et une verrière de l'église Saint-Gervais à Paris*, XXI, 393.

Bégule (L.), les Incrustations décoratives des cathédrales de Lyon et de Vienne, XVIII, 323.

Belge (la Peinture) au XIXᵉ siècle, par E. Dacier, XVIII, 113.

Belge (un Sculpteur) : Paul de Vigne, par H. Fierens-Gevaert, IX, 263.

Belgique (Correspondance de) : A propos du Salon [de Bruxelles] de 1903, par L. Dumont-Wilden, XIV, 337. — Voir aussi pour les articles : *Anvers; Bruges; Bruxelles; Exposition; Liége; Musée*.

Bellaigue (Camille). *Musique russe [à propos d'un livre de A. Soubies]*, V, 19.

Bellaigue (Camille), *Études musicales et silhouettes de musiciens*, *bibl.*, V, 165; — Impressions musicales et littéraires, *bibl.*, IX, 375.

Belle tapisserie (la) du roy et les tentures de Scipion l'Africain, par le colonel d'Astier, *bibl.*, XXIII, 238.

Bellechose (Henri). Voir : *Heures (les Très riches) des ducs de Berry et les inscriptions de ses miniatures*, par F. de Mély, XXII, 41.

Bellegambe (Jean). Voir : *le Retable du Cellier et la signature de-*, par F. de Mély, XXIV, 97.

Belleroche (Albert), peintre et lithographe, par H. Beraldi, XV, 452.

Bellotto (Bernardo). Voir : *les Peintres de Stanislas-Auguste*, par Fournier-Sarlovèze, XX, 113.

Beltrami (L.), les Tapisseries de la bataille de Pavie, *bibl.*, I, 277.

Benapiani (L.), Venise, *bibl.*, VI, 80.

Bénédite (Léonce). *A propos des Peintres-lithographes : deux nouvelles œuvres de Fantin-Latour*, XIV, 375;

— *Alphonse Legros*, VII, 325;

— *Artistes contemporains : Alexandre Falguière*, XI, 65;

— *Artistes contemporains : Fantin-Latour*, V, 1;

— *Au Musée du Luxembourg : une Exposition de quelques chefs-d'œuvre prêtés par des amateurs*, XV, 363;

— *Collections (les) d'art aux États-Unis*, XXIII, 161;

— *Correspondance de Londres : la Mort de G. F. Watts*, XVI, 151;

— *Dessins (les) de Puvis de Chavannes au Musée du Luxembourg*, VII, 15;

— *Deux idéalistes : Gustave Moreau et E. Burne-Jones*, V, 265, 357; VI, 57;

— *Exposition Alphonse Legros (l')*, XV, 183;

— *Exposition universelle (l') de 1900 : la Sculpture, les écoles étrangères*, VIII, 159;

— *Exposition Whistler (l')* (Paris, 1905], XVII, 387;

— *Félix Buhot*, XI, 1;

— *Histoire d'un tableau : « le Toast »*, par Fantin-Latour, XVII, 21, 121;

— *Jean-Charles Cazin*, X, 1, 73;

— *John Lewis Brown*, XIII, 81;

— *Lithographie originale (la)*, VI, 440;

— *Peintre explorateur (un) : Maurice Potter*, VII, 267;

— *Peintres-lithographes (les)*, XIV, 491.

— *Salons (les) : la Sculpture (1899)* V, 410, 473; — *(1904)* XV, 431; — *(1905)* XVII, 454; — *(1906)* XIX, 450;

— *Tableau (un) de Fantin-Latour* [« Mes deux sœurs », de la collection V. Klotz], XII, 95.

Bénédite (Léonce), les Sculpteurs français contemporains, *bibl.*, X, 413; — l'Art du XIXe siècle, *bibl.*, XIX, 78; — l'OEuvre lithographique de Fantin-Latour, *bibl.*, XXII, 79.

Benjamin-Constant. *Chantilly : la Galerie de peinture*, III, 325.

Benois (Alexandre), les Trésors d'art en Russie, *bibl.*, IX, 373.

Benoit (Camille). *Un Chef-d'œuvre de la collection Thiers* [au Musée du Louvre : « les Deux sœurs », miniature], IV, 353;

— *Peintres primitifs (les) des Pays-Bas à Gênes*, V, 111, 299.

Benoit (François). *L'Art des jardins*, XIV, 233, 305;

— *Au Musée de Chartres*, III, 163;

— *Bartholomaeus van der Helst, peintre de nu mythologique* [à propos d'une peinture du Musée de Lille], XXIV, 139;

— *Deux tableaux du Musée de Lille :* [« Jésus chez Marthe et Marie », par J. Jordaens; « le Couronnement d'épines », par le pseudo-Grünewald], XXIII, 87;

— *Institut (l') d'histoire de l'art, à l'Université de Lille*, IX, 437;

— *Lambert d'Amsterdam (Lambert Zustris)*, [à propos d'une peinture du Musée de Lille], XXIV, 171;

— *Portraits (les) de Reynolds*, XVI, 229;

— *Sculpture amiénoise (la) au XVIIe et au XVIIIe siècle*, VII, 181;

— *Tableau (un) du Musée de Lille : une « Prédication de saint Jean »*, attribuable à Pieter Coecke, XXIV, 63.

Benoit (François), l'Art français sous la Révolution et l'Empire, *bibl.*, II, 463; — Reynolds, *bibl.*, XVI, 405; — Holbein, *bibl.*, XVIII, 163; — la Peinture au Musée de Lille, *bibl.*, XXIV, 353.

Bensa (Th.), la Peinture en Basse-Provence, *bibl.*, XXV, 318.

Beraldi (Henri). *Une Collection de portraits français* [la collection Pierre-Louis Beraldi], XIII, 161, 261;

— *Estampe contemporaine (l') : L.-B. Delfosse, peintre, graveur et lithographe*, XIII, 438;

— *Estampe contemporaine (l') : « le Paon », lithographie originale d'Adolphe Gumery*, X, 122;

— *Estampe contemporaine (l') : Ludovic Alleaume, peintre et lithographe*, XV, 214;

— *Estampe française (l') contemporaine : Albert Belleroche, peintre et lithographe*, XV, 452;

— *Estampe française (l') contemporaine : Claude Bourgonnier, peintre et lithographe*, XV, 390;

— *Estampe française (l') contemporaine : « Heures et parisiennes », de P. Vidal*, XIII, 122;

— *Estampe française (l') contemporaine : Léandre, peintre, illustrateur, humoriste et lithographe*, XVIII, 354;

— *Estampe française (l') contemporaine : Maurice Éliot, peintre et lithographe*, XIII, 192;

— *Estampe française (l') contemporaine : Maurice Neumont, peintre et lithographe*, XV, 53;

— *Exposition (l') de reliures du Musée Galliera [1902]*, XI, 371, 424;

— *Exposition universelle (l') de 1900 : l'Estampe*, VIII, 309, 359;

— *Exposition universelle (l') de 1900 : la Reliure*, VIII, 227;

— *Graveurs (les) du xx^e siècle : Abel Truchet, peintre, lithographe et graveur*, XVI, 268;

— *Graveurs (les) du xx^e siècle : Albert Kœrttgé aquarelliste et graveur*, XVIII, 42;

— *Graveurs (les) du xx^e siècle : Auguste Hotin*, XV, 110;

— *Graveurs (les) du xx^e siècle : Camille Delpy, peintre et graveur*, XV, 298;

— *Graveurs (les) du xx^e siècle : Chahine, peintre-graveur et illustrateur*, XVII, 269;

— *Graveurs (les) du xx^e siècle : Charles Chessa, peintre et graveur*, XII, 320;

— *Graveurs (les) du xx^e siècle : Eugène Charvot, peintre et graveur*, XIV, 162;

— *Graveurs (les) du xx^e siècle : Eugène Decisy, graveur et peintre*, XI, 197;

— *Graveurs (les) du xx^e siècle : Eugène Delatre, peintre, graveur et imprimeur*, XVII, 442;

— *Graveurs (les) du xx^e siècle : Gaston Darbour, graveur et illustrateur*, XIV, 42;

— *Graveurs (les) du xx^e siècle : Henri Paillard, peintre, graveur à l'eau-forte et graveur sur bois*, IX, 101;

— *Graveurs (les) du xx^e siècle : J.-P.-V. Beurdeley, peintre et graveur à l'eau-forte*, XIV, 232;

— *Graveurs (les) du xx^e siècle : Leheutre, peintre, graveur à l'eau-forte et à la pointe sèche*, XII, 102;

— *Graveurs (les) du xx^e siècle : Louis Morin, écrivain, peintre, graveur et illustrateur*, XVII, 375;

— *Graveurs (les) du xx^e siècle : Mac-Laughlan, peintre-graveur*, XIII, 31;

— *Graveurs (les) du xx^e siècle : Pierre Gusman*, XVII, 32;

— *Graveurs (les) du xx^e siècle : Tony Minartz, peintre, graveur et illustrateur*, XIII, 340;

— *Graveurs (les) du xx^e siècle : Waltner*, XVII, 101, 180;

— *Propos de bibliophile : l'Année 1898; les livres d'initiative privée*, V, 251;

— *Propos de bibliophile : l'Ère des menus; l'état vignettiste*, III, 269;

— *Propos de bibliophile : l'Estampe dans la vie; Léon Conquet*, III, 173;

— *Propos de bibliophile : [la Gravure sur bois d'illustration]*, I, 76;

— *Propos de bibliophile : Livres illustrés récents; les affiches*, III, 81;

— *Propos de bibliophile : Quelques livres illustrés récents*, II, 467;

— *Propos de bibliophile : une Reliure [de Marius Michel pour « les Nuits »]*, I, 187;

— *Propos de bibliophile : la Rentrée; la retraite de Morgand; les Vingt*, II, 368;

— *Propos de bibliophile : les Ventes de livres et d'estampes (saison 1896-1897)*, I, 284, 362.

Beraldi (Henri), la Reliure au xix^e siècle, *bibl.*, III, 63; — Propos de bibliophile, *bibl.*, X, 71.

Beraldi (Pierre-Louis). Voir : *Collection de portraits français*.

Berény (Rodolphe), par le marquis Costa [de Beauregard], XIV, 5.

Bergame (un Portrait de François Clouet [portrait de Louis de Clèves, comte de Nevers] à), par H. Bouchot, V, 55.

Berlin (Deux statuettes françaises du sculpteur Pfaff au château de Monbijou, à), par P. Vitry, III, 155; — « l'Amour et l'Amitié », groupe par le sculpteur Tassaert à -, et au château de Dampierre, par P. Vitry, V, 157.

Berling (D.-K.), das Meissner Porzellan und seine Geschichte, *bibl.*, VII, 301.

Bernard (C.), Peter Breughel l'ancien, *bibl.*, XXVI, 79.

Bernard (Delphine), par Mary Duclaux, XIV, 217.

Berry (les Très riches Heures du duc de), [à propos d'un livre du comte P Durrieu), par H. Bouchot, XVII, 213; — *les Très riches heures du duc de-, et les inscriptions de ses miniatures : Henri Bellechose et Hermann Rust*, par F. de Mély, XXII, 41.

Bertaux (Émile). *Botticelli costumier*, XXI, 269, 375;

— *Buste (le) de Mme Récamier par Chinard*, XXVI, 321;

— *Missel (le) de Jean Borgia*, XVII, 241;

— *Missel (le) de Thomas James, évêque de Dol*, XX, 129;

— *Primitifs espagnols (les): les Problèmes, les moyens d'étude*, XX, 417; — *les Disciples de Jean van Eyck dans le royaume d'Aragon*, XXII, 107, 241, 339; — *le Maître de Saint-Georges*, XXIII, 269, 341; — *les Italianisants du trecento*, XXV, 61;

— *Trois chefs-d'œuvre italiens de la collection Aynard* [une Vierge avec l'Enfant, de J. della Quercia; une Vierge avec l'Enfant et des anges dansants, de Donatello; un bas-relief, de A. di Duccio], XIX, 81.

Bertaux (Émile), Rome, *bibl.*, XVI, 86; XVII, 157.

Berthelot (la Plaquette de M. Chaplain et le cinquantenaire de M.), XI, 16.

Berton (Ch.-H.). Voir : **Bouchot** (Henri).

Beruete (A. de), Velazquez, *bibl.*, V, 76.

Besançon (Fragonard et l'architecte Paris, à propos de l'exposition rétrospective de), par H. Bouchot, XIX, 203.

« *Bête à bon Dieu (la)* », gravure de Mlle Louise Danse, d'après Alfred Stevens, par L. Dumont-Wilden, XXII, 338.

Beurdeley (Jacques), par H. Beraldi, XIV, 232; — « *A l'Hospice des vieillards* », eau-forte originale de-, par E. D., XXI, 268; — « *Sur la Tamise* », eau-forte originale de-, par E. D., XXV, 332.

Boylié (Général L. de), l'Habitation byzantine, *bibl.*, XII, 232; — Prome et Samara, *bibl.*, XXIII, 157; — l'Architecture hindoue en Extrême-Orient, *bibl.*, XXI, 397; — le Musée de Grenoble, *bibl.*, XXV, 317.

Bibelots (les) du Louvre, par E. Molinier, V, 61, 325.

Bible (la) d'Amiens, par J. Ruskin, trad. Proust, *bibl.*, XVI, 85.

Bibliographie [puis *Liste*] *des ouvrages sur les beaux-arts publiés en France et à l'étranger, en 1897*, I, 80, 372; II. 282; III, 88; — *en 1898*, IV, 87, 375; V, 78; — *en 1899*, V, 344; VI, 81, 344; VII, 73; — *en 1900* (1er trimestre), VII, 309.

Bibliographies. Voir aux titres et aux auteurs des ouvrages.

Bibliothèque des arts de l'ameublement, par H. Havard, *bibl.*, III, 171.

Bibliothèque nationale (une Collection de livres japonais [collection Th. Duret], acquise par le Cabinet des estampes], à *la*), par G. Migeon, VI, 227; — *la Collection Pauvert de La Chapelle, au Cabinet des médailles de la -*, par E. Babelon, VI, 371; VII, 1; — *un Dessin inédit d'Eugène Delacroix* [à *la-*], par J. Chantavoine, XIII, 223; — *l'Exposition du XVIIIe siècle à la -*, par H. Marcel, XIX, 321; — *les Dessins de Rembrandt à l'exposition de la-*, par P. Alfassa, XXIII, 353; — *la Collection Armand-Valton, au Cabinet des médailles de la-*, par E. Babelon, XXIV, 161, 293; — *quelques Enrichissements récents du Cabinet des estampes* [de *la-*] , par F. Courboin, XXV, 361; — *le Catalogue de la vente Sophie Arnould, illustré par Gabriel de Saint-Aubin* [au *Cabinet des estampes de la -*], par E. Dacier, XXVI, 353.

Bibliothèque nationale (la), par H. Marcel, H. Bouchot, E. Babelon, P. Marchal et C. Couderc, *bibl.*, XXII, 158.

Bijouterie (les Bronzes et la) à l'Exposition rétrospective de l'art français (Exposition universelle de 1900), par G. Migeon, VIII, 127.

Bijouterie française (la) au xixᵉ siècle, par H. Vever, *bibl.*, XIX, 237; XXIV, 467.

Bijoux égyptiens (Lettre sur une trouvaille de) faite à Sakkarah, par G. Maspero, VIII, 353.

Bijoux nord-africains (les), par H. Clouzot, XIII, 303.

Bijoux populaires (les) français, par H. Clouzot, XXI, 469.

Binden (C.), Album de l'exposition militaire de la Société des amis des arts de Strasbourg, *bibl.*, XVIII, 214.

Binyon (L.), « William Blake, illustrations of the Book of Job », *bibl.*, XXI, 466.

Biographical dictionary of medallists, by E. L. Forrer, *bibl.*, XIX, 237; XXII, 79.

Birot (G.). *Le Missel de Thomas James, évêque de Dol*, XX, 129.

Biset (Georges), par H. Imbert, VI, 215.

Blake (William), 1757-1827. Voir : *un Peintre-poète visionnaire*, par P. Alfassa, XXIII, 219, 281.

Blake (William), par Irene Langridge, *bibl.*, XVII, 469; — Blake (William), illustrations of « the Book of Job », by L. Binyon, *bibl.*, XXI, 466.

Blanchet (Adrien), *L'Enfant dans l'art ancien*, VI, 251 ;

— *Monnaies antiques (les) de la Sicile*, III, 117.

Blanchet (Adrien), *Guide pratique de l'antiquaire*, *bibl.*, VI, 79 ; — *les Trésors de monnaies romaines et les invasions germaniques en Gaule*, *bibl.*, VII, 70.

Blés (Henri Met de). Voir : *les Imitateurs de Hieronymus Bosch, à propos d'une œuvre inconnue de* - [« le Paradis, le Jugement dernier, l'Enfer », de la collection L. Maeterlinck], par E. Maeterlinck, XXIII, 145.

Blois (les Émaillistes de l'école de). Voir : *les Maîtres de Petitot*, par H. Clouzot, XXVI, 101.

Blois, Chambord et les châteaux de la Loire, par F. Bournon, *bibl.*, XXIV, 320.

Bœcklin (Arnold). Voir : *l'Exposition d'* [à Bâle, 1897], par H. Frantz, II, 375 ; — *Arnold Bœcklin, 1827-1901*, par L. Gillet, XXII, 375, 443 ; XXIII, 45.

Bœcklin (Arnold), von H. A. Schmid, *bibl.*, X, 412.

Boilly [à propos d'un livre de H. Harrisse], par H. Bouchot, V, 339.

Bois (le) à l'Exposition universelle de 1900, par L. de Fourcaud, VIII, 371.

Boisjoslin (Jacques de). *La Chapelle de la Charité, rue Jean Goujon*, VII, 235 ;

— *Monuments menacés : la Chapelle expiatoire*, VI, 149 ;

— *Musée Carnavalet (le)*, XI, 137, 263 ; XVIII, 211, 301.

Boissier (Gaston), l'Institut, *bibl.*, XXIII, 239.

Bonheur (Rosa), par L. Augé de Lassus, VII, 379 ; « le Marché aux chevaux », de-, par H. Doniol, X, 142.

Bonington (Richard Parkes), par A. Dubuisson, XXVI, 81, 197, 375.

Bonnaffé. Voir : *Collection Bonnaffé*.

Bonnard (L.), Notions élémentaires d'archéologie monumentale, *bibl.*, XII, 231.

Bonnefon (P.), Mémoires de ma vie, par Ch. Perrault ; *Voyage à Bordeaux*, par Cl. Perrault, *bibl.*, XXV, 398.

Bonnet (R.). *L'Illustration de la correspondance révolutionnaire*, XIV, 321 ; XV, 125, 215.

Bonnier (Louis). *Notre concours d'orfèvrerie* [résultats], XX, 154 ;

— *les Salons de 1909 : l'Architecture*, XXV, 431.

Boppe (A.). *La Mode des portraits turcs au XVIIIᵉ siècle*, XII, 211.

Bordeaux, par Ch. Saunier, *bibl.*, XXVI, 239.

Borget (L.), Conversazioni romane, *bibl.*, XIII, 319.

Borghesi (S.), Nuovi documenti per la storia dell'arte senese, bibl., IV, 272.

Borgia (le Missel de Jean), par E. BERTAUX, XVII, 241.

Bosch (A propos d'une œuvre de), au Musée de Gand [« Portement de croix »], par L. MAETERLINCK, XX, 299; — les Imitateurs de Hieronimus-, à propos d'une œuvre inconnue d'Henri Met de Bles [« le Paradis, le Jugement dernier, l'Enfer », de la Collection L. Maeterlinck]; par L. MAETERLINCK, XXIII, 145.

Bosschere (E. de), Quinten Metsys, bibl., XXIII, 238.

Bossermann (E.), Unveroffentliche Gemœlde alter Meister aus dem Besitze der bayerischen Staates, XXI, 318.

Botticelli (la « Madone Guidi » de), par E. GEBHART, XXIII, 5; — Botticelli costumier, par E. BERTAUX, XXI, 269, 375.

Botticelli, by A. Streeter, bibl., XIII, 483; — d'I. B. Supino, bibl., XIV, 263; — par Ch. Diehl, bibl., XX, 399; — d'A. Jahn Rusconi, bibl., XXII, 239.

Bottiger (F.), Collection des tapisseries de l'État suédois, VI, 425.

Bouchard (J.-J.), un Parisien à Rome et à Naples en 1632, ms. publié par L. Marcheix, bibl., III, 172.

Bouchardon (les Statues équestres de Paris avant la Révolution et les dessins de) par Jean GUIFFREY et P. MARCEL, XXII, 109.

Bouchaud (P. de), Naples, bibl., XVIII, 324.

[Boucher (François)]. Voir : les Boucher des Gobelins, par J.-J. GUIFFREY, VI, 433.

Boucher (Henri). Aperçu iconographique sur Théophile Gautier, IV, 147;

— Fresques (les) de Tiepolo à la villa Soderini [à Nervesa], IX, 367.

Bouchot (Henri) Adolphe Ardail, XIV, 285;

— Artiste française (une) pendant l'émigration : Mme Vigée-Lebrun, III, 51, 219;

— Artistes contemporains : Evert van Muyden, peintre-graveur, IX, 183;

— Boilly, V, 339;

— Chantilly : les Dessins, III, 345;

— Exposition (l') des primitifs français : de quelques Portraits du peintre Jean Fouquet, aujourd'hui perdus, XIII, 5;

— Femme anglaise (la) et ses peintres : Holbein, X, 145; — Van Dyck, X, 225; — le Chevalier Lely, X, 293; — Hogarth, X, 401; XI, 17; — Reynolds, XI, 22, 97, 155; — Lawrence, XI, 240; XII, 117; — Conclusion, XII, 126, 195;

— « Femme (la) de Jean van. Eyck », à l'Académie de Bruges, VIII, 405;

— Fragonard et l'architecte Paris [à propos de l'exposition rétrospective de Besançon, 1906], XIX, 203;

— Graveurs. Demarteau (les), Gilles et Gilles-Antoine (1722-1802), XVIII, 97;

— Maître (le) aux Ardents, II, 247;

— Meubles (les) du duc d'Aumont, X, 351;

— Nos Musées de France [à propos du livre de L. Gonse, « les Chefs d'œuvre des Musées de France »], XVI, 5;

— « Ouvrage (un) de Lombardie », à propos d'un récent livre de M. le prince d'Essling, XIV, 417, 477;

— Portrait coiffé (le) d'Elisabeth d'Autriche [par F. Clouet], au Louvre, III, 215;

— Portrait d'une dame de la cour des Valois, lithographié d'Alexandre Toupey, XX, 298;

— Portrait (un) de Balzac [par L. Boulanger] au Musée de Tours, V, 353;

— Portrait (un) de François Clouet à Bergame [Louis de Clèves, Comte de Nevers], V, 55;

— Portraits d'enfants, par Josuah Reynolds, V, 31;

— Primitifs français (les) : un Dernier mot, XVI, 169;

— Salons (les) de 1904 : la Gravure, IX, 427;

— « Sibylle Sambeth (la) », de Bruges [par H. Memling], V, 441;

— Très riches Heures (les) du duc de Berry [à propos d'un livre du Comte P. Durrieu], XVII, 213.

Bouchot (Henri). L'Épopée du costume militaire français, bibl., IV, 565; — l'Art dans la décoration du diplôme, bibl., X, 413; — un Ancêtre de la gravure sur bois, bibl., XII, 230; — les Primitifs français, bibl., XVII, 78; — la Bibliothèque nationale, bibl., XXII, 158.

Boucicaut (le Maître des Heures du Maréchal de), par le Comte P. Durrieu, XX, 21.

Boudin (Eugène), sa vie et son œuvre, par G. Cahen, bibl., VIII, 423.

Bouilhet (H.), Exposition universelle de 1900. Rapports du jury international. Classe 94 : orfèvrerie, bibl., XIV, 175; — l'Orfèvrerie française aux XVIIIᵉ et XIXᵉ siècles, bibl., XXV, 158.

[Boulanger (Louis)]. Voir : un Portrait de Balzac au Musée de Tours, par Ch. Huyot-Berton, V, 353.

Boule-de-suif, par G. de Maupassant (Collection des Dix), bibl., II, 365.

Bourdery, Léonard Limosin, peintre de portraits, bibl., III, 79.

Bourgeois (Émile). Les Destinées d'une figure historique dans l'art du XVIIIᵉ et du XIXᵉ siècle : Hoche, XIII, 321 ; XIV, 43 ; — État civil (l') des bustes et médaillons de Marie-Antoinette et de Louis XVI, XXII, 401 ; XXIII, 31.

Bourgogne (les Architectes des ducs de), par A. Kleinclausz, XXVI, 61 ; — les Peintres des ducs de, par A. Kleinclausz XX, 161, 253.

Bourgonnier (Claude), peintre et lithographe, par H. Beraldi, XV, 390.

Bournon (F.), Blois, Chambord et les châteaux de la Loire, bibl., XXIV, 320.

Bouts (Thiery), par A. Goffin, bibl., XXIII, 238.

Bouyer (Raymond). Alfred Roll, à propos d'un livre récent [de L. Roger-Milès], XVI, 81 ; — Collection Cronier (la), XVIII, 343 ;

— Corot, peintre de figures, XXVI, 295 ;

— XVIIIᵉ siècle (le) à Versailles, XIV, 399 ; XV, 54 ;

— Étude de nu, [eau-forte originale] par Mlle Angèle Delasalle, XXII, 142 ;

— Exposition Carpeaux (l') au Grand Palais [1907], XXII, 361 ;

— Fantin-Latour, sa vie et ses amitiés [à propos d'un livre de A. Jullien], XXVI, 229 ;

— Frères Le Nain (les) [à propos d'un livre de A. Valabrègue], XVI, 155 ;

— Galeries et collections : la Collection Pacully, XIII, 291 ;

— Louis David, à propos d'un livre récent [de L. Rosenthal], XVI, 437 ;

— Nouvelle étude de nu, [eau-forte originale] par Mlle Angèle Delasalle, XXV, 112 ;

— Paul Flandrin et le paysage de style, XII, 41 ;

— Peintre décorateur (un) : Édouard Toudouze, XIX, 127 ;

— Peinture (la) au Musée de Lille [à propos d'un livre de F. Benoit], XXIV, 353 ;

— Quais (les) de Paris [dessins de P. Jouve], XIV, 249, 331 ;

— Raoul Du Gardier, peintre aquafortiste, XVIII, 312 ;

— Salons (les) : la Peinture (1902) XI, 358, 381 ; — (1903) XIII, 351, 439 ; — (1904) XV, 339, 423 ; XVI, 15 ; (1905) XVII, 326, 443 ; — (1906) XIX, 367, 433 ; — (1907) XXI, 361, 444 ; — (1908) XXIII, 369, 413 ; — (1909) XXV, 347, 436 ;

— Salons (les) : la Sculpture (1907) XXI, 456 ; — (1908) XXIII, 429 ; — (1909) XXVI, 39 ;

— Statuaire polychrome (la) en Espagne [à propos d'un livre de M. Dieulafoy], XXII, 459 ;

— « Sur le quai (Belle-Isle-en-Mer) », lithographie originale de M. D.-B. Delfosse, XXIII, 280.

Bretagne (Anne de). Voir : le Livre d'heures d.., et les inscriptions de ses miniatures (1501), par F. DE MÉLY, XVII, 235.

Bretagne (la), par G. Geffroy, bibl., XVII, 158.

Breton (Jules). Voir : un Peintre écrivain, par P. GAUTHIEZ, IV, 201.

Breton (Jules), Nos peintres du siècle, bibl., VI, 502; — la Peinture, bibl., XV, 473.

Breughel (Peter) l'ancien, par C. Bernard, bibl., XXVI, 79.

Bréviaire Grimani (le) et les inscriptions de ses miniatures, par F. DE MÉLY, XXV, 81, 225.

Bricon (E.), Psychologie d'art, les maîtres de la fin du XIX^e siècle, bibl., VIII, 280; Prudhon, bibl., XXII, 319.

Brière (G.), le Musée des Arts décoratifs : le Bois, bibl., XIX, 158; XX, 80; — l'Église abbatiale de Saint-Denis, bibl., XXIII, 237.

Briot (François), Caspar Enderlein und das Edelzinn, von H. Demiani, bibl., V, 77.

Brisson (Adolphe), Nos humoristes, bibl., VII, 392; — Portraits intimes, bibl., XI, 215.

British sculpture and sculptors of to-day, by M. H. Spielmann, bibl., XI, 63.

Brockwell (M. W.), National Gallery ; the Lewis bequest, bibl., XXVI, 475.

Broderies (les) à l'Exposition universelle de 1900, par F. CALMETTES, VIII, 347.

Broderies (les) de la ville de Beaugency, par Jules GUIFFREY, III, 145.

Bronze (le) à l'Exposition universelle de 1900, par H. HAVARD, VIII, 319.

Bronze (le) de Delphes, par Th. HOMOLLE, II, 289.

Bronze (un) du Musée de Naples. Voir : l'Éphèbe de Pompéi, par M. COLLIGNON, X, 217.

Bronzes (les) et la bijouterie à l'Exposition rétrospective de l'art français (Exposition universelle de 1900), par G. MIGEON, VIII, 127.

Broussolle (Abbé), la Jeunesse du Pérugin et les origines de l'école ombrienne, bibl., X, 66.

Brouwer (Adriaen) et son évolution artistique, par F. Schmidt-Degener, bibl., XXVI, 318.

Brown (John Lewis), par L. BÉNÉDITE, XIII, 81.

Bruges (la Sibylle Sambeth [par H. Memling] à l'Hôpital Saint-Jean] de), par H. BOUCHOT, V, 441; — Fragment de retable [de la collection A. van de Walle à-], par J. DESTRÉE, VII, 233; — la « Femme de Jean van Eyck » à l'Académie de-, par H. BOUCHOT, VII, 405; — l'Exposition des primitifs flamands à - [1902], par H. FIERENS-GEVAERT, XII, 105, 173, 435; — l'Exposition de la Toison d'or et de l'art néerlandais sous les ducs de Bourgogne, à - [1907], par C. de MANDACH, XXII, 151.

« Bruges : le Quai long », gravure originale de M. F. M. Armington, par E. D., XXV, 192.

Brutails (J.-A.), l'Archéologie du moyen âge et ses méthodes, bibl., VIII, 238.

Bruxelles (l'Exposition internationale de) [1897], par H. FIERENS-GEVAERT, I, 227; II, 161, 269; — Libretti d'opéras, [au Conservatoire de-], par H. FIERENS-GEVAERT, X, 205; — Correspondance de Belgique : A propos du Salon de-, de 1903, par L. DUMONT-WILDEN, XIV, 337; — Correspondance de- : l'Exposition de l'art français du XVIII^e siècle, [1904], par L. DUMONT-WILDEN, XV, 229. — Voir aussi : Musée d'armes de Bruxelles.

Bucarest (Correspondance de). Voir : l'Art roumain et l'exposition jubilaire, par M. MONTANDON, XX, 390; — Théodor Aman, 1830-1891, par M. MONTANDON, XXVI, 151.

Budan (E.), l'Amatore d'autografi, bibl., VII, 72.

Bugnicourt (Max), peintre et graveur, par A. GIRODIE, XXII, 40.

Buhot (Félix), par L. BÉNÉDITE, XI, 1.

Buisson (Jules). Une Manière nouvelle d'éclairer les tableaux, IX, 354.

Buland (E.). Voir « Mme de Grignan », gravure de M.-, d'après le tableau de Mignard au Musée Carnavalet, par E. D., X, 390.

Buonarotti (Michel-Angelo). Voir : Michel-Ange.

Burckhardt (J.), Geschichte der Renaissance in Italien, bibl., XVI, 326.

Burnand (« les Paraboles » d'Eugène), par C. de Mandach, XXIV, 369.

Burne-Jones (E.). Voir : Deux idéalistes : Gustave Moreau et-, par L. Bénédite, V, 265, 357; VI, 57.

Burne-Jones, von O. von Schleinitz, bibl., XI, 135.

Bury (le David de Michel-Ange, au château de), par A. Pit, II, 455.

Buschmann (P.), l'OEuvre de Van Dyck, bibl., XI, 215; — Jacques Jordaens, bibl., XIX, 158.

Bussy (une Collection d'autrefois : le Château de), par M. Demaison, X, 379; XI, 45.

Buste (le) d'Elché, au Musée du Louvre, par P. Paris, III, 193.

Buste (le) de Gauthiot d'Ancier, 1490-1556 [au Musée de Gray], par Fournier-Sarlovèze, III, 135.

Buste (le) de Mme Récamier par Chinard, par E. Bertaux, XXVI, 321.

Buste (un) de négresse, par Houdon, au Musée de Soissons, par P. Vitry, I, 351.

Buste funéraire grec au musée du Louvre, par M. Collignon, IX, 377.

Bustes français (quelques) à l'exposition des Cent pastels, par P. Vitry, XXIV, 21.

Butler (Ch.). Voir : Collection Ch. Butler.

Butterfly (L.-B.). Voir : **Bénédite** (Léonce).

C

Cabinet des estampes de la Bibliothèque nationale. Voir : une Collection de livres japonais à la Bibliothèque nationale [collection Th. Duret, acquise par le-], par G. Migeon, VI, 227; — quelques Enrichissements récents du-, par F. Courboin, XXV, 361; — le Catalogue de la vente Sophie Arnould, illustré par Gabriel de Saint-Aubin [au-], par E. Dacier, XXVI, 353.

Cabinet des médailles de la Bibliothèque nationale. Voir : la Collection Pauvert de La Chapelle au-, par E. Babelon, VI, 371; VII, 1; — la Collection Armand-Valton au-, par E. Babelon, XXIV, 161, 293.

Cachette (la) de Karnak et l'école de sculpture thébaine, par G. Maspéro, XX, 241, 337.

Caclamanos (G.), Nicolas Gysis, bibl, X, 411.

Caen. Voir : Musée de Caen.

Caen et Bayeux, par H. Prentout, bibl., XXVI, 239

Cahen (G.), Eugène Boudin, bibl., VIII, 423.

Cain (Georges). La Collection Dutuit, XII, 389.

Caire (les Mosquées et tombeaux du), par G. Migeon, VII, 139.

Caire (Le), le Nil et Memphis, par G. Migeon, bibl., XIX, 159.

Calderini (M.), Antonio Fontanesi, bibl., X, 144.

Callari (L.), i Palazzi di Roma, bibl., XXI, 468; — Storia dell'arte contemporanea italiana, bibl., XXVI, 159.

Callot (Jacques) en Italie, par L. Rosenthal, XXVI, 23.

Calmettes (Fernand). L'Exposition universelle de 1900 : les Tissus d'art : Tapisseries françaises, VIII, 237; — Tapisseries modernes [étrangères], VIII, 333; — Broderies, VIII, 347; — Dentelles, VIII, 405; — Tissus de soie, VIII, 408;

— Loi (la) de la tapisserie, XVI, 105;

— Napoléon et Alexandre, histoire de deux portraits en tapisserie, XXV, 245;

— Tapisseries (les) du Mobilier national, XII, 371.

Calonne (le Portrait de Mme de), par Ricard, au Musée du Louvre, par M. Nicolle, XXI, 37.

Cals (Adolphe-François), [à propos d'un livre de A. Alexandre], par E. Dacier, X, 59.

Campo Santo de Pise (le Chroniqueur Fra Salimbene et « le Triomphe de la Mort »,au), par E. Gebhart, IV, 193.

Campo Santo (il) di Pisa, d. I. B. Supino, bibl., XIV, 263.

Candie. Voir : Musée de Candie.

Capitole romain (le) [à propos d'un livre de E. Rodocanachi], par M. Collignon, XVI, 269.

« Caractères (les) de la danse », histoire d'un divertissement pendant la première moitié du XVIII° siècle, par P. Aubry et E. Dacier, bibl., XIX, 78.

Caricature (la) et l'humour français au XIX° siècle, par R. Deberdt, bibl., IV, 565; V, 255.

Caricature (la) et les caricaturistes, par E. Bayard, bibl., IX, 147.

Caricatures (les) de Puvis de Chavannes, publ. par Marcelle Adam, bibl., XIX, 159.

Carnavalet. Voir : Musée Carnavalet.

Carolus-Duran, par A. Alexandre, XIV, 185, 289.

Carondelet (Trois portraits de Jean), par A.-J. Wauters, IV, 217.

Carotti (G.), le Opere di Leonardo, Bramante e Raffaello, bibl., XVII, 239; — Storia dell' arte, bibl., XXIII, 319.

Carpaccio (Vittore) et la Confrérie de sainte Ursule, à Venise, par P. Molmenti et G. Ludwig, bibl., XIV, 264; — Carpaccio (Vittore), par G. Ludwig et P. Molmenti, bibl., XIX, 398.

Carpeaux (l'Exposition) au Grand Palais [1907], par R. Bouyer, XXII, 361.

Carpeaux (Ch.), les ; Ruines d'Angkor, de Duong-Duong et de My-Son, bibl., XXIII, 399.

Carrière (Sur Eugène) [à propos de son exposition à l'École des beaux-arts, 1907], par P. Alfassa, XXI, 417.

Carrière (Eugène), Écrits et lettres choisies, bibl., XXII, 240.

Carrière (Eugène), par G. Séailles, bibl., XII, 78.

Carroll (B.), Aventures d'Alice au pays des merveilles, bibl, XXIV, 399.

Carsix (R.). Un Décorateur du XVIII° siècle : Juste-Aurèle Meissonnier, XXVI, 393.

Cartailhac (E.), Album des monuments et de l'art ancien du midi de la France, III, 171.

Cartes (les) à jouer, à propos d'un livre récent [de H.-R. d'Allemagne], par A. Perdue, XX, 308.

Cassel. Voir : Musée de Cassel.

Catalogue de la bibliothèque d'art de M. Georges Duplessis, bibl., IX, 374.

Catalogue de la collection des portraits français et étrangers (du Cabinet des estampes de la Bibliothèque nationale), par G. Rial, bibl., XI, 296.

Catalogue (le) de la vente Sophie Arnould, illustré par Gabriel de Saint-Aubin [au Cabinet des estampes], par E. Dacier, XXVI, 353.

Catalogue des figurines grecques de terre cuite du Musée de Constantinople, par G. Mendel, bibl., XXVI, 237.

Catalogue des peintures et sculptures exposées dans les galeries du Musée Fabre de la ville de Montpellier, par G. d'Albenas, bibl., XVII, 78.

Catalogue des vases peints du Musée national d'Athènes, par M. Collignon et E. Couve, bibl., XI, 375.

Catalogue of the collections of miniatures, the

property of J. Pierpont Morgan, by G. C. Williamson, *bibl.*, XXII, 397.

Catalogue of the Gardiner Greene Hubbard collection of engravings, by A. J. Parsons, *bibl.*, XVIII, 161.

Catalogue raisonné de l'œuvre lithographié de Honoré Daumier, par N.-A. Lazard et L. Delteil, *bibl.*, XVII, 160.

Catalogue sommaire des gravures et lithographies composant la Réserve (du Cabinet des estampes, à la Bibliothèque nationale), par F. Courboin, *bibl.*, IX, 76 *ter*; XI, 296.

Cathédrale (la) de Chartres, par R. Merlet, *bibl.*, XXV, 469.

Cathédrale (la) de Lyon et Donatello, par G. de Mandach, XXII, 433.

Cathédrale (la) Notre-Dame de Paris, par M. Aubert, *bibl.*, XXV, 399.

Causeries sur les styles : l'Enfance de l'art, par H. Mayeux, II, 108.

Cazin (Jean-Charles), par E. Bénédite, X, 1, 73.

Cellier (le Retable du) et la signature de Jean Bellegambe, par F. de Mély, XXIV, 97.

Cellini (un Ouvrage perdu de Benvenuto), [les « Victoires » du château d'Anet], par L. Dimier, III, 561.

Cent pastels (les). Voir : le Pastel et les pastellistes du XVIII° siècle, à propos de l'exposition des Cent pastels, par L. de Fourcaud, XXIV, 5, 109, 221, 279 ; — quelques Bustes français à l'exposition des Cent pastels, par P. Vitry, XXIV, 21.

Cent portraits (les) de femmes [à propos de l'exposition anglo-française de 1909], par P.-A. Lemoisne, XXV, 401.

Centaure marin et Silène, groupe antique du Musée du Louvre, par E. Michon, XIX, 389.

Centenaire (le) de la Société nationale des antiquaires de France, par N. Valois, XV, 299.

Céramique (la) à l'exposition rétrospective de l'art français. (Exposition universelle de 1900), par G. Migeon, VII, 463.

Céramique (la) à l'Exposition universelle de 1900. Voir : *Terre (la) à l'Exposition universelle de 1900*, par E. Garnier.

Céramique ancienne (la) et moderne, par E. Guignet et E. Garnier, *bibl.*, VII, 71.

Céramique hollandaise (la), par H. Havard, *bibl.*, XXV, 397.

Céramique populaire d'Espagne, par P. Paris, XXIV, 69.

Cernuschi. Voir : *Musée Cernuschi*.

Chahine (Edgar), peintre-graveur et illustrateur, par H. Beraldi, XVII, 269 ; — les « Impressions d'Italie », d'—, par G. Mourey, XXI, 111.

Chaldée (les Sumériens de la), d'après les monuments du Louvre, par E. Pottier, XXVI, 409.

Chambre d'Henri II à Fontainebleau. Voir : *un Ouvrage oublié de Philibert Delorme : le plafond de la* —, par L. Dimier, X, 210.

Chambre (la) de Louis XIV. Voir : *l'Art de Versailles*, par P. de Nolhac, III, 221, 315.

Chambre des députés (les Peintures d'Eugène Delacroix, à la), par G. Geffroy, XIII, 65, 139.

Champeaux (A. de), l'Art décoratif dans le vieux Paris, *bibl.*, III, 565.

Champier (V.), le Palais-Royal, *bibl.*, VII, 317 ; X, 214.

Chantavoine (Jean). Un Dessin inédit d'Eugène Delacroix [à la Bibliothèque nationale], XIII, 223 ;

— Faculté (une) des arts [projet d'organisation de l'enseignement des beaux-arts à Paris], XI, 128.

Chantavoine (Jean), Correspondance de Beethoven, *bibl.*, XV, 399 ; — Munich, *bibl.*, XXIV, 158.

Chantilly : les propriétaires, par A. Mézières, III, 289 ; — le Château et le parc, par G. Macon, III, 301 ; — la Galerie de peinture, par Benjamin-Constant, III, 325 ; — les Dessins,

par H. Bouchot, III, 345; — le Cabinet des livres, par L. Delisle, III, 353; — Collections diverses, par G. Bapst, III, 375; — la Donation; l'ensemble des collections, par G. Macon, III, 385; — Bibliographie, III, 390.

Chantilly : Musée Condé, notice des peintures, par F.-A. Gruyer, bibl., VII, 69; — Chantilly, par la Ctesse B. de Clinchamp, bibl., XII, 445.

Chapelle (la) de la Charité, rue Jean-Goujon, par J. de Boisjoslin, VII, 235.

Chapelle (la) de Léon X et le « tesoretto » du Palais-Vieux. Voir : Correspondance de Florence, par E. Forichon, XXVI, 307.

Chapelle (la) du palais des Médicis, à Florence, et sa décoration, par Benozzo Gozzoli, par U. Mengin, XXV, 367.

Chapelle expiatoire (la). Voir : Monuments menacés, par J. de Boisjoslin, VI, 149.

Chaplain (la Plaquette de M.) et le cinquantenaire de M. Berthelot, XI, 16; — J.-C. Chaplain et l'art de la médaille au XIXᵉ siècle; par E. Babelon, XXVI, 435.

Chardin (« le Retour de l'école », tableau de la galerie Lacaze, attribué à), par F. Courboin, II, 267; — Chardin (Jean-Baptiste-Siméon), par L. de Fourcaud, VI, 388; — l'Exposition et Fragonard [1907], par Jean Guiffrey, XXII, 93.

Chardin, par E. Pilon, bibl., XXV, 237.

Charles-Roux (J.), Souvenirs du passé : le Costume en Provence, bibl., XXIII, 317; — Souvenirs du passé, bibl., XXIV, 397.

Chartres. Voir : Musée de Chartres.

Chartreuse (la) du val d'Ema, par P. Gauthiez, IV, 111.

Charvot (Eugène), peintre et graveur, par H. Beraldi, XIV, 162.

Chasse (la) à la chouette, contribution à l'histoire de la peinture satirique, par P. Pedrizet, XXII, 143.

Chassériau (Théodore), par V. Chevillard, III, 107, 245.

Château. Pour les articles, voir au nom du château : Anet, Bury, Bussy, Chantilly, Dampierre, Fontainebleau, Monbijou, Oiron, Steen, Versailles, etc. Pour les bibliographies, voir ci-après.

Château (le) de Coucy, par E. Lefèvre-Pontalis, bibl., XXV, 469.

Château (le) de Maisons, par L. Deshairs, bibl., XXII, 467.

Châteaux (le) Saint-Ange, par E. Rodocanachi, bibl., XXVI, 476.

Châteaux (les) de France. Voir : Vaux-le-Vicomte.

Chatte (sur une) de bronze égyptienne, par G. Maspero, XI, 377.

Chauvel (Théophile), par L. Delteil, V, 103; — « Route de la Butte-aux-Aires (Fontainebleau) », eau-forte originale de, par E. D., XXVI, 196.

Chavagnac (Cte X. de), Histoire des manufactures françaises de porcelaine, bibl., XIX, 319.

Chef-d'œuvre (un) dans la collection Thiers au Musée du Louvre : « les Deux sœurs », miniature, par C. Benoit, IV, 353.

Cheffer (Gravure d'Henry). Voir : « Mrs. Sheridan et Mrs. Tickell », par Gainsborough, à la galerie du collège de Dulwich, par P. A., XXIV, 255.

Chefs-d'œuvre (les) de l'art ancien à l'exposition de la Toison d'or, à Bruges, en 1907, bibl., XXIV, 467.

Chefs-d'œuvre (les) de la peinture de portrait à l'exposition de La Haye (1903), par C. Hofstede de Groot, bibl., XV, 474.

Chefs-d'œuvre (les) de la peinture néerlandaise des XVᵉ et XVIᵉ siècles, à l'exposition de Bruges (1902), par J. Friedlænder, bibl., XV, 474.

Chefs-d'œuvre (les) de Rembrandt, par E. Michel, bibl., XXI, 78.

Chefs-d'œuvre (les) des grands maîtres, publ. par Ch. Moreau-Vauthier, bibl., XVI, 474.

Chefs-d'œuvre (les) des Musées de France, par L. Gonse, *bibl.* : [la peinture], IX, 146; — [la sculpture, les objets d'art], XVI, 5.

Chennevières (Henry de). *L'Exposition des portraits de femmes et d'enfants, à l'École des beaux-arts*, I, 108;

— *Nouvelle salle (la) des portraits-crayons d'Ingres, au Musée du Louvre*, XIV, 125.

Chennevières (Henry de), les Tiepolo, *bibl.*, III, 268.

Cheramy. Voir : *Collection Cheramy*.

Cherchel (la Basilique de), par V. WAILLE, II, 343.

Cherrier (Henri). *Une Œuvre inconnue de Jaillot* [le Christ d'ivoire de l'église d'Ailles, Aisne], XV, 151;

— *Rodolphe Piguet*, XVI, 372.

Chesneau (E.), the English school of painting, *bibl.*, XXII, 160.

Chessa (Charles), peintre et graveur, par H. BERALDI, XII, 320.

Cheval (Verrocchio et l'anatomie du), par le Comte LEFÈVRE DES NOËTTES, XXVI, 286.

« *Cheval de halage devant Notre-Dame* », lithographie originale de Paul Jouve, par A. M., X, 350.

Chevillard (V.). *Théodore Chassériau*, III, 107, 245.

Chiappelli (A.), Pagine d'antica arte fiorentina, XVIII, 161.

Chinard (le Buste de Mme Récamier, par), par E. BERTAUX, XXVI, 321.

« *Chine (les Conquêtes de la)* », une commande [de gravures] de l'empereur de Chine [Kien-Long], en France, au XVIII° siècle, par J. MONVAL, XVIII, 147.

Chipiez (Ch.), Histoire de l'art dans l'antiquité, *bibl.*, VI, 167.

Chodowiecki (Daniel). Voir : *les Peintres de Stanislas-Auguste*, par FOURNIER-SARLOVÈZE, XX, 269.

Choisy (A.). Histoire de l'architecture, *bibl.*, V, 431.

[*Christ (le) d'ivoire de l'église d'Ailles, Aisne*]. Voir : *une Œuvre inconnue de Jaillot*, par H. CHERRIER, XV, 151.

« *Christ (le) préchant* », par K. van Mander. Voir : *l'Art et les mystères en Flandre, à propos de deux peintures du Musée de Gand*, par L. MAETERLINCK, XIX, 308.

Christine de Danemark. Voir : *Danemark (Christine de)*.

Chronique du vandalisme : Avignon et ses remparts, par R. DE SOUZA, XIII, 225.

Chroniques et conquêtes de Charlemaine (éd. par le P. J. Van den Gheyn), *bibl.*, XXVI, 160.

Chroniqueur (le) Fra Salimbene et le « Triomphe de la mort » au Campo Santo de Pise, par E. GEBHART, IV, 193.

Cinq dessins attribués à La Tour, par M. TOURNEUX, XXV, 341.

Cithares (Lyres et) antiques, par C. SAINT-SAËNS, XIII, 23.

Civilisation pharaonique (la), par Al. Goyet, *bibl.*, XXII, 398.

Cladel (Judith), Auguste Rodin, *bibl.*, XXV, 79.

Claretie (Jules). *Artistes contemporains : Ernest Hébert, notes et impressions*, XX, 401; XXI, 53.

Clausse (G.), les San Gallo, *bibl.*, IX, 145; XI, 376 ; XIII, 160; — les Sforza et les arts en Milanais, *bibl.*, XXVI, 405.

Clermont-Ferrand. Voir : *Musée de Clermont-Ferrand*.

Clèves (un Portrait d'Anne de) [dans la galerie de Trinity College, Oxford]. Voir : *le Mouvement artistique à l'étranger*, par T. de WYZEWA, XVI, 314.

[*Clèves (Louis de), comte de Nevers*]. Voir : *un Portrait de François Clouet à Bergame*, par H. BOUCHOT, V. 54.

Clinchamp (Comtesse B. de), Chantilly, *bibl.*, XII, 445.

« *Clocher (le) de Saint-Laurent*, à Rouen », eau-forte originale de M. B. Kriéger, XVI, 462.

Clouet (François). Voir : le *Portrait coiffé d'Élisabeth d'Autriche*, par-, au Louvre, par H. B., III, 215; — *un Portrait de- [le portrait de Louis de Clèves, comte de Nevers] à Bergame*, par H. Bouchot, V, 55; — *un Portrait authentique de-, au musée du Louvre [le portrait de Pierre Quthe]*, par P. Cornu, XXIII, 449.

Clouet (Jean). Voir : *François I*er *et saint Jean-Baptiste, peinture attribuée à-*, par M. H. Spielmann, XX, 223.

Clouet (les), par Ét. Moreau-Nélaton, bibl., XXIV, 238.

Clouzot (Henri). *Les Bijoux nord-africains*, XIII, 303;

— *Bijoux populaires (les) français*, XXI, 69;

— *Frères Huaud (les), miniaturistes et peintres sur émail*, XXII, 293;

— *Maître potier (le) de Saint-Porchaire*, XVI, 357;

— *Maîtres (les) de Petitot : les Émaillistes de l'école de Blois*, XXVI, 101;

— *Maîtres (les) de Petitot : les Toutin, orfèvres graveurs et peintres sur émail*, XXIV, 456; XXV, 39;

— *Peintures (les) du château d'Oiron*, XX, 177, 285;

— *Salons (les) de 1908 : l'Architecture*, XXIII, 413;

— *Toiles (les) de Jouy*, XXIII, 59, 129.

Clunet (Édouard). *L'Art et la loi*, I, 183, 281, 369; II, 79, 178, 278, 373; III, 469; IV, 171, 273.

Cluny. Voir : *Musée de Cluny*.

Cnossos (une Excursion à), *dans l'île de Crète*, par E. Pottier, XII, 81, 161; — *Correspondance de Grèce : Fouilles et restaurations à-*, XXIII, 73.

Cochin (Claude). *Correspondance de Rome : la Nouvelle Pinacothèque vaticane*, XXV, 303;

— *Galerie (la) des portraits de Port-Royal, d'après un ouvrage récent [Port-Royal au XVII*e *siècle, par A. Gazier]*, XXVI, 455.

Cochin (Henry). *A San Giovanni Val d'Arno : les fêtes de Masaccio*, XIV, 353.

Cochin (Henry), *le Bienheureux fra Giovanni Angelico de Fiesole*, bibl., XX, 159.

Coecke (Pieter). Voir : *un Tableau du Musée de Lille : une « Prédication de saint Jean », attribuable à-*, par F. Benoit, XXIV, 63.

Cohen (G.), *Histoire de la mise en scène dans le théâtre religieux du moyen-âge*, bibl., XX, 320.

Coins d'Égypte ignorés, par Al. Gayet, bibl., XVIII, 80.

Collaborateur (un) peu connu *de Raphaël : Tommaso Vincidor de Bologne*, par E. Müntz VI, 335.

Collection. Voir aussi : *Galerie*; *Musée*.

[*Collection A. Van de Walle*, à Bruges]. Voir : *Fragment de retable [sculpture flamande de la fin du XV*e *siècle, de la-]*, par J. Destrée, VII, 339.

Collection Albani. Voir : *les Collections particulières d'Italie : Rome*, par A. Jahn Rusconi, XVIII, 281.

Collection Armand-Valton (la) *au Cabinet des médailles [de la Bibliothèque nationale]*, par E. Babelon, XXIV, 161, 293.

Collection Aynard. Voir : *Trois chefs-d'œuvre italiens de la-* : [une « Vierge avec l'Enfant », de J. della Quercia; une « Vierge avec l'Enfant et des anges dansants », de Donatello; un bas-relief de A. di Duccio], par E. Bertaux, XIX, 81.

Collection Bonaffé (la), par M. Tourneux, I, 42.

[**Collection Ch. Butler**]. Voir : une *Œuvre inconnue de Corneille de Lyon : [le portrait de Jean de Rieux]*, par L. Dimier, XII, 1.

[**Collection Cheramy**]. Voir : *une Troisième « Vierge au rocher »*, par P. Flat, II, 405.

Collection Colonna. Voir : les Collections particulières d'Italie : Rome, par A. Jahn Rusconi, XVIII, 281.

Collection Cronier (la), par R. Bouyer, XVIII, 343.

Collection (une) d'autrefois ; le Château de Bussy, par M. Demaison, X, 379 ; XI, 45.

Collection (la) d'un critique d'art [A. Alexandre], par A. Robert, XIII, 385.

Collection (la) de dentelles José Pasco [au Musée des tissus de Lyon], par R. Cox, XXIV, 373.

Collection (une) de livres japonais à la Bibliothèque nationale [la collection Th. Duret, acquise par le Cabinet des estampes], par G. Migeon, VI, 227.

Collection de lord Ashburnham. Voir : un Tableau français de la fin du XVe siècle [« Adoration des mages »], dans la -, par W. H. J. Weale, XVII, 233.

Collection (une) de portraits français [la collection Pierre-Louis Béraldi], par le Baron R. Portalis et H. Beraldi, XIII, 161, 261.

Collection (Devant une) de pois à crème anciens ; par la comtesse P. de Cossé-Brissac, IX, 385.

[Collection de Richter] Voir : une Vierge de Cornelis Schernir van Coninxloo, par F. de Mély, XXIV, 274.

Collection de S. M. le roi des Belges. Voir : Rubens et Delacroix, à propos de deux tableaux de la - [« les Miracles de saint Benoît », par Rubens, et leur copie par Delacroix], par L. Hourticq, XXVI, 215.

Collection (la) des Artistes belges contemporains, bibl., XXV, 319. — Voir aussi au nom des artistes.

Collection (la) des tapisseries de l'état suédois, par J. Bottiger, bibl., VI, 425.

Collection Doria-Pamphili (la). Voir : les Collections particulières d'Italie : Rome, par A. Jahn Rusconi, XVI, 449.

Collection Doucet. Voir : un Nouveau livre illustré par Gabriel de Saint-Aubin : la « Description de Paris » de la -, par E. Dacier, XXIII, 241.

[Collection du Baron A. de Tavernost]. Voir : le Retable du Cellier et la signature de Jean Bellegambe, par F. de Mély, XXIV, 97.

[Collection du Baron J. Villa]. Voir : un Pastel de La Tour : le Portrait de Mlle Sallé, par E. Dacier, XXIV, 332.

Collection Dutuit (la), par G. Cain, XII, 389 ; l' « Histoire du bon roi Alexandre », manuscrit à miniatures de la -, par le Comte P. Durrieu, XIII, 49, 103.

[Collection Fitz Henry]. Deux portraits français du XVIIIe siècle [par Drouais] dans une collection anglaise. Voir : le Mouvement artistique à l'étranger, par T. de Wyzewa, XV, 307.

Collection Georges Lutz (la), par M. Nicolle, XII, 331.

Collection Humbert (la), par M. Nicolle, XI, 435.

[Collection L. Maeterlinck]. Voir : les Imitateurs de Hieronymus Bosch, à propos d'une œuvre inconnue de Henri Met de Bles [« le Paradis, le Jugement dernier, l'Enfer »], par L. Maeterlinck, XXIII, 145.

Collection Landelle (le Pseudo-Watteau de la), par C. Stryienski, XXV, 35.

Collection Maurice Kann (la), par L. Gillet, XXVI, 361, 421.

Collection Moreau (la) au Musée des arts décoratifs, par L. Deshairs, XXI, 241.

Collection of great masters (G. Bell, éd.), bibl., XIX, 467 ; XXIV, 157. — Voir aussi au nom des artistes.

Collection Pacully (la), par R. Bouyer, XIII, 291.

Collection Pauvert de La Chapelle (la) au Cabinet des médailles [de la Bibliothèque nationale], par E. Babelon, VI, 375 ; VII, 1.

Collection Peyre (le Musée des arts décoratifs et la), au pavillon de Marsan, par R. Kœchlin, XVII, 429.

Collection Ressmann. Voir : Collections privées : une Dague de la-, par M. MAINDRON, I, 73.

[Collection Richter]. Voir : une Vierge de Cornelis Schernir van Coninxloo, par F. de MÉLY, XXIV, 274.

Collection Rodolphe Kann (la), par M. NICOLLE. XXIII, 187.

[Collection Stanislas Meunier]. Voir : les Portraits d'Alfred de Musset, à propos d'une peinture inédite d'Eugène Delacroix, dans la-, par E. DACIER, XX, 457.

Collection Thiers (un Chef-d'œuvre dans la) [au Musée du Louvre : « les Deux sœurs », miniature »], par C. BENOIT, IV, 353.

[Collection Victor Klotz]. Voir : un Tableau de Fantin-Latour [« Mes deux sœurs »], par L. BÉNÉDITE, XII, 95.

[Collection Wallace]. Voir : « l'Enfant au faucon », gravure de M. Carle Dupont, d'après Nicolas Maes, par E. D., XXII, 276.

Collections (les) d'art aux États-Unis, par L. BÉNÉDITE, XXIII, 161.

Collections (les) d'œuvres d'art françaises du XVIII siècle appartenant à S. M. l'empereur d'Allemagne, par P. Seidel, bibl., VIII, 422.

Collections particulières (les) d'Italie : Rome : la collection Doria-Pamphili, par A. JAHN RUSCONI, XVI, 449; — les collections Colonna et Albani, par A. JAHN RUSCONI, XVIII, 281.

Collections privées : une Dague de la collection Ressmann, par M. MAINDRON, I, 73.

Collignon (Maxime). Buste funéraire grec au Musée du Louvre, IX, 377;

— Capitole romain (le) [à propos d'un livre de E. Rodocanachi], XVI, 269;

— Éphèbe (l') de Pompéi, bronze du Musée de Naples, X, 217;

— Fouilles (les) d'Aphrodisias, XIX, 33;

— Nouveaux achats (les) du Louvre : orchestre et danseurs, figurines de terre cuite grecques, I, 19;

— Portrait (un) d'enfant romain à la Glyptothèque de Munich, XIV, 471;

— Scopas, XXII, 161 263;

— Statue (la) de jeune fille de Porto d'Anzio (Rome, Musée des Thermes), XXVI, 451;

— Statue polychrome (une) de M. Ernest Barrias : [« la Nature se dévoilant »], VI, 191;

— Style décoratif (le) à Rome au temps d'Auguste : les Stucs du Musée des Thermes de Dioclétien, II, 97, 204.

Collignon (Maxime), Catalogue des vases peints du Musée national d'Athènes, bibl., XI, 375; — Scopas et Praxitèle, bibl., XXIII, 79; — l'Archéologie grecque, bibl., XXIII, 157.

Colmar. Voir : Musée de Colmar.

Cologne. Voir : Musée de Cologne.

Cologne, par L. Réau, bibl., XXIV, 398.

Colombe (Michel) et la sculpture française de son temps, par P. Vitry, bibl., XI, 294.

Colonna. Voir : Collection Colonna.

Colour (the) of London, by W. J. Loftie, ill. by Yoshio Markino, bibl., XXII, 398.

Colour (the) of Paris, by MM. les Académiciens Goncourt, ill. by Yoshio Markino, bibl., XXVI, 318.

Comédie-Française. Voir : Musée de la Comédie-Française.

Comédie-Française (la) pendant la Révolution, par A. Pougin, bibl., XII, 312; — la Comédie-Française, par F. Lolliée, bibl., XXI, 399.

Commande (une) [de gravures] de l'empereur de Chine [Kien-Long], en France, au XVIII siècle. Voir : les Conquêtes de la Chine », par J. MONVAL, XVIII, 147.

Comment discerner les styles, du VIII au XIX siècle, par Roger Milès, bibl., III; 408.

Compositeurs tchèques contemporains, par A. SOUBIES, IV, 449.

Comptes (les) des bâtiments du roi sous le règne de Louis XIV, publ. par J.-J. Guiffrey, *bibl.*, XII, 229.

Comptes (les) du roi René, éd. par l'abbé G. Arnaud d'Agnel, *bibl.*, XXV, 239.

Concerts (les grands) de l'année [*1898*], par L. GALLET, III, 495; IV, 15.

Concours (notre) d'orfèvrerie : [*Programme*]. XIX, 74; — [*Résultats*], par L. BONNIER, XX, 154.

Concours de composition décorative, ouvert par la Société d'encouragement à l'art et à l'industrie, pour un flambeau électrique de bureau, par A. D., IV, 83.

Condé (*les Arts dans la maison de*), par G. MACON, VII, 217; IX, 69, 133 ; X, 123, 175 ; XI, 117, 199; XII, 66, 147, 217.

Condé (*Musée*). Voir : *Musée Condé* et voir aussi : *Chantilly* (*Château de*).

Congrès (les) d'art [*1909*]. Voir : *Correspondance de Nancy*, par G. VARENNE, XXVI, 233.

Coninxloo (une Vierge de Cornelis Schernir van), par F. de MÉLY, XXIV, 274.

Conquet (Léon). Voir : *Propos de bibliophile*, par H. BERALDI, III, 173.

Conquêtes artistiques (les) de la Révolution et de l'Empire, par Ch. Saunier, *bibl.*, XII, 159.

« Conquêtes (les) de la Chine » : une Commande [*de gravures*] de l'empereur de Chine [*Kien-Long*] en France, au XVIII° siècle, par J. MONVAL, XVIII, 147.

Conservazione (la) dei monumenti della Lombardia, par G. Moretti, *bibl* , XXIV, 319.

Constantinople. Voir : *Musée de Constantinople*.

Conversazioni romane, par L. Bordet et L. Ponnelle, *bibl.*, XIII, 319.

Copte (*l'Art*), par Al. GAYET, IV, 49.

Coptes (*Essai de classement des tissus*), par R. Cox, XIX, 417.

Coques (*Portraits par Gonzalès*), au Musée de Cassel, par F. COURBOIN, XI, 291.

Corabeuf (*Gravure de J.*). Voir : Mme Delphine Ingres [*dessin d'Ingres*], par E. D., XIX, 352.

Cormon (*les Peintures décoratives de*), au Muséum, par E. MICHEL, III, 1.

Cornu (Paul) *Un Portrait authentique de François Clouet, au Musée du Louvre* [*le Portrait de Pierre Quthe*], XXIII, 449.

Corot, peintre de figures, par R. BOUYER, XXVI, 295.

Corral (*le Portrait de don Diego del*), par Velazquez [*galerie du palais de Villahermosa, Madrid*]. par G. DAUMET, XVIII, 27.

Corrège (le), sa vie et son œuvre, par M. Albana, *bibl.*, VII, 391; — Correggio, von G. Gronau, *bibl.*, XXII, 80.

Correspondance : une Maquette de Michel-Ange [*au Musée de l'État à Amsterdam*], par A. PIT, I, 78; — [*les Fouilles d'Égypte en 1896-1897*], par A. G., I, 79; — *les Fouilles du Musée Guimet* [*à Antinoé*], par A. G., I, 188; — *A propos d'un nouveau piano double*, par F. MOTH, I, 189; — *l'Exposition d'Arnold Bœcklin* [*à Bâle, 1907*], par H. FRANTZ, II, 375; — *la Crise de l'orfèvrerie : un Concours à organiser*, par R. LINZELER, XVIII, 236.

Correspondance d'Allemagne : *l'Exposition de Düsseldorf* [*1904*], par M. HAMEL, XVI, 243; — *IX° exposition internationale des beaux-arts à Munich* [*1905*], par M. MONTANDON, XVIII, 319.

Correspondance de Beethoven, trad. par J. Chantavoine, *bibl.*, XV, 399.

Correspondance de Belgique : *A propos du Salon* [*de Bruxelles*] *de 1903*, par L. DUMONT-WILDEN, XIV, 337.

Correspondance de Bruges : *l'Exposition de la Toison d'or et de l'art néerlandais sous les ducs de Bourgogne* [*1907*], par C. de MANDACH, XXII, 151.

Correspondance de Bruxelles : l'Exposition de l'art français du XVIII^e siècle [1907], par L. Dumont-Wilden, XV, 229.

Correspondance de Bucarest : l'Art roumain et l'Exposition jubilaire [1906], par M. Montandon, XX, 390 ; — *Théodor Aman, 1830-1891*, par M. Montandon, XXVI, 151.

Correspondance de Dresde : l'Exposition Cranach [1899], par M. Nicolle, VI, 237.

Correspondance de Florence : les Appartements du duc Cosme I^{er}, au Palais Vieux, par E. Foucnon, XXV, 459 ; — *la Chapelle de Léon X et le « tesoretto » du Palais Vieux*, par E. Foucnon, XXVI, 307.

Correspondance de Grèce : Fouilles et restaurations : Olympie, Delphes, Délos, Knossos et le Musée de Candie, XXIII, 73 ; — *les Recherches archéologiques en 1909*, par G. Leroux, XXVI, 313.

Correspondance de Hollande : l'Exposition van Goyen [à Amsterdam, 1904], par P. Alfassa, XIV, 255.

Correspondance de Londres : la Mort de G. F. Watts, par L. Bénédite, XVI, 151 ; — *l'Art à l'Exposition franco-britannique [1908]*, par P. A., XXIV, 233.

Correspondance de Munich : Albert von Keller, par M. Montandon, XXIII, 463 ; — *la Peinture hongroise contemporaine, à propos de l'Exposition du Glas Palast [1909]*, par M. Montandon, XXVI, 463.

Correspondance de Nancy : les Congrès d'art [1909], par G. Varenne, XXVI, 233.

Correspondance de Pérouse : l'Exposition des primitifs ombriens [1907], par E. Durand-Gréville, XXII, 231.

Correspondance de Rome : la Nouvelle Pinacothèque vaticane, par Cl. Cochin, XXV, 303.

Correspondance des directeurs de l'Académie de France à Rome, etc., publié par A. de Montaiglon et J.-J. Guiffrey, *bibl.*, IX, 76 bis ; XIV, 349.

Cosme I^{er} (les Appartements du duc), au Palais Vieux. Voir : *Correspondance de Florence*, par E. Foucnon, XXV, 459.

Cossé-Brissac (Comtesse Pierre de). *Devant une collection de pots à crème anciens*, IX, 385.

Costa de Beauregard (Marquis). *Artistes contemporains : Rodolphe Berény*, XIV, 5.

Costa de Beauregard (Henry), par Fournier-Sarlovèze, X, 259.

Coudere (C.), *les Grandes institutions de la France : la Bibliothèque nationale*, *bibl.*, XXII, 158.

Coupes (les Plateaux et les) d'accouchées, aux XV^e et XVI^e siècles, nouvelles recherches, par E. Müntz, V, 427.

Courajod (L.), *Leçons professées à l'École du Louvre*, *bibl.*, VI, 340 ; XI, 214.

Courbaud (E.), *le Bas-relief romain à représentation historique*, *bibl.*, VI, 503.

Courbet (Gustave), à propos de l'exposition du Grand Palais [1906], par E. Sarradin, XX, 349.

Courboin (François). *Enrichissements récents (quelques) du Cabinet des estampes*, XXV, 361 ;

— *Notes critiques sur la « paix » attribuée à Maso Finiguerra et sur ses différentes épreuves*, XXV, 161, 289 ;

— *Notes et documents : le Portrait de Pierre Grassin, gravé par B. Lépicié, d'après N. de Largillière*, XXVI, 402 ;

— *Portraits par Gonzalès Coques, au musée de Cassel*, XI, 291 ;

— *« Retour (le) de l'école », tableau de la galerie Lacaze, attribué à Chardin*, II, 267.

— Courboin (François), *Catalogue sommaire des gravures et lithographies composant la Réserve (du Cabinet des estampes, à la Bibliothèque nationale)*, *bibl.*, IX, 76 ter ; XI, 296.

« Couronnement (le) d'épines », par le pseudo-Grunewald. Voir : *Deux tableaux du musée de Lille*, par F. Benoit, XXIII, 87.

Course (la *Figuration artistique de la*), par le D' P. RICHER, I, 215, 304.

Couve (L.), *Catalogue des vases peints du musée national d'Athènes*, bibl., XI, 375.

Cox (Raymond). *A propos de quelques tissus du XIX^e siècle*, XV, 98;
— *Collection (la) de dentelles José Pasco* [au Musée des tissus de Lyon], XXIV, 373;
— *Dentelles précieuses (les)*, XIV, 141;
— *Essai de classement des tissus coptes*, XIX, 417;
— *Plus anciens (les) tissus musulmans*, XXII, 25.

Coypel (Antoine). Une Œuvre inconnue d'[« les Ambassadeurs marocains à la Comédie-italienne », du Musée de Versailles], par Jean-J. MARQUET DE VASSELOT, III, 456.

Cranach (l'Exposition) [à Dresde, 1899], par M. NICOLLE, VI, 237; — *Lucas Cranach*, par L. RÉAU, XXV, 275, 333.

Crane (Walter), von O. von Schleinitz, bibl., XIV, 432.

Création (la) de Versailles, par P. DE NOLHAC, III, 399; IV, 63, 97.

Création (la) de Versailles, par P. de Nolhac, bibl., XI, 136.

Crémieux (Mathilde P.), *les Pierres de Venise, de Ruskin* (trad.), bibl., XIX, 157.

Crète (Ile de). Voir : *Cnossos*.

Crise (la) de l'orfèvrerie : un Concours à organiser, par R. LINZELER, XVIII, 236.

Cronier. Voir : *Collection Cronier*.

Crucifix royal (le) du Parlement de Toulouse, par E. ROSCHACH, XIII, 198.

Cruppi (Jean). *J. Grantié*, VI, 89.

Cruttwell (Miss M.). *Verrocchio*, bibl., XX, 147.

Cuatrocentistas catalanes (los), par S. Sanpere y Miquel, bibl., XX, 317.

Cuirs (les), à l'Exposition rétrospective de l'art français (Exposition universelle de 1900), par G. MIGEON, VIII, 137.

Curiosité (la) en 1898-1899, par E. Williamson, bibl., IX, 373.

Cust (L.), the National Portrait Gallery, bibl., XII, 79; — *Van Dyck*, bibl., XXII, 239.

Cuyer (Édouard). *L'Anatomie et l'art*, IV, 345, 439.

Cuyer (Édouard). *Anatomie artistique des animaux*, bibl., XIII, 407.

D

Dacier (Émile). « *A l'Hospice des vieillards* », eau-forte originale de M. Jacques Beurdeley, XXI, 268;
— *A travers le Turkestan russe* [à propos d'un livre de H. Krafft], XI, 131;
— « *Abside (l') de l'église de Villiers-Adam* », [eau-forte originale] par M. Ch. Heyman, XXIII, 128;
— *Adolphe-François Cals* [à propos d'un livre de A. Alexandre], X, 59;
— *Aiguière (une) en cristal de roche* [du musée du Louvre], eau-forte originale de M. B. Krieger, XXIV, 220;
— *Antiquaire (l') de l'Ile Saint-Louis* [à propos de la vente des collections de Mme Vve Camille Lelong], XIII, 241;

— « *Antiquités Judaïques (les)* » *et Jean Fouquet, à propos d'un livre nouveau* [du Comte P. Durrieu], XXII, 463 ;

— *Art (l') de l'ivoire, à propos de l'exposition du musée Galliera*, XIV, 61 ;

— *Artistes contemporains : Alexandre Lunois*, VIII, 410 ; IX, 36 ;

— « *Au Mont Saint-Michel* », *eau-forte originale de M. B. Kriéger*, XXV, 458 ;

— « *Bruges : le Quai Long* », *eau-forte originale de M. F. M. Armington*, XXV, 192 ;

— *Catalogue (le) de la vente Sophie Arnould, illustré par Gabriel de Saint-Aubin* [au Cabinet des estampes de la Bibliothèque nationale], XXVI, 353 ;

— « *Enfant (l') au faucon* », *de la collection Wallace, gravure de M. Carle Dupont, d'après Nicolas Maes*, XXII, 276 ;

— *Estampe (une) satirique du XVIII*[e] *siècle* [sur Mlle Pélissier et Dulis] *identifiée*, XXI, 228 ;

— *Exposition (l') de la gravure sur bois* [1902], XI, 279, 315 ;

— *Figures de théâtre: de Molière à Voltaire*, XV, 263 ; *la Troupe de Voltaire*, XV, 373 ; XVI, 55 ; *Entre Talma et Rachel*, XVI, 123 ;

— *François Rude, à propos d'un livre récent* [de L. de Fourcaud], XV, 73 ;

— *Graveurs contemporains : Émile Lequeux*, XXIV, 91 ;

— *Gravure originale (une) à la manière noire, par M. R. Piguet*, XVIII, 126 ;

— *Histoire et philosophie des styles*, [à propos d'un livre] par H. Havard, VI, 419 ;

— *Homme (l') et son image, à propos d'un livre récent* [de Ch. Moreau-Vauthier], XVIII, 459;

— *Impressionnisme (l'), à propos d'un livre récent* [de C. Mauclair], XIV, 506 ;

— « *Mme de Grignan* », *gravure de M. Buland, d'après le tableau de Mignard, au Musée Carnavalet*, X, 390 ;

— « *Mme Delphine Ingres* » [dessin d'Ingres], *gravure de M. J. Corabeuf*, XIX, 352 ;

— *Maison (la) de Victor Hugo, à propos d'un livre récent* [de A. Alexandre], XIV, 428 ;

— *Miroir (le) de la vie, à propos d'un livre nouveau* [de R. de La Sizeranne], XI, 442 ;

— « *M. Serizial* », *gravure de M. Carle Dupont, d'après David* [Musée du Louvre], XX, 36 ;

— *Musée (le) de la Comédie-Française*, XVI, 183 ;

— *Nouveau livre (un) illustré par Gabriel de Saint-Aubin :* la « *Description de Paris* », *de la collection Doucet*, XXIII, 241 ;

— *Nouvel Hoppner (le) du Musée du Louvre* [« *Portrait d'une femme et d'un jeune garçon* »], *gravure de M. Leseigneur*, XIX, 186 ;

— « *Passage (le) des Chenizelles, à Laon* », *eau-forte de M. Kriéger*, XIV, 330 ;

— *Pastel (un) de La Tour : le Portrait de Mlle Sallé* [de la collection du baron J. Vitta], XXIV, 332 ;

— *Peinture belge (la) au XIX*[e] *siècle*, XVIII, 113 ;

— *Peinture inconnue (une) de Gabriel de Saint-Aubin :* « *la Naumachie des jardins de Monceau* » *en 1778*, XXV, 207 ;

— *Penseur (le) de M. Auguste Rodin*, XV, 71 ;

— *Photographie documentaire (la), à propos de l'exposition de photographies de la ville de Paris*, XV, 155 ;

— « *Pins (les) de la Villa Borghèse* », *gravure originale de M. P. Gusman*, XXV, 288 ;

— « *Pluviôse* », *lithographie originale de M. H.-P. Dillon*, XXII, 390 ;

— « *Pont (le) des Saints-Pères* », *gravure sur bois de M. Eugène Délé*, XVI, 228 ;

— « *Portrait d'Adriaen Van Rijn* », *gravure de M. Roger Favier, d'après Rembrandt*, XXIV, 416 ;

— *Portraits (les) d'Alfred de Musset, à propos d'une peinture inédite d'Eugène Dela-*

croix, [collection Stanislas Meunier], XX, 457;

— Portraits (les) de l'enfant [à propos d'un livre de Ch. Moreau-Vauthier], XI, 59;

— Première eau-forte (la) de M. Alexandre Lunois [« Norwégienne de Lofthus »], XXIII, 351;

— « Repos (le) », gravure originale de M. Auguste Fabre, XXIII, 448;

— « Route de la Butte-aux-Aires (Fontainebleau) », eau-forte originale de M. Th. Chauvel, XXVI, 196;

— « Rue (une) à Chalon-sur-Saône », gravure à l'eau-forte de M. Charles Maldant, XX, 94;

— « Rue (la) de la Paix », eau-forte originale de M. Tony Minartz, XXV, 60;

— « Rue (la) du Petit-Croissant, au Havre », eau-forte originale de M. Maurice Hillekamp, XXII, 222;

— « Saint-Étienne-du-Mont », eau-forte originale de M. B. Kriéger, XIX, 110;

— « Saint-Nicolas-du-Chardonnet », eau-forte originale de M. B. Kriéger, XX, 222;

— Les Salons : la Gravure (1902) XII, 29; — (1903) XIII, 374; — (1904) XV, 441; — (1905) XVII, 462; XVIII, 54; — (1906) XX, 47; — (1907) XXII, 69; — (1908) XXIV, 45; — (1909) XXVI, 53;

— « Sur la Tamise », eau-forte originale de J. Beurdeley, XXV, 332.

Dacier (Émile), le Musée de la Comédie-Française, bibl., XVI, 473; — les Caractères de la danse, bibl., XIX, 78; — une Danseuse de l'Opéra sous Louis XV : Mlle Sallé, bibl., XXV, 317.

Dague (une) de la collection Ressmann, par M. Maindron, I, 73.

Dalbon (Ch.), Traité technique et raisonné de la restauration des tableaux, bibl., V, 432.

Dalou, par M. Demaison, VII, 29.

Dalou, sa vie et son œuvre, par M. Dreyfous, bibl., XIII, 317.

Damiette (les Monuments de) et de Mansourah contemporains de l'époque des croisades, par Al. Gayet, VI, 71

Dampierre (« l'Amour et l'Amitié », groupe par le sculpteur Tassaert, à Berlin et au château de), par P. Vitry, V, 157.

Danemark (Christine de). Voir : le Portrait de-, par Holbein [à la National Gallery de Londres], par P. A., XXVI, 147.

Danse (Gravure de Mlle Louise). Voir : « la Bête à Bon Dieu », d'après Alfred Stevens, par L. Dumont-Wilden, XXII, 338.

Danse (la), par G. Vuillier, bibl., III, 468.

Danseuse (une) de l'Opéra sous Louis XV : Mlle Sallé, par E. Dacier, bibl., XXV, 317.

Darbour (Gaston), graveur et illustrateur, par H. Beraldi, XIV, 42.

Darboux (G.), l'Institut, bibl., XXIII, 239.

Date (la) de la mort de Jean Van Eyck. Voir : le Mouvement artistique à l'étranger, par T. de Wyzewa, XV, 307.

Daumet (Georges). Le Portrait de don Diego, del Corral, par Velazquez [galerie du palais de Villahermosa, Madrid], XVIII, 27.

Daumier, par G. Geffroy, IX, 229.

Daumier, par H. Marcel, bibl., XXII, 319.

Daun (B.), Peter Vischer und Adam Krafft, bibl., XVIII, 242; — Veit Stoss, Siemering, bibl., XXI, 238.

David (le) de Michel-Ange au château de Bury, par A. Pit, II, 455.

David (Gérard). Voir : un Panneau flamand inédit au musée de la Société historique de New-York [« Mariage mystique de sainte Catherine », attribué à-], par F. Monod, XV, 391

David (Louis). Voir : Voyage de- à Nantes en 1790, par Ch. Saunier, XIV, 33; — Louis David, à propos d'un livre récent [de L. Rosenthal], par R. Bouyer, XVI, 437; — « M. Seriziat », de- [au musée du Louvre], gravure de M. Carle Dupont, par E. D., XX, 36.

David, par Ch. Saunier, bibl., XVI, 87.

Dayot (A.), les Vernet, *bibl.*, III, 459; — l'Image de la femme, *bibl.*, VI, 503; — le Vertige de la beauté, *bibl.*, XXI, 318.

Deberdt (R.), la Caricature et l'humour français au XIXᵉ siècle, *bibl.*, IV, 565; V, 255.

Decisy (Eugène), graveur et peintre, par H. Beraldi, XI, 197.

Décorateur (un) du XVIIIᵉ siècle : Juste-Aurèle Meissonnier, orfèvre du roi, par R. Carsix, XXVI, 393.

Décorations intérieures et meubles des époques Louis XV, Louis XVI et Empire, *bibl.*, XXII, 239.

Découvertes (les Nouvelles) en Susiane, par E. Babelon, XIX, 177, 265.

Défense (la) de l'opéra-comique, par C. Saint-Saëns, III, 393.

Degas (Edgar), par C. Mauclair, XIV, 381.

Deir-el-Bahari (la Vache de), par G. Maspero, XXII, 5.

Delabarre (Ed.). La Restauration de l'escalier du palais de justice de Rouen, XIII, 395.

Delacroix (Eugène). Voir: *les Peintures d'-,à la Chambre des députés,* par G. Geffroy, XIII, 65, 139; — *un Dessin inédit d' -,* [à la Bibliothèque nationale], par J. Chantavoine, XIII, 223; — *les Nouveaux Delacroix, du musée du Louvre,* par M. Nicolle, XVI, 179; — *les Portraits d'Alfred de Musset, à propos d'une peinture inédite d' -* [dans la collection Stanislas Meunier], par E. Dacier, XX, 457; — *Rubens et Delacroix, à propos de deux tableaux de la collection de S. M. le roi des Belges* [les « Miracles de Saint Benoît », par Rubens, et leur copie par Delacroix], par L. Hourticq, XXVI, 215.

Delusalle (Angèle), peintre et graveur, par A. M., XVIII, 446; — « *Étude de nu »,* [eau-forte originale] de Mlle -, par R. Bouyer, XXII, 142; — « *Nouvelle étude de nu »,* [eau-forte originale] de Mlle -, par R. Bouyer, XXV, 112.

Delattre (Eugène), peintre, graveur et imprimeur, par H. Beraldi, XVII, 442.

Délégation en Perse, mémoires publiés sous la direction de M. de Morgan : *Textes élamites-sémitiques,* par le P. Scheil, *bibl.*, XIII, 160.

Delfosse (L.-B.), peintre, graveur et lithographe, par H. Beraldi, XIII, 438; — « *Sur le quai (Belle-Isle-en-mer) »,* lithographie originale de-, par R. Bouyer, XXIII, 280.

Delisle (Léopold). *Chantilly : le Cabinet des livres,* III, 353;

— *Heures (les) du connétable de Montmorency, au musée Condé,* VII, 321, 393.

Delorme (Philibert). Voir : *L'Orme (Philibert de).*

Délos. Voir: *Correspondance de Grèce : Fouilles et restaurations à -,* XXIII, 73; — *les Lions de -,* par G. Leroux, XXIII, 177; — *une Statue découverte à - : « Apollon vainqueur des Galates »,* par G. Leroux, XXVI, 98.

Delphes (le Bronze de), par Th. Homolle, II, 289; — *les Dernières fouilles de - : le Temple d'Athéna Pronaia,* par Th. Homolle, X, 361 ; — *Fouilles de - : les Découvertes de Marmaria,* par Th. Homolle, XV, 5; — *Correspondance de Grèce : Fouilles et restaurations à -,* XXIII, 73.

Delpy (Camille), peintre et graveur, par H. Beraldi, XV, 298.

Delteil (Loys). *Artistes contemporains : Théophile Chauvel,* V, 103.

Delteil (Loys), Catalogue raisonné de l'œuvre lithographié de Honoré Daumier, *bibl.*, XVII, 160; — le Peintre-graveur illustré, *bibl.* (Millet, Rousseau, Dupré. Jongkind) XIX, 398; (Ch. Meryon) XXI, 398; (Ingres et Delacroix) XXIV, 318; (A. Zorn) XXV, 320.

Demaison (Maurice). *Artistes contemporains : Dalou,* VII, 29;

— *Collection (une) d'autrefois : le Château de Bussy,* X, 379 ; XI. 45;

— *Envois (les) de Rome* [1897], II, 67 ;

— *Exposition universelle (l') de 1900 : la Sculpture : l'Exposition centennale,* VIII,

17; l'*Exposition décennale française*, VIII, 117;

— *M. Bartholomé et le Monument aux morts*, VI, 265;

— *Musée Cernuschi (le)*, II, 251;

— *Salons (les) de 1901 : la Peinture*, IX, 397.

Demarteau (les Graveurs), Gilles et Gilles-Antoine, par H. Bouchot, XVIII, 97.

Demiani (H.), François Briot, Caspar Enderlein und das Edelzinn, *bibl.*, V, 77.

Dennis (G. R.), l'Art de James Mc Neill Whistler, *bibl.*, XIV, 510.

Dentelle (la) au Musée Galliera, par F. Engerand, XV, 351.

Dentelles (les) à l'Exposition universelle de 1900, par F. Calmettes, VIII, 405; — *les Dentelles précieuses*, par R. Cox, XIV, 141; — *la Collection de José Pasco [au Musée des Tissus de Lyon]*, par R. Cox, XXIV, 373.

Deonna (W.), les Apollons archaïques, *bibl.*, XXVI, 78.

Dernier (le) des condottieri : Jean des Bandes Noires (1498-1526), esquisse d'iconographie, par P. Gauthiez, II, 121.

Dernières fouilles (les) d'Antinoë : Leukyoné et la civilisation d'Antinoë sous le règne d'Héliogabale, par A. Gayet, XII, 9?

Dernières fouilles (les) de Delphes : le Temple d'Athéna Pronaia, par Th. Homolle, X, 361.

Dernières fouilles (les) de Susiane, par J. de Morgan, XXIV, 401; XXV, 23.

Derniers portraits, par G. Larroumet, *bibl.*, XV, 237.

Desboutin (Marcellin), par G. Lafenestre, XII, 401.

« *Description (la) de Paris » de la Collection Doucet*. Voir : un Nouveau livre illustré par Gabriel de Saint-Aubin, par E. Dacier, XXIII, 241.

Description des peintures des Heures du connétable de Montmorency, au Musée Condé, par le Comte P. Durrieu, VII, 398.

Deshairs (Léon). Les Bas-reliefs des petits autels de la chapelle de Versailles, XIX, 217;

— *Collection Moreau (la) au Musée des Arts décoratifs*, XXI, 241.

Deshairs (Léon), le Château de Maisons, *bibl.*, XXII, 467.

Desjardins (P.), Poussin, *bibl.*, XVI, 87.

Dessin inédit (un) d'Eugène Delacroix [à la Bibliothèque nationale], par J. Chantavoine, XIII, 223; — *de Pisanello au Musée de Cologne*, par E. Müntz, V, 73.

Dessins (quelques) à la plume de Martin Rico, par Ph. Zilcken, XXIII, 299.

Dessins (les) de Jean-Louis Prieur (1789-1792). Voir : *un Artiste révolutionnaire*, par P. de Nolhac, X, 319.

Dessins de J.-L. Prieur (Tableaux de Paris pendant la Révolution française), publ. par P. de Nolhac, *bibl.*, X, 411.

Dessins (les) de Puvis de Chavannes, au Musée du Luxembourg, par L. Bénédite, VII, 15.

Dessins (les) de Rembrandt à l'exposition de la Bibliothèque nationale [1908], par P. Alfassa, XXIII, 353.

Dessins de trente artistes lyonnais du XIXᵉ siècle, publ. par E. Vial, *bibl.*, XVIII, 77.

Dessins et croquis décoratifs, par H. Mayeux, *bibl.*, X, 71.

Dessins et monochromes antiques, par P. Gusman, XXVI, 117.

Destinées (les) d'une figure historique dans l'art du XVIIIᵉ et du XIXᵉ siècle : Hoche, par E. Bourgeois, XIII, 321; XIV, 43.

Destrée (Joseph). *Fragment de retable [sculpture flamande de la fin du XVᵉ siècle] de la Collection A. van de Walle, à Bruges]*, VII, 233.

Été (Gravure sur bois d'Eugène). Voir : « *le Pont des Saints-Pères* », par E. D., XVI, 228.

Deutschen (die) « Accipies » und Magister cum Discipulis Holzchnitte, par W. L. Schreiber et P. Heitz, *bibl.*, XXV, 398;

Deux Antonello de Messine (les). Voir : le Mouvement artistique à l'étranger, par T. de Wyzewa, XVII, 67.

Deux biographies de Verrocchio [par Miss Maud Cruttwell et par M. Reymond], par T. W., XX, 147.

Deux idéalistes : Gustave Moreau et E. Burne-Jones, par L. Bénédite, V, 265, 357 ; VI, 57.

Deux portraits du Maréchal Trivulce, par E. Molinier, II, 421 ; III, 71.

Deux portraits français du XVIII° siècle [par F.-H. Drouais] dans une collection anglaise [collection Fitz Henry]. Voir : le Mouvement artistique à l'étranger, par T. de Wyzewa, XV, 307.

Deux questions sur Fragonard, par P. de Nolhac, XXII, 19.

« Deux sœurs (les) », miniature. Voir : un Chef-d'œuvre de la collection Thiers [au Musée du Louvre], par C. Benoit, IV, 353.

« Deux sœurs (mes) ». Voir : un Tableau de Fantin-Latour [de la collection Victor Klotz], par L. Bénédite, XII, 95.

Deux statuettes françaises du sculpteur Pfaff, au château de Monbijou, à Berlin, par P. Vitry, III, 155.

Deux tableaux du Musée de Lille : [« Jésus chez Marthe et Marie », par J. Jordaens], « le Couronnement d'épines », par le pseudo-Grünewald], par F. Benoit, XXIII, 87.

Devant une collection de pots à crème anciens, par la Comtesse P. de Cossé-Brissac, IX, 385.

Dictionnaire des sculpteurs de l'école française, du moyen âge à la fin du règne de Louis XIV, par S. Lami, *bibl.*, VI, 342 ; — sous le règne de Louis XIV, par S. Lami, *bibl.*, XX, 317.

Dictionnaire des ventes d'art faites en France et à l'étranger pendant les XVII° et XVIII° siècles, par le D' H. Mireur, *bibl.*, XI, 163 ; XII, 312.

Didymes (Fouilles de), par B. Haussoullier et E. Pontremoli, II, 391.

Diehl (Charles). Ghirlandaio, à propos d'un livre récent [de H. Hauvette], XXV, 141 ;

— Peinture orientaliste (la) en Italie au temps de la Renaissance, XIX, 5, 149 ;

Diehl (Charles), Ravenne, *bibl.*, XV, 238 ; — Botticelli, *bibl.*, XX, 399 ; — Palermo et Syracuse, *bibl.*, XXI, 468 ;

Dieulafoy (M.), la Statuaire polychrome en Espagne, *bibl.*, XXII, 459 ;

Digonnet (F.), le Palais des papes d'Avignon, *bibl.*, XXIV, 159 ;

Dijon et Beaune, par A. Kleinclausz, *bibl.*, XXII, 238.

Dilke (Lady Emilia F. S.), French painters of the XVIIIth century, VII, 149 ; — French architects and sculptors of XVIIIth century, *bibl.*, IX, 226 ; — French engravers and draughtsmen of XVIIIth century, *bibl.*, XIV, 84.

Dillon (H.-P.). Voir : « Liseuse », lithographie originale de , par R. G , XIX, 62 ; — « Pluviôse », lithographie originale de , par E. D. , XXII, 390 ;

Dimier (Louis). Une Exposition de portraits anciens au Burlington fine arts Club, [de Londres, 1909], XXVI, 181 ;

— Notes et documents : un Portrait français [le portrait de Jacques de Savoie, duc de Nemours], par Gerlach-Fliccius, XXVI, 471 ;

— Œuvre inconnue (une) de Corneille de Lyon : [le portrait de Jean de Rieux, de la Collection Ch. Butler], XII, 5 ;

— Ouvrage oublié (un) de Philibert Delorme : [le plafond de la chambre d'Henri II, à Fontainebleau], IX, 210 ;

— Ouvrage perdu (un) de Benvenuto Cellini : [« les Victoires » du château d'Anet], III, 561.

Dimier (Louis), le Primatice, VIII, 279 ; — Fontainebleau, *bibl.*, XXIV, 320 ; — Dis-

cours sur la peinture, voyages pittoresques, par Reynolds (trad.), *bibl.*, XXVI, 406.

Dinanderie (la) à *l'Exposition rétrospective de l'art français (Exposition universelle de 1900)*, par G. MIGEON, VIII, 131.

Directeurs (les) de l'Académie de France à la Villa Médicis, par A. Soubies, *bibl.*, XIV, 88.

Disciple (un) de Goya : Eugenio Lucas, par P. LAFOND, XX, 37.

Disciples (les) de Jean van Eyck dans le royaume d'Aragon, Voir : *les Primitifs espagnols*, par E. BERTAUX, XXII, 107, 241, 339.

Discobole (le Geste du) dans l'art antique et dans le sport moderne, par J. RICHER, XXIV, 193.

Discours sur la peinture, voyages pittoresques, par Reynolds (trad. L. Dimier), *bibl.*, XXVI, 406.

Dix-huitième siècle (le) à Versailles, par R. BOUYER, XIV, 309; XV, 54.

Dix-huitième siècle (le) : les mœurs, les arts, les idées, *bibl.*, V, 255.

Dix-neuvième siècle (le), *bibl.*, IX, 228.

Doctrines (les) d'art en France : Peintres, amateurs, critiques, de Poussin à Diderot, par A. Fontaine, *bibl.*, XXV, 238.

Dol (le Missel de Thomas James, évêque de), par E. BERTAUX et G. BINOT, XX, 129.

Donatello (une Vierge avec l'Enfant et des anges dansants de). Voir : *Trois chefs-d'œuvre italiens de la Collection Aynard*, par E. BERTAUX, XIX, 81; — *la Cathédrale de Lyon et-*, par C. DE MANDACH, XXII, 433.

Donatello (coll. des « Klassiker der Kunst »), *bibl.*, XXIII, 240.

Doniol (A.), Histoire du XVIe arrondissement de Paris, *bibl.*, XIII, 318.

Doniol (Henri). « Le Marché aux chevaux », de Rosa Bonheur, X, 142.

Dorbec (Prosper). *Les Drouais*, XVI, 409; XVII, 53;

— *Portrait (le) pendant la Révolution*, XXI, 41, 133;

— *Tradition classique (la) dans le paysage au milieu du XIXe siècle*, XXIV, 259, 357.

Dorez (L.), les Manuscrits à peintures de la bibliothèque de lord Leicester, *bibl.*, XXIII, 318.

Doria-Pamphili. Voir : *Collection Doria-Pamphili*.

Double portrait (le) vénitien du Musée du Louvre, par Jean GUIFFREY, X, 289.

Doucet (J.). Voir : *Collection Doucet*.

Drame liturgique (les Influences du) sur la peinture romane, par E. MALE, XXII, 81.

Dresde (Correspondance de) : *l'Exposition Cranach [1899]*, par M. NICOLLE, VI, 237.

Dresdner Jahrbuch, 1905, von K. Koetschau et F. von Schubert-Soldern, *bibl.*, XVIII, 323.

Dreyfous (M.), Dalou, *bibl.*, XIII, 317.

Dreyfus-Gonzalez (E.), Étude sur la condition juridique des artistes peintres en droit romain, *bibl.*, XIV, 351.

Droit (le) d'entrée dans les musées, par H. Lapauze, *bibl.*, XI, 295.

Drouais (les), par P. DORBEC, XVI, 409; XVII, 53; — *deux Portraits français du XVIIIe siècle* [par F.-H. Drouais] *dans une collection anglaise [collection Fitz Henry]*. Voir : *le Mouvement artistique à l'étranger*, par T. de WYZEWA, XV, 307.

Dubufe (G), la Valeur de l'art, *bibl.*, XXIV, 399.

Dubuisson (A.). *Richard Parkes Bonington*, XXVI, 81, 197, 375.

Duc (le) d'Aumale, par A. MÉZIÈRES, I, 201; — « Duc (le) d'Aumale » de M. Gérôme, par P. M., VI, 370.

[*Duccio (un Bas-relief de A.di)*]. Voir : *Trois chefs-d'œuvre italiens de la collection Aynard*, par E. BERTAUX, XIX, 81.

Duchâtel (E.), Traité de lithographie artisti-

que, *bibl.*, II, 465; — Manuel de lithographie artistique, *bibl.*, XXVI, 407.

Duclaux (Mary). *Delphine Bernard*, XIV, 217.

Du Gardier (Raoul), *peintre-aquafortiste*, par R. Bouyer, XVIII, 312.

[*Du Lis et Mlle Pélissier*]. Voir : *une Estampe satirique du XVIII^e siècle identifiée*, par E. Dacier, XXII, 228.

Dulwich. Voir : *Galerie du collège de Dulwich*

Dumonstier (les), *dessinateurs de portraits aux crayons* (*XVI^e et XVII^e siècles*), par J.-J. Guiffrey : [*Introduction*], XVIII, 5 ; — *Geoffroy Dumonstier*, XVIII, 9 ; — *Étienne Du Monstier I^{er}*, XVIII, 12 ; — *Pierre Du Monstier I^{er}*, XVIII, 136; — *Cosme Dumonstier*, XVIII, 138 ; — *Cardin Du Monstier*, XVIII, 325 ; — *Étienne Du Monstier II*, XVIII, 327 ; — *Daniel Dumonstier*, XVIII, 333; XVIII, 447; XIX, 51 ; — *Pierre Dumonstier II^e*, XX, 321 ; — *Nicolas Dumonstier*, XX, 330; - *Louis Dumonstier*, XX, 333 ; — *Charles Du Monstier*, XX, 334 ; — *Étienne I^{er} et Pierre I^{er}* (*additions*), XX, 334.

Du Monstier (*l'Origine des*), par H. Stein, XXVI, 75.

Dumonstier (les frères), par Et. Moreau-Nélaton, *bibl.*, XXIV, 238.

Dumont-Wilden (Louis). *Artistes contemporains : Fernand Khnopff*, XVIII, 267 ;

— *Artistes contemporains : Paul Renouard*, XX, 361 ;

— « *Bête à bon Dieu* (la) », *gravure de Mlle Louise Danse*, d'après Alfred Stevens, XXII, 338 ;

— *Correspondance de Belgique : A propos du Salon* [de Bruxelles] *de 1903*, XIV, 337;

— *Correspondance de Bruxelles : l'Exposition de l'art français du XVIII^e siècle* [*1904*], XV, 229;

— *Œuvre dessiné* (*l'*) *de Constantin Meunier*, XIII, 207.

Dumont-Wilden (Louis), Fernand Khnopff, *bibl.*, XXI, 320.

Dunois (un *Portrait de*), à propos de l'exposition des *primitifs français*, par P. Vitry, XIII, 255.

Duplessis (G.), Catalogue de la bibliothèque d'art de M. G. Duplessis, *bibl.*, IX, 374.

Dupont (*Gravure de Carle*). Voir : « *M. Scrizial* », d'après David [*Musée du Louvre*], par E. D., XX, 36; — « *l'Enfant au faucon* », d'après N. Macs [*Collection Wallace*], par E. D., XXII, 276.

Dupuis (Daniel) et ses *dernières œuvres*, par A. de Foville, VII, 89.

Dupuis (E.), *Historique du domaine de Commelles*, *bibl.*, XVII, 79.

Durand-Gréville (E.). *Correspondance de Pérouse : l'Exposition des primitifs ombriens* [*1907*], XXII, 231;

— *Exposition internationale* (*l'*) *de Venise* [*1903*], XIII, 421 ;

— *Peinture* (la) *hollandaise au XV^e siècle : Albert van Ouwater et Gérard de Saint-Jean*, XVI, 249, 373;

— *Portrait* (un) *indûment retiré à Raphaël : la pseudo-Fornarina des Offices*, XVIII, 313;

— *Trois portraits méconnus de la jeunesse de Raphaël*, XVII, 377.

Dürer (Albert), à propos d'un livre récent [de M. Hamel], par L. Gillet, XVI, 391.

Dürer (Albert), coll. des « Klassiker der Kunst », *bibl.*, XVI, 475; — Dürer (Albert), l'œuvre du maître, *bibl.*, XXIII, 79.

Duret (Th.). Voir : *Collection de livres japonais*.

Durrieu (Comte Paul). *Description des peintures des Heures du connétable de Montmorency, au Musée Condé*, VII, 398;

— *Exposition* (*l'*) *des primitifs français* [*1904*], XV, 81, 161, 241, 401;

— *Histoire* (*l'*) *du bon roi Alexandre, manuscrit à miniatures de la collection Dutuit*, XIII, 49, 103;

— *Peinture* (la) *en France au début du XV^e siècle : le Maître des Heures du maréchal de Boucicaut*, XIX, 401; XX, 21;

— *Portrait (le) de saint Louis à l'âge de treize ans, de la Sainte-Chapelle de Paris*, XXIV, 321.

Durrieu (Comte Paul), la Peinture à l'exposition des primitifs français, *bibl.*, XVI, 406; — les Très riches Heures du duc de Berry, *bibl.*, XVII, 213; — les Antiquités judaïques, *bibl.*, XXII, 463.

Düsseldorf (l'Exposition de) [*1904*]. par M. Hamel, XVI, 243.

Dutuit. Voir : Collection Dutuit.

Dyck (Van), par Jean Durand, VI, 117; *l'Exposition à Anvers* [*1899*], par J. Durand, VI, 299; — *Van Dyck et Anguissola*, par Fournier-Sarlovèze, VI, 316; — *l'Exposition à Londres* [*1900*], par J. Durand, VII, 207. — Voir aussi : la *Femme anglaise et ses peintres*, par H. Bouchot, X, 225.

Dyck (Van), by L. Cust, *bibl.*, XXII, 239; — von E. Schaeffer, *bibl.*, XXV, 468.

E

E. D. Voir : Dacier (Émile).

Eau-forte inconnue (une) de Goya, par A. M., X, 378.

Eau-forte inédite (une) de Jules Jacquemart, par M. Tourneux, II, 74.

[*Éclairage des tableaux*]. Voir : une *Nouvelle manière d'éclairer les tableaux*, par J. Buisson, IX, 354.

École avignonnaise (l') de peinture, par l'abbé H. Requin, XVI, 89, 201.

École (l') de Nancy et son exposition au palais de Rohan à Strasbourg [*1908*], par G. Varenne, XXIII, 459.

École française (l') d'Athènes, par Th. Homolle, I, 1, 321; II, 31.

École française (l') du XVIIIe siècle, au National Museum de Stockholm, par J. Leclercq, V, 121.

École nationale des beaux-arts : Voir : Exposition; Musée de l'École des beaux-arts.

Écrits et lettres choisies d'Eugène Carrière, *bibl.*, XXII, 240.

Écrits pour l'art, par E. Gallé, *bibl.*, XXIII, 399.

Ed. C. Voir : Dacier (Émile).

Église abbatiale (l') de Saint-Denis et ses tombeaux, par P. Vitry et G. Brière, *bibl.*, XXIII, 237.

Église (l') du Sacré-Cœur, par J. Guadet, VII, 103.

Églogues (les) de Virgile, *bibl.*, XXI, 319.

Égypte [les Fouilles d' en 1896-1897], par A. G., I, 79. — Voir aussi pour les articles : Antinoë; Damiette; Deir-el-Bahari; Karnak; Sakkarah; Zagazig; Mansourah.

Égyptienne (Sur une chaise de bronze), par G. Maspero, XI, 377.

Égyptiens (Lettre sur une trouvaille de bijoux), faite à Sakkarah, par G. Maspero, VIII, 353.

Elché (le Buste d'), au Musée du Louvre, par P. Paris, III, 193.

Éléments et théorie de l'architecture, par J. Guadet, *bibl.*, XIII, 159 ; XIV, 174; XVI, 407.

Éliot (Maurice), peintre et lithographe, par H. Beraldi, XIII, 192.

Élisabeth d'Autriche, de France. Voir : Autriche (Élisabeth d'); France (Élisabeth de).

Ema (la Chartreuse du Val d'), par P. Gauthiez, IV, 111.

Email. Voir : *les Frères Huaud, miniaturistes et peintres sur émail*, par H. CLOUZOT, XXII, 293 ; — *les Maîtres de Petitot : les Toutin, graveurs et peintres sur émail*, par H. CLOUZOT, XXIV, 456 ; XXV, 39.

Émaillerie (l'Orfèvrerie et l') à l'Exposition rétrospective de l'art français (Exposition universelle de 1900), par G. MIGEON, VIII, 55.

Émaillistes (les) de l'école de Blois. Voir : *les Maîtres de Petitot*, par H. CLOUZOT, XXVI, 101.

En flânant, par A. HALLAYS, bibl., VII, 391 ; XIV, 176.

En marge du temps, par H. Roujon, bibl., XXV, 78.

En Sicile, impressions d'art et de nature, par E. Radet, bibl., XXVI, 320.

Enfant (les Portraits de l') [à propos d'un livre de Ch. Moreau-Vauthier], par E. DACIER, XI, 59.

« *Enfant (l') au faucon* » [collection Wallace], gravure de M. Carle Dupont, d'après Nicolas Maes, par E. D., XXII, 276.

Enfant (l') dans l'art ancien, par A. BLANCHET, VI, 251.

« *Enfer (l')* », *un tableau récemment donné au Musée du Louvre*, par Jean GUIFFREY, IV, 135.

Engel (A.), une Forteresse ibérique à Ossuna, bibl., XXI, 466.

Engerand (Fernand). *La Dentelle au Musée Galliera*, XV, 351 ;

— *Nattier, peintre des favorites de Louis XV*, II, 327, 429 ;

— *Portrait prétendu (le) d'Élisabeth de France, par Rubens, au Musée du Louvre*, IV, 267 ;

— « *Sposalizio* » *(le) du Pérugin, au Musée de Caen*, VI, 199.

Engerand (Fernand), Histoire du Musée de Caen, bibl., V, 167 ; — *Inventaire des tableaux du roi (1709-1710)*, par N. Bailly, bibl., VI, 424 ; — *Inventaire des tableaux commandés et achetés par la direction des bâtiments du roi (1709-1792)*, bibl., IX, 376.

English school (the) of painting, by E. Chesneau, bibl., XXII, 160.

Enlart (C.), Rouen, bibl., XVII, 79.

Enrichissements récents (quelques) du Cabinet des estampes, par F. COURBOIN, XXV, 361.

Enseignement académique (l'art français du XVIII^e siècle et l'), par Eugène MÜNTZ, II, 31.

Enseignement des beaux-arts. Voir : *une Faculté des arts : projet d'organisation de l'*, par J. CHANTAVOINE, XI, 128.

Enseignement (l') des beaux-arts au Japon, par F. RÉGAMEY, VI, 321.

Entre le Tibre et l'Arno, par F. de Navenne, bibl., XIV, 87.

Envois (les) de Rome [en 1897], par M. DEMAISON, II, 67 ; — *[en 1898]*, par H. R., IV, 160.

Épées d'honneur (les) distribuées par les papes, à propos d'une publication récente [du Marquis Mac Swiney de Mashnaglass], par E. MÜNTZ, IX, 251 ; 331.

Éphèbe (l') de Pompéi, bronze du Musée de Naples, par M. COLLIGNON, X, 217.

Épopée du costume militaire français, par H. Bouchot, bibl., IV, 565.

Épreuve photographique (l'), à propos d'une publication nouvelle, par A. ROBERT, XV, 469.

Épreuve photographique (l'), publ. par R. Aubry, bibl., XIX, 320.

Ère (l') des menus. Voir : *Propos de bibliophile*, par H. BERALDI, III, 269.

« *Éros et Psyché* », *sculpture antique inédite, Musée de l'École des beaux-arts*, par E. MÜNTZ, VII, 236.

Escalier (l') des ambassadeurs. Voir : *l'Art de Versailles*, par P. de NOLHAC, VII, 54.

Espagne (des Portraits de fous, de nains et de phénomènes en), aux XV^e et XVI^e siècles,

par P. LAFOND, XI, 217 ; — *Céramique po-pulaire* d'—, par P. PARIS, XXIV, 69 ; — la *Statuaire polychrome en*— [à propos d'un livre de M. Dieulafoy], par R. BOUYER, XXII, 459. — Voir aussi, pour les articles : *Galerie du Prado* ; *Musée archéologique de Badajoz* ; *Musée de Tarragone*.

Espagnols (les Primitifs), par E. BERTAUX — *les Problèmes ; les moyens d'étude*, XX, 417 ; — *les Disciples de Jean van Eyck dans le royaume d'Aragon*, XXII, 107, 241, 339 ; — *le Maître de saint Georges*, XXIII, 269, 341 ; — *les Italianisants du trecento*, XXV, 61.

Espérandieu (E.), Recueil général des basreliefs de la Gaule romaine, *bibl.*, XXIV, 79.

Espouy (H. d'), Fragments d'architecture du moyen âge et de la Renaissance, *bibl.*, VI, 424.

Esprit (un) d'artiste au XVI^e siècle : Philibert de L'Orme, par H. LEMONNIER, III, 123, 549.

Esquié (P.), Traité élémentaire d'architecture, *bibl.*, III, 89.

Esquisse (une) de Prudhon au Musée du Louvre [« Nymphe et amours »], par M. NICOLLE, XV, 179.

Esquisses vénitiennes, par H. de Régnier, *bibl.*, XX, 240.

Essai de classement des tissus coptes, par R. Cox, XIX, 417.

Essai sur l'iconographie de Mirabeau, par H. MANCEL, IX, 269.

Essais sur l'histoire de l'art, par E. Michel, *bibl.*, VII, 471.

Essais sur le principe et les lois de la critique d'art, par A. Fontaine, *bibl.*, XVI, 327.

Estampe (l') à l'Exposition universelle de 1900, par H. BERALDI, VIII, 309, 359.

Estampe contemporaine (l'). Voir : « *la Rue Bouterie (quartier Saint-Séverin)* », eauforte originale de Lepere, IX, 19 ; — *le Double modèle d'Hercule*, eau-forte inédite de Meissonier, IX, 85 ; — « *le Paon* », panneau décoratif, lithographie originale d'Adolphe Gumery, par B., X, 122 ; — « *Cheval de halage* » devant Notre-Dame », lithographie originale de Paul Jouve, par A. M., X, 350.

Estampe (l') dans la vie. Voir : *Propos de bibliophile*, par H. BERALDI, III, 173.

Estampe française (l') contemporaine. Voir au nom des artistes : Alléaume (Ludovic) ; Belleroche (Albert) ; Bourgonnier (Claude) ; Delfosse (L.-B.) ; Eliot (Maurice) ; Léandre ; Neumont (Maurice) ; Vidal (Pierre) :

Estampe satirique (une) du XVIII^e siècle identifiée [sur Dulis et Mlle Pélissier], par E. DACIER, XXII, 228.

Estampes (les Ventes de livres et d'), saison 1896-1897. Voir : *Propos de bibliophile*, par H. BERALDI, I, 284, 362.

Estampes (les) de Peter Brueghel l'ancien, par R. van Bastelaer, *bibl.*, XXV, 78.

Esthétique (l') de Géricault, par L. ROSENTHAL, XVIII, 291, 355.

Esthétique janséniste (l'), par A. FONTAINE, XXIV, 141.

Estignard (A.), Galerie des peintres et des sculpteurs comtois, *bibl.*, VII, 319.

Établissements gallo-romains (les) de Martres-Tolosanes, par E. Joulin, *bibl.*, XII, 160.

Étain (l') à l'Exposition universelle de 1900, par H. HAVARD, VIII, 97.

État civil (l') des bustes et médaillons de Marie-Antoinette et de Louis XVI, par É. BOURGEOIS, XXII, 401 ; XXIII, 31.

État général des tapisseries de la Manufacture des Gobelins, 1600-1900, par M. Fenaille, *bibl.*, XV, 78 ; XVIII, 397 ; XXIV, 156.

État vignettiste (l'). Voir : *Propos de bibliophile*, par H. BERALDI, III, 269.

États-Unis (les Collections d'art aux), par L. BÉNÉDITE, XXIII, 161.

« *Étude de nu* », [eau-forte originale] par

Mlle Angèle Delasalle, par R. Bouyer, XXII, 142.

Étude sur la condition juridique des artistes peintres en droit romain, par E. Dreyfus-Gonzalez, bibl., XIV, 351.

Étude sur les altérations des couleurs dans la peinture artistique, par P. de Lapparent, bibl., X, 70.

Étude sur « les Maîtres chanteurs de Nuremberg », de Richard Wagner, par J. Tiersot, bibl., VII, 240.

Études d'art, par L. Vaillat, bibl., XXIV, 399.

Études musicales et silhouettes de musiciens, par C. Bellaigue, bibl., V, 165.

Études sur la sculpture française du moyen-âge, par R. de Lasteyrie, bibl., XIV, 263.

Études sur le XVe siècle : Simon Marmion, d'Amiens, et la « Vie de Saint Bertin », par L. de Foucaud, XXII, 321 ; 417.

Eudel (P.), l'Orfèvrerie algérienne et tunisienne, bibl., XIII, 318; Trucs et truqueurs, bibl., XXIII, 319.

Évrard de Fayolle (A.), Recherches sur Bertrand Andrieu, de Bordeaux, graveur en médailles, bibl., XIII, 408.

Excursion (une) à Cnossos, dans l'île de Crète, par E. Pottier, XII, 81, 161.

Exposition. Voir aussi : Salons.

Exposition Alphonse Legros (l') [1904], par L. Bénédite, XV, 183.

[Exposition anglo-française de 1909]. Voir : les Cent portraits de femmes, par P.-A. Lemoisne, XXV, 401.

Exposition Carpeaux (l') au Grand-Palais [1907], par R. Bouyer, XXII, 361.

Exposition Chardin-Fragonard (l') [1907], par Jean Guiffrey, XXII, 93.

Exposition Cranach (l') [à Dresde, 1899], par M. Nicolle, VI, 237.

Exposition (l') d'Arnold Bœcklin [à Bâle, 1897], par H. Frantz, II, 375.

Exposition (l') d'art ancien à Sienne [1904], par A. Jahn Rusconi, XVI, 139.

Exposition (l') de Düsseldorf [1904], par M. Hamel, XVI, 243.

[Exposition de] l'art de l'ivoire au Musée Galliera [1903], par E. Dacier, XIV, 61.

Exposition (l') de l'art français du XVIIIe siècle [à Bruxelles, 1904], par L. Dumont-Wilden, XV, 229.

Exposition (l') de l'art musulman au Pavillon de Marsan [1903], par R. Kœchlin, XIII, 409.

Exposition (l') de l'École de Nancy, au palais de Rohan, à Strasbourg [1908], par G. Varenne, XXIII, 459.

Exposition (l') de l'Habitation [1903], par H. Havard, XIV, 265.

[Exposition de] la dentelle au Musée Galliera [1904], par F. Engerand, XV, 351.

Exposition (l') de la gravure sur bois [à l'École des beaux-arts, 1902], par E. Dacier, XI, 279, 315.

Exposition (l') de la Toison d'or et de l'art néerlandais sous les ducs de Bourgogne [à Bruges, 1907], par C. de Mandach, XXII, 151.

Exposition de photographies de la Ville de Paris [1904]. Voir : la Photographie documentaire, à propos de l' , par E. Dacier, XV, 155.

Exposition (une) de portraits anglais anciens, au Burlington fine arts Club [de Londres, 1909], par E. Dimier, XXVI, 181.

Exposition (l') de portraits peints et dessinés du XIIIe au XVIIe siècle, à la Bibliothèque nationale [1907], par H. Marcel, XXI, 401.

Exposition (une) de quelques chefs-d'œuvre prêtés par des amateurs [au Musée du Luxembourg, 1904], par L. Bénédite, XV, 363.

Exposition (l') de reliures du Musée Galliera [1902], par H. Beraldi, XI, 371, 424.

Exposition (une) de tableaux italiens à Paris [1909], par G. Lafenestre, XXV, 5.

Exposition (l') de Turin [1902], par H. Fierens-Gevaert, XII, 52.

Exposition des Cent pastels [1908]. Voir : le Pastel et les pastellistes au XVIII^e siècle, à propos de l'—, par L. de Fourcaud, XXIV, 5, 109, 221, 279 ; — *Quelques bustes français à l'—*, par P. Vitry, XXIV, 21.

[*Exposition des Cent portraits de femmes, 1909*]. Voir : les Cent portraits de femmes, par P.-A. Lemoisne, XXV, 401.

Exposition (l') des dessins de Rembrandt, à la Bibliothèque nationale [1908], par P. Alfassa, XXIII, 353.

Exposition (l') des portraits de femmes et d'enfants à l'École des beaux-arts [1897], par H^y de Chennevières, I, 108.

Exposition (l') des primitifs flamands à Bruges [1902], par H. Fierens-Gevaert, XII, 105, 173, 485.

Exposition (l') des primitifs français [1904]. Voir : de quelques portraits du peintre Jean Fouquet, aujourd'hui perdus, par H. Bouchot, XIII, 5 ; — A propos de l'— : un portrait de Dunois, par P. Vitry, XIII, 255 ; — l'Exposition des primitifs français, par le Comte P. Durrieu, XV, 81, 161, 241, 401 ; — les Primitifs français : un dernier mot, par H. Bouchot, XVI, 169.

Exposition (l') des primitifs ombriens [à Pérouse, 1907], par E. Durand-Gréville, XXII, 231.

Exposition (l') du XVIII^e siècle à la Bibliothèque nationale [1906], par H. Marcel, XIX, 321.

Exposition du Glas Palast de Munich [1909]. Voir : la Peinture hongroise contemporaine, par M. Montandon, XXVI, 463.

[*Exposition Eugène Carrière, à l'École des beaux-arts, 1907*]. Voir : Sur Eugène Carrière, par P. Alfassa, XXI, 417.

Exposition franco-britannique [de Londres, 1908] (l'Art à l'), par P. A., XXIV, 223.

Exposition Gustave Courbet (l') au Grand Palais [1906], par E. Sarradin, XX, 349.

Exposition internationale (l') de Bruxelles [1897], par H. Fierens-Gevaert, I, 227 ; II, 161, 269.

Exposition internationale (l') de Venise [1903], par E. Durand-Gréville, XIII, 421.

Exposition internationale (l') des beaux-arts à Munich [1905], par M. Montandon, XVIII, 319.

Exposition Jordaens (l') à Anvers [1905], par L. Gillet XVIII, 223.

Exposition jubilaire [de Bucarest, 1906] (l'Art roumain et l'), par M. Montandon, XX, 390.

Exposition Rembrandt (l') à Amsterdam, [1898], par M. Nicolle, IV, 411, 541 ; V, 39 ; — à Londres [1899], par M. Nicolle, V, 213.

Exposition rétrospective de Besançon [1906]. Voir : Fragonard et l'architecte Paris, à propos de l'—, par H. Bouchot, XIX, 203.

Exposition rétrospective (l') de l'art français. Voir : Exposition universelle (l') de 1900, à Paris.

Exposition universelle (l') de 1900, à Paris :
— Avant l'ouverture, 1855-1900, par J. Guadet, VII, 241 ;
— les Beaux-Arts, par P. Morel, VI, 177 ;
— le Bois, par L. de Fourcaud, VIII, 371 ;
— l'Estampe, par H. Beraldi, VIII, 309, 359 ;
— l'Exposition rétrospective de l'art français, par G. Migeon : la Peinture, VII, 370 ; — la Sculpture, VII, 374 ; — les Ivoires, VII, 453 ; — la Céramique, VII, 463 ; — Orfèvrerie et émaillerie, VIII, 55 ; — Bronzes et bijouterie, VIII, 127 ; — Dinanderie, VIII, 131 ; — Ferronnerie, VIII, 134 ; — Horlogerie, VIII, 136 ; — Armes, VIII, 137 ; — Cuirs, VIII, 137 ; — Tapisseries, VIII, 138 ; — le Mobilier, VIII, 189 ;
— la Gravure en médailles, par A. Hallays : l'Exposition centennale, VII, 431 ; — l'Exposition décennale, VIII, 29 ;
— la Gravure en pierres fines, par E. Babelon, VIII, 221, 297 ;

— le Métal, par H. Havard, VII, 359; — l'Or, VII, 441; — l'Argent, VIII, 43, 91; — l'Étain, VIII, 97; — le Fer, VIII, 257; — le Bronze, VIII, 319;

— la Peinture : l'École française, par L. DE FOURCAUD, VII, 409; VIII, 1, 73; 145; — les Écoles étrangères, par G. LAFENESTRE, VIII, 209, 281;

— Potsdam à Paris [les Peintres du XVIII^e siècle français des collections impériales d'Allemagne], par L. de FOURCAUD, VIII, 269;

— la Reliure par H. BÉRALDI, VIII, 227;

— la Sculpture : l'Exposition centennale, par M. DEMAISON, VIII, 17; — l'Exposition décennale française, par M. DEMAISON, VIII, 117; — les Écoles étrangères, par L. BÉNÉDITE, VIII, 159;

— la Terre (les Arts du feu), par E. GARNIER : l'Exposition centennale, VIII, 103; — la Porcelaine, VIII, 173; — la Faïence, VIII, 389; — le Grès, VIII, 397; — le Verre, VIII, 402;

— les Tissus d'art, par F. CALMETTES : Tapisseries françaises, VIII, 237; — Tapisseries modernes [étrangères], VIII, 333; — Broderies; VIII, 347; — Dentelles, VIII, 405; — Tissus de soie, VIII, 408.

Exposition universelle de 1900 : Rapport sur le Musée rétrospectif de la classe 68 (papiers peints), par F. Follot, bibl., XI, 64; — Rapports du Jury international, classe 94 : orfèvrerie, rapport par T. J. Armand-Calliat et H. Bouilhet, bibl., XIV, 175.

Exposition universelle de Liége [1905] (l'Art ancien et moderne à l'), par P. NEVEUX, XVIII, 165.

Exposition Van Dyck (l') à Anvers [1899], par J. DURAND, VI, 299; à Londres [1900], par J. DURAND, VII, 207.

Exposition Whistler (l') [à l'École des beaux-arts, 1905], par L.-B. BUTTERFLY, XVII, 387.

F

Fabre (Gravure originale d'Auguste). Voir « le Repos », par E. D., XXIII, 448.

Faculté (une) des arts [projet d'organisation de l'enseignement des beaux-arts à Paris], par J. CHANTAVOINE, XI, 128.

Faïence (la) à l'Exposition universelle de 1900, par E. GARNIER, VIII, 389.

Faïencerie (une) à Rotterdam aux XVII^e et XVIII^e siècles, par L. de LAIGUE, IV, 227.

Faïences (les) hispano-moresques, par G. MIGEON, XIX, 291.

Falguière (Alexandre), par L. BÉNÉDITE, XI, 65.

Famille parisienne (une) d'architectes maîtres-maçons [les Chambiges], par M. Vachon, bibl., XXII, 158.

Fantaisies architecturales, par H. Mayeux, bibl., VI, 254.

Fantin-Latour, par L. BÉNÉDITE, V, 1; — un Tableau de - [« Mes deux sœurs », de la Collection V. Klotz], par L. BÉNÉDITE, XII, 95; — A propos des Peintres-lithographes : deux nouvelles œuvres de -, par L. BÉNÉDITE, XIV, 375; — Histoire d'un tableau : « le Toast », par -, par L. BÉNÉDITE, XVII, 21, 121; — Fantin-Latour, sa vie et ses amitiés [à propos du livre de A. Jullien], par R. BOUYER, XXVI, 229.

Fantômes d'Antinoé : les Sépultures de Leukyoné et de Myrithis, par Al. Gayet, bibl., XVI, 167.

Favier (Gravure de Roger). Voir : « Portrait

d'Adriaen van Rijn », d'après *Rembrandt*, par E. D., XXIV, 416.

Fédotov (Paul Andréévitch). Voir : un *Peintre humoriste russe*, par D. Roche, XXIV, 53, 127.

Féminin (le Type) dans l'art hellénique, par G. Lenoux, XXIV, 387.

Femme anglaise (la) et ses peintres, par H. Bouchot : *Holbein*, X, 145 ; — *Van Dyck*, X, 225 ; — *le chevalier Lely*, X, 293 ; — *Hogarth*, X, 401 ; XI, 17 ; — *Reynolds*, XI, 22, 97, 155 ; — *Lawrence*, XI, 158, 228 ; — *Hayter*, XI, 240 ; XII, 117 ; — *Conclusion*, XII, 126, 195.

Femme (la) dans l'antiquité grecque, par G. Notor, *bibl.*, IX, 228.

Femme (la) dans l'œuvre de Jean-Baptiste Pigalle, par S. Rocheblave, XVII, 413 ; XVIII, 43.

« *Femme (la) de Jean Van Eyck »*, à *l'Académie de Bruges*, par H. Bouchot, VII, 405.

Femme italienne (la) à l'époque de la Renaissance, par E. Rodocanachi, *bibl.*, XXI, 400.

Femmes (les) de la Renaissance, par R. de Maulde La Clavière, *bibl.*, VI, 254.

Fenaille (M.), l'OEuvre gravé de P.-L. Debucourt, *bibl.*, VII, 159 ; — État général des tapisseries de la Manufacture des Gobelins, 1600-1900, *bibl.*, XV, 78 ; XVIII, 397 ; XXIV, 156.

Fer (le) à l'Exposition universelle de 1900, par H. Havard, VIII, 257.

Ferrari (Gaudenzio). *Une Nouvelle biographie de* - [par Miss E. Halsey]. Voir : *le Mouvement artistique à l'étranger*, par T. de Wyzewa, XV, 307.

Ferrari (Gaudenzio) à Varallo et Saronno, par la princesse M. Ouroussow, *bibl*, XVII, 318.

Ferronnerie (la) à l'Exposition rétrospective de l'art français (Exposition universelle de 1900), par G. Migeon, VIII, 134.

Fierens-Gevaert (H.). *Artistes contemporains : Albrecht de Vriendt*, IV, 241 ;

— *Artistes contemporains : un Sculpteur belge, Paul de Vigne*, IX, 263 ;

— *Exposition (l') de Turin [1902]*, XII, 52 ;

— *Exposition (l') des primitifs flamands à Bruges [1902]*, XII, 105, 173, 435 ;

— *Exposition internationale (l') de Bruxelles*, [1897], I, 227 ; II, 161, 269 ;

— *Hôtel de ville (l') de Paris*, VI, 261, 475 ; IX, 193, 281 ;

— *Libretti d'opéras [au Conservatoire de Bruxelles]*, X, 205 ;

— *Nouvel Opéra-Comique (le)*, IV, 289, 481.

Fierens-Gevaert (H.), la Tristesse contemporaine, *bibl.*, V, 430 ; — Psychologie d'une ville : essai sur Bruges, *bibl.*, X, 215 ; — Nouveaux essais sur l'art contemporain, *bibl.*, XV, 239 ; — la Renaissance septentrionale et les premiers maîtres des Flandres, *bibl.*, XIX, 77 ; — la Peinture en Belgique : les primitifs flamands, *bibl.*, XXIV, 468 ; XXVI, 238.

Figuration artistique (la) de la course, par le Dr P. Richer, I, 215, 301.

Figures de théâtre, par E. Dacier : *de Molière à Voltaire*, XV, 263 ; — *la Troupe de Voltaire*, XV, 373 ; XVI, 55 ; — *Entre Talma et Rachel*, XVI, 123.

Figurines (les) de terre cuite du musée de Constantinople, par G. Mendel, XXI, 257, 337.

Finiguerra (Maso). Voir : *Notes critiques sur la « paix » attribuée à- et sur ses différentes épreuves*, par F. Courboin, XXV, 161, 289.

« *Fiore (il) di battaglia »*, [de Fiore da Premariacco], par M. Maindron, XIV, 258.

Fitz Henry. Voir : *Collection Fitz Henry*.

Flamandes (les Tapisseries), marques et monogrammes, par E. Müntz, X, 201.

Flamands (l'Exposition des primitifs), à Bruges [1902], par H. Fierens-Gevaert, XII, 105, 173, 435.

Flameng (Léopold), par H. Havard, XIV, 451 ; XV, 29.

Flandrin (Hippolyte), sa vie et son œuvre, par L. Flandrin, *bibl.*, XIII, 468.

Flandrin (Paul) et *le paysage de style*, par R. Bouyer, XII, 41.

Flat (Paul). *Gustave Moreau*, III, 39, 231 ;

— *Premiers Vénitiens (les)*, V, 241 ;

≡ *Troisième « Vierge au rocher » (une) [dans la collection Cheramy]*, II, 405.

Flat (Paul), les Premiers Vénitiens, *bibl.*, VI, 343 ; — le Musée Gustave Moreau, *bibl.*, VII, 70.

Fleur (la) de science de pourtraicture, par Fr. Pellegrin, publié par G. Migeon, *bibl.*, XXV, 89.

Fliccius (Gerlach). Voir : un *Portrait français par [le portrait de Jacques de Savoie, duc de Nemours]*, par L. Dimier, XXVI, 471.

Florence. Voir : les *Fresques de l'Angelico, dans le cloître Saint-Marc*, à —, par P. Gauthiez, VII, 193 ; — la *Chapelle du palais des Médicis à —, et sa décoration par Benozzo Gozzoli*, par U. Mengin, XXV, 367 ; — les *Appartements du duc Cosme Ier au Palais-Vieux*, par E. Forichon, XXV, 459 ; — *la Chapelle de Léon X et le « tesoretto » du Palais-Vieux*, par E. Forichon, XXVI, 307. — Voir aussi : *Musée des Offices*.

Florence, par E. Gebhart, *bibl.*, XIX, 157.

Florence et la Toscane, par E. Müntz, *bibl.*, IX, 227.

Follot (F.), Exposition universelle de 1900 : Rapport sur le musée rétrospectif de la classe 68 (papiers peints), *bibl.*, XI, 64.

Fontainas (A.), Histoire de la peinture française au XIXe siècle, *bibl.*, XX, 239 ; — Frans Hals, *bibl.*, XXVI, 476.

Fontaine (André). *L'Esthétique janséniste*, XXIV, 141.

Fontaine (André), Essai sur le principe et les lois de la critique d'art, *bibl.*, XVI, 327 ; — les Doctrines d'art en France : Peintres, amateurs, critiques, de Poussin à Diderot, *bibl.*, XXV, 238.

Fontainebleau. Voir : un *Ouvrage oublié de Philibert Delorme [le plafond de la chambre d'Henri II, à —]*, par L. Dimier, X, 210.

Fontainebleau, par L. Dimier, *bibl.*, XXIV, 320.

Fontanesi (Antonio), pittore paesista (1818-1882), da M. Calderini, *bibl.*, X, 144.

Forêt (la) de Fontainebleau, par E. Michel, *bibl.*, XXVI, 405.

Forichon (Ernest). *Correspondance de Florence : la Chapelle de Léon X et le tesoretto du Palais-Vieux*, XXVI, 307 ;

≡ *Correspondance de Florence : les Appartements du duc Cosme Ier au Palais-Vieux*, XXV, 459.

Fornarina (la, Pseudo), des Offices. Voir : un *Portrait indûment retiré à Raphaël*, par E. Durand-Gréville, XVIII, 313.

Forrer (E.-L.), Biographical dictionary of medallists, *bibl.*, XIX, 237 ; XXII, 79.

Forteresse ibérique (une) à Ossuna, par A. Engel et P. Paris, *bibl.*, XXI, 466.

Forum romain (le) et les forums impériaux, par H. Thédenat ; *bibl.*, XVI, 86 ; XXIV, 239.

Forum romain (le), son histoire et ses monuments, par Ch. Huelsen, *bibl.*, XX, 239.

Foucquet (Jehan). Voir : *Fouquet (Jean)*.

Fougères (G.), Athènes et ses environs, *bibl.*, XXII, 319 ; — la Grèce, *bibl.*, XXVI, 157.

[Fouilles d'Antinoë]. Voir : les *Fouilles du Musée Guimet*, par A. G., I, 188 ; — les *Nouvelles*, par Al. Gayet, XIV, 75 ; — les *Dernières : Leukyoné et la civilisation d'Antinoë sous le règne d'Héliogabale*, par Al. Gayet, XII, 9.

Fouilles (les) d'Aphrodisias, par M. Collignon, XIX, 33.

[Fouilles (les) d'Égypte en 1896-1897]. Voir : *Correspondance*, par A. G., I, 79.

[Fouilles de Délos]. Voir : les *Lions de Délos*, par G. Leroux, XXIII, 177 ; — *Apollon*

vainqueur des Galates », statue découverte à-, par G. LEROUX, XXVI, 98.

Fouilles de Delphes: les Découvertes de Marmaria, par Th. HOMOLLE, XV, 5; — *les Dernières: le Temple d'Athéna Pronaia*, par Th. HOMOLLE, X, 361.

Fouilles de Didymes, par B. HAUSSOULLIER et E. PONTREMOLI, II, 391.

Fouilles de l'Orient grec (les Grands champs de) en 1904, par G. MENDEL, XVIII, 245, 371; — *en 1905*, XX, 441; XXI, 21; — *en 1906-1908*, XXV, 193, 260.

Fouilles de M. Gauckler (le Musée du Bardo, à Tunis, et les); par G. PERROT, VI, 199.

Fouilles de Susiane (les Dernières), par J. DE MORGAN, XXIV, 401; XXV, 23.

Fouilles et restaurations : Olympie, Delphes, Délos, Knossos et le musée de Candie, XXIII, 73.

Fould (P.), *Anecdotes curieuses de la cour de France sous le règne de Louis XV*, bibl., XVIII, 162.

Fouquet (Jean), par P. LEPRIEUR, I, 25; II, 15, 147, 347; — « *l'Homme au verre* », attribué à-, [au Musée du Louvre], par G. LAFENESTRE, XX, 437; — *l'Exposition des primitifs français . de quelques portraits du peintre, aujourd'hui perdus*, par H. BOUCHOT, XIII, 5; — « *les Antiquités judaïques* » et-, à propos d'un livre nouveau [du comte P. Durrieu], par E. DACIER, XXII, 463; — Voir aussi: *une Promenade aux Primitifs [français] : trois haltes*, par F. de MÉLY, XV, 453.

Fouquet (Jehan), par G. Lafenestre, bibl., XVI, 473.

Fourcaud (Louis de). *Antoine Watteau : Vers la joie*, IX, 87; — *Entrée de Watteau dans l'histoire*, IX, 94; — *le Génie de Watteau*, IX, 98; — *les Maîtres de Watteau*, IX, 313; — *l'Existence de Watteau*, X, 105; 163, 241; — *l'Invention sentimentale, l'effort technique et les pratiques de composition et d'exécution de Watteau*, X, 246, 337; — *Scènes et figures théâtrales*, XV, 135, 193; —

Scènes et figures galantes, XVI, 341; XVII, 105; *Antoine Watteau, peintre d'arabesques*, XXIV, 431; XXV, 49, 129;

— *Artistes contemporains : Émile Gallé*, XI, 34, 171; XII, 281, 337;

— *Artistes contemporains : Franz von Lenbach (1836-1904)*, XIX, 63, 97, 187;

— *Exposition universelle (l') de 1900 : la Peinture : l'école française*, VII, 409; VIII, 1, 73, 145;

— *Exposition universelle (l') de 1900 : le Bois*, VIII, 371;

— *Exposition universelle (l') de 1900 : Potsdam à Paris*, VIII, 269;

— *Honoré Fragonard*, XXI, 5, 95, 209, 287;

— *Jean-Baptiste-Siméon Chardin*, VI, 383;

— *Pastel (le) et les pastellistes au XVIIIe siècle [à propos de l'exposition des Cent pastels]*, XXIV, 5, 109, 221, 279;

— *Reliure (la) au XIXe siècle [à propos d'un livre de H. Béraldi]*, III, 63.

Fourcaud (Louis de), *François Rude*, bibl., XV, 73.

Fournier-Sarlovèze (R.). *Un Amateur oublié : Costa de Beauregard*, X, 259;

— *Amateurs au XVIe siècle : Sofonisba Anguisola et ses sœurs*, V, 313, 379;

— *Buste (le) de Gauthiot d'Ancier, 1490-1556, [au musée de Gray]*, III, 135;

— *Châteaux (les) de France : Vaux-le-Vicomte*, IV, 397, 529;

— *Général Lejeune (le)*, IX, 161;

— *Lampi*, VII, 169, 281;

— *Peintres (les) de Stanislas-Auguste II, roi de Pologne : Bacciarelli*, XIV, 89; — *Antoine Graff*, XV, 111; — *Norblin de La Gourdaine*, XVI, 219, 279; — *Grassi*, XVII, 257, 327; — *Alexandre Kucharski*, XVIII, 417; XIX, 17; — *Per Krafft et Bernardo Bellotto*, XX, 113; — *Louis Marteau, Vincent de Leseur, Daniel Chodowiecki, Joseph Pitschmann*, XX, 269;

— *Primitifs (quelques) du centre de la France*, XXV, 113, 180;

— *Van Dyck et Anguissola*, VI, 316.

Fournier-Sarlovèze (R.), Artistes oubliés, *bibl.*, XI, 135; — les Peintres de Stanislas-Auguste II, roi de Pologne, *bibl.*, XXI, 77.

Foville (A. de). *Daniel Dupuis et ses dernières œuvres*, VII, 89.

Foville (Jean de). *Pisanello, d'après des découvertes récentes*, XXIV, 315.

Foville (Jean de), Gênes, *bibl.*, XXIII, 159; — Pisanello et les médailleurs italiens, *bibl.*, XXV, 237.

Fragment de retable [sculpture flamande de la fin du XVᵉ siècle, de la Collection A. van de Walle à Bruges], par J. DESTRÉE, VII, 233.

Fragments d'architecture du moyen âge et de la Renaissance, publ. par d'Espouy, *bibl.*, VI, 424.

Fragonard et l'architecte Paris, à propos de l'exposition rétrospective de Besançon [1906], par H BOUCHOT, XIX, 203; — *Honoré Fragonard*, par L. de FOURCAUD, XXI, 5, 95, 209, 287; — *Deux questions sur -*, par P. de NOLHAC, XXII, 19; — *l'Exposition Chardin et -*, par Jean GUIFFREY, XXII, 93.

France (A.), *Balthasar et la reine Balkis*, *bibl.*, VII, 159.

France (Élisabeth de). Voir : *le Portrait prétendu d' -*, par Rubens, au Musée du Louvre, par F. ENGERAND, IV, 267.

Francesca (Piero della). Voir : *la Vierge et l'Enfant de -*, au Musée du Louvre, par G. LAFENESTRE, VII, 81.

François d'Assise (saint) dans la légende et dans l'art, par A. Goffin, *bibl.*, XXVI, 319.

François Iᵉʳ en saint Jean-Baptiste, peinture attribuée à Jean Clouet, par M. H. SPIELMANN, XX, 223.

Franklin (A.), l'Institut, *bibl.*, XXIII, 239.

Frantz (Henri). *Correspondance : l'Exposition d'Arnold Bœcklin* [à Bâle], 1987, II, 375.

Frantz (Henri), *French pottery and porcelain*, *bibl.*, XX, 79.

Freiburger (das) Münster, von F. Kempf und K. Schuster, *bibl.*, XXI, 317.

Fréjus, par J.-Charles Roux, *bibl.*, XXV, 77.

French architects and sculptors of XVIIIᵗʰ century, by lady E. Dilke, *bibl.*, IX, 226.

French engravers and draughtsmen of XVIIIᵗʰ century, by lady E. Dilke, *bibl.*, XIV, 84.

French painters of the XVIIIᵗʰ century, by lady E. Dilke, *bibl.*, VII, 149.

French pottery and porcelain, by H. Frantz, *bibl.*, XX, 79.

Frères Huaud (les), miniaturistes et peintres sur émail, par H. CLOUZOT, XXII, 293.

Frères Le Nain (les), par Raymond BOUYER, XVI, 155.

Fresques (les) de l'Angelico, dans le cloître Saint-Marc à Florence, par P. GAUTHIEZ, VII, 193; — *de Tiepolo à la villa Soderini* [à Nervesa], par H. BOUCHER, IX, 367.

Fribourg (le Rétable de Baldung Grün, à la cathédrale de). Voir : le Mouvement artistique à l'étranger, par T. DE WYZEWA, XVII, 67.

Friedlænder (J.), les Chefs-d'œuvre de la peinture néerlandaise des xvᵉ et xvɪᵉ siècles à l'exposition de Bruges (1902), *bibl.*, XV, 474.

Froment (Nicolas), d'Avignon, par G. LAFENESTRE, II, 305.

Frühmittelalteriche (die) Portrætmalerei in Deutschland bis zur Mitte des XIII Jahrhunderts, von M. Kemmerich, *bibl.*, XXII, 318.

Furcy-Raynaud (M.), Inventaire des sculptures commandées au xviiiᵉ siècle par la Direction générale des Bâtiments du roi, *bibl.*, XXVI, 158.

G

Gainsborough. Voir : « Mrs Sheridan et Mrs Tickell », par—, à la Galerie du Collège de Dulwich, par P. A., XXIV, 255.

Galbrun (Ch.), Guide populaire du Musée du Louvre, bibl., X, 360.

Galerie. Voir aussi : Collection; Musée.

Galerie (la) de peintures du Prado, bibl., XXIV, 319.

[Galerie de Trinity-College, Oxford]. Un Portrait d'Anne de Clèves à la. Voir : le Mouvement artistique à l'étranger, par T. de Wyzewa, XVI, 314.

Galerie (la) des bustes, par H. Roujon, bibl., XXIV, 79.

Galerie (la) des glaces. Voir : l'Art de Versailles, par P. de Nolhac, XIII, 177, 279.

Galerie des peintres et sculpteurs comtois, par A. Estignard, bibl., VII, 319.

Galerie (la) des portraits de Port-Royal, d'après un ouvrage récent [Port-Royal au XVII^e siècle, par A. Gazier], par Cl. Cochin, XXVI, 455.

Galerie du Collège de Dulwich (« Mrs Sheridan et Mrs Tickell », par Gainsborough, à la), par P. A., XXIV, 255.

[Galerie du palais de Villahermosa, Madrid]. Voir : le Portrait de don Diego del Corral, par Velazquez, par G. Daumet, XVIII, 27.

Galerie Lacaze. Voir : Musée du Louvre.

Galerie nationale de Rome (un Tableau de Melozzo da Forli [Saint Sébastien entre deux donateurs], à la). Voir : le Mouvement artistique à l'étranger, par T. de Wyzewa, XVII, 67.

Galeries et collections : la Collection Georges Lutz, par M. Nicolle, XI, 331; — la Collection Humbert, par M. Nicolle, XI, 435; — la Collection Pacully, par R. Bouyer, XIII, 291.

Gallé (Émile), par L. de Fourcaud, XII, 34, 171; XII, 281, 337.

Gallé (Émile), Écrits pour l'art, bibl., XXIII, 399.

Gallet (Louis). Camille Saint-Saëns, IV, 385;

— Grands concerts (les) de l'année [1898], III, 495; IV, 15.

Gallet (Louis), par C. Saint-Saëns, IV, 559.

Galliera. Voir : Musée Galliera.

Gand. Voir : Musée de Gand.

Garnier (Édouard). L'Exposition universelle de 1900 : la Terre (les arts du feu) : l'Exposition centennale, VIII, 103; — la Porcelaine, VIII, 173; — la Faïence, VIII, 389; — le Grès, VIII, 397; — le Verre, VIII, 402;

— Porcelaine (la) de Meissen et son histoire [à propos d'un livre de D. K. Berling], VII, 301.

Garnier (Édouard), la Céramique ancienne et moderne, VII, 71.

Gassies (J. G.), le Vieux Barbizon, bibl., XXI, 239.

Gauckler (le Musée du Bardo, à Tunis, et les fouilles de M.), par G. Perrot, VI, 1, 99.

Gaultier (P.), le Rire et la caricature, bibl., XIX, 239; — le Sens de l'art, bibl., XXI, 158; — Reflets d'histoire, bibl., XXVI, 239.

Gauthiez (Pierre). Artistes contemporains : un Peintre écrivain, Jules Breton, IV, 201;

— Chartreuse (la) du Val d'Ema, IV, 111;

— Dernier (le) des condottieri : Jean des Bandes Noires, 1498-1526, esquisse d'iconographie, II, 121;

— Fresques (les) de l'Angelico dans le cloître Saint-Marc, à Florence, VII, 193;

— *Salons (les) de 1898 : la Sculpture*, III, 439, 522 ;

— *Salons (les) de 1899 : la Peinture*, V, 393, 451.

Gauthiez (Pierre), *Milan*, bibl., XIX, 468.

Gauthiot d'Ancier (le Buste de), 1490-1556 [au Musée de Gray], par FOURNIER-SARLOVÈZE, III, 135.

Gautier (Théophile). *Aperçu iconographique sur-*, par H. BOUCHER, IV, 147.

Gayet (Albert). *L'Art copte*, IV, 49 ;

— *Correspondance* : [les *Fouilles d'Égypte en 1896-1897*], I, 79 ;

— *Correspondance* : les *Fouilles du Musée Guimet* [à Antinoë], I, 188 ;

— *Dernières fouilles (les) d'Antinoë : Leukyoné et la civilisation d'Antinoë sous le règne d'Héliogabale*, XII, 9 ;

— *Monuments (les) de Damiette et de Mansourah, contemporains de l'époque des croisades*, VI, 71 ;

— *Nouvelles (les) fouilles d'Antinoë*, XIV, 75 ;

— *Thaïs d'Antinoë*, X, 135.

Gayet (Albert), l'Art copte, bibl., XII, 79 ;
— Antinoë et les sculptures de Thaïs et de Sérapion, bibl., XIII, 159 ; — Fantômes d'Antinoë : les sépultures de Leukyoné et de Myrithis, bibl., XVI, 167 ; — Coins d'Égypte ignorés, bibl., XVIII, 80 ; — la Civilisation pharaonique, bibl., XXII, 398.

Gazier (A.), Port-Royal au XVIIe siècle, bibl., XXVI, 455.

Gebhart (Émile). *Le Chroniqueur Fra Salimbene et « le Triomphe de la mort » au Campo Santo de Pise*, IV, 193 ;

— « *Madone Guidi (la)* » *de Botticelli*, XXIII, 5.

Gebhart (Émile). Florence, bibl., XIX, 157.

Geffroy (Gustave). Daumier, IX, 229 ;

— *Peintures (les) d'Eugène Delacroix à la bibliothèque de la Chambre des députés*, XIII, 65, 139.

Geffroy (Gustave), la Vie artistique, bibl., VIII, 280 ; X, 214 ; XV, 399 ; — les Musées d'Europe : le Louvre, la peinture, bibl., XIII, 79 ; — les Musées d'Europe : la National Gallery, bibl., XV, 78 ; — la Bretagne, bibl., XVII, 158 ; — les Musées d'Europe : la Hollande, bibl., XVII, 319 ; — les Musées d'Europe : la Belgique, bibl., XIX, 397 ; — les Musées d'Europe : la Sculpture au Louvre, bibl., XXI, 399 ; — les Musées d'Europe : Madrid, bibl., XXIII, 237.

Gelli (J.), l'Arte dell'armi in Italia, bibl., XXI, 157.

Gemmes gravées (les). Voir : *Gravure (la) sur médailles et sur pierres fines*.

Général Lejeune (le), par FOURNIER-SARLOVÈZE, IX, 161.

Gênes (les Peintres primitifs des Pays-Bas, à), par C. BENOIT, V, 111, 299.

Gênes, par J. de Foville, bibl., XXIII, 159.

Genre satirique (le) dans la peinture flamande, par L. Maeterlinck, bibl., XIV, 350 ; XXII, 159.

Gensel (W.), Constantin Meunier, bibl., XIX, 79.

Géricault (l'Esthétique de), par L. ROSENTHAL, XVIII, 291, 355.

Géricault, par L. Rosenthal, bibl., XVIII, 463.

Germain (A.), le Sentiment de l'art et sa formation par l'étude, bibl., XV, 400.

Germain (G.), les Néerlandais en Bourgogne, bibl., XXVI, 406.

Gérôme (J.-L.). La Société de l'Art précieux de France, II, 451.

Gérôme (« le Duc d'Aumale » de M.), par P. M., VI, 370.

Gérôme, peintre et sculpteur, par Ch. Moreau-Vauthier, bibl., XX, 160.

Geschichte der Renaissance in Italien, von J. Burckhardt, bibl., XVI, 326.

Geste (le) du discobole dans l'art antique et

dans le sport moderne, par J. Richer, XXIV, 193;

Geymüller (Henry de). *Léon-Batista Alberti peut-il être l'architecte du palais de Venise à Rome?* XXIV, 417;

Gheyn (J. van den), *Chronicques et conquestes de Charlemaine*, bibl., XXVI, 160.

Ghirlandaio, à propos d'un livre récent [de H. Hauvette], par Ch. Diehl, XXV, 141.

Ghirlandaio, par H. Hauvette, bibl., XXIV, 78;

Gigante (Il), par P. Patrizi, bibl., II, 367;

Gille (Ph.), Versailles et les deux Trianons, bibl., V, 429; VI, 341.

Gillet (Louis). *Albert Dürer, à propos d'un livre récent* [de M. Hamel], XVI, 391;

— *Arnold Bœcklin (1827-1901)*, XXII, 375, 443; XXIII, 45;

— *Collection Maurice Kann* (la), XXVI, 361, 421;

— *Exposition Jordaens* (l'), à Anvers [1905], XVIII, 223;

— *Menzel*, XVII, 181, 295;

— *Renaissance* (la) *avant la Renaissance : les Origines de Nicolas de Pise*, XV, 281;

— *Renaissance* (la) *du triptyque*, XIX, 255, 379.

Gillet (Louis), Raphaël, bibl., XXI, 317.

Giorgione (Au pays de) et de Titien, par E. Michel, XXI, 321, 421;

Giotto à Assise : les Scènes de la « Vie de saint François », par C. Bayet, XXII, 81, 195;

Giotto und die Kunst Italiens im Mittelalter, von M. G. Zimmermann, bibl., VI, 501; — Giotto, par C. Bayet, bibl., XXII, 397.

Giraud (J.-B.), Lucien Magnin, relieur lyonnais, bibl., XVIII, 163;

Girodie (André). *Maurice Achener, peintre et graveur*, XIX, 416;

— *Max Bugnicourt, peintre et graveur*, XXII, 40;

— *Musées* (les) *d'Alsace : le Musée de Colmar*, XVI, 421; XVII, 5;

— *Musées* (les) *d'Alsace : les Musées de Strasbourg*, XXII, 175, 277.

Girodie (André), les Musées d'artistes français dans leurs provinces, bibl., XIV, 352; — un Peintre alsacien : Clément Faller, bibl., XXII, 160.

Glyptothèque de Munich (un Portrait d'enfant romain, à la), par M. Collignon, XIV, 471;

Gobelins (les) Tapisseries de Malte aux)-et-les tentures de l'Académie de France à Rome, par J. G., I, 64; — les Boucher des, par J.-J. Guiffrey, VI, 483.

Gobelins (les) et Beauvais, par J.-J. Guiffroy, bibl., XXI, 159.

Goffin (A.), la Légende franciscaine dans l'art primitif italien, bibl., XIX, 469; — Thiéry-Bouts, bibl., XXIII, 238; — Pinturicchio, bibl., XXIV, 240; — Saint François d'Assise dans la légende et dans l'art, bibl., XXVI, 319;

Gonse (Louis). *Au musée de Troyes : Sculptures et objets d'art*, XV, 321;

— *Minerve* (la) *de Poitiers*, XII, 313;

— *Musée* (le) *de Clermont-Ferrand*, XIV, 365;

— *Musée* (le) *de l'hôtel Pincé, à Angers*, XIV, 177.

Gonse (Louis), les Chefs-d'œuvre des musées de France, bibl., [la peinture] IX, 146; [la sculpture et les objets d'art], XVI, 5.

Gottlob, par R. G., XVIII, 210.

Goujon (Jean), par P. Vitry, bibl., XXIV, 240.

Gower (Lord R. S.), Sir Josuah Reynolds, bibl., XII, 445; — Michaël Angelo Buonarotti, bibl., XIV, 350;

Goya, par P. Lafond : l'Art de Goya, V, 133; — Vie de Goya, sa jeunesse, V, 491; — son âge mûr, sa vieillesse, VI, 45; — Goya peintre religieux, VI, 461; — Goya portraitiste, VII, 45; IX, 20; — Goya peintre de genre et d'histoire, IX, 22; — Goya graveur, IX, 211; — une Eau-forte inconnue de —, par

A. M., X, 378; — un Disciple [de. : *Eugenio Lucas*, par P. LAFOND, XX, 37.

Goyen (Van). Voir : *Correspondance de Hollande* : *l'Exposition* [à Amsterdam], par P. ALFASSA, XIV, 255.

Gozzoli (Benozzo). Voir : *la Chapelle du palais des Médicis à Florence et sa décoration* par —, par U. MENGIN, XXV, 367.

Gozzoli (Benozzo), par U. Mengin, bibl., XXVI, 317.

Graff (Antoine), par FOURNIER-SARLOVÈZE, XV, 111.

Graham (Mrs J. Carlyle), the Problem of Fiorenzo di Lorenzo, bibl., XV, 237.

Grand-Carteret (J.), *la Montagne à travers les âges*, bibl., XVI, 407.

Grande encyclopédie (la), bibl., X, 412 ; XII, 384.

Grandes institutions (les) de la France, bibl. Voir aux noms des institutions.

Grands artistes (les), (coll. Laurens), bibl., XII, 229 ; XIII, 80 ; XV, 79 ; XVI, 328 ; XVIII, 324 ; XIX, 239. — Voir aussi aux noms des artistes.

Grands champs (les) de fouilles de l'Orient grec en 1904, par G. MENDEL, XVIII, 245, 371 ; — *en 1905*, XX, 441 ; XXI, 21 ; — *en 1906-1908*, XXV, 193, 260.

Grands concerts (les) de l'année [1898], par L. GALLET, III, 495 ; IV, 15.

Grands peintres (les) aux ventes publiques : J.-F. Millet, par L. Soullié, bibl., IX, 148.

Granié (J.), par J. CRUPPI, VI, 89.

Grassi. Voir : *les Peintres de Stanislas-Auguste*, par FOURNIER-SARLOVÈZE, XVII, 257, 327.

Grassin (le *Portrait de Pierre*), gravé par B. Lépicié, d'après N. de Largillière, par F. COURBOIN, XXVI, 402.

Graveurs. Voir : *les Maîtres de Petitot*, les Toutin, par H. CLOUZOT, XXIV, 456 ; XXV, 39.

Graveurs contemporains : *Émile Lequeux*, par E. DACIER, XXIV, 91.

Graveurs Demarteau (les), *Gilles et Gilles-Antoine (1722-1802)*, par H. BOUCHOT, XVIII, 97.

Graveurs (les) du XX° siècle. Voir au nom des artistes : *Beurdeley ; Chahine ; Charvot ; Chessa ; Darbour ; Decisy ; Delatre ; Delpy ; Gottlob ; Gusman ; Hotin ; Kœrttgé ; Leheutre ; Mac-Laughlan ; Minartz ; Morin ; Paillard ; Truchet ; Waltner*.

Graveurs et dessinateurs du XVIII° siècle [à propos d'un livre de lady E. Dilke], par M. NICOLLE, XIV, 84.

Gravure (la), par L. Rosenthal, bibl., XXV, 399.

Gravure (la) aux Salons, par P. LALO (1897), I, 164, 270 ; — (1898), III, 449, 533 ; — (1899) V, 465 ; — par H. BOUCHOT (1901), IX, 427 ; — par E. DACIER (1902), XII, 29 ; — (1903), XIII, 374 ; (1904), XV, 441 ; (1905), XVII, 462 ; XVIII, 54 ; — (1906), XX, 47 ; — (1907), XXII, 69 ; — (1908), XXIV, 45 ; — (1909), XXIV, 53.

Gravure (la) en médailles à l'Exposition universelle de 1900, par A. HALLAYS ; *l'Exposition centennale*, VII, 431 ; — *l'Exposition décennale*, VIII, 29.

Gravure (la) en médailles [et sur pierres fines] *aux Salons*, par E. MOLINIER (1897), I, 257 ; — (1898), III, 529 ; — (1899), VI, 42 ; — par E. BABELON (1901), X, 33 ; — (1902), XII, 19 ; — (1903), XIV, 23 ; — (1904), XVI, 36 ; — (1905), XVIII, 58 ; — (1906), XX, 57 ; — (1907), XXII, 63 ; — (1908), XXIV, 39 ; — (1909), XXVI, 48.

Gravure (la) en pierres fines à l'Exposition universelle de 1900, par E. BABELON, VIII, 221, 297.

Gravure originale (une) à la manière noire, par M. R. Piguet, par E. D., XVIII, 126.

Gravure sur bois (l'Exposition de la) [1902], par E. DACIER, XI, 279, 315.

Gravure (la) sur bois d'illustration. Voir : *Propos de bibliophile*, par H. BERALDI, I, 76.

Gray. Voir : *Musée de Gray*.

12

Grec (Buste funéraire) au Musée du Louvre, par M. COLLIGNON, IX, 377; — un Artiste d'aujourd'hui : Nicolas Gysis, par W. RITMEN, IX, 301.

Grèce. Voir : Aphrodisias; Athènes; Délos; Delphes; Didymes; Marmaria; Olympie.

Grèce (la), par G. Fougères, bibl., XXVI, 157.

Grecques (les Nouveaux achats du Louvre : orchestre et danseurs, figurines de terre cuite), par M. COLLIGNON, I, 19; — les Origines du portrait sur les monnaies -, par E. BABELON, V, 89, 177.

Greek terra-cotta statuettes, by M. B. Huish, bibl., VII, 318.

Greenaway (Kate), by M. H. Spielmann and G. S. Layard, bibl., XVIII, 463.

Grenoble et Vienne, pan M. Reymond, bibl., XXIII, 159.

Grès (le) à l'Exposition universelle de 1900, par E. GARNIER, VIII, 397.

« Grignan (Mme de) », gravure de M. Buland, d'après le tableau de Mignard au musée Carnavalet, par E. D.; X, 390.

Grollier (Marquis de), Histoire des manufactures françaises de porcelaine, bibl., XIX, 319.

Gronau (G.), Tizian, bibl., VII, 472; — A propos du séjour de Raphaël à Florence, bibl., XIII, 80; — Correggio, bibl., XXII, 80.

Grün (Baldung). Le Retable de la cathédrale de Fribourg. Voir : le Mouvement artistique à l'étranger, par T. de WYZEWA, XVII, 67.

Grünewald (le Pseudo-). Voir : Deux tableaux du Musée de Lille [« le Couronnement d'épines », par-], par F. BÉNOIT, XXIII, 87.

Gruyer (G.), l'Art ferrarais à l'époque des princes d'Este, bibl., II, 175; — Chantilly, Musée Condé, notice des peintures, bibl., VII, 69; — la Jeunesse du roi Louis-Philippe, bibl., XXIV, 398.

Gsell (Stéphane), les Monuments antiques de l'Algérie, bibl., XIII, 80.

Guadet (J.). L'Église du Sacré-Cœur, VII, 103;

— Exposition universelle (l')-[de 1900]: Avant l'ouverture (1855-1900), VII, 241.

Guadet (J.), Éléments et théorie de l'architecture, bibl., XIII, 159; XIV, 174; XVI, 407.

« Guerre (la) de Troie », à-propos de dessins récemment acquis par le Louvre, par Jean GUIFFREY, V, 205, 503.

Guide du Congrès archéologique de Caen en 1908, par E. Lefèvre-Pontalis et Louis Serbat, bibl., XXIV, 157.

Guide illustré du Cabinet des médailles et antiques de la Bibliothèque nationale, par E. Babelon, bibl., VII, 71.

Guide populaire du Musée du Louvre, par F. Trawinski et Ch. Galbrun, bibl., X, 360.

Guide pratique de l'antiquaire, par A. Blanchet et F. de Villenoisy, bibl., VI, 79.

Guiffrey (J.-J.). Voir : Guiffrey (Jules).

Guiffrey (Jean). Le Double portrait vénitien du Musée du Louvre, X, 289;

— Exposition Chardin-Fragonard (l') [1907]. XXII, 93;

— « Guerre (la) de Troie, » à propos de dessins récemment acquis par le Louvre, V, 205, 503;

— Legs (le) de la Baronne Nathaniel de Rothschild au Musée du Louvre, IX, 357;

— Legs Tomy-Thiéry (le) au Musée du Louvre, XI, 113;

— Statues équestres (les) de Paris avant la Révolution, et les dessins de Bouchardon, XXII, 10.;

— Tableau (un) récemment donné au Musée du Louvre [« l'Enfer », peinture flamande du XVe siècle »], IV, 135.

Guiffrey (Jean), Inventaire général des dessins du Musée du Louvre et de Versailles : École française, bibl., XXII, 287; XXIII, 317; XXVI, 157.; — le Musée du Louvre : des peintures, les dessins, la chalcographie, bibl., XXVI, 78.

Guiffrey (Jules). Un Bal de sauvages, tapisserie du XVe siècle, IV, 75;

— *Boucher (les) des Gobelins*, VI, 433;

— *Broderies (les) de la ville de Beaugency*, III, 145;

— *Dumonstier (les), dessinateurs de portraits aux crayons (XVIe et XVIIe siècles)* : [Introduction], XVIII, 5; —*Geoffroy Dumonstier*, XVIII, 9; — *Étienne Du Monstier Ier*, XVIII, 12; — *Pierre Du Monstier Ier*, XVIII, 136; *Cosme Dumonstier*, XVIII, 138; — *Cardin Du Monstier*, XVIII, 325; — *Étienne Du Monstier IIe*, XVIII, 327; — *Daniel Dumonstier*, XVIII, 333, 447; XIX, 51; — *Pierre Dumonstier IIe*, XX, 321; — *Nicolas Dumonstier*, XX, 330; *Louis Dumonstier*, XX, 333; — *Charles Du Monstier*, XX, 334; — *Étienne Ier et Pierre Ier Dumonstier (additions)*, XX, 334;

— *Tapisseries (les) de Malte aux Gobelins, et les tentures de l'Académie de France à Rome*, I, 64.

Guiffrey (Jules), Inventaire des richesses d'art de la France : Archives du Musée des monuments français (T. III), *bibl.*, III, 79; — Nicolas Houel, apothicaire parisien du xvie siècle, *bibl.*, VI, 423; — Correspondance des directeurs de l'Académie de France à Rome, *bibl.*, IX, 76 *bis*; XIV, 349; — Comptes des bâtiments du roi sous Louis XIV, *bibl.*, XII, 229; — les Gobelins et Beauvais, *bibl.*, XXI, 159.

Guignet (E.), la Céramique ancienne et moderne, *bibl.*, VII, 71.

Guimet. Voir : *Musée Guimet*.

« *Guitarrera* », *lithographie originale de A. Lunois*, par A. M., IX, 330.

Gumery (*Lithographie originale d'Adolphe*). Voir : « le Paon », panneau décoratif, par B., X, 122.

Gusman (Pierre). Les Autels domestiques à Pompéi, III, 13;

— *Dessins et monochromes antiques*, XXVI, 117;

— *Portraits (les) à Pompéi*, I, 343.

Gusman (Pierre), Pompéi, *bibl.*, VI, 497; XIX, 79; — Venise, *bibl.*, XI, 375.

Gusman (Pierre), par H. Beraldi, XVII, 32; — « les Pins de la Villa Borghèse », *gravure originale de-*, par E. D., XXV, 288.

Gysis (Nicolas), Voir : *un Artiste grec d'aujourd'hui*, par W. Ritter, IX, 301.

Gysis (Nicolas), par G. Caclamanos, *bibl.*, X, 411.

H

H. B. Voir : **Bouchot** (Henri).

H. R. *Les Envois de Rome [1898]*, IV, 160.

Habitation (l'Exposition de l'), par H. Havard, XIV, 265.

Habitation byzantine (l'), par le Général L. de Beylié, *bibl.*, XII, 232.

Habitations (les) à bon marché et un art nouveau pour le peuple, par J. Lahor, *bibl.*, XV, 239.

Hallays (André). L'Exposition universelle de 1900 : la Gravure en médailles : *l'Exposition centennale*, VII, 431; — *l'Exposition décennale*, VIII, 29.

Hallays (André), En flânant, *bibl.*, VII, 391; XIV, 176; — Nancy, *bibl.*, XX, 237; — Avignon et le Comtat, *bibl.*, XXVI, 317.

Hals (Frans), par E. W. Moes, *bibl.*, XXVI, 158; — par A. Fontainas, *bibl.*, XXVI, 476.

Halsey (Miss E.), Gaudenzio Ferrari, *bibl.*, XV, 307.

Hamel (Maurice). *Correspondance d'Allemagne : l'Exposition de Düsseldorf* [1904], XVI, 243.

Hamel (Maurice), Albert Dürer, *bibl.*, XVI, 391.

Harrisse (H.), Boilly, *bibl*, V, 339.

Haussoullier (B.). *Fouilles de Didymes*, II, 391.

Hauvette (H.), Ghirlandaio, *bibl.*, XXIV, 78 ; XXV, 141.

Havard (Henry). *Artistes contemporains : Léopold Flameng*, XIV, 451 ; XV, 29 ;

— *Exposition (l') de l'habitation*, XIV, 265 ;

— *Exposition universelle (l') de 1900* : le *Métal*, VII, 359 ; — *l'Or*, VII, 441 ; — *l'Argent*, VIII, 43, 91 ; — *l'Étain*, VIII, 97 ; — *le Fer*, VIII, 257 ; — *le Bronze*, VIII, 319 ;

— *Porcelaine hollandaise* (la), XXIV, 81, 178 ;

— *Salon (le) des arts du mobilier*, XII, 183, 251 ;

— *Salons (les)* : les *Arts décoratifs 1902*), XI, 411 ; — (*1903*), XIII, 463 ; — (*1904*), XVI, 22 ; — (*1905*), XVIII, 65 ; — (*1906*), XIX, 460 ; — (*1907*), XXII, 57 ; — (*1908*), XXIII, 439 ; — (*1909*), XXV, 449.

Havard (Henry), Bibliothèque des arts de l'ameublement, *bibl.*, III, 171 ; — Histoire et philosophie des styles, *bibl.*, VI, 419 ; — l'Art et le confort dans la vie moderne ; le bon vieux temps, *bibl.*, XVI, 85 ; — la Céramique hollandaise, *bibl*, XXV, 397.

Hay of Spot (le Portrait du capitaine Robert), par Raeburn, au musée du Louvre, par P. Lepriuer, XXVI, 19.

Hayter. Voir : *la Femme anglaise et ses peintres*, par H. Bouchot, XI, 240 ; XII, 117.

Hébert (Ernest), *notes et impressions*, par J. Claretie, XX, 401 ; XXI, 53.

Heitz (P.), die Deutschen « Accipies », *bibl.*, XXV, 398.

Helbig (J.), la Peinture au pays de Liége et sur les bords de la Meuse, *bibl.*, XIV, 173 ; — l'Art mosan, *bibl.*, XXI, 78.

Hellénique (le Type féminin dans l'art), par G. Leroux, XXIV, 387.

Helst (Bartholomaeus van der), peintre de nu mythologique, par F. Benoit, XXIV, 139.

Henner (J.-J.), par G. Séailles, II, 49 ; — la Jeunesse d'-, par S. Rocheblave, XIX, 161, 273.

Henri II. Voir : un Ouvrage oublié de Philibert Delorme : [le plafond de la chambre d'- à Fontainebleau]. par L. Dimier, X, 210.

« *Hercule* » (le Double modèle d'), eau-forte inédite de Meissonier, IX, 85.

Hercule (Pourquoi Thésée fut l'ami d'), par E. Pottier, IX, 1.

Herders Bilderatlas zur Kunstgeschichte, *bibl.*, XXI, 159.

Herscher (Ernest), architecte, décorateur et graveur, par P. A., XIX, 264.

Hertz (P.), Parthenons Kvindefigurer, *bibl.*, XXIV, 387.

Heures (le Livre d') d'Anne de Bretagne et les inscriptions de ses miniatures (1501), par F. de Mély, XVII, 235.

Heures (les) du connétable de Montmorency, au musée Condé, par L. Delisle, VII, 321, 393 ; — *Description des peintures des-*, par le Comte P. Durrieu, VII, 398.

Heures (les Très riches) du duc de Berry [à propos d'un livre du Comte P. Durrieu], par H. Bouchot, XVII, 213 ; — *Heures (les Très riches) du duc de Berry et les inscriptions de ses miniatures : Henri Bellechose et Hermann Rust*, par F. de Mély, XXII 41.

Heures du Maréchal de Boucicaut (le Maître des). Voir : *la Peinture en France au début du XVe siècle*, par le Comte P. Durrieu, XIX, 401 ; XX, 21.

« *Heures et parisiennes* » de P. Vidal, par H. Beraldi, XIII, 122.

Heuzey (J.-Ph.), la Normandie et ses peintres, *bibl.*, XXVI, 320.

Heuzey (Léon). *La Toge romaine, étudiée sur le modèle vivant*, I, 97, 204 ; II, 193, 295.

Heyman (Eau-forte originale de *Ch.*). Voir : « l'Abside de l'église de Villiers-Adam », par E. D., XXIII, 128.

Hilair (Jean-Baptiste). Voir : *Petits maîtres du XVIII*e *siècle*, par H. Marcel, XIV, 201.

Hillecamp (Eau-forte originale de *Maurice*). Voir : « la Rue du Petit-Croissant, au Havre », par E. D., XXI, 222.

Hind (A.-M.), a Short history of engraving, and etching, *bibl.*, XXVI, 79.

Hispano-moresques (les *Faïences*), par G. Migeon, XIX, 291.

Histoire ancienne des peuples de l'Orient classique, par G. Maspero, *bibl.*, VII, 320.

Histoire d'un tableau : « le Toast » par Fantin-Latour, par L. Bénédite, XVII, 21, 121.

Histoire de Corot et de ses œuvres, par E. Moreau-Nélaton, *bibl.*, XIX, 79.

Histoire de l'abbaye du Bricot-en-Brie, par E. André, *bibl.*, V, 167.

Histoire de l'architecture, par A. Choisy, *bibl.*, V, 431.

Histoire de l'art, publ. par A. Michel, XVIII, 241 ; XIX, 238 ; XX, 467 ; XXII, 157 ; XXIV, 156 ; XXVI, 238.

Histoire de l'art au Japon, *bibl.*, XIX, 226.

Histoire de l'art dans l'antiquité, par G. Perrot et C. Chipiez, *bibl.*, VI, 167 ; XV, 160.

Histoire (l') de l'art dans l'enseignement secondaire, par G. Perrot, *bibl.*, VII, 318.

Histoire de la gravure sur gemmes en France, par E. Babelon, *bibl.*, XII, 311.

Histoire de la mise en scène dans le théâtre religieux du moyen âge, par G. Cohen, *bibl.*, XX, 320.

Histoire de la musique, par A. Soubies, *bibl.*, Espagne, V, 518 ; — Suisse, VI, 425 ; — Hollande, IX, 146 ; — États scandinaves, X, 216 ; XIII, 407 ; — Îles Britanniques, XX, 400.

Histoire de la peinture française au XIXe siècle, par A. Fontainas, *bibl.*, XX, 239.

Histoire des beaux-arts en treize chapitres, par P. Rouaix, *bibl.*, X, 72.

Histoire des manufactures françaises de porcelaine, par le Comte X. de Chavagnac et le marquis de Grollier, *bibl.*, XIX, 319.

« Histoire (l') du bon roi Alexandre », manuscrit à miniatures de la collection Dutuit, par le Comte P. Durrieu, XIII, 49, 103.

Histoire du château de Versailles, par P. de Nolhac, *bibl.*, V, 77.

Histoire du musée de Bordeaux, par H. de La Ville de Mirmont, *bibl.*, VII, 239.

Histoire du musée de Caen, par F. Engerand, *bibl.*, V, 167.

Histoire du paysage en France (École d'art). *bibl.*, XXIII, 398.

Histoire du XVIe arrondissement de Paris, par A. Doniol, *bibl.*, XIII, 318.

Histoire et philosophie des styles, [à propos d'un livre] par Henry Havard, par E. Dacier, VI, 419.

Histoire générale des beaux-arts, par R. Peyre, *bibl.*, XXIII, 158.

Historien (un) de l'art français : Louis Courajod, par A. Marignan, *bibl.*, VI, 339.

Historique du domaine de Commelles, par E. Dupuis et G. Macon, *bibl.*, XVII, 79.

Hoche. Voir : *les Destinées d'une figure historique dans l'art du XVIII*e *et du XIX*e *siècle*, par E. Bourgeois, XIII, 321 ; XIV, 43.

Hofstede de Groot (C.), les Chefs-d'œuvre de la peinture de portrait à l'exposition de La Haye (1903), *bibl.*, XV, 474.

Hogarth. Voir : *la Femme anglaise et ses peintres*, par H. Bouchot, X, 401 ; XI, 17.

Holbein. Voir : *la Femme anglaise et ses peintres*, par H. Bouchot, X, 145 ; — Notes sur quelques œuvres d'—, en Angleterre, par A. Michiels, XX, 227 ; — le Portrait de Christine de Danemark par —, [à la National Gallery de Londres], par P. A., XXVI, 147.

Holbein, par F. Benoit, *bibl.*, XVIII, 163.

Holborn (J. B. S.), Jacopo Robusti, called Tintoretto, bibl., XIV, 350.

Hollandaise (la Peinture) au XVᵉ siècle : Albert van Ouwater et Gérard de Saint-Jean, par E. Durand-Gréville, XVI, 249, 373 ; — la Porcelaine, par H. Havard, XXIV, 81, 178.

Hollande (Correspondance de) : l'Exposition Van Goyen [à Amsterdam, 1903], par P. Alfassa, XIV, 255. — Voir aussi, pour les articles : Amsterdam ; Exposition ; La Haye ; Leyde ; Musée ; Rotterdam.

« Homme (l') au verre », attribué à Jehan Fouquet [au Musée du Louvre], par G. Lafenestre, XX, 437.

Homme (l') et son image, à propos d'un livre récent [de Ch. Moreau-Vauthier], par E. D., XVIII, 459.

Hommes (Des) devant la nature et la vie, par G. Mourey, bibl., XI, 214.

Homolle (Théophile). Le Bronze de Delphes, II, 289 ;

— Dernières fouilles (les) de Delphes : le Temple d'Athéna Pronaia, X, 361 ;

— École française (l') d'Athènes, I, 1, 321 ; II, 1 ;

— Fouilles de Delphes : les Découvertes de Marmaria, XV, 5.

Hongroise (la Peinture) contemporaine, à propos de l'exposition du Glas-Palast [de Munich, 1909], par M. Montandon, XXVI, 463.

Hôpital Saint-Jean de Bruges. Voir : la Sibylle Sambeth [par H. Memling], par H. Bouchot, V, 441.

Hoppner (le Nouvel) du musée du Louvre [« Portrait d'une femme et d'un jeune garçon »], gravure de M. Leseigneur, par E. D., XIX, 186.

Horlogerie (l') à l'Exposition rétrospective de l'art français [Exposition universelle de 1900], par G. Migeon, VIII, 136.

Horloges et pendules, par H. Lavoillée, IV, 357, 429.

Hôtel de ville (l') de Paris, par H. Fierens-Gevaert, VI, 281, 475 ; IX, 193, 281.

Hôtel de ville (l') de Paris, par M. Vachon, bibl., XVII, 159.

Hotin (Auguste), par H. Beraldi, XV, 110.

Houdon (un Buste de négresse, par), au Musée de Soissons, par P. Vitry, I, 351 ; — Houdon, portraitiste de sa femme et de ses enfants, par P. Vitry, XIX, 337 ; — le « Morphée » [de-], par P. Vitry, XXI, 149.

Houel (Nicolas), apothicaire parisien du XVIᵉ siècle, par J.-J. Guiffrey, bibl., VI, 423.

Hourticq (Louis). Rubens et Delacroix, à propos de deux tableaux de la collection de S. M. le roi des Belges [les « Miracles de saint Benoit », par Rubens, et leur copie par Delacroix], XXVI, 215 ;

— Sur un portrait d'Anne d'Autriche [par Rubens, au Musée du Louvre], XVI, 293.

Hourticq (Louis). Rubens, bibl., XVII, 317.

How to identify portrait miniatures, by G. C. Williamson, bibl., XVI, 475.

Huard (Charles), par Ed. André, XX, 455.

Huaud (les Frères), miniaturistes et peintres sur émail, par H. Clouzot, XXII, 293.

Huelsen (Ch.), le Forum romain, bibl., XX, 239.

Hugo (la Maison de Victor), à propos d'un livre récent [de A. Alexandre], par E. Dacier, XIV, 428.

Huish (M. B.), Greek terra-cotta statuettes, bibl., VII, 318 ; — Samplers and tapestry embroideries, bibl., IX, 375.

Huit dessins d'Edme Saint-Marcel, bibl., XII, 160.

Humbert. Voir : Collection Humbert.

Huyot-Berton (Ch.). Voir : **Bouchot** (Henri).

Huysmans (J.-K.), Trois primitifs, bibl., XVII, 319.

Hymans (H.), Bruges et Ypres, bibl., X, 144.

I

Iconographie (Essai sur l') de Mirabeau, par H. MARCEL, IX, 269.

Idéal esthétique (l'), par F. Roussel-Despierres, *bibl.*, XV, 239.

Illustration (l') de la correspondance révolutionnaire, par R. BONNET, XIV, 321; XVI, 125, 215.

Image (l') de la femme, par A. Dayot, *bibl.*, VI, 503.

Imbert (Hugues). *Georges Bizet*, VI, 215.

Imitateurs (les) de Hieronymus Bosch, à propos d'une œuvre inconnue d'Henri Met de Bles [« le Paradis, le Jugement dernier, l'Enfer », de la collection L. Maeterlinck], par H. MAETERLINCK, XXIII, 145.

Impressionnisme (l'), à propos d'un livre récent [de C. Mauclair], par E. D., XIV, 506; — Whistler, Ruskin et l'—, par R. de LA SIZERANNE, XIV, 433.

« Impressions (les) d'Italie », d'Edgar Chahine, par G. MOUREY, XXI, 111.

Impressions musicales et littéraires, par C. Bellaigue, *bibl.*, IX, 375.

In memoriam Giovanni Segantini, le peintre de l'Engadine, par R. de LA SIZERANNE, VI, 353.

Incrustations décoratives (les) des cathédrales de Lyon et de Vienne; par E. Bégule, *bibl.*, XVIII, 323.

Industries artistiques (les), par P. Marcel, *bibl.*, XV, 239.

Influences (les) du drame liturgique sur la sculpture romane, par E. MALE, XXII, 81.

Ingres (la Nouvelle salle des portraits-crayons d'), au Musée du Louvre, par H. de CHENNEVIÈRES, XIV, 125; — « le Bain turc » d'—, d'après des documents inédits, par H. LA-PAUZE, XVIII, 383; — M^me Delphine Ingres, gravure de M. J. Corabœuf, [d'après un dessin d'—], par E. D., XIX, 352.

Institut (l') d'histoire de l'art de l'Université de Lille, par F. BENOIT, IX, 437.

Institut (l') de France, par G. Boissier, G. Darboux, A. Franklin, G. Perrot, G. Picot et H. Roujon, *bibl.*, XXIII, 239.

Inventaire des papiers manuscrits du cabinet de Robert de Cotte et de Jules-Robert de Cotte, par P. Marcel, *bibl.*, XX, 238.

Inventaire des richesses d'art de la France : Archives du Musée des monuments français (T. III), publ. par J. J. Guiffrey, *bibl.*, III, 79.

Inventaire des sculptures commandées au XVIII^e siècle par la direction générale des bâtiments du roi, par M. Furcy-Raynaud, *bibl.*, XXVI, 158.

Inventaire des tableaux commandés et achetés par la direction des bâtiments du roi (1709-1792), par F. Engerand, *bibl.*, IX, 376.

Inventaire des tableaux du roi (1709-1710), par N. Bailly, publ. par F. Engerand, *bibl.*, VI, 424.

Inventaire général des dessins du Musée du Louvre et de Versailles : École française, par J. Guiffrey et P. Marcel, *bibl.*, XXII, 237; XXIII, 317; XXVI, 157.

Irving (W.). Rip van Winkle, *bibl.*, XXI, 318.

Italia artistica [Collection de monographies], *bibl.*, XVIII, 79.

Italie (la Peinture sur verre en), par E. MÜNTZ, XI, 209; — Jacques Callot en —, par L. ROSENTHAL, XXVI, 23; — (Voir aussi, pour les articles :. Assise; Collection; Exposition;

Florence; Gênes; Pérouse; Pise; Rome; Sienne; Turin; Venise.

Italienne (la Sculpture) du XIV° siècle et son dernier historien [à propos du t. IV° de la « Storia dell' arte italiana », de A. Venturi]; par L. PILLION, XIX, 241; 353; — la Sculpture italienne du XV° siècle, d'après un ouvrage récent [« Storia dell'arte italiana », de A. Venturi]; par L. PILLION, XXV, 321, 419.

Italiens (une Exposition de tableaux) [à Paris, 1909], par G. LAFENESTRE, XXV, 5.

Ivoire (l'Art de l'); à propos de l'exposition du Musée Galliera [1903], par E. DACIER, XIV, 61.

Ivoire (un) du Musée d'Amsterdam, par A. PIT, IV, 157.

Ivoires (les) à l'Exposition rétrospective de l'art français (Exposition universelle de 1900), par G. MIGEON, VII, 453.

« Ivresse (l') de Noé », par Zurbaran, au Musée de Pau, par P. LAFOND, V, 419.

J

J. G. Voir Guiffrey (Jules).

Jabach (Everhard), collectionneur parisien, par le Baron de JOUVENEL, V, 197.

J accaci (A. F.). Au pays de Don Quichotte, bibl., IX, 145.

Jacobsen (E.); la Reggia pinacoteca di Torino, bibl., III, 80.

Jacquemart (une Eau-forte inédite de Jules), par M. TOURNEUX, II, 74.

Jacquet (Achille). Voir : le « Racine » de J.-B. Santerre et d'-, par G. LARROUMET, XII, 385; — « Portrait de Janssen », burin original de M. -, XVII, 20.

Jahn Rusconi (A.). Les Collections particulières d'Italie : Rome : la collection Doria-Pamphili, XVI, 449;

— Collections particulières (les) d'Italie : Rome : les collections Colonna et Albani, XVIII, 281;

— Exposition (l') d'art ancien à Sienne, XVI, 139.

Jahn Rusconi (A.), la Villa, il museo e la galleria Borghese, bibl., XX, 467; — Sandro Botticelli, bibl., XXII, 239.

Jaillet (une Œuvre inconnue de) : [le Christ d'ivoire de l'église d'Ailles, Aisne], par H. CHERRIER, XV, 151.

Jalabert (Charles), l'homme et l'artiste, par E. Reinaud, bibl., XIV, 351.

James (le Missel de Thomas), évêque de Dol, par E. BERTAUX et G. BINOT, XX, 129.

Jamot (Paul). Les Salons de 1897 : la Sculpture, I, 143.

Janséniste (l'Esthétique), par A. FONTAINE, XXIV, 141.

Janssen (Portrait de M.), burin original de M. Achille Jacquet, XVII, 20.

Japon (l'Enseignement des beaux-arts au), par F. RÉGAMEY, VI, 321.

Japonais (une Collection de livres), à la Bibliothèque nationale [collection Th. Duret, acquise par le Cabinet des estampes], par G. MIGEON, VI, 227.

Japonaise (la Naissance de la peinture laïque) et son évolution du XI° au XIV° siècle, par le Comte G. de TRESSAN, XXVI, 5, 129.

Jardins (l'Art des), par F. BENOIT, XIV, 233, 305.

Jaudon (H.), Denys Puech, bibl., XXVI, 237.

Jean des Bandes Noires. Voir : le Dernier des

condottieri », 1498-1526, esquisse d'iconographie, par P. GAUTHIEZ, II, 121.

« Jésus chez Marthe et Marie », par J. Jordaens. Voir : Deux tableaux du musée de Lille, par F. BÉNOIT, XXIII, 87.

Jeunesse (la) d'Henner, par S. ROCHEBLAVE, XIX, 161; 273.

Jeunesse (la) du Pérugin et les origines de l'école ombrienne [à propos d'un livre de l'abbé Broussolle], par E. MALE, X, 66.

Jeunesse (la) du roi Louis-Philippe, par F.-A. Gruyer, bibl., XXIV, 398.

Johnston (Miss K.), le Repos de Saint-Marc, de Ruskin (trad.), bibl., XXIV, 468.

Joly (H. L.), Legend in japanese art, bibl., XXIV, 238.

Jordaens (l'Exposition), à Anvers [1905], par L. GILLET, XVIII, 223 ; — Deux tableaux du musée de Lille [« Jésus chez Marthe et Marie », de-], par F. BÉNOIT, XXIII, 87.

Jordaens (Jacques) et son œuvre, par P. Buschmann, bibl., XIX, 158 ; — Jordaens, sa vie et ses œuvres, par M. Rooses, bibl., XXI, 79.

Jordell (D.), Répertoire bibliographique des principales revues françaises pour 1897, bibl., IV, 566.

Jouby (Lucien). Un Nouveau livre sur Pompéi, [par P. Gusman], VI, 497.

Jouets (les) à la « World's Fair » en 1904, à Saint-Louis, par H.-R. d'Allemagne, bibl., XXIV, 318.

Joulin (L.), les Établissements gallo-romains de Martres-Tolosanes, bibl., XII, 160.

Jouve (Lithographie originale de Paul). Voir : « Cheval de halage devant Notre-Dame », par A. M., X, 350 ; — les Quais de Paris [dessins de-], par R. BOUYER, XIV, 249, 331.

Jouvenel (Baron de), Everhard Jabach, collectionneur parisien, V, 197.

Jouvet (Dominique), dessinateur et aquafortiste, par Louise PILLION, XXI, 374.

Jouy (les Toiles de), par H. CLOUZOT, XXIII, 59, 129.

Juglar (L.) le Style dans les arts, bibl., XII, 446.

Julien (Pierre), sculpteur, par l'abbé A. Pascal, bibl., XVIII, 399.

Jullien (Ad.), Fantin-Latour, sa vie et ses amitiés, bibl., XXVI, 229.

Juste d'Allemagne. Un Peintre allemand en Italie. Voir : le Mouvement artistique à l'étranger, par T. DE WYZEWA, XV, 307.

K

Kann (M. et R.). Voir : Collection Maurice Kann ; Collection Rodolphe Kann.

Karnak (la Cachette de) et l'école de sculpture thébaine, par G. MASPERO, XX, 241, 337.

Kaufmann (P.), Joh. Martin Niederee, bibl., XXV, 319.

Keller (Albert von), par M. MONTANDON, XXIII, 463.

Keller (A. von), Zwanzig Photogravuren vom Künstler autorisierte Ausgabe, bibl., VII, 472.

Kemmerich (M.), die Frühmittelalteriche Portraetmalerei in Deutschland, bibl., XXII, 318.

Kempf (F.), das Freiburger Münster, bibl., XXI, 317.

Kervyn de Lettenhove (H.), la Toison d'or, bibl., XXIII, 160.

Khnopff (Fernand), par L. DUMONT-WILDEN, XVIII, 267; — les Pointes-sèches de-, par Ph. ZILCKEN, XXI, 192.

Khnopff (Fernand), par L. Dumont-Wilden, bibl., XXI, 320.

[Kien-Long]. Voir : « les Conquêtes de la Chine », une commande [de gravures] de l'empereur de Chine, en France au XVIII° siècle, par J. MONVAL, XVIII, 147.

King René's honeymoon cabinet, by J. P. Sedon, bibl., IV, 564.

Klassiker der Kunst im Gesamtausgabe, bibl. Voir au nom des artistes.

Kleinclausz (A.). Les Architectes des ducs de Bourgogne, XXVI, 61;

— Peintres (les) des ducs de Bourgogne, XX, 161, 253;

— Puits (le) des prophètes de Claus Sluter, XVII, 311, 359.

Kleinclausz (A.), Claus Sluter, bibl., XVIII, 163; — Dijon et Beaune, bibl., XXII, 238.

Klosterkirche St-Maria (die) zu Niedermünster im Unter-Elsass, par F. Wolff, bibl., XVI, 167.

Klotz (Victor). Voir : Collection Victor Klotz.

Knapp (F.), Fra Bartolommeo della Porta und die Schule von San Marco, bibl., XIV, 349; XVI, 314.

Knossos. Voir : Cnossos.

Kœchlin (Raymond). L'Art musulman, à propos de l'exposition du pavillon de Marsan [1903], XIII, 409;

— Art musulman (l'), [à propos du « Manuel » de H. Saladin et G. Migeon], XXII, 391;

— Musée (le) des arts décoratifs et la collection Peyre au pavillon de Marsan, XVII, 429.

Kœchlin (Raymond); la Sculpture à Troyes et dans la Champagne méridionale au XVI° siècle, bibl., VIII, 71.

Kœrligé (Albert), aquarelliste et graveur, par H. BERALDI, XVIII, 42.

Koetschau (K.), Dresdner Jahrbuch, 1905, bibl., XVIII, 323.

Krafft (Hugues), A travers le Turkestan russe, bibl., XI, 131.

Krafft (Per). Voir : les Peintres de Stanislas-Auguste, par FOURNIER-SARLOVÈZE, XX, 113.

Kremlin (l'Appareil à pointes de diamant et le palais à facettes du), par E. MÜNTZ, X, 57.

Krieger (Eaux-fortes originales de B.). Voir : « le Passage des Chenizelles, à Laon », par E. D., XIV, 330; — « le Clocher de Saint-Laurent, à Rouen », XVI, 462; — « Saint-Étienne-du-Mont », par E. D., XIX, 110; — « Saint-Nicolas-du-Chardonnet », par E. D., XX, 222; — une Aiguière en cristal de roche [du Musée du Louvre] par E. D., XXIV, 220; — « Au Mont Saint-Michel », par E. D., XXV, 458.

Kristeller (P.), Andrea Mantegna, bibl., X, 413; XIII, 80.

Kronig. Gabriel Metsu, XXV, 93, 213.

Kucharski (Alexandre). Voir : les Peintres de Stanislas-Auguste, par FOURNIER-SARLOVÈZE, XVIII, 417; XIX, 17.

Kunstler Monographien (Collection Knackfuss), bibl., XII, 281; XXIV, 79. — Voir aussi au nom des peintres.

L

L. J. Voir : **Jouby** (Lucien).

Labbé de La Mauvinière (H.), Poitiers et Angoulême, bibl., XXIII, 159.

Labille-Guiard (Adélaïde), par le baron R. Portalis, bibl., XII, 230.

Lafenestre (Georges). *Ernest Barrias*, XXIII, 321;

— *Exposition universelle (l') de 1900 : la Peinture : les écoles étrangères*, VIII, 209, 281;

— *Exposition (une) de tableaux italiens* [à Paris, 1909], XXV, 5;

— *« Homme au verre (l') »*, attribué à Jehan Fouquet [au Musée du Louvre], XX, 437;

— *Marcellin Desboutin*, XII, 401;

— *Nicolas Froment d'Avignon*, II, 305;

— *Portrait (le) de Marie Leczinska, par Carle Van Loo, au Musée du Louvre*, II, 137;

— *Portraits de John Julius Angerstein et de sa femme, par sir Thomas Lawrence, au Musée du Louvre*, I, 301;

— *Portraits (les) des Madruzzi, par Titien et G. B. Moroni*, XXI, 351;

— *« Vierge (la) et l'Enfant », de Piero della Francesca, au Musée du Louvre*, VII, 81;

Lafenestre (Georges), la Peinture en Europe : la Hollande, bibl., IV, 272; — la Tradition dans la peinture française, bibl., VI, 79; — Artistes et amateurs, bibl., VIII, 278; — les Primitifs à Bruges et à Paris (1900-1902-1904), bibl., XVI, 406; — Jehan Fouquet, bibl., XVI, 473; — la Peinture en Europe : Rome, les musées, les collections particulières, les palais, bibl., XVIII, 78.

Laffillée (H.). *L'Architecture moderne sur la Côte d'azur*, V, 145, 229;

— *Horloges et pendules*, IV, 357, 429;

— *Nouveau sou (le)*, IV, 33.

Lafond (Paul). *L'Art portugais*, XXIII, 305, 383;

— *Artistes contemporains : Ignacio Zuloaga*, XIV, 163;

— *Bayeu (les)*, XXII, 193;

— *Disciple (un) de Goya : Eugenio Lucas*, XX, 37;

— *Goya : l'Art de Goya*, V, 133; — vie de Goya, sa jeunesse, V, 491; — son âge mûr, sa vieillesse, VI, 45; — Goya peintre religieux, VI, 461; — Goya portraitiste, VII, 45; IX, 20; — Goya, peintre de genre et d'histoire, IX, 22; — Goya graveur, IX, 211.

— *Musées de province : à propos d'un portrait de Millet, au Musée de Rouen [Portrait d'un officier de marine]*, IV, 167;

— *Musées de province : « l'Ivresse de Noé », par Zurbaran, au Musée de Pau*, V, 419;

— *Portraits (des) de fous, de nains et de phénomènes en Espagne, aux XVe et XVIe siècles*, XI, 217;

— *Vicente Lopez*, XVIII, 254.

Lafond (Paul), l'Art décoratif et le mobilier sous la République et l'Empire, bibl., VII, 238; — la Sculpture espagnole, bibl., XXV, 159.

La Haye. Voir : *Musée Mesdag*.

Lahor (J.), l'Art nouveau, XI, 216; — les Habitations à bon marché et un art nouveau pour le peuple, bibl., XV, 239.

Laigue (L. de). *Une Faïencerie à Rotterdam aux XVII° et XVIII° siècles*, IV, 227.

Lalo (Pierre). *Les Salons de 1897 : la Gravure*, I, 164, 270;

— *Salons (les) de 1898 : la Gravure*, III, 449, 533;

— *Salons (les) de 1899 : la Gravure*, V, 465.

La Mazelière (Marquis de). *La Peinture allemande du XIX° siècle*, XX, 95.

La Mazelière (Marquis de), la Peinture allemande au xix° siècle, *bibl.*, VIII, 424.

Lambeau (L.). *l'Hôtel de Ville [de Paris]*, *bibl.*, XXV, 160.

Lambert (M.), *Versailles et les deux Trianons*, *bibl.*, V, 429; VI, 341.

Lami (St.). *Dictionnaire des sculpteurs de l'école française, du moyen âge à la fin du règne de Louis XIV*, *bibl.*, VI, 342; — Dictionnaire des sculpteurs de l'école française, sous le règne de Louis XIV, *bibl.*, XX, 317.

Lampi, par FOURNIER-SARLOVÈZE, VII, 169, 281.

Landelle. Voir : *Collection Landelle*.

Langridge (Irene), William Blake, *bibl.*, XVII, 469.

Lapauze (Henry). *Le Bain turc, d'Ingres, d'après des documents inédits*, XVIII, 383.

Lapauze (Henry), les Pastels de Maurice Quentin de La Tour au musée de Saint-Quentin, *bibl.*, V, 161; — le Droit d'entrée dans les musées, *bibl.*, XI, 295; — Procès-verbaux de la Commune générale des arts et de la Société populaire et républicaine des arts, *bibl.*, XV, 159; — Mélanges d'art français, *bibl.*, XVII, 317.

Lapparent (P. de), *Étude sur les altérations des couleurs dans la peinture artistique*, *bibl.*, V, 70.

Laprade (Laurence de), *le Poinct de France et les centres dentelliers du xvii° et xviii° siècle*, XVII, 400.

Largillière (N. de). Voir : *le Portrait de Pierre Grassin, gravé par B. Lépicié, d'après, par F. COURBOIN*, XXVI, 402.

Larroumet (Gustave). *Luc-Olivier Merson*, II, 437;

— *« Racine » (le) de J.-B. Santerre et d'Achille Jacquet*, XII, 385.

Larroumet (Gustave), Vers Athènes et Jérusalem, *bibl.*, IV, 86; — Nouvelles études d'histoire et de critique dramatiques, *bibl.*, VI, 168; — Petits portraits et notes d'art, *bibl.*, VIII, 144; — Derniers portraits, *bibl.*, XV, 237.

La Sizeranne (Robert de). *In memoriam : Giovanni Segantini, le peintre de l'Engadine*, VI, 353;

— *Ruskin à Venise*, XVIII, 401;

— *Whistler, Ruskin et l'impressionnisme*, XIV, 433.

La Sizeranne (Robert de), Ruskin et la religion de la beauté, *bibl.*, II, 77; — la Photographie est-elle un art? *bibl.*, IV, 461; — die Zeitgenössische englische Malerei, *bibl.*, VI, 501; — Ruskin and the religion of beauty, *bibl.*, VII, 158; — le Miroir de la vie, *bibl.*, XI, 442; — les Questions esthétiques contemporaines, *bibl.*, XV, 319; — la Peinture anglaise contemporaine, *bibl.*, XV, 159; — Pages choisies de Ruskin, *bibl.*, XXIV, 468.

Lasteyrie (R. de), Études sur la sculpture française du moyen âge, *bibl.*, XIV, 263.

La Tour (Henri de). *Le Vase dit « Sobieski », exécuté en l'honneur de Léopold I°, empereur d'Allemagne (1683)*, II, 142.

La Tour (un Pastel de) : *le portrait de Mlle Sallé [de la collection du baron J. Villa]*, par E. DACIER, XXIV, 332; — *Cinq dessins attribués à, par M. TOURNEUX*, XXV, 341.

Latran (le Trésor du « Sancta sanctorum », au), par Ph. LAUER, XX, 5.

Lauer (Philippe). *Le Trésor du « Sancta sanctorum » au Latran*, XX, 5.

La Valette (l'Arsenal des chevaliers de Malte,

au palais de), par M. MAINDRON, XXI, 229. La Ville de Mirmont (H. de), *Histoire du Musée de Bordeaux*, *bibl.*, VII, 239.

Lawrence (Sir Thomas). Voir : *Portraits de John Julius Angerstein et de sa femme, par-, au Musée du Louvre*, par G. LAFENESTRE, I, 301 ; — voir aussi : *la Femme anglaise et ses peintres*, par H. BOUCHOT, XI, 158, 228.

Layard (G. S.), Kate Greenaway, *bibl.*, XVIII, 463.

Layus (L.), la Librairie, l'édition musicale, la presse, la reliure, l'affiche à l'Exposition universelle de 1900, *bibl.*, VIII, 278.

Lazard (N.-A.), Catalogue raisonné de l'œuvre lithographié de Honoré Daumier, *bibl.*, XVII, 160.

Léandre, *peintre, illustrateur, humoriste et lithographe*, par H. BERALDI, XVIII, 354.

Leblond (Marius-Ary). *L'Art à Madagascar*, XXII, 127.

Le Brun (Charles), par P. Marcel, *bibl.*, XXV, 467.

Lechat (H.), *le Musée de l'Acropole d'Athènes*, *bibl.*, XV, 238 ; — la Sculpture attique avant Phidias, *bibl.*, XVII, 399 ; — Phidias, *bibl.*, XXI, 77.

Lechevallier-Chevignard (Edmond), par P. VITRY, XII, 297.

Lechevallier-Chevignard (G.), la Manufacture de porcelaine de Sèvres, *bibl.*, XXV, 239.

Leclercq (Dom H.), Manuel d'archéologie chrétienne, *bibl.*, XXIII, 318.

Leclercq (Julien). *L'École française du XVIII^e siècle au National-Museum de Stockholm*, V, 121.

Leclère (T.), Salons, 1900-1904, *bibl.*, XVI, 248.

Leçons professées à l'école du Louvre, par L. Courajod, publ. par H. Lemonnier et A. Michel, *bibl.*, VI, 340 ; IX, 214.

Leczinska (Marie). Voir : *le Portrait de-, par Carle Van Loo, au Musée du Louvre*, par

G. LAFENESTRE, II, 137 ; — *un Nouveau Nattier, au Musée de Versailles : le Portrait de-*, par P. DE NOLHAC, XXV, 175.

Lefebvre Des Noëttes (Comte). *Le Mausolée des maréchaux d'Albigeois : Notre-Dame-de-la-Roche*, XXI, 308 ;

— Notes et documents : *Sur quelques Vierges du XIV^e siècle, à propos d'une statue de Saint-Germain-en-Laye*, XIX, 231 ;

— *Verrocchio et l'anatomie du cheval*, XXVI, 286.

Lefèvre-Pontalis (Eug.), Guide du Congrès de Caen en 1908, *bibl.*, XXIV, 157 ; — le Château de Coucy, *bibl.*, XXV, 469.

Legend in japanese art, by H. L. Joly, *bibl.*, XXIV, 238.

Légende dorée (Fra Angelico au Louvre et la), par T. DE WYZEWA, XVI, 329 ; — *la Légende dorée et l'art du moyen âge*, par E. MALE, V, 187.

Légende dorée (la), de J. de Voragine (éd. T. de Wyzewa), *bibl.*, XII, 159.

Légende franciscaine (la) dans l'art primitif italien, par A. Goffin, *bibl.*, XIX, 469.

Léger (L.), Moscou, *bibl.*, XVI, 247 ; — Prague, *bibl.*, XXII, 468.

Legros (Alphonse), par L. BÉNÉDITE, VII, 325 ; — *l'Exposition* - [1904], par L. BÉNÉDITE, XV, 183.

Legs Adolphe de Rothschild, (le) aux Musées du Louvre et de Cluny, par G. MIGEON, XI, 87, 187.

Legs (le) de la Baronne Nathaniel de Rothschild au musée du Louvre, par Jean GUIFFREY, IX, 357.

Legs John Samuel (le) à la National Gallery, par M. H. SPIELMANN, XXI, 161.

Legs Thomy Thiéry (le) au Musée du Louvre, par Jean GUIFFREY, XI, 113.

Lheuleux, *peintre, graveur à l'eau-forte et à la pointe-sèche*, par H. BÉRALDI, XII, 102.

Lejeune (le Général), par FOURNIER-SARLOVÈZE, IX, 161.

[*Lelong* (A propos de la vente des collections de Mme Vve Camille)]. Voir : *l'Antiquaire de Mlle Saint-Louis*, par E. DACIER, XIII, 241.

Lely (le Chevalier). Voir : *la Femme anglaise et ses peintres*, par H. BOUCHOT, X, 293.

Le Mannier (les), peintres officiels de la cour des Valois au XVI^e siècle, par Et. Moreau-Nélaton, *bibl.*, XI, 295.

Lemoisne (Paul-André). *Les Cent portraits de femmes* [exposition anglo-française de 1909], XXV, 401.

Le Monnier, l'Art de l'imprimerie pendant la Renaissance italienne, *bibl.*, II, 177.

Lemonnier (Henry). *A propos de la nouvelle pièce de cinq francs : le Semeur*, I, 335 ;

— *Esprit* (un) *d'artiste au XVI^e siècle : Philibert de l'Orme*, III, 123, 549 ;

— *Origines* (les) *de l'art du XVIII^e siècle*, à propos d'un livre récent [de P. Marcel], XXII, 307.

Lemonnier (Henry), Leçons professées à l'école du Louvre, par L. Courajod (éd.), *bibl.*, VI, 340 ; XI, 214.

Le Nain (les frères) [à propos d'un livre de A. Valabrègue], par R. BOUYER, XVI, 155.

Lenbach (Franz von), *1836-1904*, par L. de FOURCAUD, XIX, 63, 97, 187.

Lenoir (le Statuaire Charles), par H. MARCEL, XXIII, 253.

Léon X (la Chapelle de) et le « tesoretto » du Palais-Vieux. Voir : *Correspondance de Florence*, par E. FORICHON, XXVI, 307.

Léopold I^{er}, empereur d'Allemagne (le Vase dit « Sobieski », exécuté en l'honneur de), par H. de LA TOUR, II, 142.

Léopold II. Voir : *Collection de S. M. le roi des Belges*.

Lepère (Eau-forte originale d'Auguste). Voir : « la Rue Bouteterie », IX, 13.

Lépicié (B.). Voir : *le Portrait de Pierre Grassin, gravé par -, d'après N. de Largillière*, par F. COURBOIN, XXVI, 402.

Leprieur (Paul). *Jean Fouquet*, I, 25 ; II, 15, 147, 347 ;

— *Portrait* (le) *du capitaine Robert Hays of Spot*, par Raeburn, au Musée du Louvre, XXVI, 19 ;

— *Récente acquisition* (une) *du Musée du Louvre : Portrait de vieille femme*, par Memling, XXVI, 241.

Lequeux (Émile), par E. DACIER, XXIV, 91.

Leroux (Gabriel). *Correspondance de Grèce : les Recherches archéologiques en 1909*, XXVI, 313 ;

— *Lions* (les) *de Délos*, XXIII, 177 ;

— *Statue* (une) *découverte à Délos : « Apollon vainqueur des Galates »*, XXVI, 98 ;

— *Type féminin* (le) *dans l'art hellénique*, à propos d'un livre récent [« Parthenons Koindefigurer », von P. Hertz], XXIV, 387.

Le Secq Des Tournelles, Musée des arts décoratifs : le Fer, *bibl.*, XXV, 397.

Leseigneur (Gravure de). Voir : *le Nouvel Hopner du Musée du Louvre* [Portrait d'une femme et d'un jeune garçon], par E. D., XIX, 186.

Lesueur (Vincent de). Voir : *les Peintres de Stanislas-Auguste*, par FOURNIER-SARLOVÈZE, XX, 269.

Lesigne (Eau-forte originale de). Voir : « la Porte de Mars [à Reims] », par A. M., XI, 278.

Lettre sur une trouvaille de bijoux égyptiens faite à Sakkarah, par G. MASPERO, VIII, 353.

Leukyoné et la civilisation d'Antinoé sous le règne d'Héliogabale. Voir : *les Dernières fouilles d'Antinoé*, par Al. GAYET, XII, 9.

« Lever de lune », lithographie d'Alphonse Morlot, par R. G., XIII, 206.

Lévy-Dhurmer, par J. SONNIER, VII, 121.

Leyde (le Tri-centenaire de Rembrandt : les expositions de) et d'Amsterdam [1906], par P. ALFASSA, XX, 191.

Librairie (la), l'édition musicale, la presse, la

reliure, l'affiche, à l'Exposition universelle de 1900, par L. Layus, *bibl.*, VIII, 278.

Libretti d'opéras [au Conservatoire de Bruxelles], par H. Fierens-Gevaert, X, 205.

Liebermann (Max), par L. Réau, XXIV, 441.

Liége (l'Art ancien et moderne à l'Exposition universelle de), par P. Neureux, XVIII, 165.

Lille (l'Institut d'histoire de l'art, de l'Université de), par F. Benoit, IX, 437. — Voir aussi : Musée de Lille.

Limosin (Léonard), peintre de portraits, par Bourdery et E. Luchenaud, *bibl.*, III, 79.

Linzeler (Robert). *Correspondance* : *la Crise de l'orfèvrerie*; *un concours à organiser*, XVIII, 236.

Lions (les) de Délos, par G. Leroux, XXIII, 177.

Lippi (Fra Filippo), d' I. B. Supino, *bibl.*, XIV, 263; — Lippi (Filippo) et Botticelli (la Vie des peintres italiens), par G. Vasari, trad. par T. de Wyzewa, *bibl.*, XXI, 397.

« Liseuse », lithographie originale de H. P. Dillon, par R. G., XIX, 62.

Liste des ouvrages sur les beaux-arts. Voir : Bibliographie des ouvrages sur les beaux-arts.

Lithographie originale (la), par L. Bénédite, VI, 440.

Livre (le) d'heures d'Anne de Bretagne et les inscriptions de ses miniatures (1501), par F. de Mély, XVII, 235.

Livres (les Ventes de) et d'estampes (saison 1896-1897). Voir : Propos de bibliophile, par H. Beraldi, I, 284, 362.

Livres (les) d'initiative privée. Voir : Propos de bibliophile, par H. Beraldi, V, 251.

Livres illustrés récents. Voir : Propos de bibliophile, par H. Beraldi, II, 467; III, 81.

Livres japonais (une Collection de) à la Bibliothèque nationale [la collection Th. Duret, acquise par le Cabinet des estampes], par G. Migeon, VI, 227.

Loftie (W. J.), the Colour of London, *bibl.*, XXII, 398.

Loi (l'Art et la), par E. Clunet, I, 183, 281, 369; II, 79, 178, 278, 373; III, 469; IV, 171, 273.

Loi (la) de la tapisserie, par F. Calmettes, XVI, 105.

Lolliée (F.), la Comédie-Française, *bibl.*, XXI, 399.

Londres (l'Exposition Rembrandt à) [1899], V, 213; — l'Exposition Van Dyck, à [1900], par J. Durand, VII, 207; — Correspondance de : l'Art à l'exposition franco-britannique [1908], par P. A., XXIV, 233. — Voir aussi : Collection Wallace; National Gallery.

Lopez (Vicente), par P. Lafond, XVIII, 254.

L'Orme (Philibert de). Voir : un Esprit d'artiste au XVIe siècle, par H. Lemonnier, III, 123, 549; — un Ouvrage oublié de [le plafond de la chambre d'Henri II, à Fontainebleau], par L. Dimier, X, 210.

Louis IX. Voir : le Portrait de saint Louis, à l'âge de treize ans, de la Sainte-Chapelle de Paris, par le Comte P. Durrieu, XXIV, 321.

Louis XIV (la Chambre de). Voir : l'Art de Versailles, par P. de Nolhac, II, 221, 315.

Louis XVI (l'État-civil des bustes et médaillons de Marie-Antoinette et de), par E. Bourgeois, XXII, 401; XXIII, 31.

Louvre. Voir : Musée du Louvre.

Lucas (Eugenio). Voir : un Disciple de Goya, par P. Lafond, XX, 37.

Lucas de Montigny (un Oublié : le statuaire) par H. Marcel, VII, 161; — Sur quelques ouvrages peu connus de, par H. Marcel, XXV, 105.

Luchenaud (E.), Léonard Limosin, peintre de portraits, *bibl.*, III, 79.

Ludwig (G.), Vittore Carpaccio et la Confrérie de sainte Ursule, à Venise, *bibl.*, XIV, 264; — Vittore Carpaccio, *bibl.*, XIX, 398.

Lumet (L.), l'Art pour tous, *bibl.*, XVI, 248.

Lunois (Alexandre), par E. Dacier, VIII, 410; IX, 36; — « Guitarrera », lithographie ori-

ginale d'-, par A. M., IX, 330; — *la Première eau-forte originale d'* [« *Norwégienne de Lofthus* »], par E. DACIER, XXIII, 351.

Lutz (Georges). Voir : Collection Georges Lutz.

Luxembourg (Marie de Médicis et le palais du), par L. BATIFFOL, XVII, 217. — Voir aussi : Musée du Luxembourg.

Lyon (la Cathédrale de) et Donatello, par C. DE MANDACH, XXII, 433. — Voir aussi : Musées des tissus de Lyon.

Lyon (Corneille de). Voir : *une Œuvre inconnue de* [le portrait de Jean de Rieux, de la collection Ch. Butler], par L. DIMIER, XII, 5.

Lyres et cithares antiques, par C. SAINT-SAËNS, XIII, 23.

M

M. N. Voir : **Nicolle** (Marcel).

Mac-Laughlan, peintre-graveur, par H. BÉRALDI, XIII, 31; — « *la Rue du chasseur, à Rouen* », *eau-forte originale de*, XVI, 122.

Mac Swiney de Mashnaglass (Marquis), *les épées d'honneur distribuées par les papes*, *bibl.*, IX, 251, 331.

Machiels (André). *Notes sur quelques œuvres d'Holbein en Angleterre*, XX, 227.

Macon (Gustave). *Les Arts dans la maison de Condé*, VIII, 217; IX, 69, 133; X, 123, 175; XI, 117, 199; XII, 66, 147, 217;

— *Chantilly : le château et le parc*, III, 301;

— *Chantilly : la donation ; l'ensemble des collections*, III, 385.

Macon (Gustave), *Historique du domaine de Commelles*, *bibl.*, XVII, 79.

Madagascar (l'Art à), par Marius-Ary LEBLOND, XXII, 127.

« Mme de Grignan », *gravure de* Buland, *d'après le tableau de Mignard, au Musée Carnavalet*, par E. D., X, 390.

« Mme Delphine Ingres », *gravure de* M. J. Corabœuf [d'après un dessin d'Ingres], par E. D., XIX, 352.

Madone (la), par A. Venturi (trad.), *bibl.*, XIII, 79.

« Madone Guidi » (la) » de Botticelli, par E. GEBHART, XXIII, 5.

Madonna (la), d'A. Venturi, *bibl.*, VII, 69.

Madrid. Voir : Galerie du Prado.

Madruzzi (les Portraits des), par Titien et G. B. Moroni, par G. LAFENESTRE, XXI, 351.

Maes (Nicolas). Voir : « *l'Enfant au faucon* », par [collection Wallace], gravure de M. Carle Dupont, par E. D., XXII, 276.

Maeterlinck (Louis) : *A propos d'une œuvre de Bosch au Musée de Gand* [« *Portement de croix* »], XX, 299;

— *Art (l') et les mystères en Flandre, à propos de deux peintures du Musée de Gand* [« *la Transfiguration* », XV° siècle ; « *le Christ prêchant* », de K. van Mander], XIX, 308;

— *Imitateurs (les) de Hieronymus Bosch, à propos d'une œuvre inconnue d'Henri Met de Bles* [« *le Paradis, le Jugement dernier, l'Enfer* », de la collection L. Maeterlinck], XXIII, 145;

— *Triptyque mutilé (le) de Zierickzée*, XXIV, 209.

Maeterlinck (Louis), *le Genre satirique dans la peinture flamande*, *bibl.*, XIV, 350; XXII, 159; — Ville de Gand, Musée des beaux-arts, Catalogue, *bibl.*, XIX, 80.

Magaud, l'artiste, le chef d'école, l'homme, par F. Servian, *bibl.*, XXIV, 239.

Magnin (Lucien), relieur lyonnais, par J.-B. Giraud, *bibl.*, XVIII, 163.

Maindron (Maurice). *Les Armes de duel*, III, 335;

— *Arsenal (l') des chevaliers de Malte, au palais de La Valette*, XXI, 229;

— *Collections privées : une Dague de la collection Ressmann*, I, 73;

— « *Fiore (il) di battaglia* » [de Fiore de Premariacco], XIV, 258;

— *Musée (le) d'armes de Bruxelles* [à propos du catalogue publié par E. de Prelle de La Nieppe], XVI, 161;

— *Portrait (le) du grand maître Alof de Wignacourt, au Musée du Louvre; son portrait et ses armes à l'Arsenal de Malte*, XXIV, 241, 339.

Maison (la) de Victor Hugo, à propos d'un livre récent [de A. Alexandre], par E. Dacier, XIV, 428.

Maisons souveraines (les) d'Europe, par F. U. Wrangel, *bibl.*, VI, 504;

Maître (Cl.-E.). *L'Art du Yamato*, IX, 49, 111;

Maître (le) aux Ardents, par H. Bouchot, II, 247.

Maître (le) de Moulins. Voir : *une Promenade aux Primitifs [français] : trois haltes*, par F. de Mély, XV, 453.

Maître (le) de saint Georges. Voir : *les Primitifs espagnols*, par E. Bertaux, XXIII, 269, 341.

Maître (le) des Heures du Maréchal de Boucicaut. Voir : *la Peinture en France au début du XV^e siècle*, par le Comte P. Durrieu, XIX, 401 ; XX, 21.

Maître-potier (le) de Saint-Porchaire, par H. Clouzot, XVI, 357.

Maîtres (les) de l'art, *bibl.* Voir au nom des artistes.

Maîtres (les) de la peinture, *bibl.*, XI, 295.

Maîtres (les) de Petitot. Voir : *les Toutin,*

orfèvres, graveurs et peintres sur émail, par H. Clouzot, XXIV, 456 ; XXV, 39; — et *les Émaillistes de l'école de Blois*, par H. Clouzot, XXVI, 101.

Maîtres (les) du dessin, *bibl.*, VI, 167 ; VII, 471.

Maîtres (les) du paysage, par E. Michel, *bibl.*, XXI, 157.

Maîtres italiens (les) d'autrefois : écoles du nord, par T. de Wyzewa, *bibl.*, XXI, 238.

Maldant (Gravure à l'eau-forte de Charles). Voir : « *une Rue à Chalon-sur-Saône* », par E. D., XX, 94.

Mâle (Émile). *L'Art symbolique à la fin du moyen âge*, XVIII, 81; 195; 435;

— *l'Art symbolique à la fin du moyen âge : les Triomphes*, XIX, 111;

— *Influences (les) du drame liturgique sur la sculpture romane*, XXII, 81;

— *Jeunesse (la) du Pérugin et les origines de l'école ombrienne* [à propos d'un livre de l'abbé Broussolle], X, 66;

— *Légende dorée (la) et l'art du moyen âge*, V, 187;

— *Portail Sainte-Anne (le) à Notre-Dame de Paris*, II, 231.

Mâle (Émile). *L'Art religieux du XIII^e siècle en France*, *bibl.*, VI, 253 ; XI, 375; — *l'Art religieux de la fin du moyen âge*, *bibl.*, XXV, 158.

Malte (les Tapisseries de) aux Gobelins, et les tentures de l'Académie de France à Rome, par J. G., I, 64 ; — *l'Arsenal des chevaliers de —, au palais de La Valette*, par M. Maindron, XXI, 229; — *le Portrait et les armes du grand-maître Alof de Wignacourt à l'arsenal de —*, par M. Maindron, XXIV, 241, 339.

Mandach (Conrad de). *La Cathédrale de Lyon et Donatello*, XXII, 433 ;

— *Correspondance de Bruges : l'Exposition de la Toison d'or et de l'art néerlandais sous les ducs de Bourgogne*, XXII, 151;

— « *Paraboles (les)* », d'Eugène Burnand, XXIV, 369.

Mandach (Conrad de): Saint Antoine de Padoue et l'art italien, *bibl.*, VI, 245.

Mander (K. van). — « *Le Christ prêchant* », par -. Voir : *l'Art et les mystères en Flandre, à propos de deux peintures du musée de Gand*, par L. MAETERLINCK, XIX, 308.

Manière nouvelle (une) d'éclairer les tableaux, par J. BUISSON, IX, 354.

Mansourah (les Monuments de Damiette et de), contemporains de l'époque des croisades, par Al. GAYET, VI, 71.

Mantegna, par C. Yriarte, *bibl.*, IX, 227; — by P. Kristeller, *bibl.*, X, 413; XIII, 80.

Mantz (P.) : *la Peinture française du IXe à la fin du XVIe siècle*, *bibl.*, II, 364.

Manuale di scultura italiana antica e moderna, d'A. Melani, *bibl.*, VII, 72.

Manuel d'archéologie chrétienne, par dom H. Leclercq, *bibl.*, XXIII, 318.

Manuel de lithographie artistique, par E. Duchatel, *bibl.*, XXVI, 407.

Manufacture (la) de porcelaine de Sèvres, par G. Lechevallier-Chevignard, *bibl.*, XXV, 239.

Manuscrits à peintures (les) de la bibliothèque de Lord Leicester, par L. Dorez, *bibl.*, XXIII, 318.

Manzoni (R.), Vincenzo Vela, *bibl.*, XX, 159.

Maquette (une) de Michel-Ange [au Musée d'Amsterdam], par A. PIT, I, 78.

Marçais (W. et G.), les Monuments arabes de Tlemcen, *bibl.*, XIV, 175.

Marcel (Henry). *Artistes contemporains: Lucien Simon*, XIII, 123.

— *Artistes contemporains : le statuaire Charles Lenoir*, XXIII, 253.

— *Essai sur l'iconographie de Mirabeau*, IX, 269;

— *Exposition (l') de portraits peints et dessinés du XIIIe au XVIIe siècle, à la Bibliothèque nationale* [1907], XXI, 401;

— *Exposition (l') du XVIIIe siècle à la Bibliothèque nationale* [1906], XIX, 321;

— *Oublié (un): le statuaire Lucas de Montigny*, VII, 161;

— *Petits maîtres du XVIIIe siècle : Jean-Baptiste Hilair*, XIV, 201;

— *Philippe-Laurent Roland et la statuaire de son temps*, XII, 135;

— *Sur quelques ouvrages peu connus de Lucas de Montigny*, XXV, 105.

Marcel (Henry), J.-F. Millet, *bibl.*, XIII, 484; — *la Peinture française au XIXe siècle*, *bibl.*, XIX, 77; — *la Bibliothèque nationale*, *bibl.*, XXII, 158; — Daumier, *bibl.*, XXII, 319.

Marcel (Pierre). *Les Statues équestres de Paris avant la Révolution et les dessins de Bouchardon*, XXII, 109.

Marcel (Pierre) les Industries artistiques, *bibl.*, XV, 239; — Inventaire des papiers manuscrits du cabinet de Robert de Cotte et de Jules-Robert de Cotte, *bibl.*, XX, 238; — la Peinture française au début du XVIIIe siècle, *bibl.*, XX, 399; XXII, 307; — Inventaire général des dessins du Musée du Louvre et de Versailles : école française, *bibl.*, XXII, 237; XXIII, 317; XXVI, 157; — Charles Le Brun, *bibl.*, XXV, 467.

Marchal (P.), la Bibliothèque nationale, XXII, 158.

« *Marché (le) aux chevaux* », de Rosa Bonheur, par H. DONIOL, X, 142.

Marcheix (Lucien): *Un Oublié : Morel-Ladeuil, sculpteur-ciseleur* (1820-1888), XVI, 73.

Marcheix (Lucien), un Parisien à Rome et à Naples en 1632, ms. de J.-Y. Bouchard, *bibl.*, III, 172.

Marées (Hans von), 1837-1887, par L. RÉAU, XXVI, 267.

Mareschal (G.), l'Art photographique, *bibl.*, VIII, 144.

[« *Mariage mystique de sainte Catherine* », at-

tribué à Gérard David]. Voir : un Panneau flamand inédit au Musée de la Société historique de New-York, par F. MONOD, XV, 391.

Marie-Antoinette (l'État-civil des bustes et médaillons de) et de Louis XVI, par E. BOURGEOIS, XXII, 401; XXIII, 31.

Marie-Antoinette et Mme Vigée-Lebrun; par P. DE NOLHAC, IV, 523.

Marignan (A.), un Historien de l'art français : Louis Courajod, bibl., VI, 339.

Mariller (H. C.), Dante Gabriel-Rossetti, XVII, 399.

Marmaria (Fouilles de Delphes : les découvertes de), par Th. HOMOLLE, XV, 5.

Marmion (Simon), d'Amiens, et la « Vie de saint Bertin, », études sur le XVe siècle, par L. de FOURCAUD, XXII, 321, 417.

Marmottan (P.), les Arts en Toscane sous Napoléon : la princesse Élisa, bibl., IX, 374.

Marquet de Vasselot (Jean J.). Une Œuvre inconnue d'Antoine Coypel [« les Ambassadeurs marocains à la Comédie-italienne », du Musée de Versailles], III, 456.

Marquet de Vasselot (J.-J.), la Sculpture à Troyes et dans la Champagne méridionale au XVIe siècle, VIII, 71.

Marteau (Louis). Voir : les Peintres de Stanislas-Auguste, par FOURNIER-SARLOVÈZE, XX, 269.

Martin (H.), le Térence des ducs, bibl., XXIII, 469; les Peintres de manuscrits et la miniature en France, bibl., XXVI, 476.

Marx (R.), les Médailleurs français depuis 1789, bibl., III, 265.

Masaccio (A San Giovanni Val d'Arno : les fêtes de), par H. COCHIN, XIV, 353.

Mascart (E.). L'Arc-en-ciel dans l'art, II, 213.

Maspero (G.). La Cachette de Karnak et l'école de sculpture thébaine, XX, 241, 337;

— Lettre sur une trouvaille de bijoux égyptiens faite à Sakkarah, VIII, 353;

— Sur un fragment de statuette thébaine, XVII, 401;

— Sur une chatte de bronze égyptienne, XI, 377;

— Trésor (le) de Zagazig, XXIII, 401; XXIV, 29;

— Vache (la) de Deïr-el-Bahari, XXII, 5.

Maspero (G.), Histoire ancienne des peuples de l'Orient classique, bibl., VII, 320; — l'Archéologie égyptienne, bibl., XXIII, 157.

Massenet; par E. de Solenière, bibl., III, 172.

« Master Hare », par sir Joshua Reynolds [au Musée du Louvre], par M. N., XVIII, 433.

Mathias-Duval. L'Anatomie et l'art, IV, 345, 439.

Mauclair (Camille). Artistes contemporains : Adolphe Monticelli, XIV, 105;

— Artistes contemporains : Edgar Degas, XIV, 381;

— Gustave Ricard, XII, 233.

Mauclair (Camille), l'Impressionnisme, bibl., XIV, 506; — Fragonard, bibl., XVI, 328; — De Watteau à Whistler, bibl., XVIII, 242.

Maulde La Clavière (R. de). A propos de quelques soi-disant portraits de femmes du XVIe siècle, II, 411; III, 27.

Maulde de la Clavière (R. de), les Femmes de la Renaissance, bibl., VI, 254.

Maupassant (G. de), Boule-de-Suif (Collection des Dix), II, 365.

Maurel (A.), Petites villes d'Italie. bibl., XXIII, 398; — un Mois à Rome, bibl., XXVI, 240.

Mausolée (le) des maréchaux d'Albigeois : Notre-Dame de La Roche, par le Comte LEFEBVRE DES NOETTES, XXI, 308.

Mayer (A. L.), Giusepe de Ribera, bibl., XXIII, 397.

Mayeux (H.). Causeries sur les styles : l'enfance de l'art, II, 108.

Mayeux (H.), Fantaisies architecturales, bibl.,

VI, 254; — Dessins et croquis décoratifs, *bibl.*, X, 71.

Mazerolle (F.), les Médailleurs français du XV° au milieu du XVII° siècle, *bibl.*, XIII, 317; — la Monnaie, *bibl.*, XXII, 158.

Médaille (les Origines de la) en France, par E. BABELON, XVII, 161, 277; — J.-C. Chaplain et l'art de la-, au XIX° siècle, par E. BABELON, XXVI, 435.

Médailles (les) aux Salons. Voir : *Gravure en médailles* (la).

Médailleurs français (les) depuis 1789, par R. Marx, *bibl.*, III, 265.

Médailleurs français (les), du XV° au milieu du XVII° siècle, par F. Mazerolle, *bibl.*, XIII, 317.

[*Médicis* (Jean de)]. Voir : Jean des Bandes-Noires.

Médicis (Marie de) et le palais du Luxembourg, par L. BATIFFOL, XIII, 217.

Médicis (la Chapelle du palais des), à Florence, et sa décoration par Benozzo Gozzoli, par U. MENGIN, XXV, 367.

Meininger (E.), les Anciens artistes peintres et décorateurs mulhousiens, *bibl.*, XXV, 400.

Meissen (la Porcelaine de) et son histoire [à propos d'un livre de D. K. Berling], par E. GARNIER, VII, 301.

Meissner Porzellan (das) und seine Geschichte, von D. K. Berling, *bibl.*, VII, 301.

Meissonier (Eau-forte inédite de). Voir : le Double modèle de « Hercule », IX, 85.

Meissonnier (Juste-Aurèle). Voir : un Décorateur du XVIII° siècle, par R. CANSIX, XXVI, 393.

Mélanges d'art français, par H. Lapauze, *bibl.*, XVII, 317.

Mélanges de musicologie critique : la musicologie médiévale, par P. Aubry, *bibl.*, VIII, 352.

Melani (A.), Manuale di scultura italiana, *bibl.*, VII, 72.

Melozzo da Forli (la « Rhétorique » de) [à la National Gallery], par Ch.-H. BERTON, IV, 460; — un Tableau de -, à la Galerie nationale de Rome [Saint Sébastien entre deux donateurs]. Voir : le Mouvement artistique à l'étranger, par T. de WYZEWA, XVII, 67.

Mély (F. de): Bartholomæus Rubeus et Bartolomé Vermejo, XXI, 303;

— Bréviaire Grimani (le) et les inscriptions de ses miniatures, XXV, 81, 225;

— Notes et documents : le Livre d'heures d'Anne de Bretagne et les inscriptions de ses miniatures (1501), XVII, 235;

— Primitifs (les) et leurs signatures : ordonnance et jugement de 1426, 1457 et 1500, enjoignant aux miniaturistes de marquer leurs œuvres sous peine d'amende, XXV, 385;

— Promenade (une) aux Primitifs [français]. Trois haltes : Jehan Fouquet, le Maître de Moulins, Jehan Perréal, XV, 453;

— Renaissance (la) et ses origines françaises, XX, 62;

— Retable (le) du Cellier [de la collection du Baron A. de Tavernost] et la signature de Jean Bellegambe, XXIV, 97;

— Seconde promenade aux Primitifs [français], XVI, 47;

— Très riches Heures (les) du duc de Berry et les inscriptions de ses miniatures : Henri Bellechose et Hermann Rust, XXII, 41 ;

— Vierge (une) de Cornelis Schernir van Coninxloo [dans la collection de Richter], XXIV, 274.

Membres (les) de l'Académie des beaux-arts depuis la fondation de l'Institut, par A. Soubies, *bibl.*, XV, 80; XIX, 467.

Memlinc (Hans), by W. H. J. Weale, *bibl.*, IX, 374.

Memling. Voir : la Sibylle Sambeth, de Bruges, [par -], par H. BOUCHOT, V, 441; — une Récente acquisition du Musée du Louvre : Portrait de vieille femme, par -, par P. LEPRIEUR, XXVI, 241.

Mémoires de ma vie, par Ch. Perrault; Voyage

la Bordeaux, par Cl. Perrault (éd. par P. Bonnefon); *bibl.*, XXV, 398.

Mendel (Gustave), *Les Figurines de terrecuite du musée de Constantinople*, XXI, 257, 337;

— *Grands champs (les) de fouilles de l'Orient grec en 1904*, XVIII, 245, 371; — *en 1905*, XX, 441; XXI, 21; — *en 1906-1908*, XXV, 193, 260;

— *Monuments seldjoukides (les) en Asie Mineure*, XXIII, 9, 113.

— *Nouvelles salles (les) du Musée de Constantinople*, XXVI, 251, 337;

— *Sardes*, XVIII, 29, 127.

Mendel (Gustave). Catalogue des figurines grecques de terre cuite du Musée de Constantinople, *bibl.*, XXVI, 237.

Mengin (Urbain). *La Chapelle du palais des Médicis, à Florence, et sa décoration par Benozzo Gozzoli*, XXV, 367.

Mengin (Urbain), Benozzo Gozzoli, *bibl.*, XXVI, 317.

Menus (*l'Ère des*). Voir : *Propos de bibliophile*, par H. Beraldi, III, 269.

Menzel, par L. Gillet, XVIII, 181, 295.

Menzel (Adolph von), von H. von Tschudi, *bibl.*, XIX, 397.

Merlet (R.), *la Cathédrale de Chartres*, *bibl.*, XXV, 469.

Merson (Luc-Olivier), par G. Larroumet, II, 437.

« *Mes deux sœurs* » (*un Tableau de Fantin-Latour* [*de la collection V. Klotz*]), par L. Bénédite, XII, 95.

Mesdag. Voir : *Musée Mesdag, à La Haye*.

Messine (*les Deux Antonello de*). Voir : *le Mouvement artistique à l'étranger*, par T. de Wyzewa, XVII, 67.

Met de Bles (Henri). Voir : *Bles* (Henri Met de).

Métal (le) à l'Exposition universelle de 1900, par H. Havard, VII, 359; — *l'Or*, VII, 441; — *l'Argent*, VIII, 43, 91; — *l'Étain*, VIII, 97;

— *le Fer*, VIII, 257; — *le Bronze*, VIII, 319.

Methnau (L.), *le Musée des arts décoratifs : le Bois*, XIX, 158; XX, 80; — *le Musée des arts décoratifs : le Fer*, XXV, 397.

Metsu (*Gabriel*), par Knorig, XXV, 93, 213.

Metsys (Quinten), par J. de Bosschere, *bibl.*, XXIII, 238.

Meubles (les) du duc d'Aumont, par Ch. Huyot-Berton, X, 351.

Meubles (les) du moyen âge et de la Renaissance, par E. Molinier, *bibl.*, I, 355.

Meunier (Constantin). Voir : *l'Œuvre dessiné de*, par L. Dumont-Wilden, XIII, 207.

Meunier (Constantin), von W. Gensel, *bibl.*, XIX, 79.

Meunier (Stanislas). Voir : *Collection Stanislas Meunier*.

Meurville (Louis de). *La Photographie est-elle un art ?* [*à propos d'un livre de R. de La Sizeranne*], IV, 461.

Mézières (Alfred). *Chantilly : les propriétaires*, III, 289;

— *Duc (le) d'Aumale*, I, 201.

— *Rubens au château de Steen*, III, 203; IV, 1.

Michel (Émile). *Au pays de Giorgione et de Titien*, XXI, 321, 421;

— *Peintures décoratives (les) de M. Cormon, au Muséum*, III, 1;

— *Rubens au château de Steen*, III, 203; IV, 1.

Michel (Émile), Rubens, *bibl.*, VII, 158; — *Essais sur l'histoire de l'art*, *bibl.*, VII, 471; — *les Chefs-d'œuvre de Rembrandt*, *bibl.*, XXI, 78; — *les Maîtres du paysage*, *bibl.*, XXI, 157; — *Paul Potter*, *bibl.*, XXII, 319; — *Nouvelles études sur l'histoire de l'art*, *bibl.*, XXV, 77; — *la Forêt de Fontainebleau*, *bibl.*, XXVI, 405.

Michel (Marius). Une Reliure [de-, pour « les Nuits »]. Voir : Propos de bibliophile, par H. BERALDI, I, 187; — une Reliure de pour « les Fleurs du mal », par R. C., II, 462.

Michel-Ange (une Maquette de) [au Musée d'Amsterdam], par A. PIT, I, 78; — le « David » de, au château de Bury, par A. PIT, II, 455;

Michel-Ange, bibl. : Michael Angelo Buonarotti, by lord R. S. Gower, XIV, 350; — Michel Ange, par R. Rolland, XVIII, 307; — Michelangelo (coll. des « Klassiker der Kunst »), XIX, 158.

Michon (Étienne). Centaure marin et Silène, groupe antique du Musée du Louvre, XIX, 389.

Migeon (Gaston). Une Collection de livres japonais à la Bibliothèque nationale [la collection T. Duret, acquise par le Cabinet des estampes], VI, 227;

— Exposition rétrospective (l') de l'art français [à l'Exposition universelle de 1900] : la Peinture, VII, 370; — la Sculpture, VII, 374; — les Ivoires, VII, 453; — la Céramique, VII, 463; — Orfèvrerie et émaillerie, VIII, 55; — Bronzes et bijouterie, VIII, 127; — Dinanderie, VIII, 131; — Ferronnerie, VIII, 134; — Horlogerie, VIII, 136; — Armes, VIII, 137; — Cuirs, VIII, 137; — Tapisseries, VIII, 138; — le Mobilier, VIII, 189;

— Faïences hispano-moresques (les), XIX, 291;

— Legs Adolphe de Rothschild (les) aux Musées du Louvre et de Cluny, XI, 87, 187;

— Mobilier français (le) aux XVII° et XVIII° siècles [à propos d'un livre de E. Molinier], IV, 367;

— Mosquées (les) et tombeaux du Caire, VII, 139;

— Peinture japonaise (la) au Musée du Louvre, III, 256.

Migeon (Gaston), Le Caire, le Nil et Memphis, bibl., XIX, 159; — Manuel d'art musulman, bibl., XXII, 391; — Au Japon, bibl., XXIII, 397; — la Fleur de science de pourtraicture, par Fr. Pellerin (éd.), bibl., XXV, 89; — les Arts du tissu, bibl., XXVI, 475;

Mignard (Mme de Grignan, gravure de M. Buland, d'après le tableau de), au Musée Carnavalet, par E. D., X, 390.

Milan, par P. Gauthiez, bibl., XIX, 468.

Milieu (un) d'art russe : Talachkino, par D. ROCHE, XXII, 223.

Millais (John Everett), par M. H. SPIELMANN, XIII, 33, 95.

Millet (G.) Monuments de l'art byzantin : le monastère de Daphni, bibl., VIII, 72.

Millet (A propos d'un portrait de [par] J.-F.) au Musée de Rouen [portrait d'un officier de marine], par P. LAFOND, IV, 167.

Millet (J.-F.), par H. Marcel, bibl., XIII, 484.

Minartz (Tony), peintre, graveur et illustrateur, par H. BERALDI, XIII, 340; — « Au restaurant », eau-forte originale de », XVI, 46; — « la Rue de la Paix », eau-forte originale de », par E. D., XXV, 60.

Minerve (la) de Poitiers, par L. GONSE, XII, 313.

Miniatures. Voir : le Livre d'heures d'Anne de Bretagne et les inscriptions de ses, par F. DE MÉLY, XVII, 235; — l'Histoire du bon roi Alexandre », manuscrit de, de la collection Dutuit, par le Comte P. DURRIEU, XIX, 401; XX, 21; — les Très riches Heures du duc de Berry et les inscriptions de ses, par F. de MÉLY, XXII, 41; — le Bréviaire Grimani et les inscriptions de ses, par F. de MÉLY, XXV, 81, 225.

Miniaturistes. Voir : les Frères Huaud, miniaturistes et peintres sur émail, par H. CLOUZOT, XXII, 293.

Mino da Fiesole, par D. Angeli, bibl., XVI, 326.

Mirabeau (Essai sur l'iconographie de), par H. MARCEL, IX, 269.

[« Miracles (les) de saint Benoît », par Rubens, et leur copie par Delacroix]. Voir :

Rubens et Delacroix, à propos de deux tableaux de la collection de S. M. le roi des Belges, par L. HOURTICQ, XXVI, 215.

Mireur (Dr H.), Dictionnaire des ventes d'art, XI, 63; XII, 312.

Miroir (le) de la vie, à propos d'un livre nouveau [de R. de La Sizeranne], par E. DACIER, XI, 442.

Missel (le) de Jean Borgia, par L. BERTAUX, XVII, 241.

Missel (le) de Thomas James, évêque de Dol, par E. BERTAUX et G. BIROT, XX, 129.

Mobilier (le Salon des Arts du) [1902], par H. HAVARD, XII, 183; 251.

Mobilier (le) à l'Exposition rétrospective de l'art français (Exposition universelle de 1900), par G. MIGEON, VIII, 189.

Mobilier français (le) aux XVIIe et aux XVIIIe siècles [à propos d'un livre de E. Molinier], par G. MIGEON, IV, 367.

Mobilier national (les Tapisseries du), par F. CALMETTES, XII, 371.

Mode (la) des portraits turcs au XVIIIe siècle, par A. BOPPE, XII, 211.

Modern (H.), Giovanni Battista Tiepolo, *bibl.*, XII, 446.

Modes (les Vernet, dessinateurs pour), par P. ROUAIX, IV, 255.

Modes (les) de Paris, de 1797 à 1897, par O. Uzanne, *bibl.*, II, 464.

Moes (E. W.), Frans Hals, *bibl.*, XXVI, 158.

Mois (un) à Rome, par A. Maurel, *bibl.*, XXVI, 240.

Molinier (Émile). *Les Bibelots du Louvre*, V, 61; 325;

— *Deux portraits du maréchal Trivulce*, II, 421; III, 71;

— *Salons (les) de 1897 : les Arts décoratifs*, I, 169; — *la Gravure en médailles*, I, 257;

— *Salons (les) de 1898 : la Gravure en médailles et pierres fines*; III, 529; — *les Arts appliqués à l'industrie*, III, 538;

— *Salons (les) de 1899 : les Arts décoratifs*, VI, 31; — *la Gravure en médailles*, VI, 42;

— *Salons (les) de 1901 : les Arts décoratifs*, X, 43.

Molinier (Émile), les Meubles du moyen âge et de la Renaissance, *bibl.*, I, 355; — le Mobilier français aux XVIIe et XVIIIe siècles, *bibl.*, IV, 367.

Molmenti (P.), Vittore Carpaccio et la Confrérie de Sainte-Ursule, à Venise, XIV, 264; — Vittore Carpaccio, *bibl.*, XIX, 398.

Monbijou (Deux statuettes françaises du sculpteur Pfaff, au château de), à Berlin, par P. VITRY, III, 155.

Monnaie (la), par F. Mazerolle, *bibl.*, XXII, 158.

[*Monnaie française (la nouvelle)*]. Voir : *A propos de la nouvelle pièce de cinq francs : le Semeur*, par H. LEMONNIER, I, 335; — et *le Nouveau sou*, par H. LAFFILLÉE, IV, 33.

Monnaies antiques (les) de la Sicile, par A. BLANCHET, III, 117.

Monnaies grecques (les, Origines du portrait sur les), par E. BABELON, V, 89, 177.

Monochromes (Dessins et) antiques, par P. GUSMAN, XXVI, 117.

Monod (François). *Un Panneau flamand inédit au Musée de la Société historique de New-York* [« Mariage mystique de Sainte Catherine », att. à Gérard David], XV, 391.

Mont (P. de), Musée royal des beaux arts d'Anvers. Catalogue descriptif, *bibl.*, XX, 319.

Montagne (la) à travers les âges, par J. Grand-Carteret, *bibl.*, XVI, 407.

Montaiglon (A. de), *Correspondance des directeurs de l'Académie de France à Rome*, *bibl.*, IX, 76 *bis*; XIV, 349.

Montandon (Marcel). *Correspondance d'Allemagne : IXe exposition internationale des beaux-arts à Munich*, XVIII, 319;

— *Correspondance de Bucarest : l'Art roumain et l'Exposition jubilaire*, XX, 390.

— *Correspondance de Bucarest : Theodor Aman, 1830-1891*, XXVI, 151.

— *Correspondance de Munich : Albert von Keller*, XXIII, 463.

— *Correspondance de Munich : la Peinture hongroise contemporaine, à propos de l'Exposition du Glaspalast [1909]*, XXVI, 463.

Montandon (Marcel), *Segantini*, bibl., XVII, 240.

Monticelli (Adolphe), par C. Mauclair, XIV, 105.

Montigny (Lucas de). Voir : *Lucas de Montigny*.

Montmorency (les Heures du connétable de), au Musée Condé, par L. Delisle, VII, 321, 393 ; — *les Heures du connétable de, au Musée Condé : description des peintures*, par P. Durrieu, VII, 398.

Monument aux morts (M. Bartholomé et le), par M. Démaison, VI, 265.

Monuments antiques (les) de l'Algérie, par S. Gsell, bibl., XII, 80.

Monuments arabes (les) de Tlemcen, par W. et G. Marçais, bibl., XIV, 175.

Monuments (les) de Damiette et de Mansourah contemporains de l'époque des croisades, par Al. Gayet, VI, 71.

Monuments de l'art byzantin : le monastère de Daphni, par G. Millet, bibl., VIII, 72.

Monuments (les) de Paris ; par H. Bazin, bibl., XVII, 157.

Monuments menacés : la Chapelle expiatoire, par J. de Boisjoslin, VI, 149.

Monuments seldjoukides (les) en Asie-Mineure, par G. Mendel, XXIII, 9, 113.

Monval (Georges). *Beaumarchais fouetté*, II, 360.

Monval (Jean). « *Les Conquêtes de la Chine » : une commande [de gravures] de l'empereur de Chine [Kien-Long] en France, au XVIII° siècle*, XVIII, 147.

Morand (E.), une Famille d'artistes : les Naigeon, bibl., XIV, 88.

Moreau. Voir : Collection Moreau.

Moreau (Gustave), par P. Flat, III, 39, 231 ; — *Deux idéalistes : Gustave Moreau et E. Burne-Jones* ; par L. Bénédite, V, 265, 357 ; VI, 57.

Moreau-Nélaton (E.), les Le Mannier, bibl., XI, 295 ; — *Histoire de Corot et de ses œuvres*, bibl., XIX, 79 ; — les Clouet ; les Frères Dumonstier, bibl., XXIV, 238.

Moreau-Vauthier (Ch.), les Portraits de l'enfant, bibl., XI, 59 ; — les Chefs-d'œuvre des grands maîtres, bibl., XVI, 474 ; — l'Homme et son image, bibl., XVIII, 459 ; — Gérôme, peintre et sculpteur, bibl., XX, 160 ; — l'Œuvre d'Aimé Morot, bibl., XXI, 79.

Morel (Paul). *Les Beaux-Arts à l'Exposition universelle de 1900*, VI, 177.

Morel-Ladeuil, sculpteur-ciseleur, 1820-1888. Voir : *un Oublié*, par L. Mancheix, XVI, 73.

Moretti (G.), la *Conservazione dei monumenti della Lombardia*, bibl., XXIV, 319.

Morgan (Jacques de). *Les Dernières fouilles de Susiane*, XXIV, 401 ; XXV, 23.

Morgan (J. de). Voir : *l'Art susien d'après les dernières découvertes de M.-*, par E. Babelon, XI, 297.

Morgand (la Retraite de). Voir : *Propos de bibliophile*, par H. Beraldi, II, 368.

Morin (Louis), écrivain, peintre, graveur et illustrateur, par H. Beraldi, XVII, 375.

Morland (George), by G. C. Williamson, bibl., XXII, 468.

Morlot (Lithographie d'Alphonse). Voir : « *Lever de lune* », par R. G., XIII, 206.

Moroni (G. B.). Voir : *les Portraits des Madruzzi, par Titien et -*, par G. Lafenestre, XXI, 351.

« *Morphée* » (le) *de Houdon*, par P. Vitry, XXI, 149.

Mosca (L.), *Napoli e l'arte ceramica dal XIII° al XX° secolo*, bibl., XXV, 238.

[Moscou] (l'Appareil à pointes de diamant et le palais à facettes du Kremlin [à], par E. Müntz, X, 57.

Moscou, par L. Léger, bibl., XVI, 247.

Mosquées (les) et tombeaux du Caire, par G. Migeon. VII, 139.

Mottl (Félix). Correspondance : A propos d'un nouveau piano double, II, 189.

Moulins (A.), Scènes et vestiges du temps passé, bibl., XXV, 468.

Mourey (Gabriel). Les « Impressions d'Italie », d'Edgar Chahine, XXI, 111.

Mourey (Gabriel), des Hommes devant la nature et la vie, bibl., XI, 214.

Mouvement artistique (le), I, 88, 198, 298, 382; II, 91, 190; III, 96, 191, 287, 479, 575; IV, 95, 183, 284, 383, 477, 575.

Mouvement artistique (le), à l'étranger, par T. de Wyzewa : une Nouvelle biographie de Gaudenzio Ferrari [par Miss E. Halsey]; un Peintre allemand en Italie : Juste d'Allemagne; la Date de la mort de Jean van Eyck; Deux portraits français du XVIII^e siècle [par F.-H. Drouais] dans une collection anglaise [collection Fitz Henry], XV, 307;

— une Nouvelle biographie de Fra Bartolomeo [par F. Knapp]; un Portrait d'Anne de Clèves [dans la galerie de Trinity College, Oxford], XVI, 314;

— les Deux Antonello de Messine; un Tableau de Melozzo da Forli à la Galerie nationale de Rome [Saint Sébastien entre deux donateurs]; le Retable de Baldung Grün à la cathédrale de Fribourg, XVII, 67.

Mouvement musical (le) par C. Saint-Saëns, II; 385.

Munich. Voir : Correspondance d'Allemagne : IX^e exposition internationale des beaux-arts, à [1905], par M. Montandon, XVIII, 319; — Correspondance de Albert von Keller, par M. Montandon, XXIII, 463; — Correspondance de — ; la Peinture hongroise contemporaine, à propos de l'exposition du Glas Palast [1909], par M. Montandon,

XXVI, 463. — Voir aussi : Glyptothèque de Munich.

Munich, par J. Chantavoine, bibl., XXIV, 158.

Munoz (A.), l'Art byzantin à l'exposition de Grottaferrata, bibl., XXII, 287.

Müntz (Eugène). Archives et documents : un Dessin inédit de Pisanello, au Musée de Cologne, V, 73;

— Art français (l') du XVIII^e siècle et l'enseignement académique, II, 31;

— Épées d'honneur (les) distribuées par les papes, à propos d'une publication récente [du Marquis Mac' Swiney de Mashnaglass], IX, 251, 331;

— Notes et documents : l'Appareil à pointes de diamant et le palais à facettes du Kremlin [à Moscou], X, 57;

— Notes et documents : un Collaborateur peu connu de Raphaël, Tommaso Vincidor, de Bologne, VI, 395;

— Notes et documents : « Éros et Psyché », sculpture antique inédite, Musée de l'École des beaux-arts, VII, 236;

— Notes et documents : la Peinture sur verre en Italie, XI, 209;

— Notes et documents : les Plateaux et les coupes d'accouchées aux XV^e et XVI^e siècles, nouvelles recherches, V, 427;

— Notes et documents : les Tapisseries flamandes, marques et monogrammes, X, 201;

— Vittore Pisanello, à propos de la nouvelle édition de Vasari, publiée par M. Venturi, I, 67.

Müntz (Eugène), la Tiare pontificale du VIII^e au XVI^e siècle, bibl., III, 366; — les Arts à la cour des papes Innocent VIII, Alexandre VI, Pie III (1484-1503), bibl., V, 254; — Léonard de Vinci, bibl., VI, 163; — Florence et la Toscane, bibl., IX, 227.

Murville (André de). Les Salons de 1898 : la Peinture, III, 426, 508.

Musée archéologique de Badajoz [Trois armes de parade au], par P. Paris, XX, 379.

Musée Carnavalet (Mme de Grignan, gravure de M. Buland, d'après le tableau de Mignard au), par E. D., X, 390; — le Musée Carnavalet, par J. de Boisjoslin, XI, 137, 268; XVIII, 211, 301.

Musée Cernuschi (le), par M. Demaison, II, 251.

Musée Condé. Voir : « l'Amour et l'Innocence », [dessin de Prud'hon, gravé par W. Barbotin], XIV, 364;

— Heures (les) du connétable de Montmorency au—, par L. Delisle, VII, 321, 393; — Description des peintures des Heures de connétable de Montmorency au—, par P. Durrieu, VII, 398 ;

— Voir aussi : Chantilly (Château de).

Musée d'Amsterdam. Voir : Correspondance : une Maquette de Michel-Ange au—, par A. Pit, I, 78;

— Ivoire (un) du—, par A. Pit, IV, 157.

Musée d'Anvers, Catalogue descriptif, par E. de Mont, bibl., XX, 319.

Musée (le) d'armes de Bruxelles [à propos du Catalogue publié par E. de Prelle de "La Nieppe], par M. Maindron, XVI, 161.

Musée (le) d'art, bibl., XIII, 159; XXI, 319.

Musée de Bruges. Voir : Académie de Bruges.

Musée de Caen (le « Sposalizio » du Pérugin, au), par F. Engerand, VI, 199.

Musée de Candie. Voir : Correspondance de Grèce : fouilles et restaurations, XXIII, 73.

Musée de Cassel (Portraits par Gonzalès Coques, au), par F. Courboin, XI, 291.

Musée (au) de Chartres, par F. Benoit, III, 163.

Musée (le) de Clermont-Ferrand, par L. Gonse, XIV, 365.

Musée de Cluny (les Legs Adolphe de Rothschild au Musée du Louvre et au), par G. Migeon, XI, 87, 187.

Musée de Colmar, (les Musées d'Alsace : le), par A. Girodie, XVI, 421; XVII, 5.

Musée de Cologne (un Dessin inédit de Pisanello au), par E. Müntz, V, 73.

Musée de Constantinople (les Figurines de terre cuite du), par G. Mendel, XXI, 257, 337.

— Nouvelles salles (les) du—, par G. Mendel, XXVI, 251, 337.

Musée de Gand (A propos d'une œuvre de Bosch [Portement de croix] au) par L. Maeterlinck, XX, 299.

— Art (l')fct les mystères en Flandre à propos de deux peintures du — : [« la Transfiguration », XV siècle ; « le Christ prêchant », de K. van Mander], par L. Maeterlinck, XIX, 308.

[Musée de Gand] Ville de Gand, Musée des beaux-Arts, catalogue, par L. Maeterlinck, bibl., XIX, 80.

[Musée de Gray]. Voir : le Buste de Gauthiot d'Ancier, par Fournier-Sarlovèze, III, 135.

Musée (le) de Grenoble, par le général de Beylié, bibl., XXV, 317.

Musée (le) de l'Acropole d'Athènes, par H. Lechat, bibl., XV, 238.

Musée de l'École des beaux-arts (« Éros et Psyché », sculpture antique inédite au), par E. Müntz, VII, 236.

Musée (le) de l'hôtel Pincé, à Angers, par L. Gonse, XIV, 177.

Musée (le) de la Comédie-Française, par E. Dacier, XVI, 183.

Musée (le) de la Comédie-Française, par E. Dacier, bibl., XVI, 473.

Musée de la Société historique de New-York (un Panneau flamand inédit au) [« Mariage mystique de sainte Catherine », att. à Gérard David], par F. Monod, XV, 391.

Musée de Lille. Voir : Bartholomaeus van der Helst, peintre de nu mythologique [à propos d'une peinture du—], par F. Benoit, XXIV, 139;

— Deux tableaux du— : « Jésus chez Marthe et Marie », par J. Jordaens; « le Couronne-

TABLE ALPHABÉTIQUE

— ment d'épines », par le pseudo-Grünewald], par F. Benoit, XXIII, 87;

— Lambert Zustris (Lambert d'Amsterdam), [à propos d'une peinture du-], par F. Benoit, XXIV, 171;

≈ Peinture (la) au- [à propos d'un livre de F. Benoit], par R. Bouyer, XXIV, 353;

≈ Tableau (un) du- : une « Prédication de saint Jean » attribuable à Pieter Coecke, par F. Benoit, XXIV, 63.

[Musée de Madrid]. Voir : Galerie du Prado.

[Musée de Munich.]. Voir : Glyptothèque de Munich.

Musée de Naples (l'Éphèbe de Pompéi, bronze du), par M. Collignon, X, 217.

Musée de Pau (« l'Ivresse de Noé », par Zurbaran; au), par P. Lafond, V, 419.

Musée de Poitiers (la Minerve du), par L. Gonse, XII, 313.

Musée de Rouen (A propos d'un portrait de [par] Millet, au) [portrait d'un officier de marine], par P. Lafond, IV, 167.

Musée de Soissons (un Buste de Négresse, par Houdon, au), par P. Vitry, I, 351.

Musée de Stockholm (l'École française du XVIII° siècle, au National Museum de Stockholm), par J. Leclencq, V, 121.

Musée de Tarragone (le Petit nègre de bronze du), par P. Paris, VII, 131.

Musée de Tours (un Portrait de Balzac [par L. Boulanger] au), par Ch. Huyot-Benton, V, 353.

Musée (au) de Troyes : Sculptures et objets d'art, par L. Gonse, XV, 321.

[Musée de Tunis]. Voir : Musée du Bardo, à Tunis.

Musée de Versailles (un Nouveau Nattier au) : le Portrait de Marie Leczinska, par P. de Nolhac, XXV, 175;

≈ Œuvre inconnue (une) d'Antoine Coypel : « les Ambassadeurs marocains à la Comédie italienne », du-, par J. Marquet de Vasselot, III, 456;

≈ Voir aussi : l'Art de Versailles.

Musée (le) des Arts décoratifs et la collection Peyre, au pavillon de Marsan, par R. Koechlin, XVII, 429;

— Collection Moreau (la) au-, par L. Deshairs, XXI, 241.

Musée (le) des Arts décoratifs : le Bois, par L. Metman et G. Brière, bibl., XIX, 158; XX, 80; — le Fer, par L. Metman et Le Secq Des Tournelles, bibl., XXV, 397.

Musée des Offices [à Florence] (un Portrait indûment retiré à Raphaël : la pseudo-Fornarina du), par E. Durand-Gréville, XVIII, 313.

Musée des Thermes, Rome. Voir : la Statue de jeune fille de Porto d'Anzio, par M. Collignon, XXVI, 451;

≈ Stucs (les) du-. Voir : le Style décoratif à Rome au temps d'Auguste, par M. Collignon, II, 97, 204.

Musée des Tissus de Lyon (la Collection de dentelles José Pasco, au), par R. Cox, XXIV, 373.

Musée (le) du Bardo, à Tunis, et les fouilles de M. Gauckler, par G. Perrot, VI, 1, 99.

Musée du collège de Dulwich. Voir : Galerie du collège de Dulwich.

Musée du Louvre (les Accroissements du département de la sculpture du moyen âge, de la Renaissance et des temps modernes, au), par P. Vitry, XXIII, 101, 205;

≈ Aiguière (une) en cristal de roche du-, eau-forte originale de M. B. Krieger, par E. D., XXIV, 220;

≈ Bibelots (les) du-, par E. Molinier, V, 61, 325;

≈ Buste (le) d'Elché au-, par P. Paris, III, 193;

≈ Buste funéraire grec, au-, par M. Collignon, IX, 377;

≈ Centaure marin et Silène, groupe antique du-, par E. Michon, XIX, 389;

— Chef-d'œuvre (un) dans la collection Thiers au-, [« les Deux sœurs », miniature], par C. NOIR, IV, 353;

— Double portrait vénitien (le) du-, par Jean GUIFFREY, X, 289;

— Esquisse (une) de Prud'hon au-, [« Nymphes et amours »], par M. NICOLLE, XV, 179;

— Fra Angelico au- et la Légende dorée, par T. de WYZEWA, XVI, 329;

— « Guerre (la) de Troie », à propos de dessins récemment acquis, par le-, par Jean GUIFFREY, V, 205, 503;

— « Homme (l') au verre », attribué à Jehan Fouquet, au-, par G. LAFENESTRE, XX, 437;

— Legs Adolphe de Rothschild (les) au- et au musée de Cluny, par G. MIGEON, XI, 87, 187;

— Legs (le) de la Baronne Nathaniel de Rothschild au-, par Jean GUIFFREY, IX, 357;

— Legs (le) Thomy Thiéry au-, par Jean GUIFFREY, XI, 113;

— « M. Sériziat », gravure de M. Carle Dupont, d'après David, au-, par E. D., XX, 36;

— « Master Hare », par sir Joshua Reynolds, au-, par M. N., XVIII, 433;

— Nouveaux achats (les) du- : Orchestre et danseurs, figurines de terre cuite grecques, par M. COLLIGNON, I, 19;

— Nouveaux Delacroix (les) du-, par M. NICOLLE, XVI, 179;

— Nouvel Hoppner (le) du- : [Portrait d'une femme et d'un jeune garçon], gravure de M. Leseigneur, par E. D., XIX, 186;

— Nouvelle salle (la) des portraits-crayons d'Ingres, au-, par H. DE CHENNEVIÈRES, XIV, 125;

— Peinture japonaise (la) au-, par G. MIGEON, III, 256;

— Portrait authentique (un) de François Clouet [le Portrait de Pierre Quthe], au-, par P. CORNU, XXIII, 449;

— Portrait coiffé (le) d'Elisabeth d'Autriche [par F. Clouet], au-, par H. BOUCHOT, III, 215;

— Portrait (le) de Mme de Calonne, par Ricard, au-, par M. NICOLLE, XXI, 37;

— Portrait (le) de Marie Leczinska, par Carle Van Loo, au-, par G. LAFENESTRE, II, 137;

— Portrait (le) du capitaine Robert Hay, of Spot au-, par P. LEPRIEUR, XXVI, 19;

— Portrait (le) du grand-maître Alof de Wignacourt, au-, par M. MAINDRON, XXIV, 241, 339;

— Portrait prétendu (le) d'Elisabeth de France, par Rubens, au-, par F. ENGERAND, IV, 267;

— Portraits de John Julius Angerstein et de sa femme, par sir Thomas Lawrence, au-, par G. LAFENESTRE, I, 301;

— Récente acquisition (une) du- : Portrait de vieille femme, par Memling, par P. LEPRIEUR, XXVI, 241;

— Récentes acquisitions (les) du département de la peinture, au- (1897-1901), par M. NICOLLE, VII, 297; X, 189, 276; — (1902-1904), XVI, 305; XVII, 33, 148, 353, 405; XVIII, 185;

— « Retour (le) de l'école », tableau de la galerie Lacaze, attribué à Chardin, par F. COURBOIN, II, 267;

— Sumériens (les) de la Chaldée, d'après les monuments du-, par E. POTTIER, XXVI, 409;

— Sur un portrait d'Anne d'Autriche par Rubens, au-, par L. HOURTICQ, XVI, 293;

— Tableau (un) récemment donné au- : « l'Enfer », par Jean GUIFFREY, IV, 135;

— « Vierge (la) et l'Enfant », de Piero della Francesca, au-, par G. LAFENESTRE, VII, 81;

Musée (le) du Louvre (Soc. d'éd. artistiques), bibl., VII, 160; VII, 392; — le Musée du Louvre ; les peintures, les dessins, la chalcographie, par J. Guiffrey, bibl., XXVI, 78. — Voir aussi : les Musées d'Europe.

Musée du Luxembourg (les Dessins de Puvis de Chavannes, au-), par L. BÉNÉDITE, VII, 15;

— Exposition (une) de quelques chefs-d'œuvre prêtés par des amateurs, au-, par L. BÉNÉDITE, XV, 363;

[Musée du Prado]. Voir : Galerie du Prado.

Musée Galliera (l'Art de l'ivoire, à propos de l'exposition du-) [1903], par E. Dacier, XIV, 61.

— Dentelle (la) au- [exposition de 1905], par F. Engerand, XV, 351.

— Exposition (l') de reliures du-, [1902], par H. Beraldi, XI, 374, 424.

Musée Guimet (Correspondance : les Fouilles du), à Antinoé, par A. G., I, 188.

Musée Gustave Moreau (le), par P. Flat, bibl., VII, 70.

Musée Mesdag (le), à La Haye, par Ph. Zilcken, XXIV, 301.

[Musée Victor Hugo]. Voir : la Maison de Victor Hugo, à propos d'un livre récent [de A. Alexandre], par E. Dacier, XIV, 428.

Musées (les) d'Alsace. Voir : Musée (le) de Colmar ; Musées (les) de Strasbourg.

Musées (les) d'artistes français dans leurs provinces, par A. Girodie, bibl., XIX, 352.

Musées (les) d'Europe, par G. Geffroy : le Louvre, la peinture, bibl., XIII, 79 ; — la National Gallery, bibl., XV, 78 ; — la Hollande, bibl., XVII, 319 ; — la Belgique, bibl., XIX, 397 ; — la Sculpture au Louvre, bibl., XXI, 399 ; — Madrid, bibl., XXIII, 237.

Musées (nos) de France [à propos du livre de L. Gonse, « les Chefs-d'œuvre des musées de France »], par H. Bouchot, XVI, 5.

[Musées de Londres]. Voir : Collection Wallace ; National Gallery.

[Musées de Rome]. Voir : Galerie nationale ; Musée des Thermes ; Pinacothèque vaticane.

Musées de Strasbourg (les Musées d'Alsace : les), par A. Girodie, XXII, 175, 277.

Muséum (les Peintures décoratives de M. Cormon, au), par E. Michel, III, 1.

Musique (la) en Russie, par A. Soubies, bibl., III, 467.

Musique russe [à propos d'un livre de A. Soubies], par C. Bellaigue, V, 19.

Musulman (l'Art), à propos de l'exposition du pavillon de Marsan [1903], par R. Koechlin, XIII, 409 ; – [à propos du « Manuel » de H. Saladin et G. Migeon], par R. Koechlin, XXII, 391.

Musulmans (les Plus anciens tissus), par R. Cox, XXII, 25.

Musset (Alfred de). Voir : les Portraits d'-, à propos d'une peinture inédite d'Eugène Delacroix [de la collection Stanislas Meunier], par E. Dacier, XX, 457.

Mussi (P.), the Anonimo, notes d'un anonyme du xvie siècle sur des œuvres d'art conservées en Italie, bibl., XIV, 510.

Muyden (Evert van), peintre-graveur, par H. Bouchot, IX, 183.

Mystères (l'Art et les) en Flandre, à propos de deux peintures du musée de Gand [« la Transfiguration », XVe siècle ; « le Christ prêchant », de K. van Mander], par L. Maeterlinck, XIX, 308.

N

Naigeon (une Famille d'artistes : les), par L. Morand, bibl., XIV, 88.

Naissance (la) de la peinture laïque japonaise et son évolution du XIe au XIVe siècle, par le Comte G. de Tressan, XXVI, 5, 129.

Nancy (l'École de) et son exposition au palais de Rohan, à Strasbourg, [1908], par G. Varenne, XXIII, 459 ; — Correspondance de - les Congrès d'art [1909], par G. Varenne, XXV, 233.

Nancy, par André Hallays, bibl., XX, 237.

Nantes (*Voyage de David à*), en 1790, par Ch. Saunier, XIV, 33.

Naples. Voir : *Musée de Naples*.

Naples, son site, son histoire, sa sculpture, par P. de Bouchaud; *bibl.*, XVIII, 324.

Napoléon et Alexandre, histoire de deux portraits en tapisserie, par E. Calmettes, XXV, 245.

Napoli e l'arte ceramica dal XIIIᵉ al XXᵉ secolo, di L. Mosca, *bibl.*, XXV, 238;

National Gallery (le Legs John Samuel à la), par M. H. Spielmann, XXI, 161;

— Portrait (le) de Christine de Danemark, par Holbein à la, par P. A., XXVI, 147;

— « Rhétorique (la) » de Melozzo da Forli [à la], par Ch. H. Berton, IV, 460;

— « Vénus (la) au miroir », de Velasquez [à la], par M. Nicolle, XXII, 413.

National Gallery (la), by sir E. G. Poynter, *bibl.*, VIII, 277.

National Gallery : [the Lewis bequest; by M. W. Brockwell, *bibl.*, XXVI, 475.

National portrait Gallery (the), by E. Cust, *bibl.*, XII, 79.

Nation's (the) pictures, *bibl.*, XII, 232.

Nattier, peintre des favorites de Louis XV, par F. Engerand, II, 327, 429; — un Nouveau Nattier au Musée de Versailles : le Portrait de Marie Leczinska, par P. de Nolhac, XXV, 175;

[« Nature se dévoilant (la) »]. Voir : une Statue polychrome de M. Ernest Barrias, par Max. Collignon, VI, 191.

« Naumachie (la) du Parc Monceau », en 1778. Voir : une Peinture inconnue de Gabriel de Saint-Aubin, par E. Dacier, XXV, 207.

Navenne (F. de), Entre le Tibre et l'Arno, *bibl.*, XIV, 87.

Néerlandais (l'Exposition de la Toison d'or et de l'art) sous les ducs de Bourgogne, [à Bruges, 1907], par C. de Mandach, XXII, 151.

Néerlandais, (les) en Bourgogne, par G. Germain, *bibl.*, XXVI, 406.

Nègre (le petit) de bronze du Musée de Tarragone, par P. Paris, VII, 131;

Négresse (un Buste de), par Houdon, au Musée de Soissons, par P. Vitry, I, 351.

[Nemours (Jacques de Savoie, duc de)]. Voir : un Portrait français par Gerlach Flicciūs, par L. Dimier, XXVI, 471.

[Nervesa] (les Fresques de Tiepolo à la Villa Soderini, [à), par H. Boucher, IX, 367.

Neumont (Maurice), peintre et lithographe, par H. Béraldi, XV, 53.

Neveux (Pol). L'Art ancien et moderne à l'Exposition universelle de Liége, XVIII, 165.

New-York. Voir : *Musée de la Société historique de New-York*.

Niederee (Joh. Martin), von D. P. Kaufmann, *bibl.*, XXV, 319.

Niederländisches Kunstler-Lexikon, von A. von Wurzbach, *bibl.*, XX, 237.

Nicolle (Marcel). *La Collection Rodolphe Kann*, XXIII, 187;

— Correspondance de Dresde : l'Exposition Cranach [1899], VI, 237;

— Esquisse (une) de Prud'hon au Musée du Louvre [« Nymphes et amours »], XV, 179;

— Exposition Rembrandt (l') à Amsterdam, [1898], IV, 411, 541; V, 39;

— Exposition Rembrandt (l') à Londres [1899], V, 213;

— Galeries et collections : la Collection Georges Lutz, XI, 331;

— Galeries et collections : la Collection Humbert; XI, 435;

— Graveurs et dessinateurs du XVIIIᵉ siècle [à propos d'un livre de lady E. Dilke], XIV, 84;

— Léonard de Vinci [à propos d'un livre de E. Müntz], VI, 163;

— « Master Hare », par sir Joshua Reynolds [au Musée du Louvre], XVIII, 433;

TABLE ALPHABÉTIQUE. 119

— *Nouveaux Delacroix (les) du Musée du Louvre*, XVI, 179;

— *Peintres français (les) du XVIII° siècle* [à propos d'un livre de lady E. Dilke], VII, 149;

— *Portrait d'un cardinal, par Velazquez*, XV, 21;

— *Portrait (le) de Mme de Calonne, par Ricard, au Musée du Louvre*, XXI, 37;

— *Récentes acquisitions (les) du Musée du Louvre : département de la peinture (1897-1901)*, VII, 297; X, 189; — *(1902-1904)*, XVI, 305; XVII, 33, 148, 353, 405; XVIII, 185;

— « *Vénus (la) au miroir* », par Velazquez [à la National Gallery], XXII, 413.

Nini (Jean-Baptiste), sa vie, son œuvre (1717-1786), par A. Storelli, *bibl.*, V, 168;

Noblesse française (la) sous Richelieu, par le vicomte G. d'Avenel, *bibl.*, X, 72.

Nolhac (Pierre de). *L'Art de Versailles : la Chambre de Louis XIV*, II, 221, 315;

— *Art (l') de Versailles : l'Escalier des ambassadeurs*, VII, 54;

— *Art (l') de Versailles : la Galerie des glaces*, XIII, 177, 279;

— *Artiste révolutionnaire (un) : les Dessins de Jean-Louis Prieur (1789-1792)*, X, 319;

— *Création (la) de Versailles*, III, 399; IV, 63, 97;

— *Deux questions sur Fragonard*, XXII, 19;

— *Marie-Antoinette et Mme Vigée-Lebrun*, IV, 523;

— *Nouveau Nattier (un) au Musée de Versailles : le Portrait de Marie Leczinska*, XXV, 175.

Nolhac (Pierre de), *Histoire du château de Versailles, bibl.*, V, 77; — *Tableaux de Paris pendant la Révolution française, dessins de J.-L. Prieur, bibl.*, X, 411; — *la Création de Versailles, bibl.*, XI, 136; — *Versailles, bibl.*, XXIV, 397.

Norblin de La Gourdaine. Voir : *les Peintres de Stanislas-Auguste*, par FOURNIER-SARLOVÈZE, XVI, 219, 279.

Normand (Ch.), *les Arènes de Lutèce, bibl.*, II, 462.

Normandie (la) et ses peintres, par J.-Ph. Heuzey, *bibl.*, XXVI, 320.

[« *Norvégienne de Lofthus* »]. Voir : *la Première eau-forte originale de M. Alexandre Lunois*, par E. DACIER, XXIII, 351.

Nos humoristes, par A. Brisson, *bibl.*, VII, 392.

Nos Musées de France, [à propos du livre de L. Gonse « les Chefs-d'œuvre des musées de France »], par H. BOUCHOT, XVI, 5.

Nos peintres du siècle, par J. Breton, *bibl.*, VI, 502.

Notes critiques sur la « paix » attribuée à Maso Finiguerra, et sur ses différentes épreuves, par F. COURBOIN, XXV, 161, 289;

Notes et documents. Voir : *l'Appareil à pointes de diamant et le palais à facettes du Kremlin* [à Moscou], par E. MÜNTZ, X, 57;

— *Collaborateur (un) peu connu de Raphaël: Tommaso Vincidor, de Bologne*, par E. MÜNTZ, VI, 335;

— « *Éros et Psyché* », sculpture antique inédite, Musée de l'École des beaux-arts, par E. MÜNTZ, VII, 286;

— *Livre d'heures (le) d'Anne de Bretagne et les inscriptions de ses miniatures (1501)*, par F. de MÉLY, XVII, 235;

— *Origine (l') des Du Monstier*, par H. STEIN, XXVI, 75;

— *Peinture (la) sur verre en Italie*, par E. MÜNTZ, XI, 209;

— *Plateaux (les) et les coupes d'accouchées aux XVe et XVIe siècles, nouvelles recherches*, par E. MÜNTZ, V, 427;

— *Portrait (le) de Pierre Grassin, gravé par B. Lépicié, d'après N. de Largillière*, par F. COURBOIN, XXVI, 402;

— *Portrait français (un) par Gerlach-Fliccius*, [portrait de Jacques de Savoie, duc de Nemours], par L. DIMIER, XXVI, 471;

— *Sur quelques Vierges du XIVe siècle*, à

propos d'une statue de Saint-Germain-en-Laye, par LEFEBVRE DES NOËTTES, XIX, 231.

Tableau français (un) de la fin du XV° siècle [« Adoration des mages »] dans la collection de lord Ashburnham, par W. H. J. WEALE, XVII, 233.

— Tapisseries flamandes (les), marques et monogrammes, par E. MÜNTZ, X, 201.

Notes sur l'art japonais : la peinture et la gravure, par Teï-San, bibl., XIX, 399.

Notes sur quelques œuvres d'Holbein en Angleterre, par A. MACHIELS, XX, 227.

Notions élémentaires d'archéologie monumentale, par L. Bonnard, bibl., XII, 231.

Notor (G.), la Femme dans l'antiquité grecque, bibl., IX, 228.

Notre concours d'orfèvrerie : [programme], XIX, 74 ; — [résultats], par L. BONNIER, XX, 154.

Notre-Dame-de-La-Roche. Voir : le Mausolée des maréchaux d'Albigeois, par le Comte LEFEBVRE DES NOËTTES, XXI, 308.

Notre-Dame de Paris (le Portail Saint-Anne à), par E. MÂLE, II, 281.

Nouveau livre (un) illustré par Gabriel de Saint-Aubin : la « Description de Paris », de la collection Doucet, par E. DACIER, XXIII, 241.

Nouveau livre (un) sur Pompéi [par P. Gusman] par L. N., VI, 497.

Nouveau Nattier (un) au Musée de Versailles : le Portrait de Marie Leckzinska, par P. DE NOLHAC, XXV, 175.

Nouveau sou (le), par H. LAFFILLÉE, IV, 33.

Nouveaux achats (les) du Louvre : Orchestre et danseurs, figurines de terre cuite grecques, par M. COLLIGNON, I, 19.

Nouveaux Delacroix (les) du Musée du Louvre, par M. NICOLLE, XVI, 179.

Nouveaux essais sur l'art contemporain, par H. Fierens-Gevaert, bibl., XV, 239.

Nouvel Hoppner (le) du Musée du Louvre [Portrait d'une femme et d'un jeune garçon],

gravure de M. Leseigneur, par E. D., XIX, 186.

Nouvel Opéra-Comique (le), par H. FIERENS-GEVAERT, IV, 289, 481.

Nouvelle anatomie artistique, par le D' P. Richer, bibl., XXI, 158.

Nouvelle biographie (une) de Fra Bartolomeo [par F. Knapp]. Voir : le Mouvement artistique à l'étranger, par T. de WYZEWA, XVI, 314.

Nouvelle biographie (une) de Gaudenzio Ferrari [par miss E. Halsey]. Voir : le Mouvement artistique à l'étranger, par T. de WYZEWA, XV, 307.

Nouvelle étude de nu, [eau-forte originale] par M!!e Angèle Delasalle, par R. BOUYER, XXV, 112.

Nouvelle Pinacothèque vaticane (la). Voir : Correspondance de Rome, par C. COCHIN, XXV, 303.

Nouvelle salle (la) des portraits-crayons d'Ingres, au Musée du Louvre, par H. DE CHENNEVIÈRES, XIV, 125.

Nouvelles archives de l'art français, bibl., IV, 85.

Nouvelles découvertes (les) en Susiane, par E. BABELON, XIX, 177, 265.

Nouvelles études d'histoire et de critique dramatiques, par G. Larroumet, bibl., VI, 168.

Nouvelles études sur l'histoire de l'art, par E. Michel, bibl., XXV, 77.

Nouvelles fouilles (les) d'Antinoé, par Al. GAYET, XIV, 75.

Nouvelles salles (les) du Musée de Constantinople, par G. MENDEL, XXVI, 251, 337.

Nuovi documenti per la storia dell'arte senese, racc. da S. Borghesi e L. Banchi, bibl., IV, 272.

Nuremberg, par P. J. Rée, bibl., XIX, 468.

[« Nymphes et amours »]. Voir : une Esquisse de Prud'hon au Musée du Louvre, par M. NICOLLE, XV, 179.

O

*Odobesco (A.), le Trésor de Pétrossa, *bibl.*, VIII, 423.

Œuvre (l') d'Aimé Morot, publ. par Ch. Moreau-Vauthier, *bibl.*, XXI, 79.

Œuvre (l') de Chardin et de Fragonard, *bibl.*, XXIII, 239.

Œuvre (l') de Gaspard André, architecte lyonnais (1840-1896), publ. par Ed. Aynard, *bibl.*, V, 517.

Œuvre (l') de Van Dyck, par P. Buschmann, *bibl.*, XI, 215.

*Œuvre dessiné (l') de Constantin Meunier, par L. DUMONT-WILDEN, XIII, 207.

Œuvre gravé (l') de P.-L. Debucourt, par M. Fenaille, *bibl.*, VII, 159.

Œuvre inconnue (une) d'Antoine Coypel [« les Ambassadeurs marocains à la Comédie-italienne », du Musée de Versailles], par J.-J. MARQUET DE VASSELOT, III, 456.

Œuvre inconnue (une) de Corneille de Lyon [le portrait de Jean de Rieux, de la collection Ch. Butler], par L. DIMIER, XII, 5.

Œuvre inconnue (une) de Jaillot [le Christ d'ivoire de l'église d'Ailles, Aisne], par H. CHERRIER, XV, 151.

Œuvre lithographique (l') de Fantin-Latour, publ. par L. Bénédite, *bibl.*, XXII, 79.

Œuvre peint (l') de Jean-Dominique Ingres, par T. de Wyzewa, *bibl.*, XXI, 467.

*Offices. Voir : Musée des Offices.

*Oiron (les Peintures du château d'), par H. CLOUZOT, XX, 177, 285.

*Olympie. Voir : Correspondance de Grèce : Fouilles et restaurations, XXIII, 73.

Ombrie (l'), par L. Schneider, *bibl.*, XVII, 469.

Ombrienne (la Jeunesse du Pérugin et les origines de l'école), [à propos d'un livre de l'abbé Broussolle], par E. MALE, X, 66.

Ombriens (l'Exposition des primitifs) [1907]. Voir : Correspondance de Pérouse, par E. DURAND-GRÉVILLE, XXII, 231.

Opéra-comique (la Défense de l'), par C. SAINT-SAENS, III, 393.

Opéra-Comique (le Nouvel), par H. FIERENS-GEVAERT, IV, 289, 481.

Opere (le) di Leonardo, Bramante e Raffaello, par G. Carotti, *bibl.*, XVII, 239.

Or (l') à l'Exposition universelle de 1900, par H. HAVARD, VII, 441.

Orchestre et danseurs, figurines de terre cuite grecques. Voir : les Nouveaux achats du Louvre, par M. COLLIGNON, I, 19.

Orfèvrerie (la Crise de l'), un concours à organiser, par R. LINZELER, XVIII, 236.

Orfèvrerie (Notre concours d'), [programme], XIX, 74 ; [résultats], par L. BONNIER, XX, 154.

*Orfèvrerie algérienne (l') et tunisienne, par P. Eudel, *bibl.*, XIII, 318.

Orfèvrerie (l') et l'émaillerie à l'Exposition rétrospective de l'art français (Exposition universelle de 1900), par G. MIGEON, VIII, 55.

Orfèvrerie française (l') aux XVIIIᵉ et XIXᵉ siècles, par H. Bouilhet, *bibl.*, XXV, 158.

Orfèvres. Voir : les Maîtres de Petitot : les Toutin, orfèvres, graveurs et peintres sur émail, par H. CLOUZOT, XXIV, 456 ; XXV, 39.

*Orgue (l') du Dauphin, par Ch.-M. WIDOR, V, 291.

Orient grec (les Grands champs de fouilles de l'), par G. MENDEL : en 1904, XVIII, 245,

371; — en 1905, XX, 441; XXI, 21; — en 1906-1908, XXV, 193, 260.

Origine l'(l') des Dumonstier, par H. Stein, XXVI, 75.

Origines (les) de l'art du XVIII° siècle, à propos d'un livre récent [de P. Marcel] « la Peinture française de la mort de Le Brun à la mort de Watteau », par H. Lemonnier, XXII, 307.

Origines (les) de la médaille en France, par E. Babelon, XVII, 161, 277.

Origines (les) du portrait sur les monnaies grecques, par E. Babelon, V, 89, 177.

Orliac (G.-A.), Hubert Ponscarme et l'évolution de la médaille au XIX° siècle, *bibl.*, XXII, 399.

Oublié (un) : Morel-Ladeuil, sculpteur-ciseleur (1820-1888), par L. Marcheix, XVI, 73.

Oublié (un) : le Statuaire Lucas de Montigny, par H. Marcel, VII, 161.

Ouroussov (Princesse M.), Gaudenzio Ferrari à Varallo et Saronno, *bibl.*, XVII, 318.

Ouvrage oublié (un) de Philibert Delorme [le plafond de la chambre d'Henri II, à Fontainebleau], par L. Dimier, X, 210.

Ouvrage (un) perdu de Benvenuto Cellini [« les Victoires » du Château d'Anet], par L. Dimier, III, 561.

« *Ouvraige (un) de Lombardie »*, à propos d'un récent livre de M. le prince d'Essling, par H. Bouchot, XIV, 417, 477.

Ouwater (Albert Van). Voir : la *Peinture hollandaise au XV° siècle*, par E. Durand-Gréville, XVI, 249, 373.

Oxford et Cambridge, par J. Aynard, *bibl.*, XXVI, 239.

P

P. M. « *Le Duc d'Aumale » de M. Gérôme*, VI, 370.

Pablo de Ségovie, par F. de Quevedo, *bibl.*, VIII, 351.

Pacully. Voir : *Collection Pacully*.

Padoue et Vérone, par R. Peyre, *bibl.*, XXI, 240.

Pages choisies de Ruskin, publ. par R. de La Sizeranne, *bibl.*, XXIV, 468.

Pagine d'antica arte fiorentina, par A. Chiappelli, *bibl.*, XVIII, 161.

Paillard (Henri), peintre, graveur à l'eau-forte et graveur sur bois, par H. Beraldi, IX, 101.

Palais. Voir : *Fontainebleau*; *Strasbourg (Palais de Rohan)*; *Madrid (Palais de Villahermosa)*; *Versailles*, etc.

Palais (le) de Tibère et autres édifices romains de Capri, par C. Weichardt, *bibl.*, X, 215.

Palais de Venise, à Rome (Léon-Battista Alberti peut-il être l'architecte du) ? par H. de Geymüller, XXIV, 417.

Palais (le) des papes d'Avignon, par F. Digonnet, *bibl.*, XXIV, 159.

Palais-Royal (le), par V. Champier et G.-R. Sandoz, *bib.*, VII, 317; X, 214.

Palazzi (i) di Roma e le case di pezio storico ed artistico, da L. Callari, *bibl.*, XXI, 468.

Paléologue (M.), Rome, notes d'histoire et d'art, *bibl.*, XII, 317.

Palerme et Syracuse, par Ch. Diehl, *bibl.*, XXI, 468.

Panneau flamand inédit (un) au Musée de la Société historique de New-York [« Mariage mystique de sainte Catherine », att. à Gérard David], par F. Monod, XV, 391.

« *Paon (le) », panneau décoratif, lithographie originale d'Adolphe Gumery*, par B., X, 122.

Papes (les Épées d'honneur distribuées par les), par E. MÜNTZ, IX, 251, 331.

« Paraboles (les) » d'Eugène Burnand, par C. de MANDACH, XXIV, 369.

[« Paradis (le), le Jugement dernier, l'Enfer », de la collection L. Maeterlinck]. Voir : les Imitateurs de Hieronymus Bosch, à propos d'une œuvre inconnue d'Henri Met de Bles, par L. MAETERLINCK, XXIII, 145.

Paris (Fragonard et l'architecte), à propos de l'exposition rétrospective de Besançon, par H. BOUCHOT, XIX, 203.

Paris (Gaston), Poèmes et légendes du moyen âge, bibl., VIII, 277.

Paris (Pierre). Le Buste d'Elché, au Musée du Louvre, III, 193;

— Céramique populaire d'Espagne, XXIV, 69;

— Petit nègre (le) de bronze du Musée de Tarragone, VII, 131;

— Trois armes de parade, au Musée archéologique de Badajoz, XX, 379.

Paris (Pierre), une Forteresse ibérique à Ossuna, bibl., XXI, 466.

Parisien (un) à Rome et à Naples en 1632, manuscrit de J.-J. Bouchard, publié par L. Marcheix, bibl., III, 172.

Parmentier (A.), Album historique, bibl., III, 467.

Parsons (A. J.), Catalogue of the Gardiner Greene Hubbard collection of engravings, bibl., XVIII, 161.

Parthenons. Kvindefigurer, von P. Hertz, bibl., XXIV, 387.

Pascal (Abbé A.), Pierre Julien, sculpteur, bibl., XVIII, 399.

Pascal (Jean-Louis). Les Salons : l'Architecture (1897), I, 155, 260; — (1898), III, 413, 503; — (1899), V, 484; VI, 19; — (1901), IX, 341; — (1902), XI, 344; — (1903), XIII, 341; — (1904), XV, 329; — (1905), XVII, 321; — (1906), XIX, 433; — (1907), XXI, 437.

Pasco (José). Voir : Collection de dentelles José Pasco.

« Passage (le) des Chenizelles, à Laon », eau-forte de M. Kriéger, par E. D., XIV, 330.

Pastel (un) de La Tour : le Portrait de Mlle Sallé [de la collection J. Vitta], par E. DACIER, XXIV, 332.

Pastel (le) et les pastellistes français au XVIIIe siècle, [à propos de l'exposition des Cent pastels], par L. de FOURCAUD, XXIV, 5, 109, 221, 279.

Pastelliste anglais (un) du XVIIIe siècle : John Russell, par M. TOURNEUX, XXIII, 25, 81.

Pastels (les) de Maurice Quentin de La Tour au Musée de Saint-Quentin, par H. Lapauze, bibl., IV, 161.

Pasteur (le Tombeau de), par A. PÉRATÉ, I, 51.

Patrizi (P.), il Gigante, bibl., II, 367.

Pau. Voir : Musée de Pau.

Pauvert de La Chapelle. Voir : Collection Pauvert de La Chapelle.

Pays-Bas (les Peintres primitifs des), à Gênes, par C. BENOIT, V, 111, 299.

Paysage (la Tradition classique dans le), au milieu du XIXe siècle, par P. DORBEC, XXIV, 259, 357.

Paysage de style (Paul Flandrin et le), par R. BOUYER, XII, 41.

Paysage (le) et les paysagistes, par L. Solvay, bibl., II, 466.

Peintre allemand (un) en Italie : Juste d'Allemagne. Voir : le Mouvement artistique à l'étranger, par T. de WYZEWA, XV, 307.

Peintre alsacien (un) de transition : Clément Faller, par A. Girodie, bibl., XXII, 160.

Peintre décorateur (un) : Édouard Toudouze, par R. BOUYER, XIX, 127.

Peintre-écrivain (un) : Jules Breton, par P. GAUTHIEZ, IV, 201.

Peintre explorateur (un) : Maurice Potter, par L. BÉNÉDITE, VII, 267.

Peintre-graveur illustré (le), par L. Delteil, bibl.: Rousseau, Daubigny, etc., XIX, 398; — Ch. Meryon, XXI, 398; — Corot et Delacroix, XXIV, 318; — A. Zorn, XXV, 320.

Peintre-graveur italien (le), par A. de Vesme, bibl., XX, 78.

Peintre humoriste russe (un) : Paul Andréévitch Fédotov, par D. Roche, XXIV, 53, 127.

Peintre-poète visionnaire (un) : William Blake (1757-1827), par P. Alfassa, XXIII, 219, 281.

Peintre-verrier anversois (le) Dirick Vellert et une verrière de l'église Saint-Gervais à Paris, par N. Beets, XXI, 393.

Peintres de jadis et d'aujourd'hui, par T. de Wyzewa, bibl., XIII, 183.

Peintres (les) de manuscrits et la miniature en France, par H. Martin, bibl., XXVI, 476.

Peintres (les) de Stanislas-Auguste II, roi de Pologne, par Fournier-Sarlovèze : Bacciarelli, XIV, 89; — Norblin de La Gourdaine, XVI, 219, 279; — Grassi, XVII, 257, 327; — Alexandre Kucharski, XVIII, 417; XIX, 17; — Per Krafft et Bernardo Bellotto, XX, 113; — Louis Marteau, Vincent de Leseur, Daniel Chodowiecki, Joseph Pitschmann, XX, 269.

Peintres (les) de Stanislas-Auguste II, roi de Pologne, par Fournier-Sarlovèze, bibl., XXI, 77.

Peintres (les) des ducs de Bourgogne, par A. Kleinclausz, XX, 161, 253.

Peintres français (les) du XVIIIe siècle [à propos d'un livre de lady E. Dilke], par M. Nicolle, VII, 149.

Peintres-lithographes (à propos des) : deux nouvelles œuvres de Fantin-Latour, par L. Bénédite, XIV, 375; — les Peintres-lithographes, par L. Bénédite, XIV, 491.

Peintres primitifs (les) des Pays-Bas, à Gênes, par C. Benoit, V, 111, 299.

Peinture (la), par J. Breton, bibl., XV, 473.

Peinture (la) à l'exposition des Primitifs français, par le Comte P. Durrieu, bibl., XVI, 406.

Peinture (la) à l'Exposition rétrospective de l'art français (Exposition universelle de 1900), par G. Migeon, VII, 370.

Peinture (la) à l'Exposition universelle de 1900 : l'École française, par L. de Fourcaud, VII, 409; VIII, 1, 73, 145; — les Écoles étrangères, par G. Lafenestre, VIII, 209, 281.

Peinture (la) à l'œuf, par J.-G. Vibert, bibl., I, 279.

Peinture allemande (la) au XIXe siècle, par le Marquis de La Mazelière, bibl., VIII, 424.

Peinture allemande (la) du XIXe siècle, par le Marquis de La Mazelière, XX, 95.

Peinture anglaise (la) contemporaine, par R. de La Sizeranne, bibl., XV, 159.

Peinture (la) au Musée de Lille [à propos du livre de F. Benoit], par R. Bouyer, XXIV, 353.

Peinture (la) au pays de Liége et sur les bords de la Meuse, par J. Helbig, bibl., XIV, 473.

Peinture (la) aux Salons de 1897, par A. Pératé, I, 123, et P. Lalo, I, 236; — de 1898, par A. de Murville, III, 426, 508; — de 1899, par P. Gauthiez, V, 393, 451; — de 1901, par M. Demaison, IX, 397; — de 1902 [à 1909], par R. Bouyer, (1902) XI, 358, 381; — (1903), XIII, 351, 439 ; (1904) XIV, 15; XV, 339, 423; — (1905), XVII, 326, 443; — (1906) XIX, 367, 443; — (1907) XXI, 361, 444; (1908), XXIII, 369, 418; — (1909) XXV, 347, 436.

Peinture belge (la) au XIXe siècle, par E. Dacier, XVIII, 113.

Peinture (la) en Basse-Provence à Nice et en Ligurie, par Th. Bensa, bibl., XXV, 318.

Peinture (la) en Belgique : les primitifs flamands, par H. Fierens-Gevaert, bibl., XXIV, 468; XXVI, 238.

Peinture (la) en Europe, par G. Lafenestre et

E. Richtenberger, *bibl.* : la Hollande, IV, 272; — Rome, les musées, les collections particulières, les palais, XVIII, 78.

Peinture (la) en France au début du XV° siècle : « le maître des « Heures du maréchal de Boucicaut », par le Comte P. Durrieu, XIX, 401; XX, 21.

Peinture française (la) du début du XVIII° siècle, par P. Marcel, *bibl.*, XX, 399; XXII, 307.

Peinture française (la) du XIX° siècle, par H. Marcel, *bibl.*, XIX, 77.

Peinture française (la), du IX° à la fin du XVI° siècle, par P. Mantz, *bibl.*, II, 364.

Peinture hollandaise (la) au XV° siècle : Albert van Ouwater et Gérard de Saint-Jean, par E. Durand-Gréville, XVI, 249, 373.

Peinture hongroise (la) contemporaine, à propos de l'exposition du Glas-Palast [de Munich, 1909], par M. Montandon, XXVI, 463.

Peinture inconnue (une) de Gabriel de Saint-Aubin : « la Naumachie des jardins de Monceau » en 1778, par E. Dacier, XXV, 207.

Peinture japonaise (la), au Musée du Louvre, par G. Migeon, III, 256.

Peinture laïque japonaise (la Naissance de la) et son évolution du XI° au XIV° siècle, par le Comte G. de Trussan, XXVI, 5, 129.

Peinture orientaliste (la) en Italie au temps de la Renaissance, par Ch. Diehl, XIX, 5, 143.

Peinture romantique (la), par L. Rosenthal, *bibl.*, X, 216.

Peinture satirique (la Chasse à la chouette, contribution à l'histoire de la), par P. Perdrizet, XXII, 143.

Peinture (la) sur verre en Italie, par E. Müntz, XI, 209.

Peintures (les) d'Eugène Delacroix à la Bibliothèque de la Chambre des députés, par G. Geffroy, XIII, 65, 139.

Peintures (les) d'Hippolyte Flandrin à l'église Saint-Vincent-de-Paul à Paris, *bibl.*, XII, 311.

Peintures décoratives (les) de M. Cormon, au Muséum, par E. Michel, III, 1.

Peintures des Heures du connétable de Montmorency (Description des), au musée Condé, par P. Durrieu, VII, 398.

Peintures (les) du château d'Oiron, par H. Clouzot, XX, 177, 285.

Peintures (les) et dessins de Mathias Grünewald, par H. A. Schmid, *bibl.*, XVI, 168.

[Pélissier (Mlle) et Du*Lis]. Voir : une Estampe satirique du XVIII° siècle, identifiée, par E. Dacier, XXII, 228.

Pellegrin (Fr.), la Fleur de science de pourtraicture (éd. Migeon), *bibl.*, XXV, 89.

Pendules (Horloges et), par H. Laffillée, IV, 357, 429.

« Penseur (le) » de M. Auguste Rodin, par E. Dacier, XV, 71.

Pératé (André), Les Salons de 1897 : la Peinture, I, 123;

— Tombeau (le) de Pasteur, I, 51.

Pératé (André), Versailles, *bibl.*, XVII, 79.

Perdrizet (Paul), La Chasse à la chouette, contribution à l'histoire de la peinture satirique, XXII, 143.

Pereires (Alfred), Les Cartes à jouer, à propos d'un livre récent [de H.-R. d'Allemagne], XX, 308.

Pérouse (Correspondance de) : l'Exposition des primitifs ombriens [1907], par E. Durand-Gréville, XXII, 231.

Perrault (Charles), Mémoires de ma vie (éd. Bonnefon) *bibl.*, XXV, 398.

Perrault (Claude), Voyage à Bordeaux (éd. Bonnefon), *bibl.*, XXV, 398.

Perréal (Jehan). Voir : une Promenade aux Primitifs [français] : trois haltes, par F. de Mély, XV, 453.

Perronneau (Jean-Baptiste), par L. Vaillat et P. Ratouis de Limay, *bibl.*, XXV, 467.

Perrot (Georges). *Le Musée du Bardo, à Tunis, et les fouilles de M. Gauckler*, VI, 11, 99.

Perrot (Georges). Histoire de l'art dans l'antiquité, *bibl.*, VI, 167; XV, 160; — l'Histoire de l'art dans l'enseignement secondaire, *bibl.*, VII, 318; — l'Institut, *bibl.*, XXIII, 239.

Pérugin (le « Sposalizio » du), au Musée de Caen, par F. ENGERAND, VI, 199; — la Jeunesse du, et les origines de l'école ombrienne [à propos d'un livre de l'abbé Broussolle], par E. MÂLE, X, 66.

Petit nègre (le) de bronze, du Musée de Tarragone, par P. PARIS, VII, 131.

Petitot (les Maîtres de): les Toutin, orfèvres, graveurs et peintres sur émail, par H. CLOUZOT, XXIV, 456; XXV, 39; — les Émaillistes de l'école de Blois, par H. CLOUZOT, XXVI, 101.

Petites villes d'Italie, par A. Maurel, *bibl.*, XXIII, 398.

Petits maîtres du XVIII^e siècle: Jean-Baptiste Hilair, par H. MARCEL, XIV, 201.

Petits portraits et notes d'art, par G. Larroumet, *bibl.*, VII, 144.

Pétrarque (les « Triomphes » de), et l'art représentatif, par A. VENTURI (trad. par A. PICAYET), XX, 81, 209.

Peyre. Voir : *Collection Peyre*.

Peyre (R.), Répertoire chronologique de l'histoire des beaux-arts, *bibl.*, VI, 423; — Padoue et Vérone, *bibl.*, XXI, 240; — Histoire générale des Beaux-arts, *bibl.*, XXIII, 158.

Pfaff (Deux statuettes françaises du sculpteur), au château de Monbijou, à Berlin, par P. VITRY, III, 155.

Phidias et la sculpture grecque du V^e siècle, par H. Lechat, *bibl.*, XXI, 77.

Phidias et ses prédécesseurs, d'après des travaux récents, par E. POTTIER, XXI, 117, 177.

Photographie (la) et l'art, par C. PUYO, III, 485; — la Photographie est-elle un art? (à propos d'un livre de R. de La Sizeranne), par L. DE MEURVILLE, IV, 461; — la Photographie documentaire, à propos de l'exposi-

tion de photographies de la ville de Paris, par E. DACIER, XV, 155.

Piano (Pour le), par A. WORMSER, III, 97.

Piano double (A propos d'un nouveau), par F. MOTTL, I, 189.

Picavet (G. A.), Les « Triomphes » de Pétrarque et l'art représentatif (trad. de A. VENTURI), XX, 81, 209.

Picot (G.), l'Institut, *bibl.*, XXIII, 239.

Pierres (les) de Venise, par Ruskin (trad. par Mathilde P. Crémieux), *bibl.*, XIX, 157.

Pierres fines (Gravure sur). Voir: *Gravure* (la) en médailles et sur pierres fines.

Pigalle (Jean-Baptiste) et son art, par S. ROCHEBLAVE, XII, 267, 353; — la Femme dans l'œuvre de, par S. ROCHEBLAVE, XVII, 413; XVIII, 43.

Piguet (Rodolphe), par H. CHERRIER, XVI, 372; — une Gravure originale à la manière noire par, par E. D., XVIII, 126.

Pillion (Louise). *Dominique Jouvet, dessinateur et aquafortiste*, XXI, 374;

— Sculpture italienne (la) du XIV^e siècle et son dernier historien [à propos du t. IV de la « Storia dell'arte italiana », de A. Venturi], XIX, 241, 353;

— Sculpture italienne (la) du XV^e siècle d'après un ouvrage récent, [« Storia dell'arte italiana », de A. Venturi], XXV, 321, 419;

— Soubassements (les) des portails latéraux de la cathédrale de Rouen, XVII, 81, 199.

Pillion (Louise), les Portails latéraux de la cathédrale de Rouen, XXII, 317.

Pilon (E.), Chardin, *bibl.*, XXV, 237.

Pinacothèque vaticane (la Nouvelle). Voir: *Correspondance de Rome*, par C. COCHIN, XXV, 303.

« *Pins* (les) de la Villa Borghèse », gravure originale (bois et eau-forte) de M. P. Gusman, par E. D., XXV, 288.

Pinturicchio, par A. Goffin, *bibl.*, XXIV, 240.

Pisanello (Vittore), à propos de la nouvelle

*édition de Vasari, publiée par M. Venturi, par E. Müntz, I, 67; — un Dessin inédit de au Musée de Cologne, par E. Müntz, V, 73; — Pisanello, d'après des découvertes récentes, par J. de Foville. XXIV, 315.

Pisanello et les médailleurs italiens, par J. de Foville, bibl., XXV, 237.

Pise (le Chroniqueur Fra Salimbène et le « Triomphe de la mort », au Campo Santo de), par E. Gebhart, IV, 193.

Pise (Nicolas de) : Voir : la Renaissance avant la Renaissance : les Origines de-, par L. Gillet, XV, 281.

Pit (A.). Correspondance ; une Maquette de Michel-Ange [au Musée d'Amsterdam], I, 78;

— « David » (le) de Michel-Ange, au château de Bury, II, 455;

— Ivoire (un) du Musée d'Amsterdam, IV, 157.

Piter Pan dans les jardins de Kensington, par J. M. Barrie, bibl., XXII, 467.

Pitschmann (Joseph). Voir : les Peintres de Stanislas-Auguste, par Fournier-Sarlovèze, XX, 269.

Plaquette (la) de M. Chaplain et le cinquantenaire de M. Berthelot, XI, 16.

Plateaux (les) et les coupes d'accouchées aux XVᵉ et XVIᵉ siècles, nouvelles recherches, par E. Müntz, V, 427.

Plus anciens tissus musulmans (les), par R. Cox, XXII, 25.

« Pluviôse », lithographie originale de M. H.-P. Dillon, par E. D., XXII, 390.

Poèmes et légendes du moyen âge, par G. Paris, bibl., VIII, 277.

Poète (M.), les Primitifs parisiens, bibl., XVI, 406.

Poinct (le) de France et les centres dentelliers au XVIIᵉ et XVIIIᵉ siècle, par Mme L. de Laprade, bibl., XVII, 400.

Pointes-sèches (les) de Fernand Khnopff, par Ph. Zilcken, XXI, 192.

Poitiers (la Minerve de), par L. Gonse, XII, 313.

Poitiers et Angoulême, par H. Labbé de La Mauvinière, bibl., XXIII, 159.

Pompéi (les Portraits à), par P. Gusman, I, 313 ; — les Autels domestiques à -, par P. Gusman, III, 13 ; — un Nouveau livre sur -, [par P. Gusman], par L. J., VI, 497 ; — l'Éphèbe de-, bronze du Musée de Naples, par M. Collignon, X, 217.

Pompéi, par P. Gusman, bibl., XIX, 79 ; — par H. Thédenat, bibl., XX, 318.

Ponnelle (L.), Conversazioni romane, bibl., XIII, 319.

Ponscarme (Hubert) et l'évolution de la médaille au XIXᵉ siècle, par G.-A. Orliac, bibl., XXII, 399.

« Pont (le) des Saints-Pères », gravure sur bois de M. Eugène Dété, par E. D., XVI, 228.

Pontremoli (E.) Fouilles de Didymes, II, 391.

Porcelaine (la) à l'Exposition universelle de 1900, par E. Garnier, VIII, 173.

Porcelaine (la) de Meissen et son histoire [à propos d'un livre de D. K. Berling], par E. Garnier, VII, 301.

Porcelaine hollandaise (la), par H. Havard, XXIV, 81, 178.

« Port (le) d'Auteuil », eau-forte originale de M. Walter Zeising, par R. G., XXIII, 252.

« Port (le) de Rouen », lithographie originale de M. L. Alleaume, par R. G., XXI, 68.

Port-Royal (la Galerie des portraits de) d'après un ouvrage récent [Port-Royal au XVIIᵉ siècle, par A. Gazier], par C. Cochin, XXVI, 455.

Portail Sainte-Anne (le), à Notre-Dame de Paris, par E. Male, II, 231.

Portails latéraux (les) de la cathédrale de Rouen, par Mlle L. Pillion, bibl., XXII, 317.

Portalis (Baron Roger). Une Collection de portraits français [la collection Pierre-Louis Beraldi], XIII, 161, 261.

Portalis (Baron Roger), Adélaïde Labille-Guiard, bibl., XII, 230.

- « Porte (la) de Mars [à Reims] », eau-forte de M. Lesigne, par A. M., XI, 278.

[« Portement de croix »] Voir : A propos d'une œuvre de Bosch, au musée de Gand, par L. MAETERLINCK, XX, 299.

Porto d'Anzio (la Statue de jeune fille de), par M. COLLIGNON, XXVI, 451.

Portrait authentique (un) de François Clouet, au Musée du Louvre [le portrait de Pierre Quthe], par P. CORNU, XXIII, 449.

Portrait coiffé (le) d'Elisabeth d'Autriche [par F. Clouet], au Louvre, par H. B., III, 215.

Portrait d'Adriaen van Rijn, gravure de M. Roger Favier, d'après Rembrandt, par E. D., XXIV, 416.

Portrait (un) d'Anne de Clèves [dans la galerie de Trinity College Oxford]. Voir : le Mouvement artistique à l'étranger, par T. DE WYZEWA, XVI, 314.

Portrait (un) d'enfant romain à la Glyptothèque de Munich, par M. COLLIGNON, XIV, 471.

Portrait d'un cardinal par Velazquez, par M. NICOLLE, XV, 21.

Portrait d'une dame de la cour des Valois, lithographie d'Alexandre Toupey, par H. BOUCHOT, XX, 298.

[Portrait d'une femme et d'un jeune garçon]. Voir : le Nouvel Hoppner du Musée du Louvre, gravure de M. Leseigneur, par E. D., XIX, 186.

Portrait (un) de Balzac, au Musée de Tours [par L. Boulanger], par Ch. HUYOT-BERTON, V, 353.

Portraits (le) de Christine de Danemark, par Holbein [à la National Gallery], par P. A., XXVI, 147.

Portrait (le) de Don Diego del Corral, par Velazquez [galerie du palais de Villahermosa, Madrid], par G. Daumet, XVIII, 27.

Portrait (un) de Dunois, à propos de l'exposition des Primitifs français, par P. VITRY, XIII, 255.

Portrait (un) de François Clouet à Bergame [portrait de Louis de Clèves, Comté de Nevers], par H. BOUCHOT, V, 55.

Portrait (le) de Mme de Calonne, par Ricard, au Musée du Louvre, par M. NICOLLE, XXI, 37.

Portrait (le) de Mlle Sallé. Voir : un Pastel de La Tour [de la collection J. Vitta], par E. DACIER, XXIV, 332.

Portrait (le) de Marie Leczinska, par Carle Van Loo, Musée du Louvre, par Georges LAFENESTRE, II, 137.

« Portrait de M. Janssen », burin original de M. Achille Jacquet, XVII, 20.

Portrait (le) de Pierre Grassin, gravé par B. Lépicié, d'après N. de Largillière, par F. COURBOIN, XXVI, 402.

Portrait (le) de saint Louis à l'âge de treize ans, de la Sainte-Chapelle de Paris, par le Comte P. DURRIEU, XXIV, 321.

Portrait de vieille femme par Memling. Voir : une Récente acquisition du Musée du Louvre, par P. LEPRIEUR, XXVI, 241.

Portrait (le) du capitaine Robert Hay of Spot, par Raeburn, au Musée du Louvre, par P. LEPRIEUR, XXVI, 19.

Portrait (le) du grand-maître Alof de Wignacourt, au Musée du Louvre; son portrait et ses armes à l'Arsenal de Malte, par M. MAINDRON, XXIV, 241, 339.

Portrait français (un) par Gerlach Fliccius, [portrait de Jacques de Savoie, duc de Nemours], par L. DIMIER, XXVI, 471.

Portrait indûment retiré à Raphaël (un) : la pseudo-Fornarina des Offices, par E. DURAND-GRÉVILLE, XVIII, 313.

Portrait (le) pendant la Révolution, par P. DORBEC, XXI, 41, 133.

Portrait prétendu (le) d'Elisabeth de France, par Rubens, au Musée du Louvre, par F. ENGERAND, IV, 267.

Portrait vénitien (le Double) du Musée du Louvre, par J. GUIFFREY, X, 289.

Portraits (les) à Pompéi, par P. GUSMAN, I, 343.

Portraits anciens (une Exposition de), au Burlington fine arts Club. [de Londres; *1909*], par L. DIMIER, XXVI, 181.

Portraits-crayons d'Ingrès (la Nouvelle salle des), au Musée du Louvre, par H. de CHENNEVIÈRES, XIV, 125.

Portraits (les) d'Alfred de Musset, à propos d'une peinture inédite d'Eugène Delacroix, par E. DACIER, XX, 457.

Portraits d'enfants par Joshua Reynolds, par Ch. HUYOT-BERTON, V, 31.

Portraits de femmes (les Cent) [exposition franco-anglaise de *1909*], par P.-A. LEMOISNE, XXV, 401.

*Portraits de femmes du XVI*e *siècle (A propos de quelques soi-disant),* par R. de MAULDE LA CLAVIÈRE, II, 411; III, 27.

Portraits de femmes et d'enfants (l'Exposition des), à l'École des beaux-arts [*1897*], par H. de CHENNEVIÈRES, I, 108.

*Portraits (des) de fous, de nains et de phénomènes en Espagne, aux XV*e *et XVI*e *siècles,* par P. LAFOND, XI, 217.

Portraits (Trois) de Jean Carondelet, haut doyen de Besançon, par A.-J. WAUTERS, IV, 217.

Portraits de John Julius Angerstein et de sa femme, par sir Thomas Lawrence, au Musée du Louvre, par G. LAFENESTRE, I, 301.

Portraits (les) de l'enfant [à propos d'un livre de Ch. Moreau-Vauthier], par E. DACIER, XI, 59.

Portraits de Port-Royal (la galerie des), d'après un ouvrage récent [Port-Royal au XVII*e* siècle, par A. Gazier], par C. COCHIN, XXVI, 455.

Portraits (les) de Reynolds, par F. BENOIT, XVI, 229.

Portraits (les) des Madruzzi, par Titien et G. B. Moroni, par G. LAFENESTRE, XXI, 351.

Portraits (Deux) du maréchal Trivulce, par E. MOLINIER, II, 421; III, 71.

Portraits et souvenirs, par C. Saint-Saëns, bibl., VII, 317.

Portraits intimes, par A. Brisson, bibl., XI, 215.

Portraits mulhousiens, de la fin du XVI^e au commencement du XIX^e siècle, par C. Schlumberger, bibl., XXII, 157.

Portraits par Gonzalès Coques, au musée de Cassel, par F. COURBOIN, XI, 291.

Portraits peints et dessinés du XIII^e au XVII^e siècle (l'Exposition de), à la Bibliothèque nationale [*1907*], par H. MARCEL, XXI, 401.

Portraits turcs (la Mode des) au XVIII^e siècle, A. BOPPE, XII, 211.

Portugais (l'Art), par P. LAFOND, XXIII, 305, 383.

Pots à crème anciens (Devant une collection de), par la Comtesse P. DE COSSÉ-BRISSAC, IX, 385.

Potsdam à Paris [les peintures du XVIII^e siècle français des collections impériales d'Allemagne, à l'Exposition universelle de 1900], par L. DE FOURCAUD, VIII, 269.

Potter (Maurice). Voir : un *Peintre explorateur*, par L. BÉNÉDITE, VII, 267.

Potter (Paul), par E. Michel, bibl., XXII, 319.

Pottier (Edmond). — *Une Excursion à Cnossos dans l'île de Crète*, XII, 81, 161;

— *Phidias et ses prédécesseurs, d'après des travaux récents*, XXI, 117, 177;

— *Pourquoi Thésée fut l'ami d'Hercule*, IX, 1;

— *Sumériens (les) de la Chaldée, d'après les monuments du Louvre*, XXVI, 409.

Pougin (A.), la Comédie-Française pendant la Révolution, bibl., XII, 312.

Pour devenir un artiste, par M. Vachon, bibl., XIV, 176.

Pour le piano, par A. WORMSER, III, 97.

Pourquoi Thésée fut l'ami d'Hercule, par E. POTTIER, IX, 1.

17

Poussin, par P. Desjardins, *bibl.*, XVI, 87.

Poynter (Sir E. G.), the National Gallery, *bibl.*, VIII, 277.

Prague, par L. Léger, *bibl.*, XXI, 468.

Précis d'histoire de l'art, par C. Bayet, *bibl.*, XVII, 238.

« Prédication (une) de saint Jean », attribuable à Pieter Coecke. Voir : un Tableau du Musée de Lille, par F. Benoit, XXIV, 63.

Prelle de La Nieppe (E. de), Catalogue du Musée d'armes de Bruxelles, *bibl.*, XVI, 161.

Premariaco [(il Fiore di Battaglia di Fioreda), par M. Maindron, XIV, 258.

Première eau-forte originale (la) de M. Alexandre Lunois [« Norwégienne de Lofthus »], par E. Dacier, XXIII, 351.

Premiers Vénitiens (les), par P. Flat, V, 241.

Premiers Vénitiens (les), par P. Flat, *bibl.*, VI, 343.

Prentout (H.), Caen et Bayeux, *bibl.*, XXVI, 239.

Preyer (D. C.), the Art of Netherland galleries; *bibl.*, XXV, 318.

Prieur (les Dessins de Jean-Louis). Voir : un Artiste révolutionnaire, par P. de Nolhac, X, 319.

Primatice (le), peintre, sculpteur et architecte des rois de France, par L. Dimier, *bibl.*, VIII, 279.

Primitifs (les) à Bruges et à Paris (1900-1902-1904), par G. Lafenestre, *bibl.*, XVI, 406.

Primitifs (quelques) du centre de la France, par Fournier-Sarlovèze, XXV, 113, 180.

Primitifs espagnols (les), par E. Bertaux : les Problèmes; les moyens d'études, XX, 417 ; — les Disciples de Jean van Eyck dans le royaume d'Aragon, XXII, 107, 241, 339 ; — le Maître de saint Georges, XXII, 269, 341 ; — les Italianisants du trecento, XXV, 61.

Primitifs (les) et leurs signatures : ordonnance et jugement de 1426, 1457 et 1500, enjoignant aux miniaturistes de marquer leurs œuvres sous peine d'amende, par F. de Mély, XXV, 385.

Primitifs flamands (l'Exposition des), à Bruges [1902], par H. Fierens-Gevaert, XII, 105, 173, 435.

Primitifs français (l'Exposition des) : de quelques portraits du peintre Jean Fouquet aujourd'hui perdus, par H. Bouchot, XIII, 5 ; — A propos de l'exposition des- : un Portrait de Dunois, par P. Vitry, XIII, 255 ; — l'Exposition des- [1904], par le Comte P. Durrieu, XV, 81, 161, 241, 401 ; — une Promenade aux- : trois haltes : Jehan Fouquet, le Maître de Moulins, Jehan Perréal, par F. de Mély, XV, 453 ; — Seconde promenade aux-, par F. de Mély, XVI, 47 ; — un Dernier mot, par H. Bouchot, XVI, 169.

Primitifs français (les), par H. Bouchot, *bibl.*, XVII, 78.

Primitifs ombriens (l'Exposition des). Voir : Correspondance de Pérouse, par E. Durand-Gréville, XXII, 231.

Primitifs parisiens (les), par M. Poëte, *bibl.*, XVI, 406.

Problem (the) of Fiorenzo di Lorenzo, by Mrs J. C. Graham, *bibl.*, XV, 237.

Procès-verbaux de la Commune générale des arts et de la Société populaire et républicaine des arts, publ. par H. Lapauze, *bibl.*, XV, 159.

Prome et Samara, voyage archéologique en Birmanie et en Mésopotamie, par le général de Beylié, *bibl.*, XXIII, 157.

Promenade (une) aux Primitifs [français] : trois haltes : Jehan Fouquet, le Maître de Moulins, Jehan Perréal, par F. de Mély, XV, 453 ; — Seconde- aux Primitifs [français], par F. de Mély, XVI, 47.

Promenades (les) d'un artiste au Musée du Louvre, par J. F. Raffaëlli, *bibl.*, XXIV, 159.

Propos de bibliophile, par H. Beraldi : l'Année 1898; les livres d'initiative privée, V 251 ;

— Ère (l') des menus; l'état vignettiste, III, 269 ;

— Estampe (l') dans la vie; Léon Conquet, III, 173 ;

— [Gravure sur bois (la) d'illustration], II, 76 ;

— Livres illustrés récents (quelques), II, 467 ;

— Livres illustrés récents; les affiches, III, 81 ;

— Reliure (une) [de Marius Michel pour «les Nuits »], par H. BERALDI, I, 187 ;

— Rentrée (la); la retraite de Morgand ; les Vingt, II, 368 ;

— Ventes (les) de livres et d'estampes (saison 1896-1897), I, 284, 362.

Propos de bibliophile, par H. Beraldi, bibl., X, 71.

Proust (M.); la Bible d'Amiens, par Ruskin (trad.), bibl., XVI, 85.

Prud'hon (« l'Amour et l'Innocence », dessin de) [au Musée Condé, gravé par W. Barbotin], XIV, 364; — une Esquisse de au Musée du Louvre [« Nymphes et amours »], par M. NICOLLE, XV, 179.

Prud'hon, par E. Bricon, bibl., XXII, 319.

Pseudo-Fornarina (la) des Offices. Voir : un Portrait indûment retiré à Raphaël, par E. DURAND-GRÉVILLE, XVIII, 313.

Pseudo-Grünewald (le). Voir : Deux tableaux du Musée de Lille [« le Couronnement d'épines », par], par F. BENOIT, XXIII, 87.

Pseudo-Watteau (le) de la collection Laudelle, par C. STRYIENSKI, XXV, 35.

Psychologie d'art : les maîtres de la fin du XIXe siècle, par E. Bricon, bibl., VIII, 280.

Psychologie d'une ville : essai sur Bruges, par H. Fierens-Gevaert, bibl., X, 215.

Puech (Denys) et son œuvre, par H. Jaudon, bibl., XXVI, 237.

Puget (Pierre), décorateur et mariniste, par Ph. Auquier, bibl., XXII, 80.

Puits (le) des prophètes de Claus Sluter, par A. KLEINCLAUSZ, XVII, 311, 359.

Puvis de Chavannes (les Dessins de), au Musée du Luxembourg, par L. BÉNÉDITE, VII, 15.

Puyo (C.). La Photographie et l'art, III, 485.

Q

Quais (les) de Paris [dessins de P. Jouve], par R. BOUYER, XIV, 249, 331.

[Quercia (une Vierge avec l'Enfant de Jacopo della)]. Voir : Trois chefs-d'œuvre italiens de la collection Aynard, par E. BERTAUX, XIX, 81.

Questions esthétiques (les) contemporaines, par R. de La Sizeranne, bibl., XV, 319.

Quevedo (F. de), Pablo de Ségovie, bibl., VIII, 351.

[Quthe (Portrait de Pierre)]. Voir : un Portrait authentique de François Clouet, au Musée du Louvre, par P. CORNU, XXIII, 449.

R

R., C. *Une Reliure de Manius Michel, pour « les Fleurs du mal »*, II, 462.

R. G. *Les Graveurs du XX*e *siècle* : Gottlob, XVIII, 210;

— « *Lever de lune* », lithographie d'Alphonse Morlot, XIII, 206;

— « *Liseuse* », lithographie originale de H.-P. Dillon, XIX, 62;

— « *Port (le) d'Auteuil* », eau-forte originale de M. Walter Zeising, XXIII, 252;

— « *Port (le) de Rouen* », lithographie originale de M. L. Alleaume, XXI, 68;

« *Racine* » (le) de J.-B. Santerre et d'Achille Jacquet, par G. Larroumet, XII, 385.

Radet (E.), En Sicile, *bibl.*, XXVI, 320.

Radierte Werk (das) des Anders Zorn, von F. von Schubert-Soldern, *bibl.*, XVII, 470.

Raeburn (le Portrait du capitaine Robert Hay of Spot, par) au Musée du Louvre, par P. Leprieur, XXVI, 19.

Raffaëlli (J.-F.), les Promenades d'un artiste au Musée du Louvre, *bibl.*, XXIV, 159.

Raffaëlli (Jean-François), par A. Alexandre, *bibl.*, XXVI, 158.

Raphaël (un Collaborateur peu connu de) : Tommaso Vincidor, de Bologne, par E. Müntz, VI, 335; — Trois portraits méconnus de la jeunesse de —, par E. Durand-Gréville, XVII, 377; — un Portrait indûment retiré à — la Pseudo-Fornarina des Offices, par E. Durand-Gréville, XVIII, 313.

Raphaël (Coll. des « Klassiker der Kunst »), *bibl.*, XVI, 166; — Raphaël (les Maîtres de l'art), par L. Gillet, *bibl.*, XXI, 317; — Raphaël (Nouvelle collection des classiques de l'art), *bibl.*, XXVI, 475.

Ratouis de Limay (P.), un Amateur orléanais au XVIIIe siècle : Aignan-Thomas Desfriches, *bibl.*, XXII, 399; — Jean-Baptiste Perronneau, *bibl.*, XXV, 467.

Ravenne, par Ch. Diehl, *bibl.*, XV, 238.

Réau (Louis). *Artistes contemporains* : Max Liebermann, XXIV, 441;

— Hans von Marées, 1837-1887, XXVI, 267;

— Lucas Cranach, XXV, 271, 333;

— *Sculpture (la) à Würzbourg au début du* XVIe *siècle* : Tilmann Riemenschneider, 1468-1531, XXVI, 161.

Réau (Louis), Cologne, *bibl.*, XXIV, 398; — Peter Vischer et la sculpture franconienne du XIVe au XVIe siècle, *bibl.*, XXVI, 474.

Rebell (H.), Trois artistes étrangers, *bibl.*, XI, 216.

Récamier (le Buste de Mme), par Chinard, par E. Bertaux, XXVI, 321.

Récente acquisition (une) du Musée du Louvre : Portrait de vieille femme, par Memling, par P. Leprieur, XXVII, 241.

Récentes acquisitions (les) du Musée du Louvre, par M. Nicolle : département de la peinture (1897-1899), VII, 297; — département de la peinture (1897-1901), écoles allemande, flamande et hollandaise; X, 189; école française, X, 276; — département de la peinture (1902-1904), XVI, 305; XVII, 33, 148, 353, 405; XVIII, 185.

Recherches archéologiques (les) en 1909. Voir: Correspondance de Grèce, par G. Leroux, XXVI, 313.

Recherches sur Bertrand Andrieu, de Bordeaux, graveur en médailles, par A. Évrard de Fayolle, *bibl.*, XIII, 408.

Recueil général des bas-reliefs de la Gaule

romaine, par E. Espérandieu; *bibl.*, XXIV, 79.

Rée (P.-J.), Nuremberg, *bibl.*, XIX, 468.

Reflets d'histoire, par P. Gaultier, *bibl.*, XXVI, 239.

Régamey (Félix). *L'Enseignement des beaux-arts au Japon*, VI, 321.

Régamey (Félix), Types et sites de France : En Bretagne, *bibl.*, VI, 255.

Reggia Pinacoteca (la) di Torino; par E. Jacobsen, *bibl.*, III, 80.

Régnier (H. de), Esquisses vénitiennes, *bibl.*, XX, 240.

Reims, monuments et histoire, par H. Bazin; *bibl.*, VII, 239.

Reinach (S.), Répertoire de peintures du moyen âge et de la Renaissance, *bibl.*, XVIII, 322; XXIII, 80.

Reinaud (E.), Charles Jalabert, *bibl.*, XIV, 351.

Reliure (une) [de Marius Michel, pour « les Nuits »]. Voir : *Propos de bibliophile*, par H. Beraldi, I, 187 ; — *une de Marius Michel pour « les Fleurs du mal »*, par R. C., II, 462 ; — *la au XIX siècle*, [à propos d'un livre de H. Beraldi], par L. DE FOURCAUD, III, 63 ; — *la à l'Exposition universelle de 1900*, par H. Beraldi, VIII, 227.

Reliures (l'Exposition de) du musée Galliera [1902], par H. Beraldi, XI, 371, 424.

Rembrandt (l'Exposition), à Amsterdam [1898], par M. Nicolle, IV, 411, 541 ; V, 39 ; — l'Exposition —, à Londres [1899], par M. Nicolle, V, 213 ; — *le Tri-centenaire de -, les expositions de Leyde et d'Amsterdam [1906]*, par P. Alfassa, XX, 191 ; — *les Dessins de -, à l'exposition de la Bibliothèque nationale [exposition de 1908]*, par P. Alfassa, XXIII, 353 ; — *Portrait d'Adriaen van Rijn, gravure de M. Roger Favier, d'après*, par E. D., XXIV, 416.

Rembrandt (coll. des « Klassiker der Kunst »), *bibl.*, XVI, 166 ; XX, 318.

Renaissance (la) avant la Renaissance : les Origines de Nicolas de Pise, par L. Gillet, XV, 281.

Renaissance (la) du triptyque, par L. Gillet, XIX, 255, 379.

Renaissance (la) et ses origines françaises, par F. de Mély, XX, 62.

Renaissance (la) septentrionale et les premiers maîtres des Flandres, par H. Fierens-Gevaert, *bibl.*, XIX, 77.

Renart (E.), Répertoire général des collectionneurs, *bibl.*, X, 215 ; XVII, 470 ; XXIII, 399.

Renouard (Paul), par L. Dumont-Wilden, XX, 361.

Répertoire bibliographique des principales revues françaises pour 1897, par D. Jordell, *bibl.*, IV, 566.

Répertoire chronologique de l'histoire universelle des beaux-arts, par R. Peyre, *bibl.*, VI, 423.

Répertoire de peintures du moyen âge et de la Renaissance, par S. Reinach, *bibl.*, XVIII, 322; XXIII, 80.

Répertoire général des collectionneurs, par E. Renart, *bibl.*, X, 215 ; XVII, 470 ; XXIII, 399.

« Repos (le) », gravure originale de M. Auguste Fabre, par E. D., XXIII, 448.

Repos (le) de Saint-Marc, par Ruskin, trad. de Mlle K. Johnston, *bibl.*, XXIV, 468.

Requin (Abbé H.). *L'École avignonnaise de peinture*, XVI, 89, 201.

Ressmann. Voir : Collection Ressmann.

Restauration (la) de l'escalier du palais de justice de Rouen, par Ed. Delabarre, XIII, 395.

Retable (Fragment de) [sculpture flamande de la fin du XV siècle, de la collection A. van Walle, à Bruges], par J. Destrée, VII, 233.

Retable (le) de Baldung Grün à la cathédrale de Fribourg. Voir : le *Mouvement artistique à l'étranger*, par T. de Wyzewa, XVII, 67.

Retable (le) de San Miguel in Excelsis (Navarre), par dom E. ROULIN, XIII, 153.

Retable (le) du Cellier [de la collection du Baron A. de Tavernost] et la signature de Jean Bellegambe, par F. de MÉLY, XXIV, 97.

« *Retour (le) de l'école* », tableau de la galerie Lacaze, attribué à Chardin, par F. COURBOIN, III, 267.

Révolution (le Portrait pendant la), par P. DORBEC, XXI, 41; 133.

Revue des travaux relatifs aux beaux-arts, publiés dans les périodiques étrangers en 1897, I, 289; II, 282; 473; III, 278; — en *1898*, III, 566; IV, 276, 567; V, 256; — en *1899*, V, 519; VI, 256, 505.

Revue des travaux relatifs aux beaux-arts, publiés dans les périodiques français en 1897, I, 190; II, 82; 377; III, 182; — en *1898*, III, 471; IV, 175; 468; — en *1899*, V, 168, 433; VI, 169, 426.

Reymond (Marcel). *L'Architecture des peintres aux premières années de la Renaissance*, XVI, 463; XVII, 41, 137.

Reymond (Marcel), les Della-Robbia, *bibl.*, II, 177; — la Sculpture florentine, *bibl.*, II, 465; — Verrocchio, *bibl.*, XX, 147; — Grenoble et Vienne, *bibl.*, XXIII, 159.

Reynolds (Sir Joshua). Voir : *Portraits d'enfants*, par -, par Ch. HUYOT-BERTON, V, 31; — la *Femme anglaise et ses peintres*, par H. BOUCHOT, XI, 22, 97, 155; — *les Portraits de* -, par F. BENOIT, XVI, 229; « *Master Hare* », par - [au Musée du Louvre], par M. N., XVIII, 433.

Reynolds (Sir Joshua), *Discours sur la peinture, Voyages pittoresques* (éd. L. Dimier), *bibl.*, XXVI, 406.

Reynolds (Sir Joshua), by lord R. S. Gower, *bibl.*, XII, 445; — Reynolds, par F. Benoit, *bibl.*, XVI, 405.

« *Rhétorique (la)* » de Melozzo da Forli [à la National Gallery de Londres], par Ch. H. BERTON, IV, 460.

Riat (G.), l'Art des jardins, *bibl.*, VIII, 279; — Paris, *bibl.*, VIII, 352; — Catalogue de la collection des portraits français et étrangers, au Cabinet des estampes, *bibl.*, XI, 296.

Ribera (Jusepe de), von A. L. Mayer, *bibl.*, XXIII, 397.

Ricard (Gustave), par C. MAUCLAIR, XII, 233; le Portrait de Madame de Calonne, par -, au Musée du Louvre, par M. NICOLLE, XXI, 37.

Richer (Jean). *Le Geste du discobole dans l'art antique et dans le sport moderne*, XXIV, 193.

Richer (Dr Paul). *La Figuration artistique de la course*, I, 215, 304.

Richer (Dr Paul), l'Art et la médecine, *bibl.*, XII, 78; — Nouvelle anatomie artistique, *bibl.*, XXI, 158.

Richesses (les) d'art de ville de Paris : l'Hôtel de Ville, par L. Lambeau, *bibl.*, XXV, 160.

Richtenberger (E.), la Peinture en Europe : la Hollande, *bibl.*, IV, 272; — la Peinture en Europe : Rome, les musées, les collections particulières, les palais, *bibl.*, XVIII, 78.

Richter. Voir : *Collection de Richter*.

Rico (quelques Dessins à la plume de Martin), par Ph. ZILCKEN, XXIII, 299.

Riemenschneider (Tilmann). Voir : *la Sculpture à Wurzbourg au début du XVIe siècle*, par L. RÉAU, XXVI, 161.

[Rieux (le Portrait de Jean de), de la collection Ch. Butler]. Voir : une Œuvre inconnue de Corneille de Lyon, par L. DIMIER, XII, 5.

Rijn (Portrait d'Adriaen van), gravure de M. Roger Favier, d'après Rembrandt, par E. D., XXIV, 416.

Rijn (Rembrandt van). Voir : *Rembrandt*.

Riotor (L.), les Arts et les lettres, *bibl.*, XI, 375.

Rip van Winkle, par W. Irving, *bibl.*, XXI, 318.

Rire (le) et la caricature, par P. Gaultier, *bibl.*, XIX, 239.

Ritter (William): *Un Artiste grec d'aujourd'hui : Nicolas Gysis*, IX, 301.

Rivoire (André): *Henri de Toulouse-Lautrec*, X, 391 ; XI, 247.

Robbia (les Della), par M. Reymond, *bibl.*, II, 177.

Robert (Alfred). *La Collection d'un critique d'art [collection A. Alexandre]*, XIII, 385 ;

— *Épreuve photographique (l'), à propos d'une publication nouvelle*, XV, 469.

Roche (Denis). *Un Milieu d'art russe : Talachkino*, XXII, 223 ;

— *Peintre humoriste russe (un) : Paul Andréévitch Fédotov*, XXIV, 53, 127.

Rocheblave (Samuel). *La Femme dans l'œuvre de Jean-Baptiste Pigalle*, XVII, 413 ; XVIII, 43 ;

— *Jean-Baptiste Pigalle et son art*, XII, 267, 253 ;

— *Jeunesse (la) d'Henner*, XIX, 161, 273.

Rod (É), l'Art ancien à l'exposition nationale suisse, *bibl.*, I, 276.

Rodin (« le Penseur », de M. Auguste), par E. Dacier, XV, 71.

Rodin (Auguste), par Judith Cladel, *bibl.*, XXV, 79.

Rodocanachi (E.), *le Capitole romain*, *bibl.*, XVI, 269 ; — *la Femme italienne à l'époque de la Renaissance*, *bibl.*, XXI, 400 ; — *le Château Saint-Ange*, *bibl.*, XXVI, 476.

Roger-Milès (L.), *Félix Ziem*, XII, 321, 417.

Roger-Milès (L.), *Comment discerner les styles ? bibl.*, III, 468 ; *Alfred Roll*, *bibl.*, XVI, 81.

Roland (Philippe-Laurent) *et la statuaire de son temps*, par H. Marcel, XII, 135.

Roll (Alfred) ; à propos d'un livre récent [de L. Roger-Milès], par R. Bouyer, XVI, 81.

Rolland (Romain), *Michel-Ange*, *bibl.*, XVIII, 397.

Rom in der Renaissance, von Nicolaus V bis auf Julius II, von E. Steinmann, *bibl.*, V, 166.

Rome (les Tapisseries de Malte aux Gobelins et les tentures de l'Académie de France à, par J. G, I, 64 ; — *le Style décoratif à-, au temps d'Auguste : les stucs du musée des Thermes de Dioclétien*, par M. Collignon, II, 97, 204 ; — *les Collections particulières d'Italie : Rome, la collection Doria-Pamphili*, par A. Jahn Rusconi, XVI, 449 ; — *les Collections particulières d'Italie : Rome, les collections Colonna et Albani*, par A. Jahn Rusconi, XXVIII, 281 ; — *Léon-Battista Alberti peut-il être l'architecte du palais de Venise, à-? par II, de Geymüller, XXIV, 417 ; — Correspondance de — la Nouvelle Pinacothèque vaticane*, par C. Cochin, XXV, 303.

Rome, notes d'histoire et d'art, par M. Paléologue, *bibl.*, XIII, 317 ; — Rome, par E. Bertaux, XVI, 86 ; XVII, 157.

Rooses (Max), *Jordaens*, *bibl.*, XXI, 79.

Roschach (Ernest). *Le Crucifix royal du Parlement de Toulouse*, XIII, 193.

Rosenhagen (H.), *Fritz von Uhde*, *bibl.*, XXIV, 158.

Rosenthal (Léon), *L'Esthétique de Géricault*, XVIII, 291, 355 ;

— *Jacques Callot en Italie*, XXVII, 23.

Rosenthal (Léon), *la Peinture romantique*, *bibl.*, X, 216 ; — *Louis David*, *bibl.*, XVI, 437 ; — *Géricault*, *bibl.*, XVIII, 463 ; — *la Gravure*, *bibl.*, XXV, 399.

Rossetti (Dante Gabriel), by H. C. Marillier, *bibl.*, XVII, 399.

Rossetti (W. M.), *Ruskin, Rossetti, Preraphaelitism*, *bibl.*, V, 163.

Rossi (A.), *Santa-Maria in Vulturella*, *bibl.*, XVII, 398.

Rothschild (le Legs de la Baronne Nathaniel de), au Musée du Louvre, par J. Guiffrey, IX, 357 ; — les Legs Adolphe de, aux Musées du Louvre et de Cluny, par G. Migeon, XI, 87, 187.

Rotterdam (une *Faïencerie* à) (aux XVII° et XVIII° siècles), par L. de LAIGUE, IV, 227.

Rouaix (Paul): A propos des Vernet, III, 459; — Vernet (les) dessinateurs pour modes, IV, 255.

Rouaix (Paul), Histoire des beaux-arts en treize chapitres, *bibl.*, X, 72.

Rouen (la Restauration de l'escalier du palais de justice de), par Ed. DELABARRE, XIII, 393; — les Soubassements des portails latéraux de la cathédrale de-, par L. PILLION, XVII, 81, 199. — Voir aussi : Musée de Rouen.

Rouen, par C. Enlart, *bibl.*, XVII, 79.

Roujon (H.), Au milieu des hommes, *bibl.*, XXII, 318; — l'Institut, *bibl.*, XXIII, 239; — la Galerie des bustes, *bibl.*, XXIV, 99; — En marge du temps, *bibl.*, XXV, 78.

Roulin (Dom Eugène). Le Retable de San Miguel (in Excelsis (Navarre), XIII, 153.

Roulin (Dom Eugène), l'Ancien trésor de l'abbaye de Silos, *bibl.*, IX, 146.

Roumain (l'Art) et l'exposition jubilaire [de Bucarest], par M. MONTANDON, XX, 390.

Roumanie. Voir : Bucarest.

Roussel-Despierres (F.), l'Idéal esthétique, *bibl.*, XV, 239.

« Route de la Butte-aux-Aires (Fontainebleau) », eau-forte originale de M. Th. Chauvel, par E. D., XXVI, 196.

Royal Academy pictures and sculpture, 1909, *bibl.*, XXVI, 407.

Royal pavilion (the) [at the Exhibition of 1900], by M. H. Spielmann, *bibl.*, X, 411.

Rubens au château de Steen, par E. MICHEL, III, 203; IV, 1; — le Portrait prétendu d'Élisabeth de France, par Rubens, au Musée du Louvre, par F. ENGERAND, IV, 267; — Sur un portrait d'Anne d'Autriche [par Rubens, au Musée du Louvre], par L. HOURTICQ, XVI, 293; — Rubens et Delacroix, à propos de deux tableaux de la collection de S. M. le roi des Belges [« les Miracles de saint Benoit », par Rubens, et leur copie par Delacroix], par L. HOURTICQ, XXVI, 215.

Rubens, sa vie, son œuvre, son temps, par E. Michel, *bibl.*, VII, 158; — Rubens, par L. Hourticq, *bibl.*, XVII, 317; — Rubens (coll. des « Klassiker der Kunst »), *bibl.*, XVIII, 164.

Rubeus (Bartholomeus) et Bartolomé Vermejo, par F. de MÉLY, XXI, 303.

Rude (François), à propos d'un livre récent [de L. de Fourcaud], par Ed. C., XV, 73.

« Rue (une) à Chalon-sur-Saône », gravure à l'eau-forte de M. Charles Maldant, par E. D., XX, 94.

« Rue Boutebrie (la) », eau-forte originale de Lepère, IX, 19.

« Rue (la) de la Paix », eau-forte originale de M. Tony Minartz, par E. D., XXV, 60.

« Rue (la) du Chasseur, à Rouen », eau-forte originale de M. D. S. Mac Laughlan, XVI, 122.

« Rue (la) du Petit-Croissant, au Havre », eau-forte originale de M. Maurice Hillekamp, par E. D., XXII, 222.

Ruines (les) d'Angkor, de Duong-Duong et de Myson, lettres et journal de route de Ch. Carpeaux, *bibl.*, XXIII, 399.

Rupin (E.), l'Abbaye et les cloîtres de Moissac, *bibl.*, VII, 71.

Ruskin (Whistler) et l'impressionnisme, par R. DE LA SIZERANNE, XIV, 433; — Ruskin à Venise, par R. DE LA SIZERANNE, XVIII, 401.

Ruskin (J.), la Bible d'Amiens (trad. Proust), *bibl.*, XVI, 85; — les Pierres de Venise (trad. Mme Crémieux), *bibl.*, XIX, 157; — le Repos de Saint-Marc (trad. Miss K. Johnston), *bibl.*, XXIV, 468; — Pages choisies (publ. par R. de La Sizeranne), *bibl.*, XXIV, 468.

Ruskin et la religion de la beauté, par R. de La Sizeranne, *bibl.*, II, 77; — Ruskin, Rossetti, Preraphaelitism, by W. M. Rossetti, *bibl.*, V, 163; — Ruskin and the reli-

gion of beauty, by R. de La Sizeranne, bibl., VII, 158.

Russe (Musique), par C. Bellaigue, V, 19; — un Milieu d'art : Talachkino, par D. Roche, XXII, 223; — un Peintre humoriste - : Paul Andréévitch Fédotov, par D. Roche, XXIV, 53, 127.

Russell (John). Voir : un Pastelliste anglais du XVIII^e siècle, par M. Tourneux, XXIII, 25, 81.

Rust (Hermann). Voir : les Très riches Heures du duc de Berry, et les inscriptions de ses miniatures : Henri Bellechose et -, par F. de Mély, XXII, 41.

S

Sacré-Cœur (l'Église du), par J. Guadet, VII, 103.

Sacred art, the Bible story pictured by eminent modern painters, by A. G. Temple, bibl., XXII, 468.

Saint-Aubin (Gabriel de). Voir : un Nouveau livre illustré par - : la « Description de Paris », de la collection Doucet, par E. Dacier, XXIII, 241; — une Peinture inconnue de - : « la Naumachie des jardins de Monceau » en 1778, par E. Dacier, XXV, 207; — le Catalogue de la vente Sophie Arnould, illustré par -, [au Cabinet des estampes], par E. Dacier, XXVI, 353.

« Saint-Étienne-du-Mont », eau-forte originale de M. B. Krieger, par E. D., XIX, 110.

Saint-Germain-en-Laye (Sur quelques Vierges du XIV^e siècle, à propos d'une statue de), par Lefebvre Des Noettes, XIX, 231.

Saint-Gervais (le Peintre-verrier anversois Dirick Vellert et une verrière de l'église), à Paris, par N. Beets, XXI, 393.

Saint-Jean (Gérard de). Voir : la Peinture hollandaise au XV^e siècle, par E. Durand-Gréville, XVI, 249, 373.

Saint Louis. Voir : Louis IX.

Saint-Marcel (E.), Huit dessins, bibl., XII, 160.

« Saint-Nicolas-du-Chardonnet », eau-forte originale de M. B. Krieger, par E. D., XX, 222.

Saint-Porchaire (le Maître-potier de), par H. Clouzot, XVI, 357.

Saint-Saëns (Camille). La Défense de l'opéra-comique, III, 393;
— Louis Gallet, IV, 559;
— Lyres et cithares antiques, XIII, 23;
— Nouvement musical (le), III, 385;
Saint-Saëns (Camille), Portraits et souvenirs, bibl., VII, 317.
Saint-Saëns (Camille), par L. Gallet, IV, 385.

Sainte-Chapelle de Paris (le Portrait de Saint Louis à l'âge de treize ans, de la), par le Comte P. Durrieu, XXIV, 321.

Sakkarah (Lettre sur une trouvaille de bijoux égyptiens, faite à), par G. Maspero, VIII, 353.

Saladin (H.), Manuel d'art musulman, bibl., XXII, 391; — Tunis et Kairouan, bibl., XXIV, 320.

Salimbene (le Chroniqueur fra) et « le Triomphe de la mort » au Campo Santo de Pise, par É. Gebhart, IV, 193.

Sallé (le Portrait de Mlle). Voir : un Pastel de La Tour [de la collection J. Villa], par E. Dacier, XXIV, 332.

Salon (le) des arts du mobilier, par H. Havard, XII, 183, 251.

Salons (les), 1897-1909. Voir : Architecture ;

Arts décoratifs; Gravure; Gravure en médailles et sur pierres fines; Peinture; Sculpture.

Salons (1900-1904), par T. Leclère, bibl., XVI, 248.

Salons (les) d'architecture, bibl., XXIV, 320.

Sambeth (la Sibylle) de Bourges [par H. Memling], par H. Bouchot, V, 441.

Samplers and tapestry embroideries, by M. B. Huish, bibl., IX, 375.

Samuel (le Legs John) à la National Gallery, par M. H. Spielmann, XXI, 161.

San Gallo (les), architectes, peintres, sculpteurs, médailleurs, xve et xvie siècles, par G. Clausse, bibl., IX, 145; XI, 376; XIII, 160.

San Giovanni, Val d'Arno (A.) : les Fêtes de Masaccio, par H. Cochin, XIV, 353.

San Miguel in Excelsis, Navarre (le Retable de), par dom E. Roulin, XIII, 153.

Sandoz (G.-R.), le Palais-Royal, bibl., VII, 317; X, 214.

Sanpere y Miquel (S.), los Cuatrocentistas catalanes, bibl., XX, 317.

Santa Maria in Vulturella, par A. Rossi, bibl., XVII, 398.

Santerre (le « Racine » de J.-B.) et d'Achille Jacquet, par G. Larroumet, XII, 385.

Sardes, par G. Mendel, XVIII, 29, 127.

Sarradin (Édouard), *Gustave Courbet, à propos de l'exposition du Grand-Palais,* [1906], XX, 349.

Saunier (Charles). *Voyage de David à Nantes en 1790,* XIV, 38.

Saunier (Charles), les Conquêtes artistiques de la Révolution et de l'Empire, bibl., XII, 159; — David, bibl., XVI, 87; — Bordeaux, bibl., XXVI, 239.

Scènes et vestiges du temps passé, par L. Tarsot et A. Moulins, bibl., XXV, 468.

Schaeffer (E.), Van Dyck, bibl., XXV, 468.

Scheffer (G.), Chardin, bibl., XVI, 328.

Scheil (le P.), Délégation en Perse. Mémoires publiés sous la direction de M. de Morgan. Textes élamites-sémitiques, bibl., XIII, 160.

Schernin van Coninxloo (une Vierge de Cornelis) [dans la collection de Richter], par F. de Mély, XXIV, 274.

Schleinitz (O. von), Burne-Jones, bibl., XI, 135; — Walter Crane, bibl., XIV, 432; — Georg-Frederick Watts, bibl., XVII, 238.

Schlumberger (G.), Portraits mulhousiens, bibl., XXII, 157.

Schmidt (H. A.), Arnold Boecklin, bibl., X, 412; — les Peintures et dessins de Mathias Grünewald, bibl., XVI, 168.

Schmidt (C.-E.), Séville, bibl., XIII, 320.

Schmidt-Degener (F.), Adriaen Brouwer et son évolution artistique, bibl., XXVI, 318.

Schneider (L.), l'Ombrie, bibl., XVII, 469.

Schreiber (W. L.), die Deutschen « Accipies », bibl., XXV, 398.

Schubert-Soldern (F. von), das Radierte Werk des Anders Zorn, bibl., XVII, 470; — Dresdner Jahrbuch, 1905, bibl., XVIII, 323.

Schuette (Marie), der Schwæbische Schwitzaltar, bibl., XXIII, 158.

Schuster (K.), das Freiburger Münster, bibl., XXI, 317.

Schwæbische Schwitzaltar (der), von M. Schuette, bibl., XXIII, 158.

Schwind (Moritz von), von O. Weigemann, bibl., XVII, 398.

Scopas, par M. Collignon, XXII, 161, 263.

Scopas et Praxitèle, par M. Collignon, bibl., XXIII, 79.

Sculpteur belge (un) : Paul de Vigne, par H. Fierens-Gevaert, IX, 263.

Sculpteurs français (les) contemporains, par L. Bénédite, bibl., X, 413.

Sculpture (la) à l'Exposition rétrospective de l'art français (Exposition universelle de 1900), par G. Migeon, VII, 374.

Sculpture (la) à l'Exposition universelle de 1900 : l'Exposition centennale, par M. Demaison, VIII, 17; — l'Exposition décennale française, par M. Demaison, VIII, 117; — les Écoles étrangères, par L. Bénédite, VIII, 159.

Sculpture (la) à Troyes et dans la Champagne méridionale au XVIe siècle, par R. Kœchlin et J.-J. Marquet de Vasselot, bibl., VIII, 71.

Sculpture (la) à Wurzbourg au début du XVIe siècle : Tilmann Riemenschneider, 1468-1531, par L. Réau, XXVI, 161.

Sculpture amiénoise (la) au XVIIe et au XVIIIe siècle, par F. Bénoit, VII, 181.

Sculpture antique inédite, Musée de l'École des beaux-arts (« Éros et Psyché »), par E. Müntz, VII, 236.

Sculpture attique (la) avant Phidias, par H. Lechat, bibl., XVII, 399.

Sculpture (la) aux Salons de 1897, par P. Jamot, I, 143, et P. Lalo, I, 248; — de 1898, par P. Gauthiez, III, 439, 522; — de 1899, par L. Bénédite, V, 410, 493; — de 1901, par G. Babin, IX, 415; — de 1902, par G. Babin, XI, 366, 399; — de 1903, par G. Babin, XIII, 367, 450; — de 1904, par L. Bénédite, XV, 431; — de 1905, par L. Bénédite, XVII, 450; — de 1906, par L. Bénédite, XIX, 450; — de 1907, par R. Bouyer, XXI, 456; — de 1908, par R. Bouyer, XXIII, 429; — de 1909, par R. Bouyer, XXVI, 39.

Sculpture espagnole (la), par P. Lafond, bibl., XXV, 159.

Sculpture florentine (la) : les prédécesseurs de l'école florentine et la sculpture florentine du XVIe siècle, par M. Reymond, bibl., III, 465.

Sculpture italienne (la) du XIVe siècle et son dernier historien [à propos du t. IV de la « Storia dell'arte italiana » de A. Venturi], par L. Pillion, XIX, 241, 353.

Sculpture italienne (la) du XVe siècle, d'après un ouvrage récent. [t. VI de la « Storia dell'arte italiana », de A. Venturi], par Mlle L. Pillion, XXV, 321, 419.

Sculpture romane (les Influences du drame liturgique sur la), par E. Male, XXII, 81.

Sculpture thébaine (la Cachette de Karnak et l'école de), par G. Maspéro, XX, 241, 337.

Séailles (Gabriel). J.-J. Henner, II, 49.

Séailles (Gabriel), Eugène Carrière, bibl., XII, 78; — Léonard de Vinci, bibl., XIII, 484; XXIX, 467.

Seconde promenade aux Primitifs [français], par F. de Mély, XVI, 47.

Sédille (Paul), par Sully-Prudhomme, IX, 77, 149.

Sedon (J. P.), King René's honeymoon cabinet, bibl., IV, 564.

Segantini (In memoriam Giovanni), le peintre de l'Engadine, par R. de La Sizeranne, VI, 353.

Segantini, par M. Montandon, bibl., XVII, 240.

Seidel (P.), les Collections d'œuvres d'art françaises du XVIIIe siècle appartenant à S. M. l'empereur d'Allemagne, bibl., VIII, 422.

Seldjoukides (les Monuments) en Asie-Mineure, par G. Mendel, XXIII, 9, 113.

Semeur (le), à propos de la nouvelle pièce de cinq francs, par H. Lemonnier, I, 335.

Sens (le) de l'art, par P. Gaultier, bibl., XXI, 158.

Sentiment (le) de l'art et sa formation par l'étude des œuvres, par A. Germain, bibl., XV, 400.

Serbat (L.), Guide du Congrès de Caen en 1908, bibl., XXIV, 157.

« Seriziat (M.) », gravure de M. Carle Dupont, d'après David [Musée du Louvre], par E. D., XX, 36.

Servian (F.), Magaud, bibl., XXIV, 239.

Séville, par C. E. Schmidt, bibl., XIII, 320.

Seyloth (A.), Album de l'Exposition militaire

de la Société des amis des arts de Strasbourg, *bibl.*, XVIII, 244.

Sforza (les) et les artistes Milanais, par G. Clausse, *bibl.*, XXVI, 405.

Shakespeare (W.), le Songe d'une nuit d'été (ill. par A. Rackham) *bibl.*, XXVI, 474.

« **Sheridan** (Mrs) et Mrs Tickell », par Gainsborough, à la galerie du collège de Dulwich (à propos d'une gravure d'Henry Gheffer), par P. A., XXIV, 255.

Short history (a) of engraving and etching, by A. M. Hind, *bibl.*, XXVI, 79.

« **Sibylle Sambeth** » (la), de Bruges [par H. Memling] par H. Bouchot, V, 441.

Sicile (les Monnaies antiques de la), par A. Blanchet, III, 117.

Siemering, von B. Daun, *bibl.*, XXI, 238.

Sienne (l'Exposition d'art ancien à) [1904], par A. Jahn Rusconi, XVI, 139.

Simon (Lucien), par H. Marcel, XIII, 123.

Singer (H. W.), Rembrandt, des Meisters Radierungen (Klassiker der Kunst), *bibl.*, XX, 318.

Sitte (C.), l'Art de bâtir les villes, *bibl.*, XIII, 320.

Sluter (le Puits des prophètes de Claus), par A. Kleinclausz, XVII, 311, 359.

Sluter (Claus), par A. Kleinclausz, *bibl.*, XVIII, 163.

« **Sobieski** » (le Vase dit), exécuté en l'honneur de Léopold I^{er}, empereur d'Allemagne (1683), par H. de La Tour, II, 142.

Société d'encouragement à l'art et à l'industrie : Concours de composition décorative pour un flambeau électrique de bureau, par A. D., IV, 83.

Société (la) de l'Art précieux de France, par J.-L. Gérôme, XIII, 451.

Société nationale des Antiquaires de France (le Centenaire de la), par N. Valois, XV, 299.

Soderini (les Fresques de Tiepolo à la Villa), [à Nervesa], par H. Bouchet, IX, 367.

Soissons. Voir : *Musée de Soissons*.

Solenière (E. de), Massenet, *bibl.*, III, 172.

Solvay (L.), le Paysage et les paysagistes, *bibl.*, II, 466.

Songe (le) d'une nuit d'été, par W. Shakespeare (ill. par A. Rackham), *bibl.*, XXVI, 474.

Sorrèze (Jacques). Artistes contemporains : L. Lévy-Dhurmer, VII, 121.

Sortais (G.), Fra Angelico et Benozzo Gozzoli, *bibl.*, XIX, 399.

Sou (le Nouveau), par H. Kaffilles, IV, 33.

Soubassements (les) des portails latéraux de la cathédrale de Rouen, par L. Pillion, XVII, 81, 199.

Soubies (Albert). Compositeurs tchèques contemporains, IV, 449.

Soubies (Albert), la Musique en Russie, *bibl.*, III, 467 ; — Histoire de la musique en Russie, *bibl.*, V, 19 ; — Histoire de la musique : Espagne, *bibl.*, V, 518 ; — Almanach des spectacles, *bibl.*, V, 518 ; IX, 146 ; XXII, 240 ; XXIV, 239 ; — Histoire de la musique : Suisse, *bibl.*, VI, 425 ; — Histoire de la musique : Hollande, *bibl.*, IX, 146 ; — Histoire de la musique : Belgique, *bibl.*, X, 216 ; — Histoire de la musique : États scandinaves, *bibl.*, X, 216 ; XIII, 407 ; — les Directeurs de l'Académie de France à la Villa Médicis, *bibl.*, XIV, 88 ; — les Membres de l'Académie des beaux-arts depuis la fondation de l'Institut, *bibl.*, XV, 80 ; XIX, 467 ; — Histoire de la musique : Îles britanniques, *bibl.*, XX, 400.

Soullié (L.), les Ventes de tableaux, dessins et objets d'art au XIX^e siècle, *bibl.*, V, 430 ; — les Grands peintres aux ventes publiques : J.-F. Millet, *bibl.*, IX, 148.

Souriau (P.), la Beauté rationnelle, *bibl.*, XVI, 247.

Souvenirs du passé : le Costume en Provence, par J. Charles-Roux, *bibl.*, XXIII, 317 ; — Souvenirs du passé, par J. Charles-Roux, *bibl.*, XXIV, 397.

Souza (Robert de). Chronique du vandalisme : Avignon et ses remparts, XIII, 225.

Spielmann (M. H.). Artistes contemporains : John Everett Millais, XIII, 33, 95.

— Artistes contemporains : Watts, IV, 21, 121;

— François Ier en saint Jean-Baptiste, peinture attribuée à Jean Clouet, XX, 223;

— Legs John Samuel (le) à la National Gallery, XXI, 161.

Spielmann (M. H.), the Wallace collection, bibl., IX, 76 bis; — the Royal pavilion [at the Exhibition of 1900], bibl., X, 411; — British sculpture and sculptors of to-day, bibl., XI, 63; — Kate Greenaway, bibl., XVIII, 463.

Sposalizio (le) » du Pérugin, au Musée de Caen, par F. Engerand, VI, 199.

Staley (E.), Watteau and his school, bibl., XIII, 319.

Stanislas-Auguste II, roi de Pologne. Voir : les Peintres de Stanislas-Auguste, par Fournier-Sarlovèze.

Star (Maria), Ames de chefs-d'œuvre, bibl., XI, 294; — Terre de symboles, bibl., XV, 480.

Statuaire (le) Lucas de Montigny. Voir : un Oublié, par H. Marcel, VII; 161.

Statuaire polychrome (la) en Espagne [à propos d'un livre de M. Dieulafoy]; par R. Bouyer, XXII, 459.

Statue (la) de jeune fille de Porto d'Anzio (Rome, Musée des Thermes), par M. Collignon, XXVI, 451.

Statue (une) découverte à Délos : « Apollon vainqueur des Galates », par G. Leroux, XXVI, 98.

Statue polychrome (une) de M. Ernest Barrias [« la Nature se dévoilant »], par M. Collignon, VI, 191.

Statues équestres (les) de Paris avant la Révolution et les dessins de Bouchardon, par Jean Guiffrey et P. Marcel, XXII, 109.

Statuettes françaises (Deux) du sculpteur Pfaff, au château de Monbijou à Berlin, par P. Vitry, III, 155.

Steen (Rubens au château de), par E. Michel, III, 203; IV, 1.

Stein (H.). Notes et documents : l'Origine des Du Monstier, XXVI, 475.

Steinmann (E.), Rom in der Renaissance, bibl., V, 166.

Stevens (Alfred). Voir : « la Bête à bon Dieu », gravure originale de Mlle Louise Danse, d'après, par L. Dumont-Wilden, XXII, 338.

Stockholm. Voir : Musée de Stockholm.

Storelli (A.). Jean-Baptiste Nini (1717-1786), bibl., V, 168.

Storia dell'arte contemporanea italiana, da L. Callari, bibl., XV, 159.

Storia dell'arte italiana, d'A. Venturi, bibl., XVII, 318; XIX, 241, 353; XX, 78; XXII, 317; XXIII, 319; XXV, 319, 321, 419.

Stoss (Veit), von B. Daun, bibl., XXI, 238.

Strasbourg (l'École de Nancy et son exposition au palais de Rohan, à), par G. Varenne, XXIII, 459 ; — Voir aussi : Musées d'Alsace.

Strasbourg, par H. Welschinger, bibl., XVII, 79.

Streeter (A.), Botticelli, bibl., XIII, 483.

Stryienski (Casimir). Le Pseudo-Watteau de la collection Landelle, XXV, 35.

Stucs (les) du Musée des Thermes de Dioclétien. Voir : le Style décoratif à Rome au temps d'Auguste, par M. Collignon, II, 97, 204.

Style (le) dans les arts et sa signification historique, par L. Juglar, bibl., XII, 446.

Style décoratif (le) à Rome au temps d'Auguste : les Stucs du Musée des Thermes de Dioclétien, par M. Collignon, II, 97, 204.

Styles (Causeries sur les). L'enfance de l'art, par H. Mayeux, II, 108.

Sully-Prudhomme. Paul Sédille, IX, 77, 149.

Sumériens (les) de la Chaldée, d'après les mo-

numents du Louvre, par E. POTTIER, XXVI, 409.

Supino (I. B.), *Fra Filippo Lippi*, bibl., XIV, 263; *l'Arte di Benvenuto Cellini*, bibl., XIV, 263; *Sandro Botticelli*, bibl., XIV, 263; *il Campo Santo di Pisa*, bibl., XIV, 263; *Arte pisana*, bibl., XVII, 76.

Sur Eugène Carrière [à propos de son exposition à l'École des beaux-arts, 1907], par P. ALFASSA, XXI, 417.

« *Sur la Tamise* », eau-forte originale de M. J. Beurdeley, par E. D., XXV, 332.

« *Sur le quai (Belle-Isle-en-mer)* », lithographie originale de M. L.-B. Delfosse, par R. BOUYER, XXIII, 280.

Sur quelques ouvrages peu connus de Lucas de de Montigny, par H. MARCEL, XXV, 105.

Sur quelques Vierges du XIV⁰ siècle, à propos d'une statue de Saint-Germain-en-Laye, par LEFEBVRE DES NOËTTES, XIX, 231.

Sur un fragment de statuette thébaine, par G. MASPERO, XVII, 401.

Sur un portrait d'Anne d'Autriche [par Rubens, au Musée du Louvre], par L. HOURTICQ, XVI, 293.

Sur une chatte de bronze égyptienne, par G. MASPERO, XI, 377.

Susiane (*les Nouvelles découvertes en*), par E. BABELON, XIX, 177, 265; — *les Dernières fouilles de*, par J. de MORGAN, XXIV, 401; XXV, 23.

Susien (*l'Art*), *d'après les dernières découvertes de M. J. de Morgan*, par E. BABELON, XI, 297.

Swebach-Desfontaines, par Ed. ANDRÉ, bibl., XVIII, 244.

Symbolique (*l'Art*) *à la fin du moyen âge*, par E. MÂLE, XVIII, 81, 195, 435.

Symons (A.), Aubrey Beardsley, bibl., XXI, 467.

T

T. W. Voir : Wyzewa (Teodor de).

Table générale des documents contenus dans les Archives de l'art français et leurs annexes, (1851-1896), par M. TOURNEUX, bibl., II, 365.

Tableau (un) de Fantin-Latour [« Mes deux sœurs », de la collection V. Klotz], par L. BÉNÉDITE, XII, 95.

Tableau (un) de Melozzo da Forli à la galerie nationale de Rome [*Saint Sébastien entre deux donateurs*]. Voir : *le Mouvement artistique à l'étranger*, par T. de WYZEWA, XVII, 67.

Tableau (un) du Musée de Lille : une « *Prédication de saint Jean* », attribuable à Pieter Coecke, par E. BENOIT, XXIV, 63.

Tableau français (un) *de la fin du XV⁰ siècle* [« *Adoration des mages* »], dans la collection *de lord Ashburnham*, par W. H. J. WEALE, XVIII, 233.

Tableau (un) récemment donné au Musée du Louvre [« *l'Enfer* »], par J. GUIFFREY, IV, 135.

Tableaux anciens de la galerie de S. M. Charles I⁰ʳ, roi de Roumanie, par L. BACHELIN, bibl., V, 164.

Tableaux anciens peu connus en Belgique, par P. WYTSMAN, bibl., VI, 341.

Tableaux de Paris pendant la Révolution française, dessins de J.-L. Prieur, publ. par P. de NOLHAC, bibl., X, 411.

Talachkino. Voir : *un Milieu d'art russe*, par D. ROCHE, XXII, 223.

Tapisserie. (*Histoire de deux portraits en*).

Voir : *Napoléon et Alexandre*, par F. CALMETTES, XXV, 245.

Tapisserie (la Loi de la), par F. CALMETTES, XVI, 105.

Tapisserie du XV° siècle. Voir : un « Bal de sauvages », par J.-J. GUIFFREY, IV, 75.

Tapisseries (les) à l'Exposition rétrospective de l'art français (Exposition universelle de 1900), par G. MIGEON, VIII, 138.

Tapisseries (les) de la bataille de Pavie, publ. par L. Beltrami, *bibl.*, I, 277.

Tapisseries (les) de Malte aux Gobelins et les tentures de l'Académie de France à Rome, par. J. G., I, 64.

Tapisseries (les) du Mobilier national, par F. CALMETTES, XII, 371.

Tapisseries flamandes (les), marques et monogrammes, par E. MÜNTZ, X, 201.

Tapisseries françaises (les) à l'Exposition universelle de 1900, par. F. CALMETTES, VIII, 237.

Tapisseries modernes [étrangères] (les) à l'Exposition universelle de 1900, par. F. CALMETTES, VIII, 333.

Tarragone. Voir : *Musée de Tarragone*.

Tarsot (L.), *Scènes et vestiges du temps passé*, *bibl.*, XXV, 468.

Tassaert (« l'Amour et l'Amitié », groupe par le sculpteur), à Berlin et au château de Dampierre, par. P. VITRY, V, 157.

Tavernost (Baron A. de). Voir : *Collection A. de Tavernost*.

Tchèques (Compositeurs) contemporains, par A. SOUBIES, IV, 449.

Tei-San, *Notes sur l'art japonais : la peinture et la gravure*, *bibl.*, XIX, 399.

Tentures de l'Académie de France à Rome (les Tapisseries de Malte aux Gobelins et les), par J. G., I, 64.

Térence (le) des ducs, par H. Martin, *bibl.*, XXIII, 469.

Terre (la) à l'Exposition universelle de 1900: les arts du feu, par E. GARNIER : *l'Exposition centennale*, VIII, 103 ; — *la Porcelaine*, VIII, 173 ; — *la Faïence*, VIII, 389 ; — *le Grès*, VIII, 397 ; — *le Verre*, VIII, 402.

Terre cuite (les Figurines de) du Musée de Constantinople, par G. MENDEL, XXI, 257, 337.

Terre cuite grecques (les Nouveaux achats du Louvre : orchestre et danseurs, figurines de), par M. COLLIGNON, I, 19.

Terre de symboles, par M° Star, *bibl.*, XV, 80.

Temple (A. G.), *Sacred art, the Bible story pictured by eminent modern painters*, *bibl.*, XXII, 468.

Temple (le) d'Athéna Pronaia. Voir : *les Dernières fouilles de Delphes*, par Th. HOMOLLE, X, 361.

Thaïs d'Antinoë, par Al. GAYET, X, 135.

Thébaine (Sur un fragment de statuette), par G. MASPERO, XVIII, 401 ; — *la Cachette de Karnak et l'école de sculpture*, par G. MASPERO, XX, 241, 337.

Thédenat (H.), le Forum romain et les forums impériaux, XVI, 86 ; XXIV, 239 ; — Pompéi, *bibl.*, XX, 318.

Thésée (Pourquoi) fut l'ami d'Hercule, par E. POTTIER, IX, 1.

Thieme (U.), *Allgemeines Lexikon der bildenden Kunstler*, *bibl.*, XXII, 468.

Thiers. Voir : *Collection Thiers*.

Thiéry (le Legs Thomy) au *Musée du Louvre*, par Jean GUIFFREY, XI, 113.

Thiollier (N. et F.), *l'Architecture religieuse à l'époque romane dans l'ancien diocèse du Puy*, *bibl.*, X, 70.

Tiare pontificale (la) du VIII° au XVI° siècle, par E. Müntz, *bibl.*, II, 366.

« Tickell (Mrs Sheridan et Mrs) » par Gainsborough, à la galerie du collège de Dulwich [à propos d'une gravure d'Henry Cheffer], par P. A., XXIV, 255.

Tiepolo (les Fresques de), à la villa Soderini [à Nervesa], par H. Bouchen, IX, 367.

Tiepolo (les), par H. de Chennevières, bibl., III, 268; — Tiepolo (Giovanni Battista), von H. Modern, bibl., XII, 446.

Tiersot (J.), Étude sur les Maîtres chanteurs de Nuremberg » de Richard Wagner, bibl., VII, 240.

Tintoret (Jacopo Robusti, called) by J. B. Stoughton Holborn, bibl., XIV, 350.

Tissus coptes (Essai de classement des), par R. Cox, XIX, 417.

Tissus d'art (les) à l'Exposition universelle de 1900, par F. Calmettes : Tapisseries françaises, VIII, 237; — Tapisseries modernes [étrangères], VIII, 333; — Broderies, VIII, 347; — Dentelles, VIII, 405; — Tissus de soie, VIII, 408.

Tissus du XIXᵉ siècle (A propos de quelques), par R. Cox, XV, 98.

Tissus musulmans (les Plus anciens), par R. Cox, XXII, 25.

Titien (Au pays de Giorgione et de) par E. Michel, XXI, 321, 421; — les Portraits des Madruzzi par G. B. Moroni, par G. Lafenestre, XXI, 351.

Titien, bibl. Voir : Tizian, von G. Gronau, bibl., VII, 472; — Tizian (Coll. des « Klassiker der Kunst »), bibl., XVI, 475.

« Toast (le) », par Fantin-Latour. Voir : Histoire d'un tableau, par L. Bénédite, XVII, 21, 121.

Toge romaine (la) étudiée sur le modèle vivant, par L. Heuzey, I, 97, 204; II, 193, 295.

Toiles (les) de Jouy, par H. Clouzot, XXIII, 59, 129.

Toison d'or (l'Exposition de la) et de l'art néerlandais sous les ducs de Bourgogne [à Bruges, 1907], par C. de Mandach, XXII, 151.

Toison d'or (la); origines et histoire de l'ordre, par H. Kervyn de Lettenhove, bibl., XXIII, 160.

Tombeau (le) de Pasteur, par A. Pératé, I, 51.

Tombeaux du Caire (les Mosquées et), par G. Migeon, VII, 139.

Toudouze (Édouard). Voir : un Peintre décorateur, par R. Bouyer, XIX, 217.

Toulouse (le Crucifix royal du Parlement de), par E. Roschach, XIII, 193.

Toulouse-Lautrec (Henri de), par A. Rivoire, X, 391; XI, 247.

Toupey (Lithographie originale d'Alexandre). Voir : Portrait d'une dame de la cour des Valois, par H. Bouchot, XX, 298.

Tourneux (Maurice). Cinq dessins attribués à La Tour, XXV, 341;

— Collection Bonnaffé (la), I, 42;

— Eau-forte inédite (une) de Jules Jacquemart, I, 74;

— Pastelliste anglais (un) du XVIIIᵉ siècle : John Russell, XXIII, 25, 81.

Tourneux (Maurice), Table générale des documents contenus dans les Archives de l'art français et leurs annexes (1851-1896), bibl., II, 365; — La Tour, bibl., XVI, 328.

Tours. Voir : Musée de Tours.

Tours et les châteaux de Touraine, par P. Vitry, bibl., XVIII, 243.

Toute l'Italie, bibl., XIV, 87.

Toutin (les), orfèvres, graveurs et peintres sur émail. Voir : les Maîtres de Petitot, par H. Clouzot, XXIV, 456; XXV, 39.

Tradition classique (la) dans le paysage au milieu du XIXᵉ siècle, par P. Dorbec, XXIV, 259, 357.

Tradition (la) dans la peinture française, par G. Lafenestre, bibl., VI, 79.

Traité de lithographie artistique, par Duchatel, bibl., II, 465.

Traité élémentaire d'architecture, par P. Esquié, bibl., III, 80.

Traité technique et raisonné de la restaura-

tion des tableaux, par Ch. Dalbon, *bibl.*, V, 432.

« *Transfiguration (la)* », XVᵉ siècle. Voir : *l'Art et les mystères en Flandre*, à propos de deux peintures du musée de Gand, par L. MAETERLINCK, XIX, 308.

Travaux relatifs aux beaux-arts publiés dans les périodiques français et étrangers de 1897 à 1899. Voir : *Revue des travaux*, etc.

Trawinski (F.), Guide populaire du Musée du Louvre, *bibl.*, X, 360.

Très riches Heures (les) du duc de Berry [à propos d'un livre du Comte P. Durrieu], par H. BOUCHOT, XVII, 213 ; — *les Très riches Heures du duc de Berry, et les inscriptions de ses miniatures : Henri Bellechose et Hermann Rust*, par F. DE MÉLY, XXII, 41.

Trésor (le) de Pétrossa, par A. Odobesco, *bibl.*, VIII, 423.

Trésor (le) de Zagazig, par G. MASPERO, XXIII, 401 ; XXIV, 29.

Trésor (le) du « Sancta sanctorum » au Latran, par Ph. LAUER, XX, 5.

Trésors d'art (les) en Russie, pub. par A. Benois, *bibl.*, IX, 373 ; XIV, 432.

Trésors (les) de monnaies romaines et les invasions germaniques en Gaule, par A. Blanchet, *bibl.*, VII, 70.

Tressan (Comte G. de). *La Naissance de la peinture laïque japonaise et son évolution du XIᵉ au XIVᵉ siècle*, XXVI, 5, 129.

Tri-centenaire (le) de Rembrandt : *les Expositions de Leyde et d'Amsterdam*, par P. ALFASSA, XX, 191.

Triomphes (les) dans l'art symbolique du moyen âge, par E. MÂLE, XIX, 111.

« Triomphes (les) » *de Pétrarque dans l'art représentatif*, par A. VENTURI (trad. C.-G. PICAVET, XX, 81, 209.

Triptyque (la Renaissance du), par L. GILLET, XIX, 255, 379.

Triptyque mutilé (le) de Zierickzée, par L. MAETERLINCK, XXIV, 209.

Tristesse contemporaine (la), par H. Fierens-Gevaert, *bibl.*, V, 430.

Trivulce (Deux portraits du maréchal), par E. MOLINIER, II, 421 ; III, 71.

Trois armes de parade au Musée archéologique de Badajoz, par P. PARIS, XX, 379.

Trois artistes étrangers, par H. Rebell, *bibl.*, XI, 216.

Trois chefs-d'œuvre italiens de la collection Aynard : [une « Vierge avec l'Enfant » de J. della Quercia ; une « Vierge avec l'Enfant et des anges dansants », de Donatello ; un bas-relief de A. di Duccio], par E. BERTAUX, XIX, 81.

Trois portraits de Jean Carondelet, haut-doyen de Besançon, par A.-J. WAUTERS, IV, 217.

Trois portraits méconnus de la jeunesse de Raphaël, par E. DURAND-GRÉVILLE, XVII, 377.

Trois primitifs, par J.-K. Huysmans, *bibl.*, XVII, 319.

Troisième « Vierge au rocher » (une) [dans la collection Cheramy], par P. FLAT, II, 405.

Troyes. Voir : *Musée de Troyes*.

Truchet (Abel), peintre, lithographe et graveur, par H. BÉRALDI, XVI, 268.

Trucs et truqueurs, par P. Eudel, *bibl.*, XXIII, 319.

Tschudi (H. von). Adolph von Menzel, *bibl.*, XIX, 397 ; — Ausstellung deutscher Kunst aus der Zeit von 1775-1875 (Berlin, 1906), *bibl.*, XX, 238.

Tunis. Voir : *Musée du Bardo*.

Tunis et Kairouan, par H. Saladin, *bibl.*, XXIV, 320.

Turcs (la Mode des portraits) au XVIIIᵉ siècle, par A. BOPPE, XII, 211.

Turin (l'Exposition de) [1902], par H. FIERENS-GEVAERT, XII, 52.

Turkestan russe (A travers le) [à propos d'un livre de H. Krafft], par E. DACIER, XI, 131.

Turner (Charles), by A. Whitman, *bibl.*, XXIII, 159.

Type féminin (le) dans l'art hellénique, à propos d'un livre récent [« *Parthenons Kvinde* », figurer », von P. Hertz], par G. Leroux, XXIV, 387.

Types et sites de France : en Bretagne, par F. Regamey, *bibl.*, VI, 255.

U-V

Uhde (Fritz von), von H. Rosenhagen, *bibl.*, XXIV, 158.

Unveröffentliche Gemælde alter Meister aus dem Besitze des bayerischen Staates, von E. Bossermann, *bibl.*, XXI, 318.

Uzanne (G.), les Modes de Paris, 1797-1897, *bibl.*, II, 464.

Vache (la) de Deïr-el-Bahari, par G. Maspero, XXII, 5.

Vachon (M.), Pour devenir un artiste, *bibl.*, XIV, 176 ; — l'Hôtel de Ville de Paris, *bibl.*, XVII, 159 ; — une Famille parisienne d'architectes maîtres-maçons [les Chambiges], *bibl.*, XXII, 158.

Vaillat (L.), Études d'art, *bibl.*, XXIV, 399 ; — Jean-Baptiste Perronneau, *bibl.*, XXV, 467.

Valabrègue (A.), les Frères Le Nain, *bibl.*, XVI, 155 ; — Au pays flamand, *bibl.*, XVIII, 79.

Valeur (la) de l'art, par G. Dubufe, *bibl.*, XXIV, 399.

Valois (Noël). *Le Centenaire de la Société nationale des Antiquaires de France*, XV, 299.

Valton ? Voir : Collection Armand Valton.

Van... — Pour les noms propres précédés de *Van*, voir au nom lui-même, sauf pour *Van Eyck*, omis par erreur, et *Van Loo*, qui suivent.

Van Eyck (Jean). La Femme de - à l'Académie de Bruges, par H. Bouchot, VII, 405 ; — la Date de la mort de -, voir : le Mouvement artistique à l'étranger, par T. de Wyzewa, XV, 307 ; — les Disciples de -, dans le royaume d'Aragon ; voir : les Primitifs espagnols, par E. Bertaux, XXII, 107, 241, 339.

Van Loo (Carle). Voir : le Portrait de Marie Leczinska, par -, au Musée du Louvre, par G. Lafenestre, II, 137.

Vanzype (G.), Vermeer de Delft, *bibl.*, XXVI, 79.

Varenne (Gaston). Correspondance de Nancy ; les Congrès d'art [1909], XXVI, 233 ;

— École (l') de Nancy et son exposition au palais de Rohan, à Strasbourg, XXIII, 459.

Vasari « Vite » (éd. Venturi), *bibl.*, I, 67 ; la Vie des peintres italiens (trad. T. de Wyzewa), *bibl.*, XXI, 397 ; XXVI, 159.

Vase (le) dit « Sobieski », exécuté en l'honneur de Léopold Ier, empereur d'Allemagne (1683), par H. de La Tour, II, 142.

Vatican. Voir : Pinacothèque vaticane.

Vaux-le-Vicomte. Voir : les Châteaux de France, par Fournier-Sarlovèze, IV, 397, 529.

Vela (Vincenzo), l'homme, le patriote, l'artiste, par R. Manzoni, *bibl.*, XX, 159.

Velazquez (Portrait d'un cardinal par), par M. Nicolle, XV, 21 ; — le Portrait de don Diego del Corral, par -, [galerie du palais de Villahermosa, Madrid], par G. Daumet, XVIII, 27 ; — la « Vénus au miroir », de -, [à la National Gallery], par M. Nicolle, XXII, 413.

Velazquez, par A. de Beruete, *bibl.*, V, 76 ;

— Velazquez (coll. des « Klassiker der Kunst »), bibl., XVIII, 398.

Vellert (le Peintre-verrier anversois Dirick) et une verrière de l'église Saint-Gervais, à Paris, par N. BEETS, XXI, 393.

Venise (l'Exposition internationale de) [1903], par E. DURAND-GRÉVILLE, XIII, 421; Ruskin à—, par R. de LA SIZERANNE, XVIII, 401.

Venise, par L. Benapiani, bibl., VI, 80.

Vénitien (le Double portrait) du Musée du Louvre, par Jean Guiffrey, X, 289.

Vénitiens (les Premiers), par P. FLAT, V, 241.

Ventes (les) de livres et d'estampes (saison 1896-1897). Voir : « Propos de bibliophile, par H. BÉRALDI, I, 284; 362.

Ventes (les) de tableaux, dessins et objets d'art au XIXᵉ siècle, par L. Soullié, bibl., V, 430.

Venturi (Adolfo). Les « Triomphes » de Pétrarque et l'art représentatif (trad. G.-A. PICAVET), XX, 81, 209.

Venturi (Adolfo), « Vite », de Vasari (éd.), bibl., I, 67; — la Madonna, bibl., VII, 69; — la Madone, bibl., XIII, 79; — Storia dell'arte italiana, bibl., XVII, 318; XIX, 241, 353; XX, 78; XXII, 317; XXIII, 319; XXV, 319, 321, 419; — la Basilica di Assisi, bibl., XXIV, 78.

« Vénus au miroir (la) », par Velázquez [à la National Gallery], par M. NICOLLE, XXII, 413.

Vercingétorix, étude d'iconographie numismatique, par E. Babelon, bibl., XII, 78.

Vermeer de Delft, par G. Vanzype, bibl., XXVI, 79.

Vermejo (Bartholomeus Rubeus et Bartolomé), par F. DE MÉLY, XXI, 303.

Vernet (A propos des) par P. ROUAIX, III, 459; — les Vernet dessinateurs pour modes, par P. ROUAIX, IV, 255.

Verre (la Peinture sur) en Italie, par E. MÜNTZ, XI, 209.

Verre (le) à l'Exposition universelle de 1900, par E. GARNIER, VIII, 402.

Verrière (une) de l'église Saint-Gervais à Paris. Voir : le Peintre-verrier anversois Dirick Vellert, par N. BEETS, XXI, 393.

Verrocchio (Deux biographies de) [par Miss Maud Cruttwell et par M. Reymond], par T. W., XX, 147; — Verrocchio et l'anatomie du cheval, par le Comte LEFEBVRE DES NOËTTES, XXVI, 286.

Vers Athènes et Jérusalem, par G. Larroumet, bibl., IV, 86.

Versailles (l'Art de) : la Chambre de Louis XIV, par P. de NOLHAC, II, 221, 315; — l'Art de : l'Escalier des ambassadeurs, par P. DE NOLHAC, VII, 54; — l'Art de : la Galerie des glaces, par P. DE NOLHAC, XIII, 177, 279; — la Création de, par P. DE NOLHAC III, 399; IV, 63, 97; — les Bas-reliefs des petits autels de la chapelle de, par L. DESHAIRS, XIX, 217; — le Dix-huitième siècle à, par R. BOUYER, XIV, 399; XV, 54. — Voir aussi : Musée de Versailles.

Versailles et les deux Trianons, par Ph. Gille et M. Lambert, bibl., V, 429; VI, 341; — Versailles, par A., Pératé, bibl., XVII, 79; — Versailles, par P. de Nolhac, bibl., XXIV, 397.

Vertige (le) de la beauté, par A. Dayot, bibl., XXI, 318.

Vesme (A. de), le Peintre-graveur italien, bibl., XX, 78.

Vever (H.), la Bijouterie française au XIXᵉ siècle, bibl., XIX, 237; XXIV, 467.

Vial (E.), Dessins de trente artistes lyonnais du XIXᵉ siècle, bibl., XVIII, 77.

Vibert (J.-G.), la Peinture à l'œuf, bibl., I, 279.

[Victoires (les) du château d'Anet]. Voir : un Ouvrage perdu de Benvenuto Cellini, par L. DIMIER, III, 561.

Vidal (Pierre). Voir : « Heures et parisiennes », par H. BERALDI, XIII, 122.

Vie artistique (la), par G. Geffroy, *bibl.*, VIII, 280; X, 214; XV, 399.

Vie de saint Bertin (Simon Marmion d'Amiens et la). Voir : *Études sur le XV*e *siècle*, par L. de Fourcaud, XXIII, 321, 417.

Vie de saint François (Giotto à Assise : les scènes de la) par C. Bayet, XXI, 81, 195.

Vie (la) des peintres italiens, par G. Vasari (trad. T. de Wyzewa), *bibl.*, XXI, 397 ; XXVI, 159.

« Vierge au rocher » (une, Troisième) [dans la collection Cheramy], par P. Flat, III, 405.

Vierge (une) avec l'Enfant, de J. della Quercia. Voir : *Trois chefs d'œuvre italiens de la collection Aynard* par E. Bertaux, XIX, 81.

Vierge (une) avec l'Enfant et des anges dansants, de Donatello. Voir : *Trois chefs d'œuvre italiens de la collection Aynard*, par E. Bertaux, XIX, 81.

Vierge (une) de Cornelis Schernir van Coninxloo [dans la collection de Richter], par F. de Mély, XXIV, 274.

Vierge (la) et l'Enfant, de Piero della Francesca, au Musée du Louvre, par G. Lafenestre, VII, 81.

Vierges (Sur quelques) du XIVe siècle, à propos d'une statue de Saint-Germain-en-Laye, par Lefebvre Des Noëttes, XIX, 231.

Vieux Barbizon (le) souvenirs de jeunesse d'un paysagiste, par J. G. Gassies, *bibl.*, XXI, 239.

Vigée-Lebrun (Mme). Voir : *une Artiste française pendant l'émigration*, par H. Bouchot, III, 51, 219 ; *Marie-Antoinette et*, par P. de Nolhac, IV, 523.

Vigne (Paul de). Voir : *un Sculpteur belge*, par H. Fierens-Gevaert, IX, 268.

Villa (la), il museo e la galleria Borghese, par A. Jahn Rusconi, *bibl.*, XX, 467.

Villenoisy (Fr. de), Guide pratique de l'antiquaire, *bibl.*, VI, 79.

Villes (les) d'art célèbres, *bibl.* Voir au nom des villes.

Vinci (Léonard de) [à propos d'un livre de E. Müntz], par M. Nicolle, VI, 163.

Vinci (Léonard de), par G. Séailles, *bibl.*, XIII, 484 ; XIX, 467.

Vincidor (Tommaso) de Bologne. Voir : *un Collaborateur peu connu de Raphaël*, par E. Müntz, VI, 335.

Vingt (les). Voir : *Propos de bibliophile*, par H. Beraldi, II, 368.

Virgile, les Églogues (ill. par Giraldon), *bibl.*, XXI, 319.

Vischer (Peter) et la sculpture franconienne du XIVe au XVIe siècle, par L. Réau, *bibl.*, XXVI, 474 ; — Peter Vischer und Adam Krafft, von B. Daun, *bibl.*, XVIII, 242.

Vitry (Paul). A propos de l'exposition des primitifs français : un Portrait de Dunois, XIII, 255 ;

— Accroissements (les) du département de la sculpture du moyen âge, de la Renaissance et des temps modernes au Musée du Louvre, XXIII, 101, 205 ;

— « Amour (l') et l'amitié », groupe par le sculpteur Tassaert, à Berlin et au château de Dampierre, V, 157 ;

— Buste (un) de négresse, par Houdon, au Musée de Soissons, I, 351 ;

— Bustes français (quelques) à l'Exposition des Cent pastels, XXIV, 21 ;

— Deux statuettes françaises du sculpteur Pfaff, au château de Monbijou, à Berlin, III, 155 ;

— Edmond Lechevallier-Chevignard, XII, 297 ;

— Houdon portraitiste de sa femme et de ses enfants, XIX, 337 ;

— « Morphée » (le) de Houdon, XXI, 149 ;

— Saint Antoine de Padoue et l'art italien [à propos d'un livre de C. de Mandach], VI, 245.

Vitry (Paul), Michel Colombe, XI, 294 ; — Tours et les châteaux de Touraine, *bibl.*, XVIII, 243 ; — l'Église abbatiale de Saint-

Denis, *bibl.*, XXIII, 237 ; — Jean Goujon, *bibl.*, XXIV, 240.

Vitta (Baron J.). Voir : Collection du Baron J. Vitta.

Voragine (J. de), la Légende dorée (trad. T. de Wyzewa), *bibl.*, XII, 159.

Voyage de David à Nantes en 1790, par Ch. Saunier, XIV, 33.

Vriendt (Albrecht de), par H. Fierens-Gevaert, IV, 241.

Vuillier (G.), la Danse, *bibl.*, III, 468.

W

Waille (Victor). La Basilique de Cherchel, III, 343.

Wallace. Voir : Collection Wallace.

Wallace collection (the) in Hertford House, by M. H. Spielmann, *bibl.*, IX, 76 bis.

Walle (A. van de). Voir : Collection A. van de Walle.

Wallner, par H. Beraldi, XVII, 101, 180.

Watteau (Antoine), par L. de Foucaud: Vers la joie, IX, 87 ; — Entrée de Watteau dans l'histoire, IX, 94 ; — le Génie de Watteau, IX, 98 ; — les Maîtres de Watteau, IX, 313 ; — l'Existence de Watteau, X, 105, 163, 241 ; — l'Invention sentimentale, l'effort technique et les pratiques de composition et d'exécution de Watteau, X, 246 ; 337 ; — Scènes et figures théâtrales, XV, 135, 193 ; — Scènes et figures galantes, XVI, 341 ; XVII, 105 ; — Watteau peintre d'arabesques, XXIV, 431 ; XXV, 49, 129.

Watteau (le Pseudo) de la collection Landelle, par C. Stryienski, XXV, 35.

Watteau and his school, by E. Staley, *bibl.*, XIII, 319 ; — De Watteau à Whistler, par C. Mauclair, *bibl.*, XVIII, 242.

Watts (G. F.), par M. H. Spielmann, IV, 21, 121 ; — Correspondance de Londres : la Mort de —, par L. Bénédite, XVI, 151.

Watts (Georg Frederick), von O. von Schleinitz, *bibl.*, XVII, 238.

Wauters (A. J.). Trois portraits de Jean Carondelet, haut doyen de Besançon, IV, 217.

Way (T. R.), l'Art de James McNeill, Whistler, *bibl.*, XIV, 510.

Weale (W. H. James). Notes et documents : un Tableau français de la fin du XV^e siècle [« Adoration des mages »], dans la collection de lord Ashburnham, XVII, 233.

Weale (W. H. James), Hans Memlinc, *bibl.*, IX, 374.

Weichardt (C.), le Palais de Tibère, *bibl.*, X, 215.

Weigemann (O.), Moritz von Schwind, *bibl.*, XXI, 396.

Welschinger (H.), Strasbourg, *bibl.*, XVII, 79.

Whistler, Ruskin et l'impressionnisme, par R. de La Sizeranne, XIV, 433 ; — l'Exposition Whistler [Paris, 1905], par L. B. Butterfly, XVII, 387.

Whitman (A.), Nineteenth century mezzotinters : Charles Turner, *bibl.*, XXIII, 159.

Widor (Ch.-M.). L'Orgue du Dauphin, V, 291.

Wignacourt (le Portrait du grand-maître Alof de), au Musée du Louvre ; son portrait et ses armes à l'Arsenal de Malte, par M. Maindron, XXIV, 241, 339.

Williamson (E.), la Curiosité en 1898-1899, *bibl.*, IX, 373.

Williamson (G. C.), the Anonimo, notes d'un anonyme du XVI^e siècle sur des œuvres d'art conservées en Italie, *bibl.*, XIV, 510 ; — How to identify portrait miniatures, *bibl.*, XVI, 475 ; — Catalogue of the collection of miniatures, the property of J. Pierpont Morgan, *bibl.*, XXII, 397 ; — George Morland, *bibl.*, XXII, 468.

Wolf-Addison (Julia de), the Art of the Na-

tional Gallery, bibl., XIX, 238; — the Art of the Dresden Gallery, bibl., XXI, 468.

Wolff (F.), die Klosterkirche St-Maria zu Niedermünster im Unter-Elsass, bibl., XVI, 167.

Wormser (André), Pour le piano, III, 97.

Wrangel (F. U.), les Maisons souveraines de l'Europe, bibl., VI, 504.

Wurzbach (A. von), Niederlandisches Kunstler-Lexikon, bibl., XX, 237.

Wurzbourg (la Sculpture à) au début du XVI^e siècle : Tilmann Riemenschneider, par L. Réau, XXVI, 161.

Wytsman (P.), Tableaux anciens peu connus en Belgique, bibl., VI, 341.

Wyzewa (Teodor de). Deux biographies de Verrocchio [par miss Maud Cruttwell et par M. Reymond], XX, 147;

— Fra Angelico au Louvre et la Légende dorée, XVI, 329;

— Mouvement (le) artistique à l'étranger : une Nouvelle biographie de Gaudenzio Ferrari [par E. Halsey]; un Peintre allemand en Italie : Juste d'Allemagne; la Date de la mort de Jean van Eyck; deux Portraits français du XVIII^e siècle [par F.-H. Drouais], dans une collection anglaise [collection Fitz Henry], XV, 307; — une Nouvelle biographie de fra Bartolommeo [par F. Knapp]; un Portrait d'Anne de Clèves [dans la galerie de Trinity College, Oxford], XVI, 314; — les Deux Antonello de Messine; un Tableau de Melozzo da Forli à la Galerie nationale de Rome [Saint Sébastien entre deux donateurs]; le Retable de Baldung Grün à la cathédrale de Fribourg, XVII, 67,

— Wyzewa (Teodor de), la Légende dorée, de J. de Voragine (trad.), bibl., XII, 159 ; Peintres de jadis et d'aujourd'hui, bibl., XIII, 483; — les Maîtres italiens d'autrefois : Écoles du nord, bibl., XXI, 238.; — l'Œuvre peint de J.-D. Ingres, bibl., XXI, 467; — la Vie des peintres italiens (trad. de Vasari), bibl., XXI, 397; XXVI, 159.

Y-Z

Yamato (l'Art du), par Cl.-E. Maitre, IX, 49, 111.

Yriarte (C.), Mantegna, bibl., IX, 227.

Zagazig (le Trésor de), par G. Maspero, XXIII, 401; XXIV, 29.

Zeising (Eau-forte originale de Walter). Voir « le Port d'Auteuil », par R.G., XXIII, 252.

Zeitgenoessische englische Malerei (die), von R. de La Sizeranne, bibl., VI, 501.

Ziem (Félix), par L. Roger-Milès, XII, 321, 417.

Zierickzee (le Triptyque mutilé de); par L. Maeterlinck, XXIV, 209.

Ziloken (Ph.), Quelques dessins à la plume de Martin Rico, XXIII, 299;

— Musée Mesdag (le) à La Haye, XXIV, 301; — Pointes-sèches (les) de Fernand Khnopff, XXI, 192.

Zimmerman (M. G.), Giotto und die Kunst Italiens im Mittelalter, bibl., VII, 501.

Zorn, peintre et aquafortiste, par Ed. André, bibl., XXII, 159.

Zuloaga (Ignacio), par P. Lafond, XIV, 168.

Zurbaran (« l'Ivresse de Noé »), par, au Musée de Pau, par P. Lafond, V, 419.

Zustris (Lambert d'Amsterdam ou Lambert), par F. Benoit, XXIV, 171.

Zwantig Photogravuren vom Kunstler [A. von Keller], Ausgabe, bibl., VII, 472.

IMPRIMERIE CENTRALE DE L'OUEST
56-60, rue de Saumur
LA ROCHE-SUR-YON
(VENDÉE)

Br

4059

modele chaqun
1tre en long

www.ingramcontent.com/pod-product-compliance
Lightning Source LLC
Chambersburg PA
CBHW071544220526
45469CB00003B/919